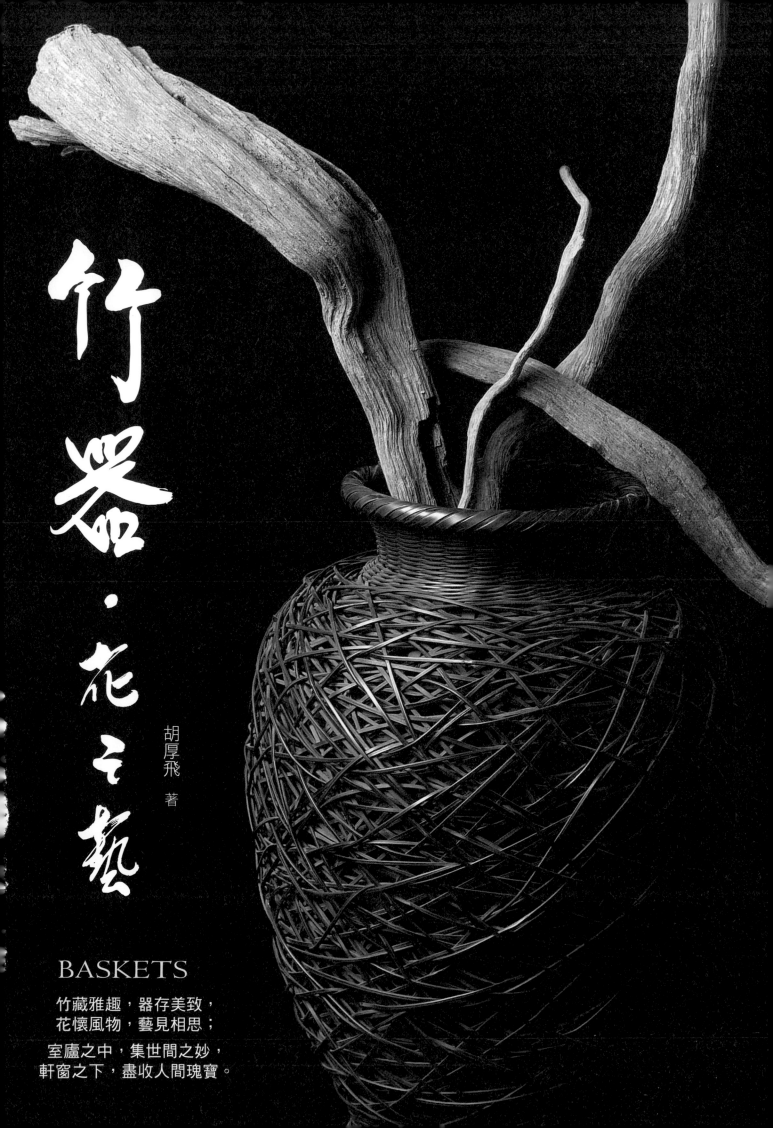

竹器·花之藝

胡厚飛 著

BASKETS

竹藏雅趣，器存美致，
花懷風物，藝見相思；

室廬之中，集世間之妙，
軒窗之下，盡收人間瑰寶。

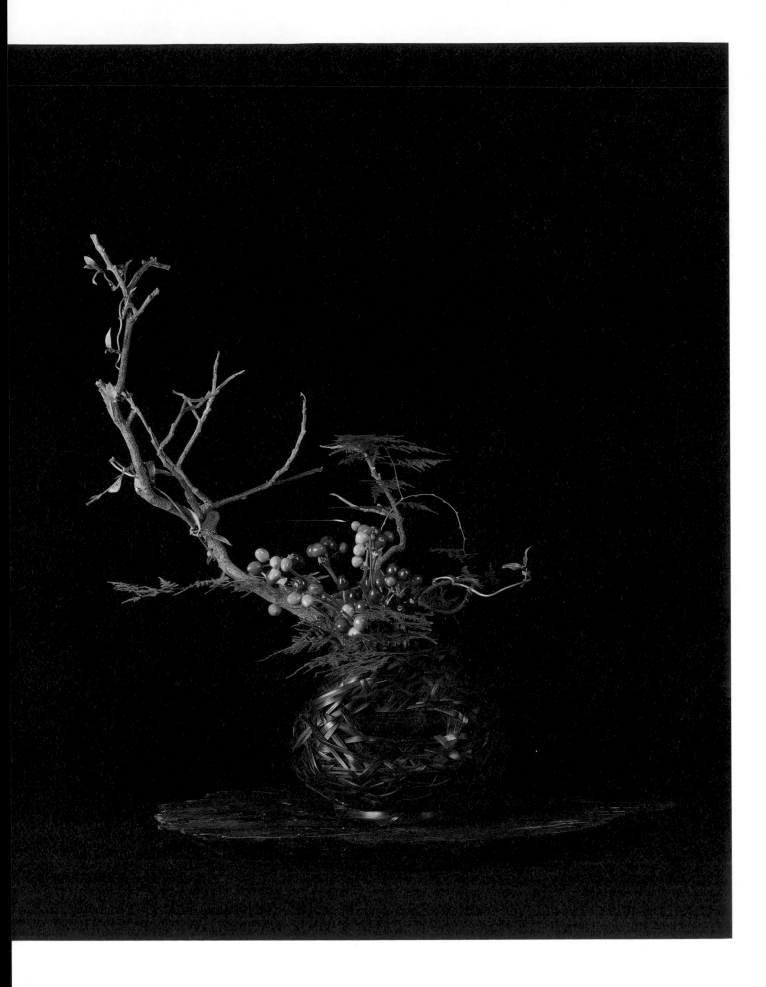

目錄

自序 超脫塵根的竹器花之藝，好個寧靜的美！ **4**

壹部 花中器質｜關於竹編花器二三事

老子《道德經》說道：「三十輻共一轂，當其無，有車之用。埏埴以為器，當其無，有器之用。」竹從生活運用，演化成各種竹製用品，再進一步成為收藏的愛好，作為實用與觀賞的竹編花器，一路依循「竹」的蹤跡、「編」的巧勁、「花」的姿態、「器」的質感，在輕與重、濃與淡之間，方才顯出了它的不凡與珍貴。

01 竹心中空，成器之大用 **10**
——無竹令人俗，有竹得大用
——四藝傳東洋——茶道、香道、花道、竹道

02 千古傳世的人間瑰寶 **20**
——從日常走向國際藝術殿堂
——竹編工藝傳世千古
——拍賣場上的竹編藝品
——織竹雅好，貴在相知

03 花中竹藝，百編繞指柔的竹器 **30**
——竹藝茶藝的交相輝映
——花現竹藝，景致自來
——經緯交錯，上百種竹編技藝

貳部 竹器花藝｜百編繾綣繞指柔，雅藝臻品欣賞

茶道益心，花道養心，香道靜心，嚴謹中帶著崇敬的禮儀，內化成竹編大師的匠心，揉捻進竹編器具中，使得竹器不只為生活妝點禪意，更營造出獨特的文化美學。花器中百編繾綣繞指柔，領我們往竹編技藝的更深一層探索。現在，彙整千百年來竹編工藝的美學傑作，邀你穿越時空，進入《竹器・花之藝》的世界，共賞瑰寶臻品的繁盛與美好。

本書收錄 302 只竹藝花器，盡展—— **44**
素雅古樸之美
情牽意動之姿
繁麗多變之魅

自序

超脫塵根的竹器花之藝，
好個寧靜的美！

我在《胡筆標準：千百年來第一人，創造出毛筆的標準》〈自序〉曾提及，年輕時拚搏事業，每天工作十六小時都不覺苦，一直到了五十歲生日，朋友送我一盆松樹盆栽，欣賞之餘，驀然驚覺人生已過了一半，該是放下腳步，開始修護保養身體的時候了。

除了外在的保健，心靈的修護也是重要的一環。從那時起，每個星期天帶著家人逛花市、玉市，成為固定的行程。

竹編花器，歲月打磨出的繞指技藝

建國玉市是全台灣最成功的古玩市場，五花八門無奇不有，匯集了各地的古玩商，特地坐高鐵前來建國玉市，只為了擺兩天的生意。

猶記得，當時的攤位可說一位難求，權利金、租金年年上漲，還帶動了許多創意家創作了許多作品，舉凡陶瓷、柴燒、石刻、木雕、把玩件、沉香器具、黑毛柿、漂流木等等，不勝枚舉。

一九六六年的時候，正逢「台灣錢淹腳目」的輝煌年代，許多古玩商從大陸帶回了各式古董、精美木雕、玉件、石雕，可說琳瑯滿目，然而品質有好有壞，尋寶鑑物就要各憑本事。

許多年代久遠的藝術品，被古玩商買回，最後在建國玉市慢慢地現蹤……。各式花器也是在那時被攤位擺放在一角，幽微地放光，靜待知音出現。

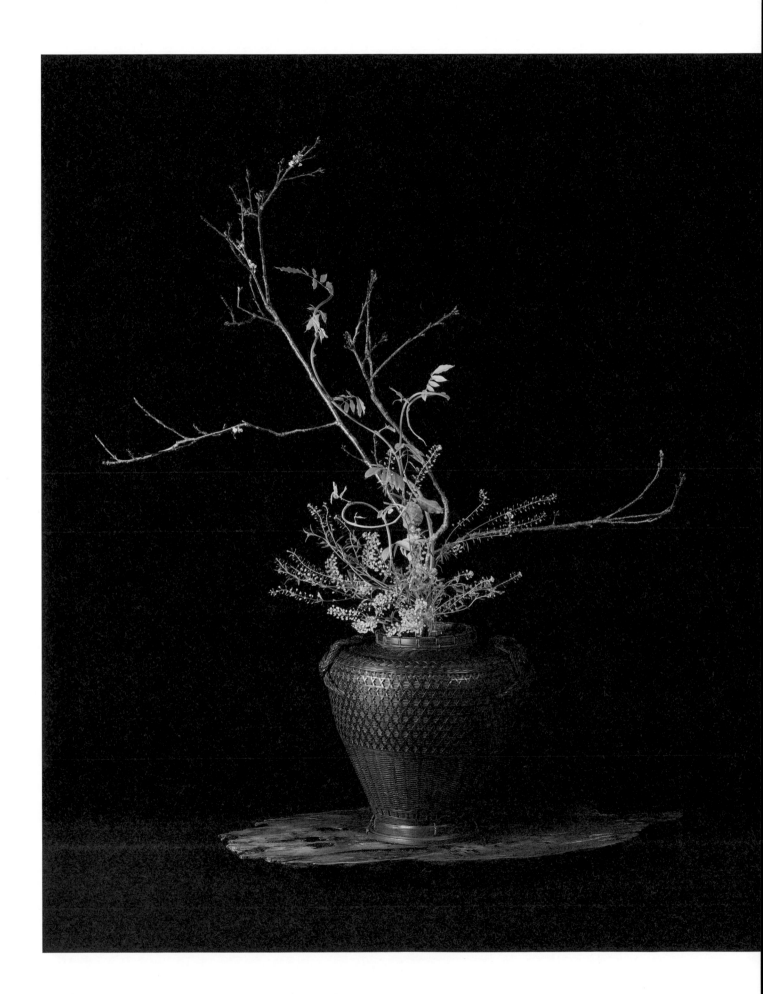

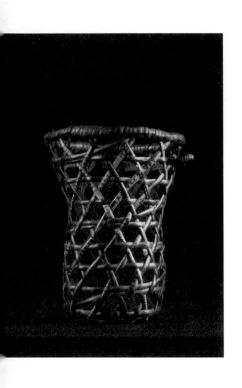

L:16 / W:15 / H:23

但它卻一下吸引了我的目光，也說不出為什麼，當我拿在手上仔細地端詳著，竹面的皮革已感覺到歷史軌跡，最少有五十年以上的歲月，再看工藝的手法，不自覺驚嘆：「天啊！這是要什麼樣的耐心、多久的歲月打磨，才有這等繞指柔的技藝。」

因為自身理工背景，我看得出這得要多少的工序、工時、耐心和經驗才能成就，與其說經驗不如說傳承，經我進一步慢慢地瞭解，這才知道，花器的製作職人是有族譜的，每位職人還可上溯師承何人、師出何門？哪一種製作造型是由哪一族、哪一代首創，都有所考，不只是隨便一人單靠著耐心和經驗，就可製作出來的工藝品。

大隱隱於市，觀想永恆的寧靜

最重要的一點是，因緣這些種種的條件而製作出來的花器，再經過歲月的變化，逐漸透出一種禪意，靜靜地擺放在那裡，呈現出一種寧靜的永恆，當下的心情自然地因它而沉靜。

東晉王康琚〈反招隱詩〉：「小隱隱陵藪，大隱隱朝市。」漢朝東方朔也曾自比為「大隱隱於朝」的隱士，如今若是因為室內擺放一支花器，而阻絕了一切紅塵俗世，感受到心靈的澄清與純淨，就是最大的妙趣。

這時再點支沉香、喝口茶，靜靜地看著它，真是超脫塵根，好個寧靜的美。

就是這種幽然禪意的美，深深地吸引著我。於是，每個星期若沒有收幾個新花器，就有種悵然若失的感受，也幸好在玉市碰上一位花器達人，他就有辦法每星期幫我找到各式不同的花器。

截至目前為止，我已收了將近兩千支不同的花器，真心希望藉由第一本《竹器·花之藝》專書出版，將日漸失傳的竹器工藝呈現給天下有緣人共同欣賞，考量到書冊版面要完整展現出花器的細節與特色，一本書約莫只能收錄近三百件作品，未來每年預計彙編一冊，讓這份千古傳世的人間瑰寶，能夠持續隨著時間的醞釀之下，越陳越香，餘韻無窮。

我在這份寧靜悠遠的技藝天地中品竹談器，期待同道朋友給予支持，且指點一二的機會。

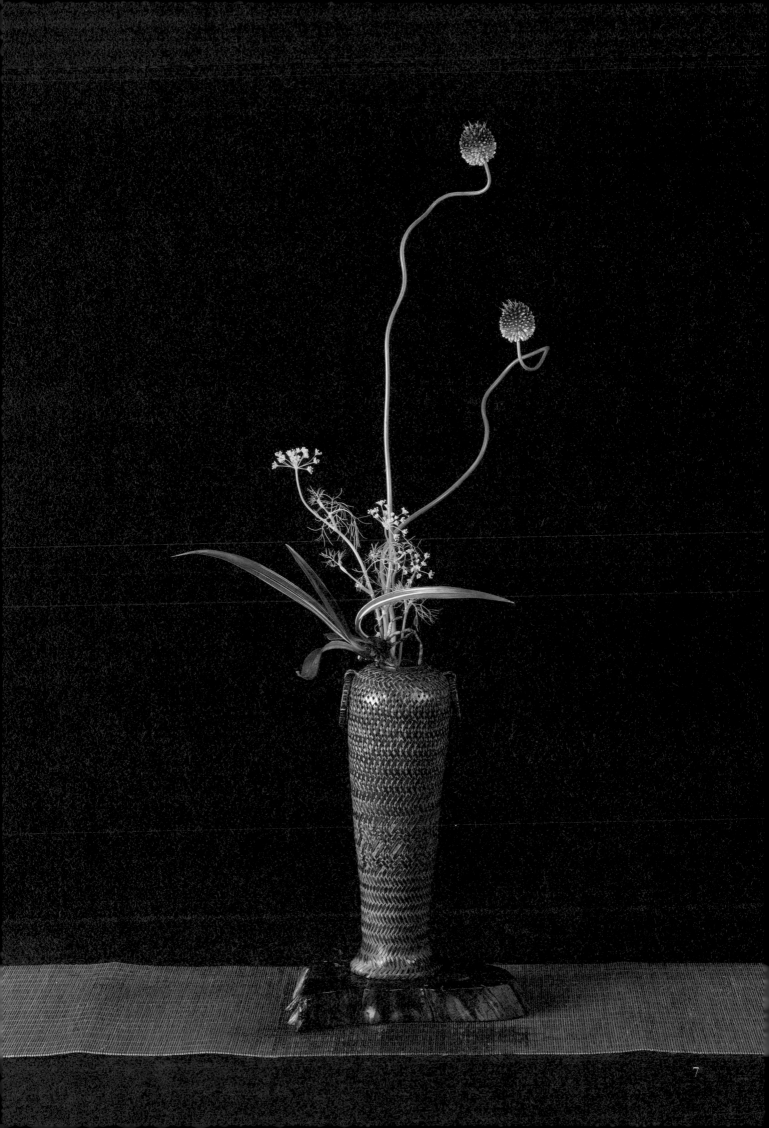

7

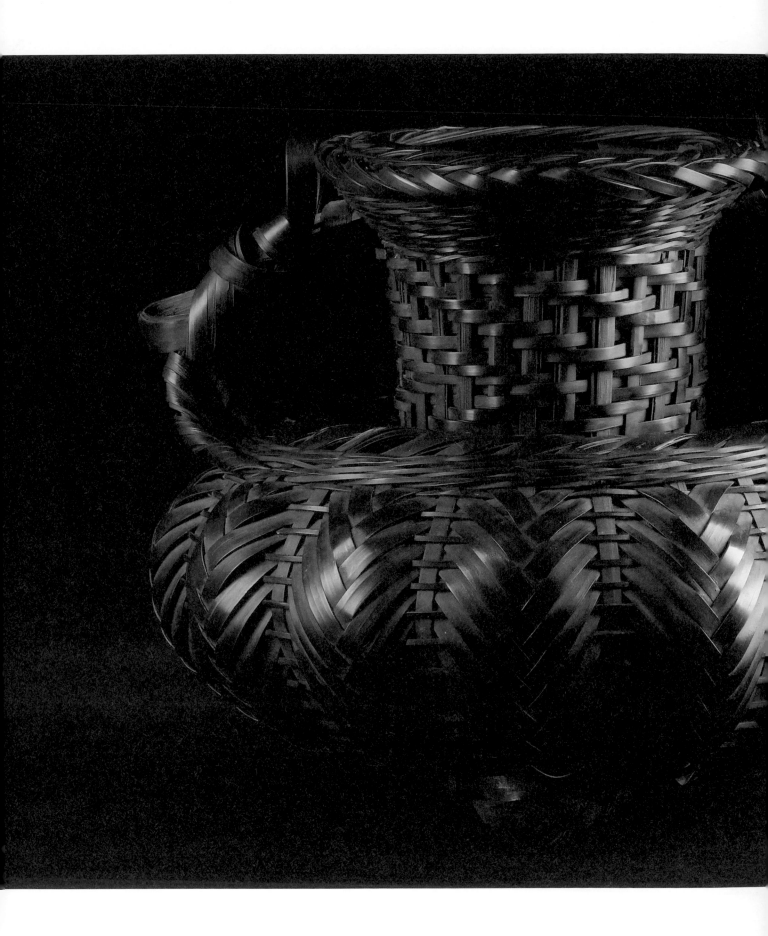

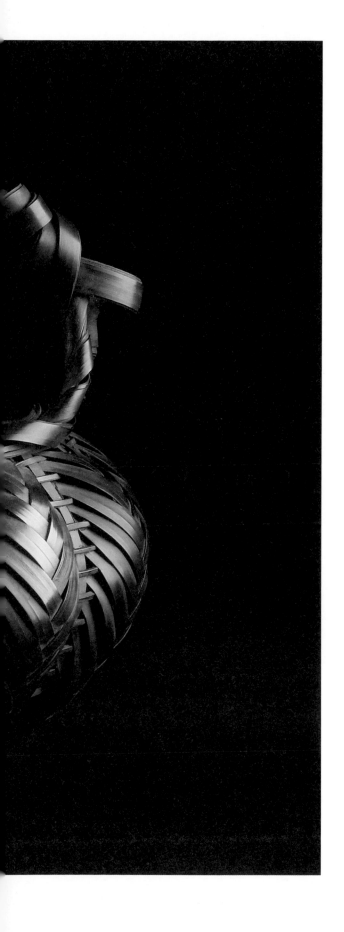

壹

部

花中器質｜
關於竹編花器二三事

一路依循「竹」的蹤跡、「編」的巧勁、
「花」的姿態、「器」的質感，在輕與重、
濃與淡之間，方才顯出了它的不凡與珍
貴。

竹編工藝，在歷史的淘洗之下，形成凌駕
實質之上的藝術傑作，晉升收藏臻品。

01

竹心中空，成器之大用

竹之美，在於卓然高挺的勁節，竹之用，在於可剛可柔的韌性。
「一藝一世界，一器一人生，盡在往來之間」，竹編工藝的蓬勃
發展，竹器的編織史在此繁衍出親屬及學徒技藝的「花器系譜」。

老子《道德經》【註1】說道：「三十輻共一轂，當其無，有車之用。埏埴以為器，當其無，有器之用。」

當我們拿取三十根輻條，連接車轂和輪圈，裡面交錯出的「空間」，使得車子得以往前推進，產生實際的效用，可以供人駕駛、搭乘，或是載運物品。

當我們以水和土，再捏塑成各種陶器，因為捏出了「中空」的地方，可以成為品茗的茶具、盛物的器皿、空間的擺飾、飲食的鍋碗瓢盆，演繹出無上的妙用。

因此，如果車軸裡面沒有空間，車子怎麼樣都動不了；如果器皿沒有捏出中空之處，什麼東西也裝不下……。一切「有」的便利與美好，都源自「無」的形而上追求。竹編花器，亦可作如是觀。

無竹令人俗，有竹得大用

「水能性淡爲吾友，竹解心虛即我師。」（唐・白居易〈池上竹下作〉）【註2】竹子，因為中空不俗，所以顯現莫大的用處。翠竹虛心，像是一名人生智者，在漫漫人生長路上踽踽獨行，引

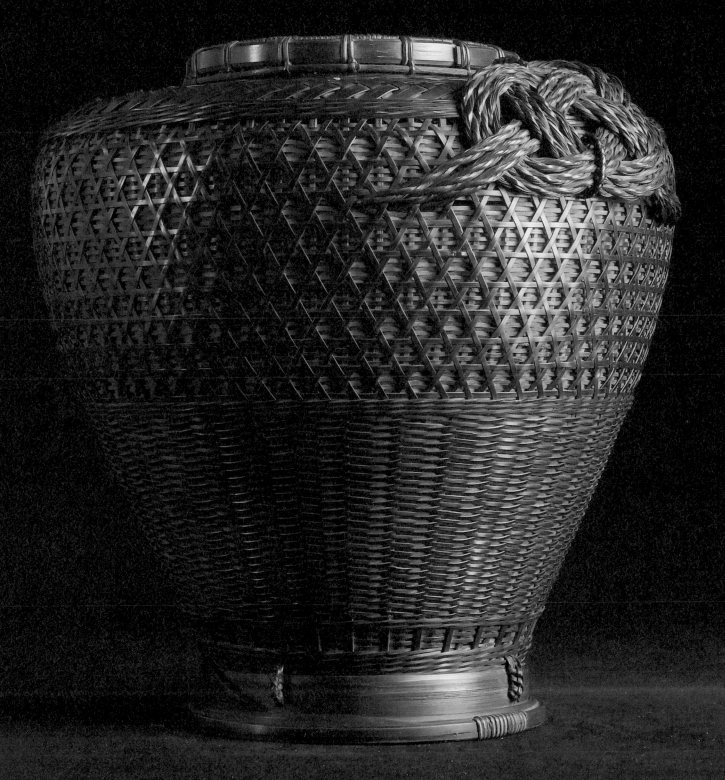

L:29 / W:27 / H:28.5

領我們看見它的形象，也窺見它的內裡。

竹，多年生植物，屬禾本目禾本科，竹亞科（Bambusoideae）植物通稱，也是禾本科唯一具有喬木形態的類群，竹子可說是一種巨大的「草」，以匍匐於地底的根莖成片生長，不具備年輪。

說起竹的歷史，既長且遠，種類亦繁多，一字排開就有楠竹、水竹，紫竹、慈竹、龜甲竹、孟宗竹、桂竹、長枝竹、麻竹、刺竹、綠竹、長枝竹、小琴絲竹等等，竹的製品遍及日常生活、休閒活動、音律算數，可說無所不包，舉凡竿、笒、笛、簫、筍、笈、篤、筧、筆、箋、笙、築、篩、符、笨、筐、筋，筒、籠、籤、管、算、篇、籬……，洋洋灑灑就有這麼多。

竹之美，在於卓然高挺的勁節，竹之用，在於可剛可柔的韌性。

上古民歌總集的《詩經》[註3]裡面，不只以翠竹讚美德行，還聽得見、看得見民間已有許多竹製物品（筐、席、彤、管、簀、簋、簟），像是──

「我心匪席，不可卷也。威儀棣棣，不可選也。」《邶風·柏舟》

「瞻彼淇奧，綠竹如簀。有匪君子，如金如錫，如圭如璧。」《衛風·淇奧》

「於，我乎！每食四簋，今也每食不飽。于嗟乎！不承權輿。」《秦風·權輿》

認真研索「竹跡」的歷史紀錄，最早現蹤的時間點，可追溯自舊石器時代晚期、新石器時代早期的簡易工具，竹子富有彈性和韌性的特性，被運用作為編製器皿的材料──生活中的「用」，出土的竹編遺物，有籃、簍、簸箕、竹蓆、谷籮等，編出人字紋、梅花眼、菱形格、十字紋等各種花紋──工藝上的「用」，相當美麗多元。

當時更以竹藤編製的籃筐作為模型，外頭糊上泥巴、黏土製成陶坯，形成竹器紋飾的印紋陶器，也是最早的陶器發明。

一路再到殷商、春秋戰國到唐宋，竹子編織技法越見精巧，結合彩飾、絲綢、漆器、繪畫等，有的製成小孩的玩具、食器、畫盒，更有因應節慶的花燈、祭典活動上的龍身裝飾，就是用竹絲扎成片……，隨著時間演進，不

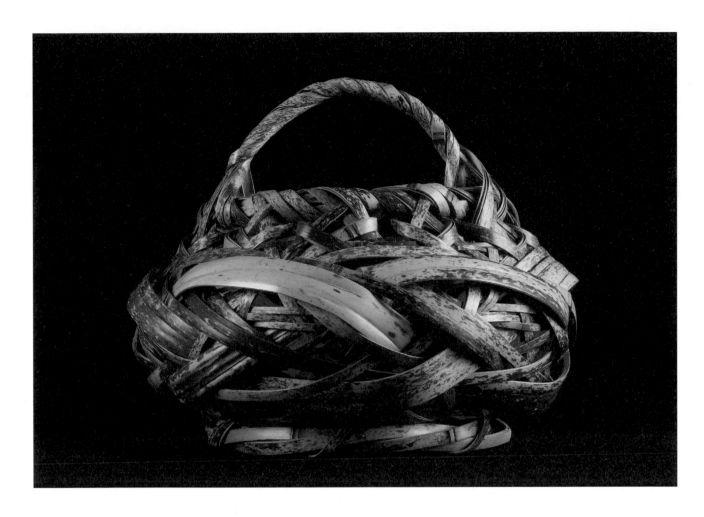

L:26 / W:24 / H:20

只摸索出實用的多樣性，還開創出繽紛且繁麗的工藝水平。

竹從生活用品的演化過程中，因為竹子素來被文化雅士視為謙虛、閒適、隱逸、高風亮節的內涵與象徵，歷代各朝詩人喜愛賦詩讚頌它——

「露滌鉛粉節，風搖青玉枝。依依似君子，無地不相宜。」（唐·劉禹錫〈庭竹〉）【註4】

「咬定青山不放鬆，立根原在破岩中。千磨萬擊還堅勁，任爾東西南北風。」（清·鄭板橋〈竹石〉）【註5】

宋代蘇東坡【註6】稱竹子為「君」，說道：「食者竹筍，居者竹瓦，載者竹筏，炊者竹薪，衣者竹皮，書者竹紙，履者竹鞋，真可謂不可一日無此君也。」竹筍可食、可入菜，亦可做柴火、船筏、鞋帽、器物、傢俱、建材，甚至是衣服、書寫工具等，幾乎和一個人日常起居息息相關，無怪乎大文豪在《於潛僧綠筠軒》吟詠：「寧可食無肉，不可居無竹，無肉使人瘦，無竹使人俗。」以實際行動證實「竹子有大用」的真諦。

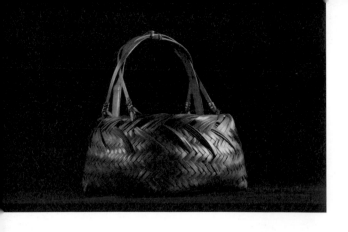

◀ L:22 / W:22 / H:26
▶ L:15 / W:15 / H:26.5

四藝傳東洋——茶道、香道、花道、竹道

南唐李後主每到春天便將宮中的欐柱窗壁、柱拱階砌，都插上筒花，稱其為「錦洞天」，可知距今一千多年前，開始運用竹筒花器做壁掛或懸吊的裝飾，為插花史開創嶄新局面；而當時宋人所講的「四雅」，即是點茶、焚香、插花、掛畫。

吳自牧【註7】仿《東京夢華錄》【註8】的體例寫出《夢粱錄》，記載南宋當時各種的民情風俗：「燒香點茶，掛畫插花，四般閒事，不宜累家」，透過視覺、嗅覺、味覺、觸覺，呈現出宋代文人的雅事與生活。

現代人亦想要那份怡然的情境——

焚上一縷氤氳薰香，意境高遠，隨著不斷飛繞的白煙，帶走俗世牽掛，紓解人間煩憂。

泡上一壺沉香好茶，款待知交故友，遠來是客，近悅是賓，在煎水、點茶、品茗之間，彷彿神遊了一場黃粱好夢【註9】，也感悟了人生。

雅致的花器，插上一盆，富含禪意的線條，花的氣味悠然，美的氛圍可賞，在現代高級會所成了必備的妝點。

說到底，竹編花器仍是「四雅」間不可或缺的存在，插花時要留意可與之匹配的盛花容器，焚香、品茗、賞畫時，盛放香、茶、糖、木炭與書畫的器皿、畫盒等，都是由竹編材料所製成，竹編工藝無疑具有畫龍點睛之功。

回溯整個藝術勝景，奠基自唐宋強盛之際，軍事、科技、政治、經濟、外交、文學均盛極一時，進而造就文化百花齊放的黃金時期。

也約莫在唐宋時期，這樣熱鬧紛呈的藝術盛景、美學盛宴，吸引無數異國使者、僧人、留學生的爭相到訪，包括一批批日本派遣來唐朝的官方使節們（遣隋使、遣唐使等）【註10】而逐漸東傳，更是華夏文化在東洋傳播達至鼎盛的關鍵。

正所謂「一藝一世界，一器一人生，盡在往來之間」，其中傳入的不只是有形的器物，瑰麗繁華的錦袍之外，還包括「四雅」和竹編工藝的文化內蘊，於此日本僧侶雅士在禪院內煎茶品茗、佛前供花燃香，蔚然成風。

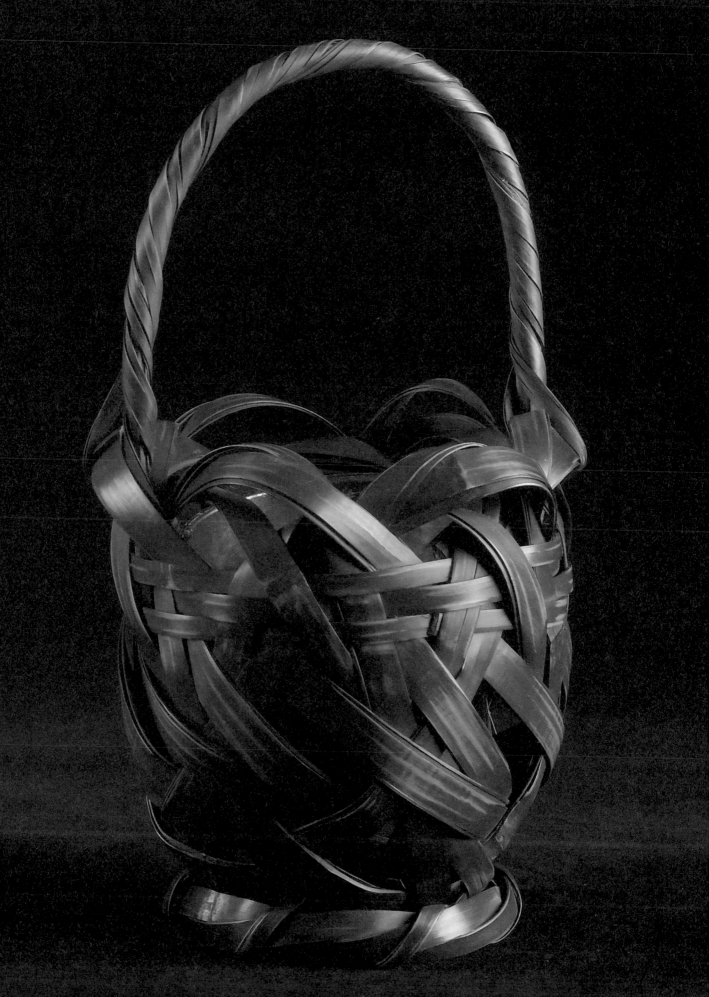

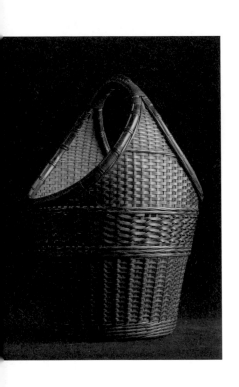

L:17 / W:17 / H:26.5

　　從大量吸收唐風、模仿唐物，再到美學創新，這些藝術形式與內涵，進一步在日本發揚光大，而自成——茶道、香道、花道、竹道。於是，中華文化激發了日本竹藝匠人、竹編工藝的蓬勃發展，竹器的編織史在此繁衍出親屬及學徒技藝的「花器系譜」。

　　至此，竹編工藝技術越加圓熟，名家輩出，留下了細膩雅致的美學傑作。

　　如今，當我們想要欣賞這些竹編藝術精品，不再需要飄洋過海了，現在藉由《竹器．花之藝》這套雅藝藏品，把這些用心打磨的工藝呈現在此，帶你穿越千年時空，再次領略「竹心中空，有器之用」的繁盛與美好。

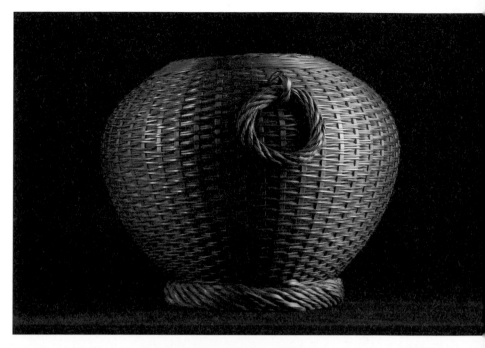

▶ L:26 / W:24.5 / H:19.5
▼ L:30 / W:18 / H:11

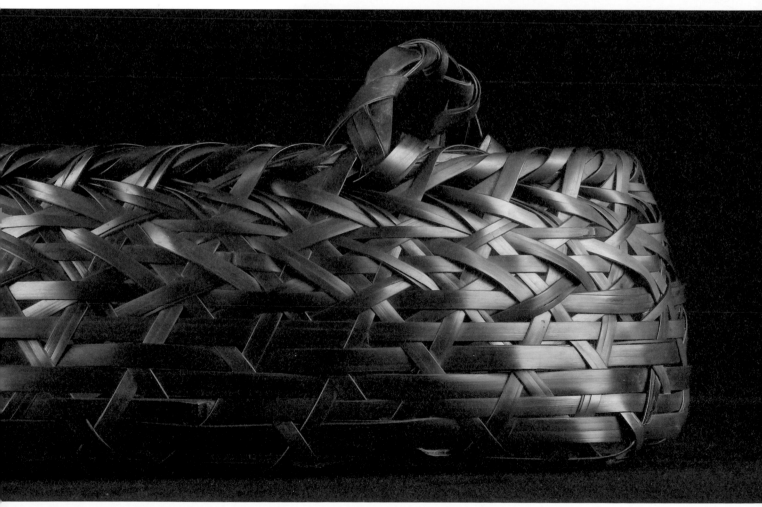

註解

1、《道德經》：又名《老子》，相傳為春秋末期思想家老子所著，作為春秋戰國時期道家學派的代表性經典，之後成為道教尊奉的典籍。老子（西元前五七一－西元前四七一），姓李名耳，道家學派的創始人，主張無為而治、天人合一、清靜無為等理念，被後人奉為道家學派之開教宗師。

2、白居易（七七二－八四六）：唐朝詩人，字樂天，晚號香山居士、醉吟先生，傳世詩歌有〈長恨歌〉、〈琵琶行〉、〈慈烏夜啼〉等，著有《元氏長慶集》、《白氏長慶集》。

3、《詩經》：中國最早的詩歌總集，收集周初至春秋中葉五百多年間的作品，最後編定成書，又名《詩》、《詩三百》、《三百篇》。詩經六義：「風、雅、頌、賦、比、興」，「風雅頌」指的是體裁分類，「賦比興」則是其表現手法。

4、劉禹錫（七七二－八四二）：唐朝詩人，字夢得，有詩豪的美稱，傳世名篇有〈陋室銘〉、〈竹枝詞〉、〈楊柳枝詞〉、〈烏衣巷〉等，著有《劉夢得文集》、《劉賓客集》。

5、鄭板橋（一六九三－一七六六）：清代書畫家，字克柔，號板橋、板橋道人，著有《板橋詩鈔》、《板橋詞鈔》、《板橋家書》等。

6、蘇軾：（一〇三七－一一〇一）：北宋文學家、政治家、藝術家、醫學家，字子瞻，一字和仲，號東坡居士，傳世名篇有〈水調歌頭〉、〈江城子〉、〈前赤壁賦〉等，著有《東坡先生大全集》及《東坡樂府》詞集。

7、《夢粱錄》：南宋吳自牧所著，仿《東京夢華錄》之體例，按照四季與節日變化，介紹南宋都城臨安城市風貌。

8、《東京夢華錄》：作者為孟元老，是一本描寫北宋宣和年間東京汴梁城的社會生活舊事的著作，也是中國第一部描寫都市景物的作品。

9、黃粱好夢：又說黃粱一夢，出自唐朝沈既濟的《枕中記》，比喻榮華富貴彷如一場好夢，虛幻且短暫。

10、遣隋使、遣唐使：日本派遣到隋朝的使節團，稱作遣隋使；到了唐朝時，則稱為遣唐使，東方文化藝術因此頻繁交流，逐漸東傳，亦是華夏文化在東洋傳播達至鼎盛的關鍵。

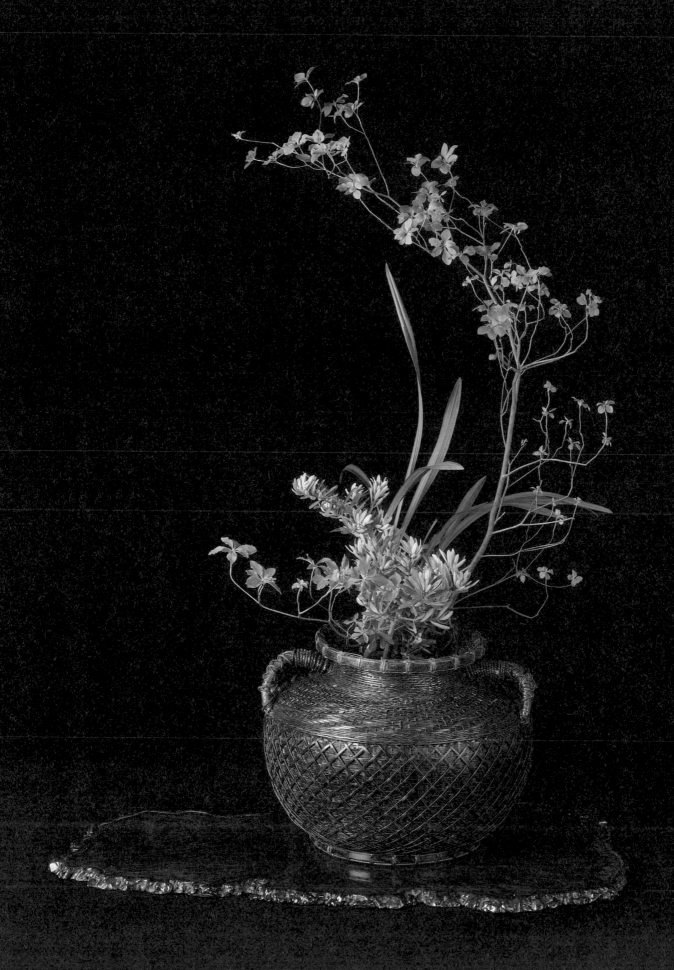

02

千古傳世的**人間瑰寶**

竹器花器的編織技藝與圖案紋理，展現出無形的美感，使隱藏其中的花意，躍然「竹」上。

茶道益心，花道養心，香道靜心，內化在竹編匠人的手藝上，營造出獨特的文化美學。

當我們談到竹藝收藏家，肯定少不了他，而且令人跌破眼鏡的，還是名西方人！

「我買東西是因為它們敲響了情感的鐘聲，在平凡中發現不凡的快感，讓我在簡單中找到了美！」熱愛東方文化的美國骨董文物收藏家洛伊德‧柯森（Lloyd E. Cotsen，一九二九－二〇一七）【註11】曾這麼說。

從日常走向國際藝術殿堂

柯森收藏許多兒童繪本、紡織品、青銅鏡等珍稀文物，其中還包括近千件的竹筐、竹籠、花

籠等，欣賞竹子簡單卻堅韌的特質，透過籠師（kagoshi）富有個性的藝術創作，從粗編的籃子中展現出細膩而深刻的美感，令他年輕時在古玩店邂逅竹籃時，就愛不釋手，進而投入收藏之旅。

後來，他在大眾尚未發現傳統手工藝之美的時期，是第一個將竹編籃筐視為一種藝術形式的收藏家，長年累積之下，成了竹編器物的專業收藏家，可見其眼光不凡與獨到之處，並且為此出版一冊專書《日式竹籃：形態與紋理的傑作》（*Japanese Bamboo Baskets: Masterworks of Form and Texture*），這是第一

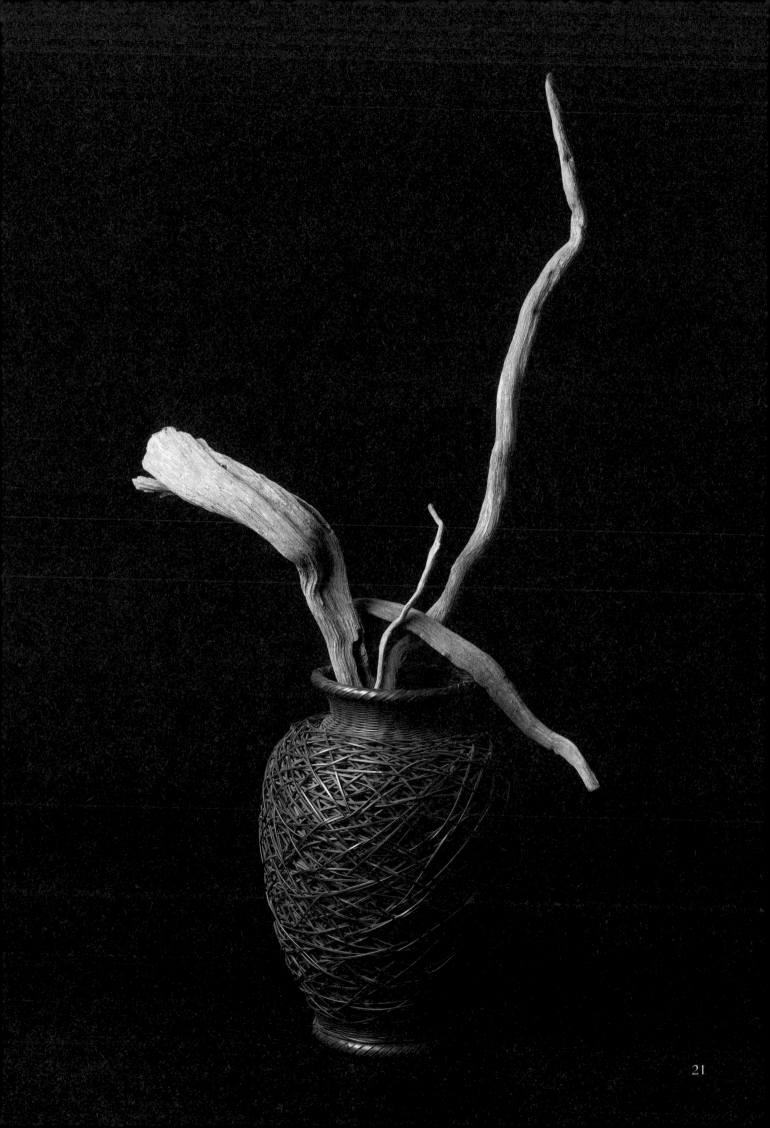

本將竹籃視為現代雕塑傑作的英文作品，紀錄了竹編花籃從實用容器走向藝術品的轉變。

「竹子一劈開，梅花長出來。」竹器花器的編織技藝與圖案紋理，展現出無形的美感，使隱藏其中的花意，躍然「竹」上。

柯森隨後將大量畢生珍藏捐贈舊金山亞洲藝術博物館（Asian Art Museum of San Francisco），使其成為西方世界中主要的竹藝藏館，此後多次跨海在亞洲博物館展出藏品，每每引爆熱烈迴響，並激起品味家的購藏慾望。

竹編工藝傳世千古

「落竹三千，成就一甌茶。」古人以竹自許君子品德，今人以竹製焙籠泡出一壺好茶，竹子的清香增添茶湯的甘甜，此間一件件竹編器具透過竹編師傅落款標記，成了審美的主體，傳世千古的好手藝。

說到收藏的逸趣雅聞，我們不免要提及「有眼不識泰山」，這個背後典故正是一代竹匠的故事。

話說春秋時期的木匠魯班[註12]曾有一批徒弟，其中名叫泰山的子弟，十多歲就拜魯班為師，自此收編麾下；魯班每段時期會出考題，藉此淘汰不用功的徒弟。泰山因為技藝遲遲未能有所長進，最終仍被魯班逐出師門。

數年之後，一日魯班率眾家子弟閒遊市集，驚見許多做工講究、技藝精湛的竹製器品，便向人打聽，想好好拜見這位大師。

當時迎面而來的那個人，竟然是被他趕走的徒弟，不免大吃一驚，想起錯辭泰山的過往令他懊悔不已，於是留下這樣一句千古名言：「我真是有眼不識泰山啊！」泰山也就成為中國竹編篾匠的祖師爺。

竹編工藝日傳後，在此開枝散葉，從摹仿漢風、唐風的「文人竹籃」，到嘗試實驗性質的和式竹器，溫故且知新，在固有的基礎下反覆琢磨，從中織出新意，結合意境悠遠的「三雅道」——茶道、花道、香道，千古傳世的竹編工藝盡展無限風雅，推向藝術創作的新高度，吸引了後世收藏家的鑑賞眼光。

不只東方人深受竹編工藝的文化洗禮，西方世界的品味家、建築師等也紛紛聞竹而至，布魯諾·陶德（Bruno Julius Florian

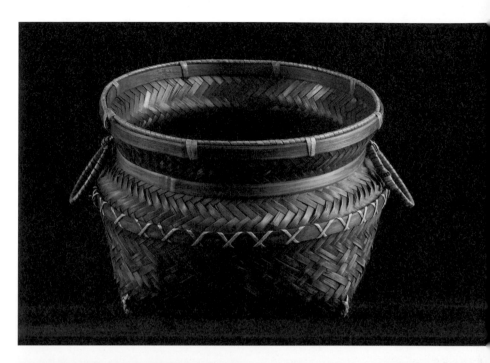

L:23 / W:21.5 / H:13

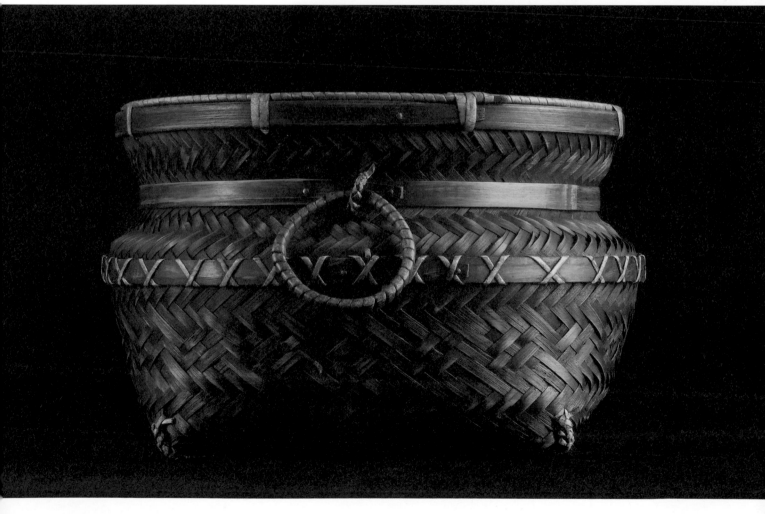

Taut，一八八○－一九三八）【註13】多次造訪日本寫下《布魯諾・陶德在日本》（*Bruno Taut in Japan*），當中就記載了他對竹編花器的看法，墊高了觀賞的厚度，發展至此，傳承自中國文化的各式竹藝作品已經深受國際性的認可。

茶道益心，花道養心，香道靜心，這份嚴謹中帶著崇敬的禮儀，內化在竹編匠人的手藝上，揉捻進竹編器具中，使得竹編花器不只為生活妝點禪意，更營造出獨特的文化美學。

拍賣場上的竹編藝品

「三十萬寶馬不算貴，一只籃子頂一輛！」別說古代人無法想像，現代人也很難理解，如今一個竹編花器的價格，竟然可以賣到這麼高。

我從前面一路鋪陳竹子的背景、竹編藝術的傳承與流變，從庶民用品，成為世界級的藝術傑作，登上大雅之林，就是要打破這個僵固的概念。

廣為人們熱議的話題，便是新聞報導指出，二○一五年十月影星劉嘉玲在香港嘉德拍賣會，以六十八萬港幣（約兩百四十萬台幣）買下兩件十九世紀晚期的竹編花器，引來部分網友的驚呼：「以後上街買菜可不能用竹籃了，比一只 LV 的包還貴啊。」

在人類文化史上源遠流長的竹編藝術，始終低調無語，終於在那一天讓許多人見識到這項工藝品的潛在市場魅力，可謂不鳴則已，一鳴驚人。

竹子，一直作為不俗的代表、文雅的象徵，高雅別緻的竹編藝品，跳脫實用性晉升藝術品的收藏殿堂，一個個傳世瑰寶、文化遺產，成了競拍場上各個品味家「胸有成竹」的心頭好，迭出新價，這份骨董級的老玩意，如今受到該有的重視與競逐。

各個竹編花器在市場上競相爭艷，以精巧細緻的工藝、清新脫俗的質感自成一格，已然是不可忽視的存在。

織竹雅好，貴在相知

講來說去，還是老話一句：「無肉令人瘦，無竹令人俗。」然而，這份深藏在記憶之中的純樸之美，對於竹子的雅好與欣賞，像是生命之泉一般，隱隱流淌在我們的血液之中。

L:24 / W:18.5 / H:19

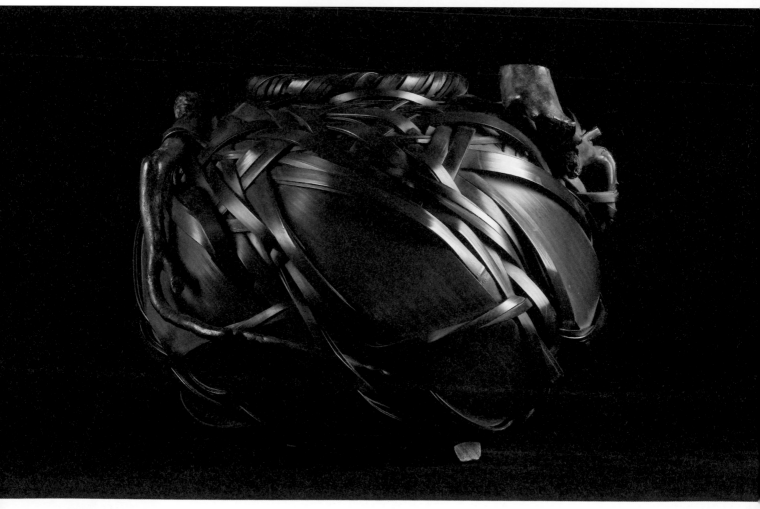

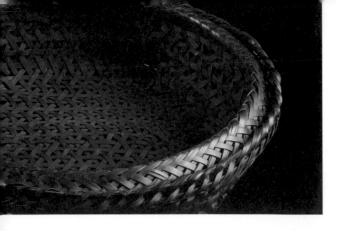

　　一群竹編職人出於竹林，成於匠心，令一根竹子有著九百九十九種可能，使竹子編製成為用具、器皿、竹筐、竹簍、炭籠、花籠等，仍是無法遮掩住本質的美，反而彰顯出它的多樣性與創造性，既是精美奇巧，又是大氣磅礴，既是水紋靈動，也是禪意靜遠，可說剛柔並置，並且直達人心。

　　因著這份對於竹藝之美的追尋，樂於欣見一個個國際性竹器大展陸續於海外粉墨登場，二〇一八年北投文物館更曾舉辦「吾編無盡——日本竹籠奧義」特展，呈現歷代名家的竹編作品，得以一窺傳統竹藝與抽象藝術所碰撞出的美學力道。

　　竹器一路從民間日常工具、傳統手藝，華麗變身藝術品，躍登國際性的舞台展品、拍賣場上的競標物，文化身價與藝術高度已不可同日而語，這份「吾編無盡」的巧心匠藝，至此成為演藝名人、行家顯要競相收藏的珍品，不只代表一種身分的表徵，更體現出一份至高無上的不俗品味。

　　然而，當我們再次細品眼前的竹編花器，這份美好的相遇，

就貴在這一份相知與相惜，現在，邀你進入花器竹編的世界，一同欣賞這些瑰寶臻品。

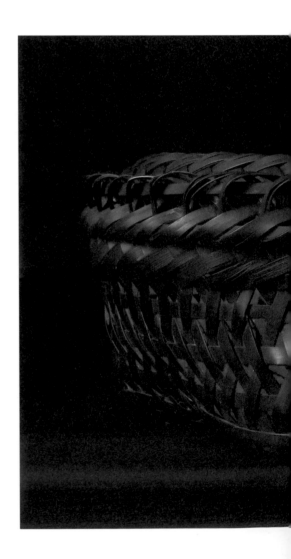

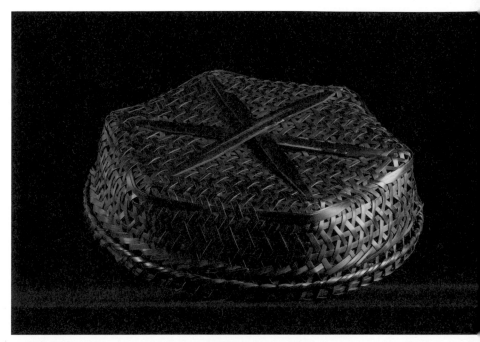

L:37 / W:36 / H:10

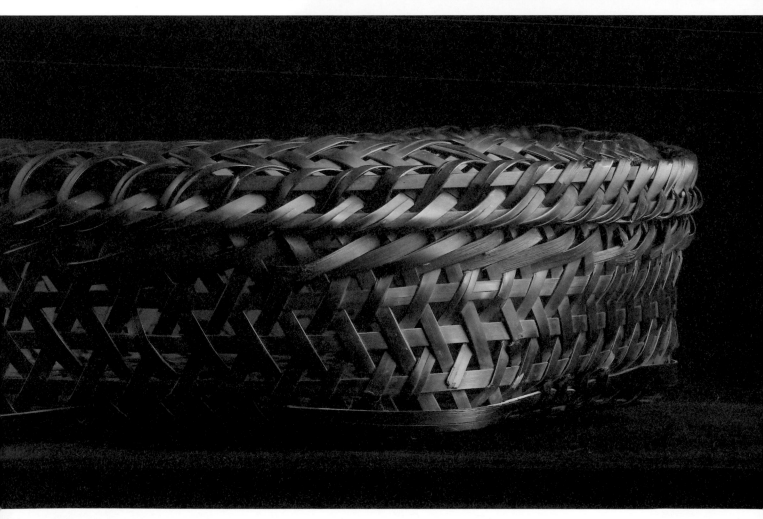

註解

11、洛伊德・柯森（Lloyd E. Cotsen，一九二九－二〇一七）：美國古董學家、慈善家、藝術收藏家，曾獲普林斯頓大學歷史學位，一九五三年進入岳父伊曼紐爾・斯托拉羅夫（Emanuel Stolaroff）露得清（Neutrogena）公司工作，將自身對人類和文化的知識融入其中，一九六七年便成為總裁。期間展現出獨特收藏品味，紡織品、青銅鏡和兒童插圖書籍都是他的搜羅範圍，其中包括近一千件竹編器物。

12、魯班（前五〇七年－？）：春秋末葉著名工匠家，名班，被後世尊為中國工匠師祖。

13、布魯諾・陶德（Bruno Julius Florian Taut，一八八〇－一九三八）：德國威瑪共和國時期的建築師、城市規劃師及作家，一九一四年以科隆工業聯盟展覽的玻璃館而聞名於世，此後主導規劃並設計柏林現代住宅群落（Siedlungen der Berliner Moderne），二〇〇八年已被聯合國教科文組織指定為世界文化遺產，善用「色彩建構」，實踐其花園城市的烏托邦思想。

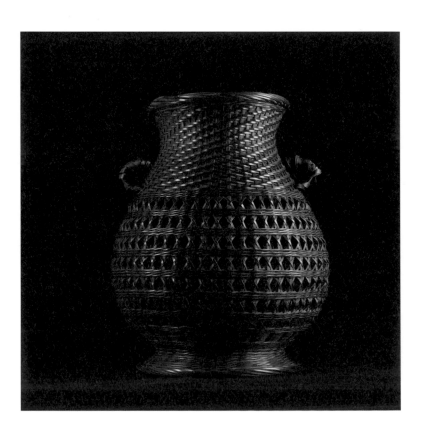

L:22 / W:21.5 / H:29

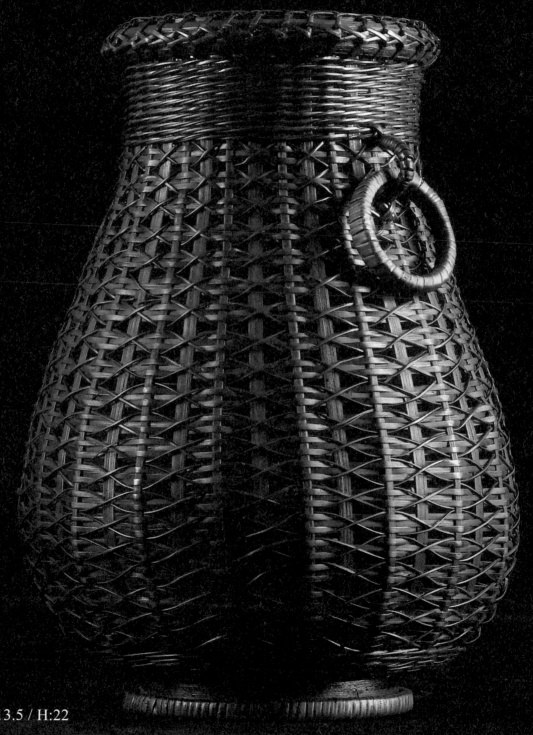

L:14.5 / W:13.5 / H:22

03

花中竹藝，百編繞指柔的竹器

萬花叢中一點綠，動人春色不須多，百鍊鋼也能化為繞指柔。
當我們尋訪人間千里美景，再次賞玩眼前姿態萬千的竹編花器，
才驚覺這場千里之行，終歸始於「竹」下。

一生嗜茶，精於茶道的陸羽【註14】，被譽為茶聖，奉為茶仙，親自踏訪考察各地茶鄉，從種茶、制茶、焙茶、飲茶、品茶，不只深究水質、土壤、氣候等環境因素，如何影響茶葉的生長和氣味，更講求煮茶技藝、飲茶的配置與器皿，因而寫就世界首部茶學專著──《茶經》。

竹藝茶藝的交相輝映

「水為茶之母，器為茶之父。」好茶，好水，好器，不管是茶或器皿，枝微末節的細膩探求，抑或是優雅、靜謐的飲茶環境；尤其是茶道鑑賞，案頭多逸趣，都讓品茗的當下，立分境界深淺。

陸羽《茶經》卷中的《四之器》，以將近三分之一的篇幅詳細介紹各種茶器，從尺寸、材質、功能到裝飾，裡面寫道：「籯，一曰籃，一曰籠，一曰筥，以竹織之，受五升，或一斗、二斗、三斗者，茶人負以採茶也。」籯，就是竹製的盛籃，用來盛放採茶的工具，其他尚有：竹編茶盤、竹製茶台、都籃、竹茶漏、茶濾、竹根漏斗、竹夾、漉水囊、茶筅、茶勺、渣匙等，各式質樸

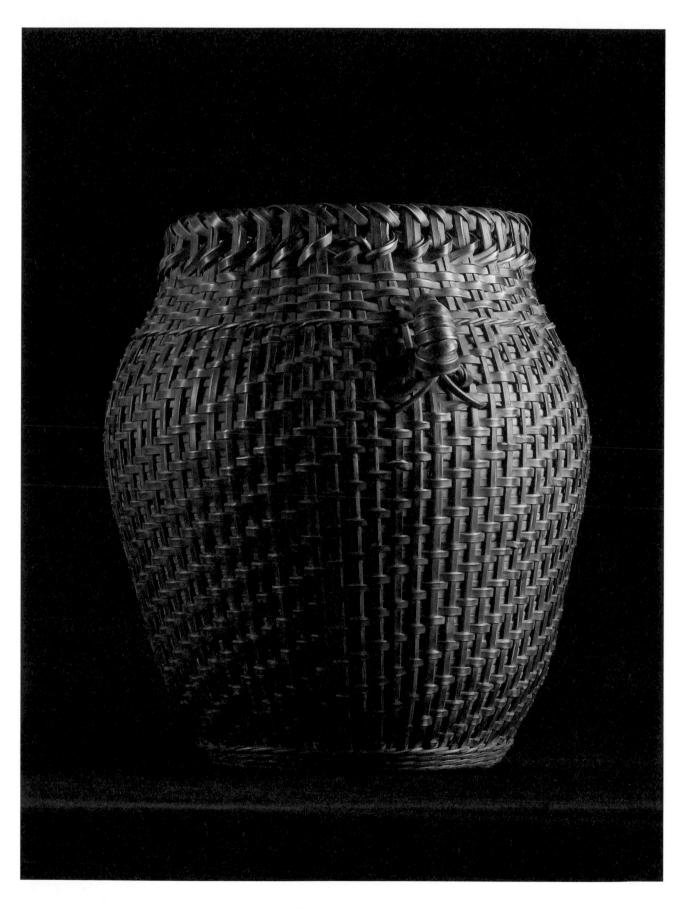

L:19 / W:17 / H:22.5

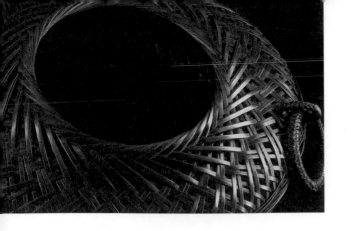

溫潤的竹編茶器，於焉紛紛出籠，交織成千年茶文化之中，成了不可或缺的一份子，茶藝與竹藝可說交相輝映。

說到竹藝，不免要說說各式流派的編織技法。因為依照竹材的選擇、特性，構置各式網目的大小、線條，在在直接影響視覺感受。

竹編的過程，大致從選竹開始，通常挑選三、四年生，具有韌性、環節平整、竹節間距長的竹子，易於塑型剖劈，再透過工具將竹片整修成厚薄適中的竹篾，依所需進行染漂，以凸顯紋樣。至此階段，竹編材料才大體完備。

接著就是各門各派的竹藝師們摧剛為柔，以經緯縱橫，萬端交錯，發揮巧手匠心的魔幻時刻。

常聽人這麼形容，百鍊鋼也能化為繞指柔，竹子剛勁挺拔，卻又柔韌富彈性，一方面有著堅硬的質地，另一方面具有纏繞手指的柔軟度。依著以下步驟施作：起底、立編（器身）、收緣口、圈足、製作提把、紮支腳、塗裝等基本工序前進，一只只竹編花器就在眼前，慢慢立起了。

花現竹藝，景致自來

關於高雅美麗的中式插花技法，明朝萬曆年間的名士高濂所著《遵生八箋》【註15】的〈瓶花三說〉可說是世界最早的插花藝術專著。

所謂的中國花藝六器，指的是瓶、盤、缸、碗、籃、筒等六大類，由此可知，籃的花器自佔重要位置。而宋代是插花藝術鼎盛時期，插花為莊嚴的宮廷、富裕的官員們所推崇，他們喜用梅花、水仙、臘梅、瑞香、山茶花等組成的籃花，作為豐盛氣派的院體花。因此，花道豐富了器的生命，而器自是展現盛放花的容顏。

花藝大師講究的氣質韻味來自六大秘訣：高低錯落、疏密有致、虛實結合、仰俯呼應、上輕下重、上散下聚，彷彿巧手一栽，景致自來。

當我們的眼前擺放一盆茂盛茁壯的花草，可能令人難以剪裁和取捨。所以，如何凸顯枝葉、花朵的盎然生機，展現饒富禪味的侘寂之美，就需要一花一草的撿拾、捨棄，這就是斷捨離的功夫。所以說，花道哲學無異是淨化身心的過場。

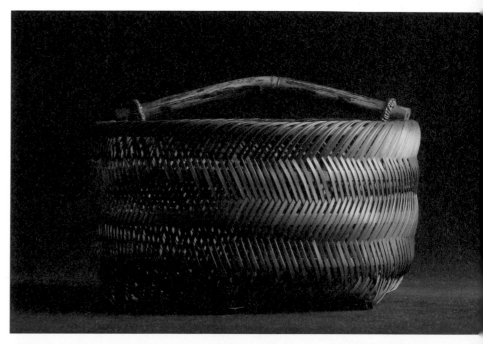

▶ L:23 / W:20.5 / H:21
◀▼ L:27 / W:26.5 / H:15.5

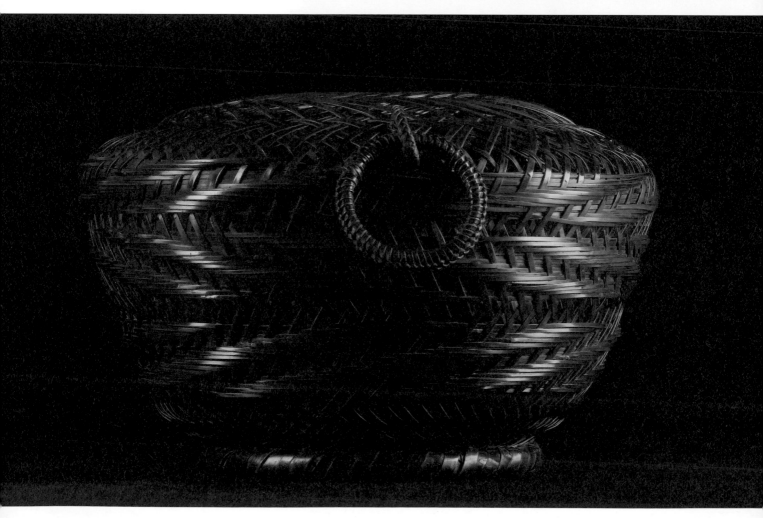

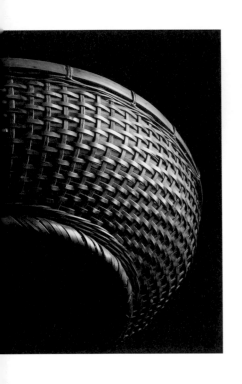

花道講求靜觀內在，蘊藉「待花如待人」的精神，這份靜物、惜人的內涵，已經凌駕於技巧之上，於是繁花兩三朵，枝葉三兩根，就能展現「天地有大美」。

插花時，花器的選擇更具畫龍點睛之功，特別是竹編花器的紋飾，錯落有致的編法，縱向如小橋流水，橫向如田園曲徑，不只呼應花朵本身，搭配得宜，更與擺放的空間與背景融成一景。

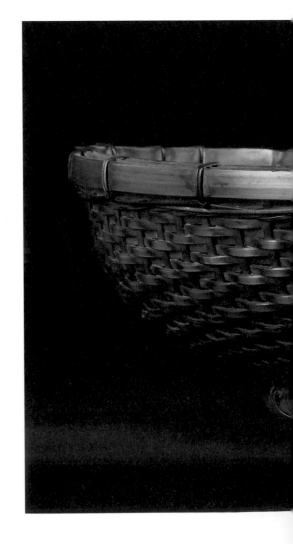

如此說來，細緻的竹藝中彰顯出花的本質，絲毫不會搶奪隨著高低落差的枝、葉、花的流動線條。而花器中百編縉繞繞指柔，領我們往竹編技藝的更深一層走進去，當然就是如花交織的技法了。

經緯交錯，上百種竹編技藝

從摹仿漢風、唐風的「文人竹籃」，到嘗試實驗性質的和式竹器，溫故且知新，在固有的基礎下反覆琢磨，從中織出新意，造就各地竹藝職人輩出，推向藝術創作的新高度，甚至催生一個個「人間瑰寶」。

竹藝大師著重細節、講求完美的作品構置，一條條竹篾在職

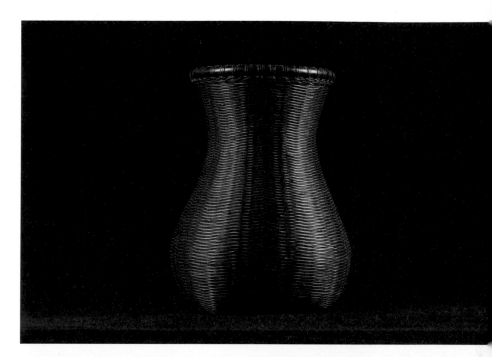

▶ L:16 / W:12 / H:21
◀▼ L:40 / W:40 / H:8

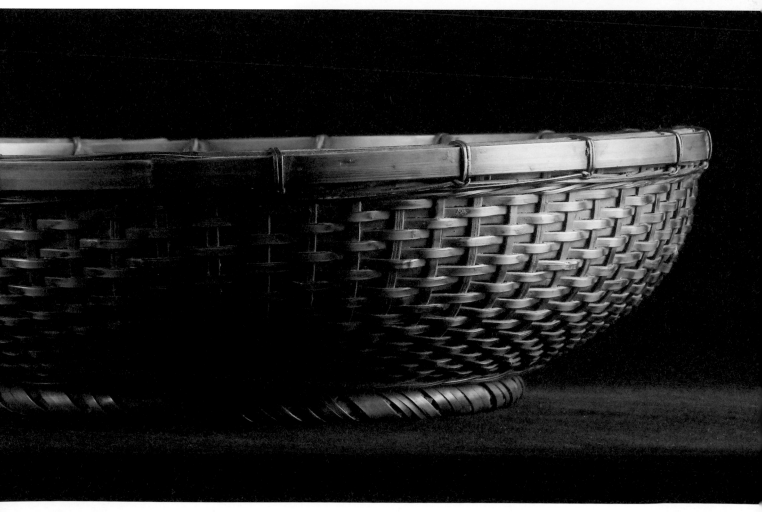

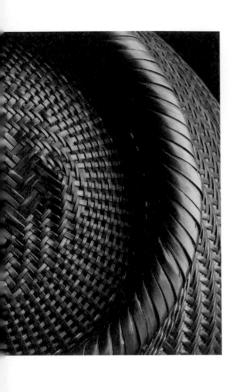

人手中，縱橫阡陌來回地穿越與勾勒，更勝繁花錦簇，從四邊、六邊、八邊到網狀等編法，呈現出人字紋、方格十字紋、矩形、盤纏、米字、六角、八角、長方、雪花、風車花、星星紋、雙輪口等繽紛呈現，不同花紋的交互織法與延伸應用，加上文字、混色等編織技法，可達數百種之多，造就每只竹編藝品獨一無二的呈現。

靜靜觀賞這些由歲月潤澤的包漿，隱隱透出禪味的竹編工藝品，不只是一場視覺的饗宴，經緯交錯間，彷彿還能聽見絲竹之音，不絕於耳。

北宋著名理學家周敦頤【註16】曾寫一篇〈愛蓮說〉：「中通外直，不蔓不枝；香遠益清，亭亭淨植，可遠觀而不可褻玩焉。」以文章盛讚蓮花，象徵其美好的品德，以及無可匹敵的品味，至此美名流傳千古。

只是這個「中通外直，不蔓不枝，亭亭淨植」特性，似乎讓人越看越熟悉，假使將這篇文章的主角，偷偷換成頎長高潔的綠竹，一路凌雲往空中節節而生，似乎也未嘗不可？

竹子，一如風度翩翩的君子，臨風不折，過雨不汙，俗話說：「萬花叢中一點綠，動人春色不須多。」當我們尋訪人間千里美景，再次賞玩眼前姿態萬千的竹編花器，才驚覺這場千里之行，終歸始於「竹」下。

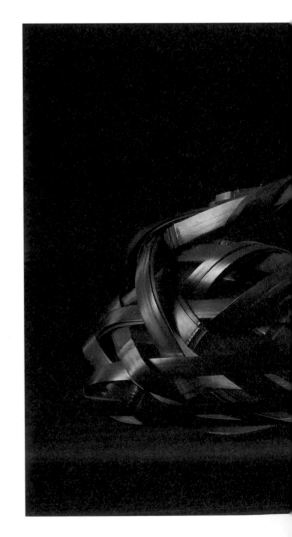

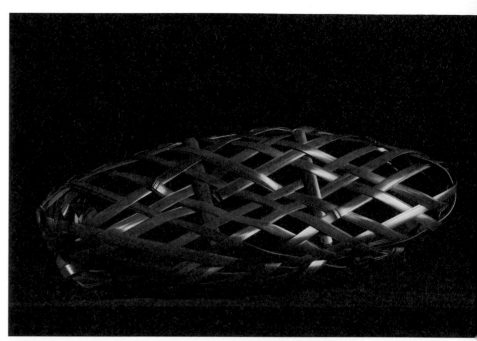

L:43 / W:16 / H:11

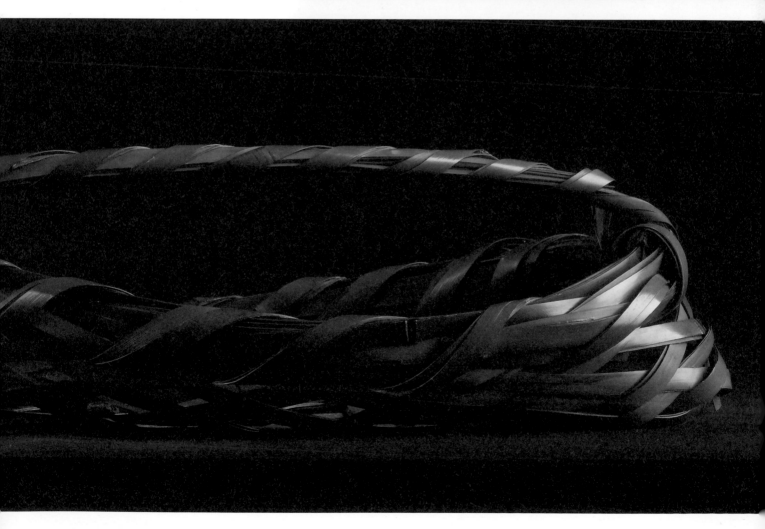

註解

14、陸羽（七三三－八○四）：唐朝人，自號竟陵子，又號茶山御史，對茶文化的卓越貢獻，因而被譽為茶聖，奉為茶仙，祀為茶神，著有世界第一部茶葉專著《茶經》。

15、《遵生八箋》：明朝文人高濂的養生學著作，集古代養生學的大成，全書分八目共二十卷，內容包含山川逸游、花鳥蟲魚、琴樂書畫、筆墨紙硯、文物鑑賞等。

16、周敦頤（一○一七－一○七三）：北宋官員、學者，號濂溪，亦是北宋宋明理學理論基礎的創始人之一，著有《通書》、《太極圖說》等。

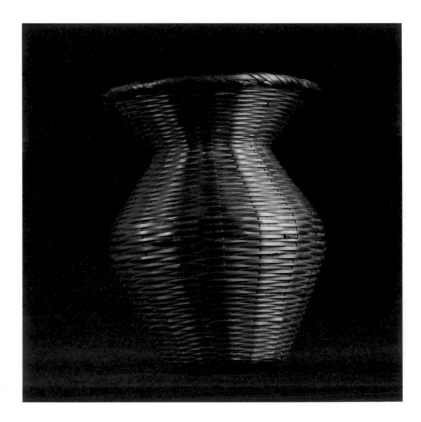

L:12 / W:10 / H:17

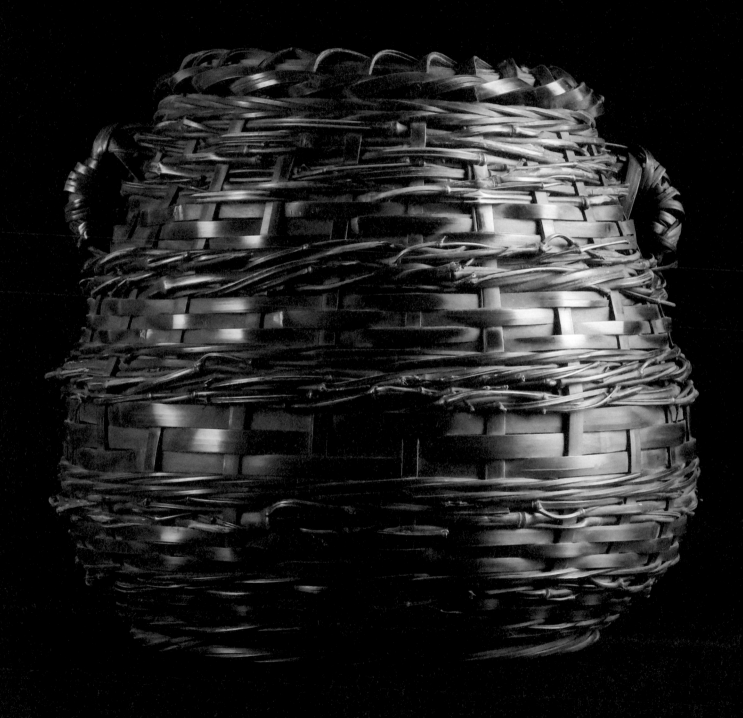

L:26 / W:25 / H:25

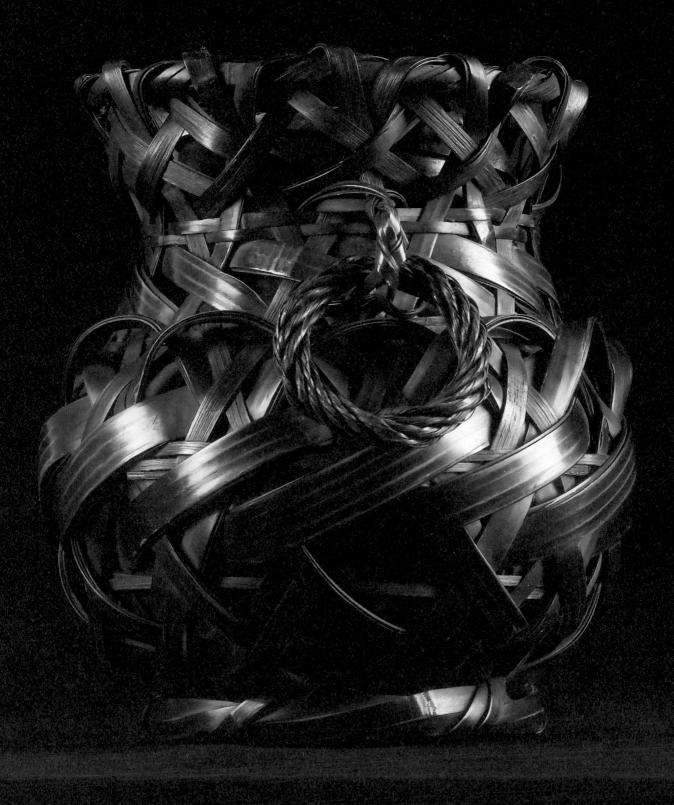

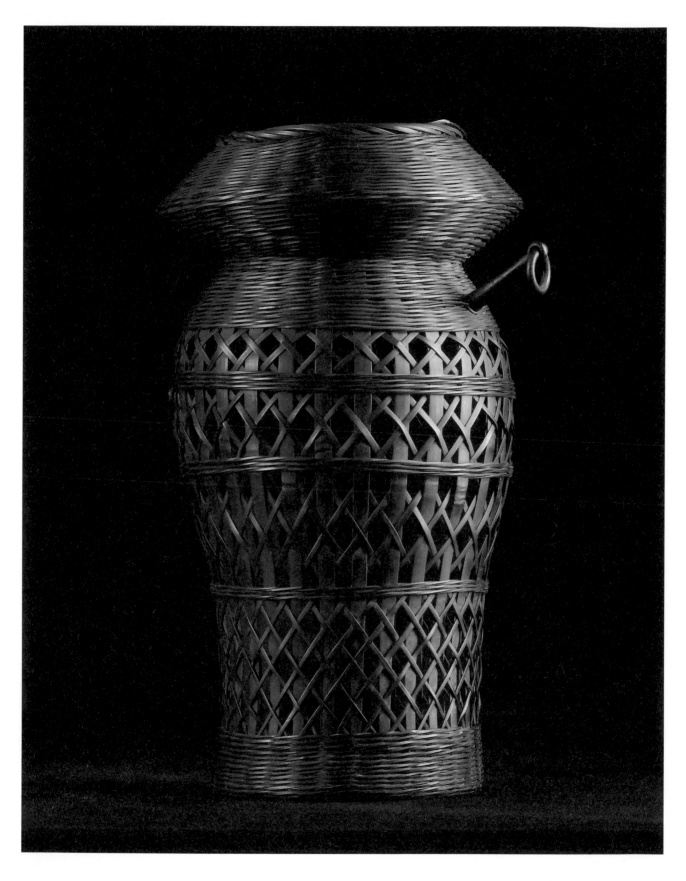

▲ L:17 / W:14 / H:27
◀ L:22 / W:20 / H:23

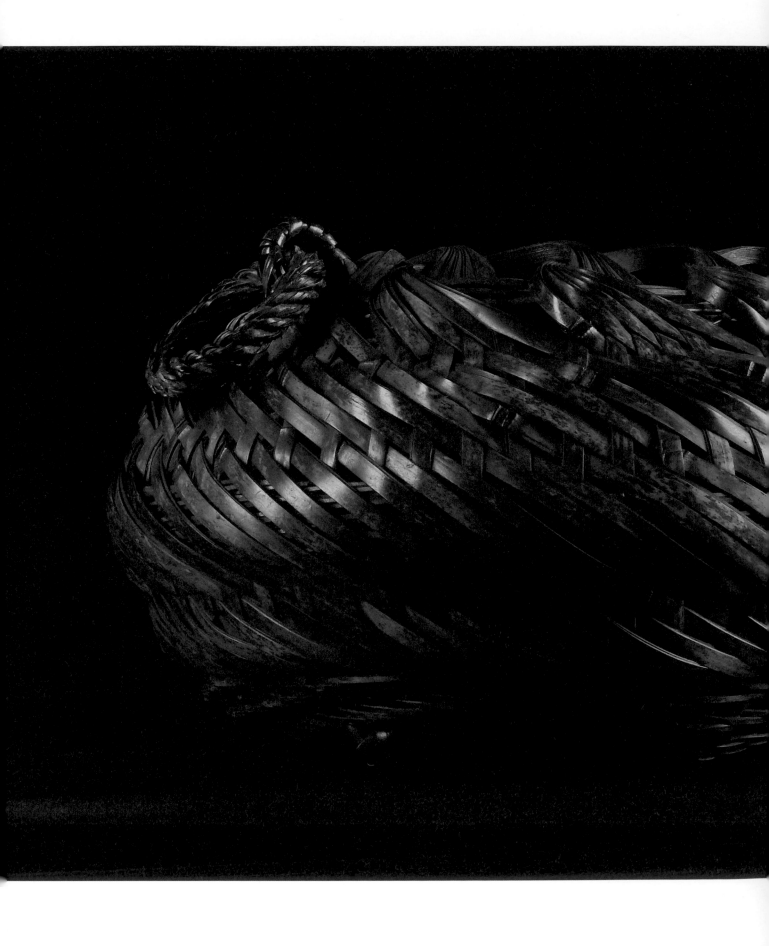

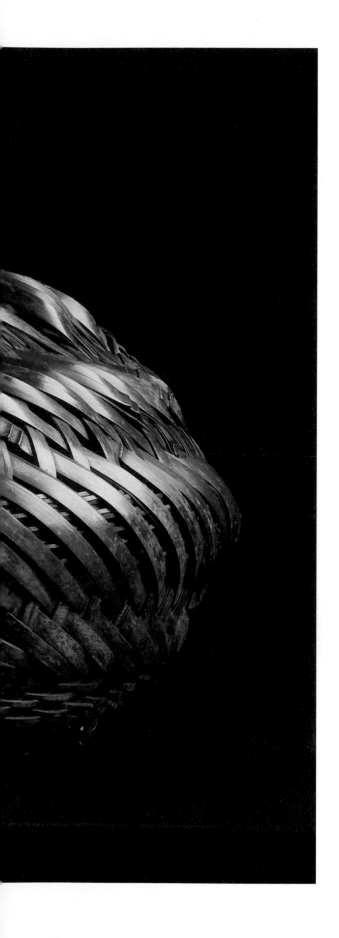

貳

部

竹器花藝｜
百編繾綣繞指柔，
雅藝臻品欣賞

茶道益心，花道養心，香道靜心，嚴謹中
帶著崇敬的禮儀，內化成竹編大師的匠
心，揉捻進竹編器具中，使得竹器不只為
生活妝點禪意，更營造出獨特的文化美
學。

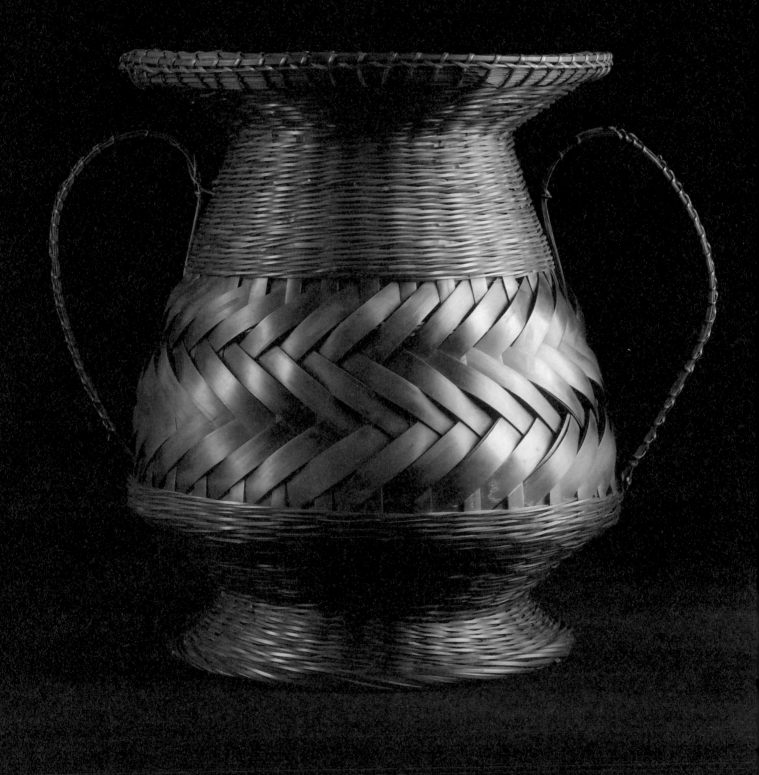

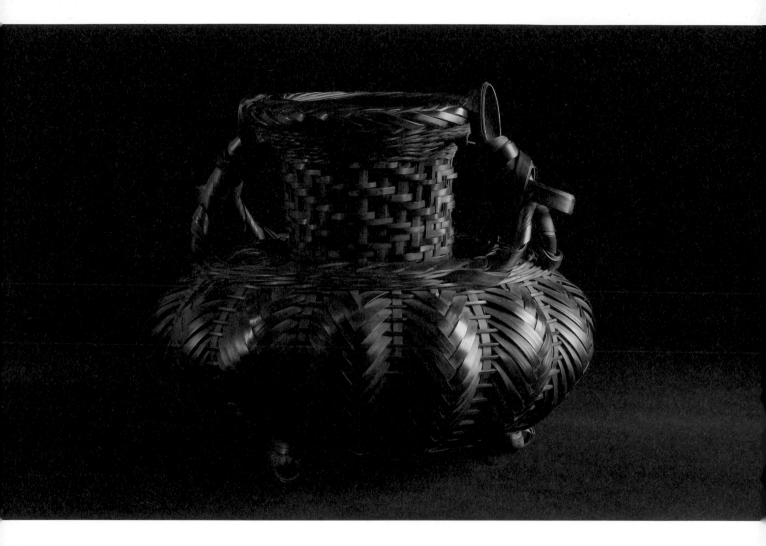

▲ L:28 / W:28 / H:23
◀ L:32 / W:24 / H:29.5

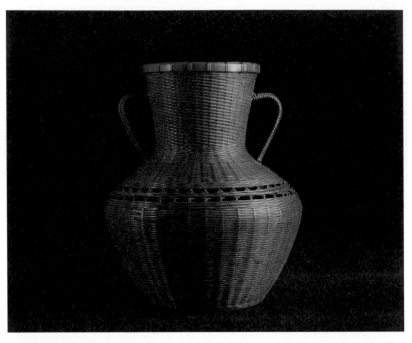

◀ L:24 / W:23.5 / H:27
▼ L:31 / W:22 / H:22.5
▶ L:19.5 / W:14.5 / H:20

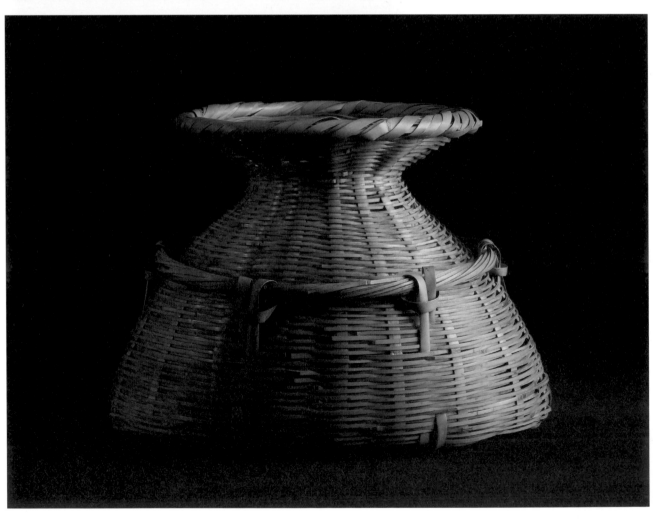

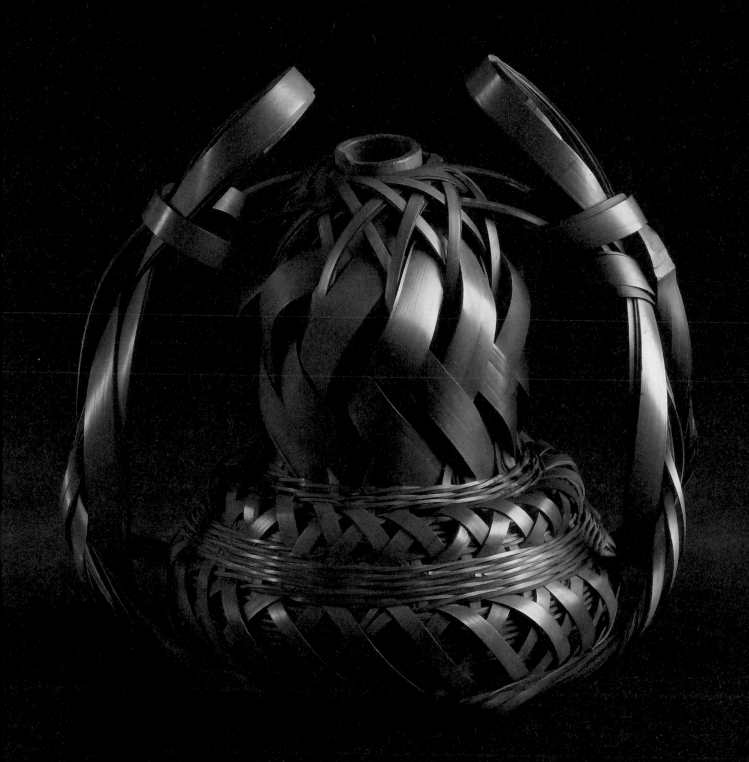

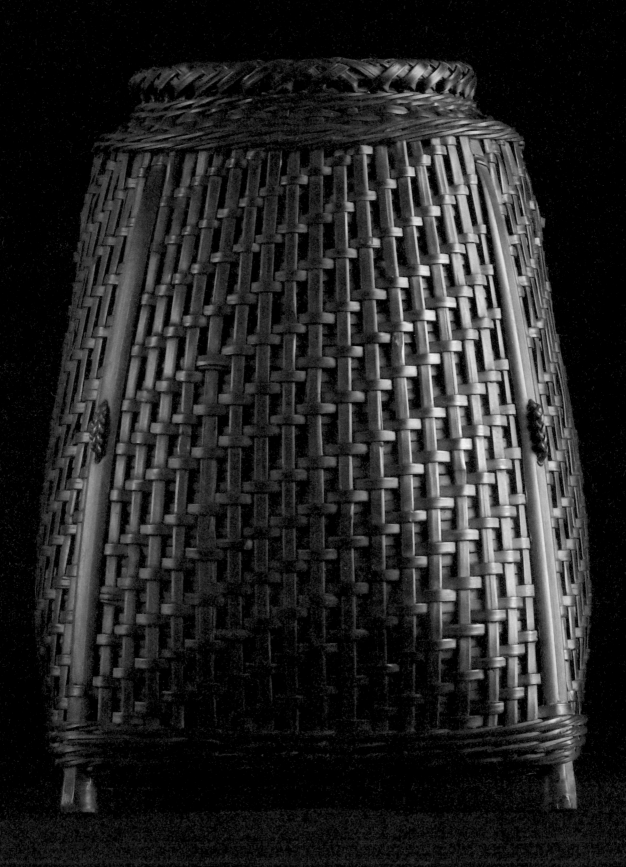

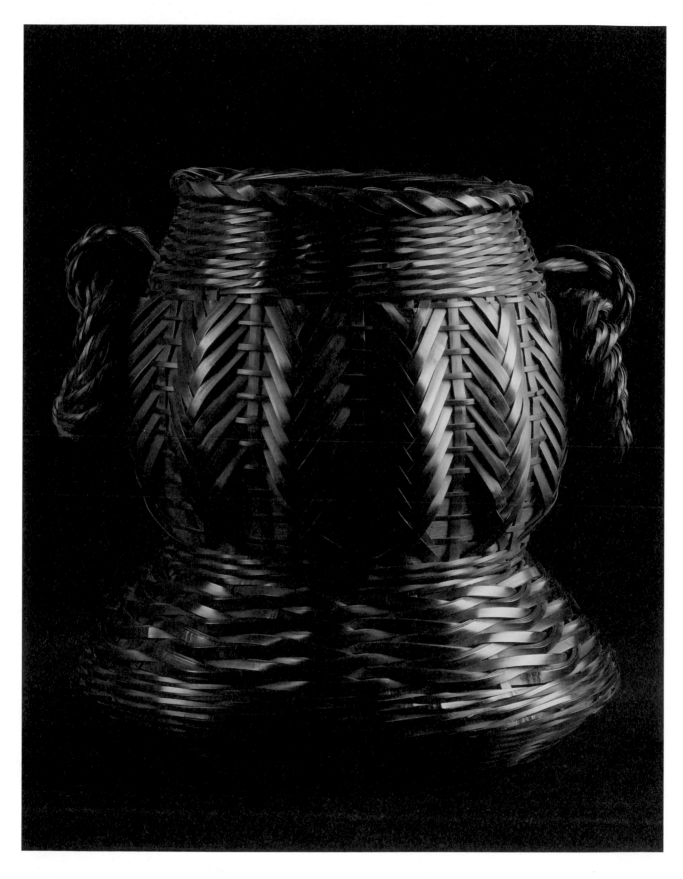

▲ L:28 / W:27.5 / H:28

◄ L:23 / W:18 / H:28

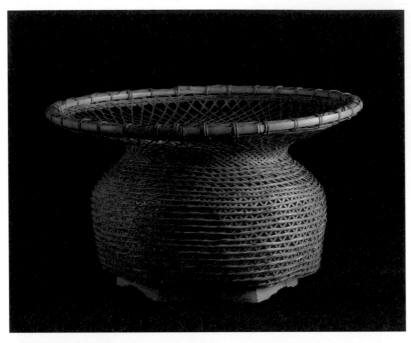

◀ L:34 / W:33 / H:19.5
▼ L:31 / W:29 / H:19
▶ L:19 / W:13 / H:31

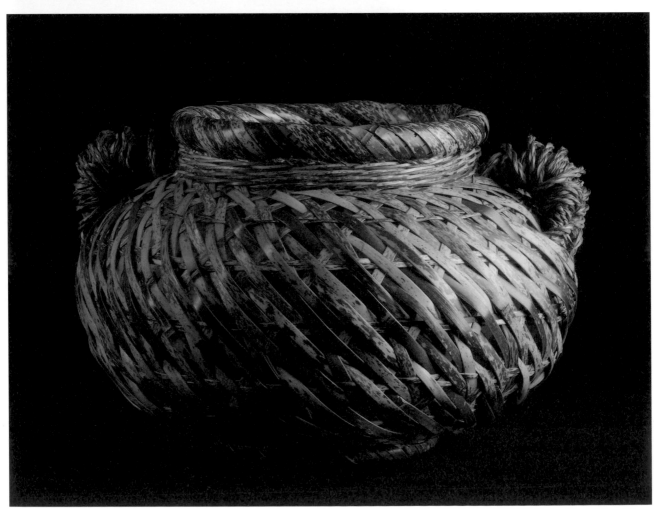

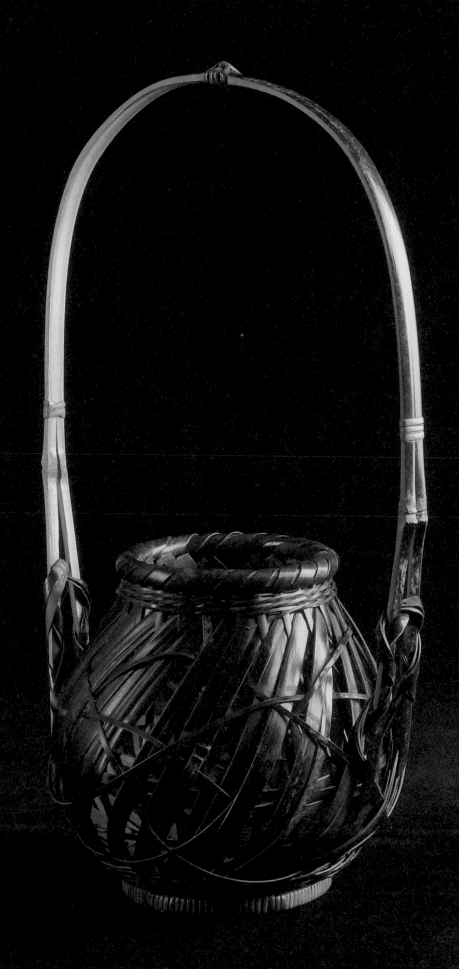

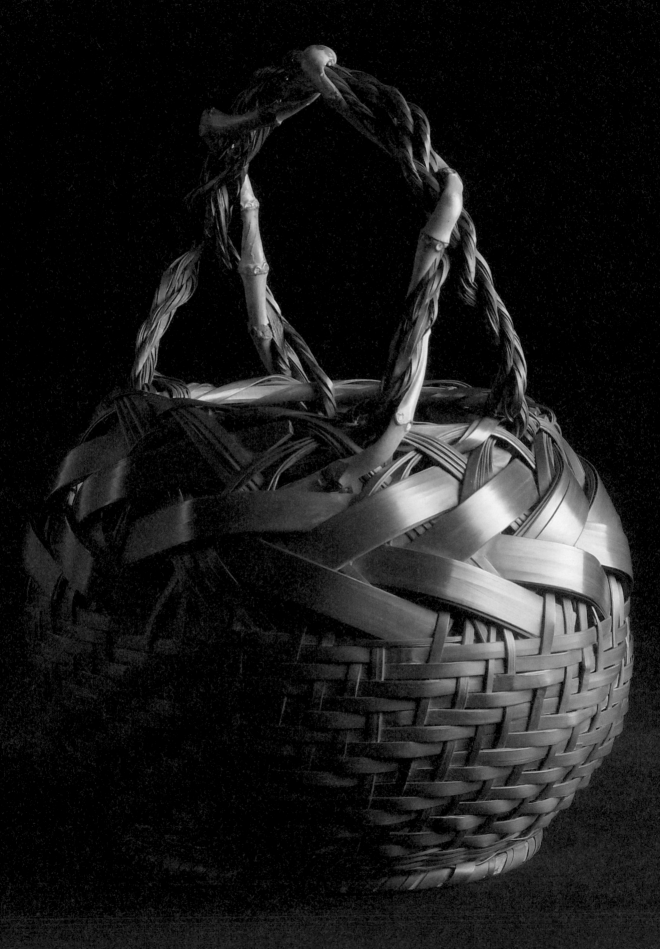

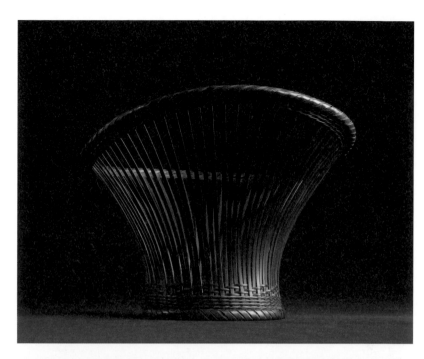

◀ L:24.5 / W:23 / H:32
▶▼ L:37 / W:25.5 / H:19

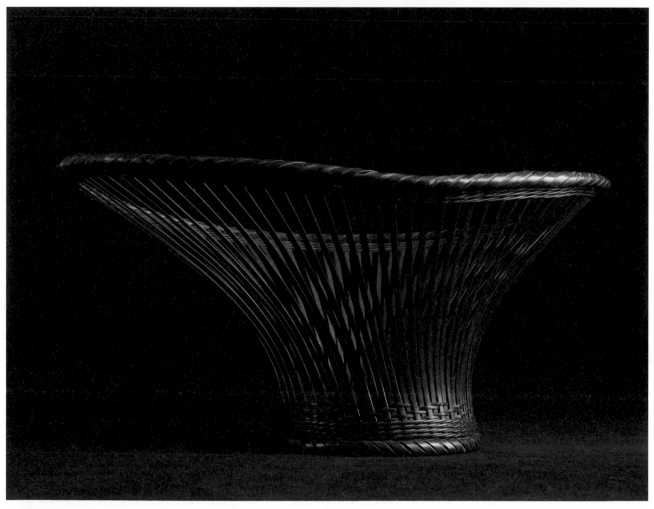

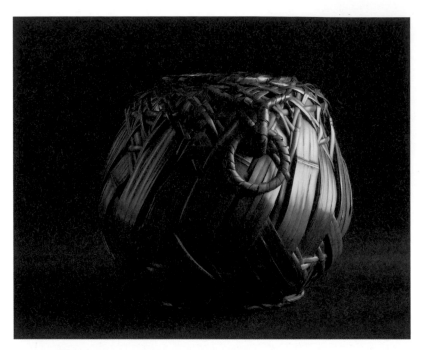

◀ L:30 / W:28.5 / H:24
▼ L:27 / W:27 / H:24
▶ L:31 / W:29 / H:27

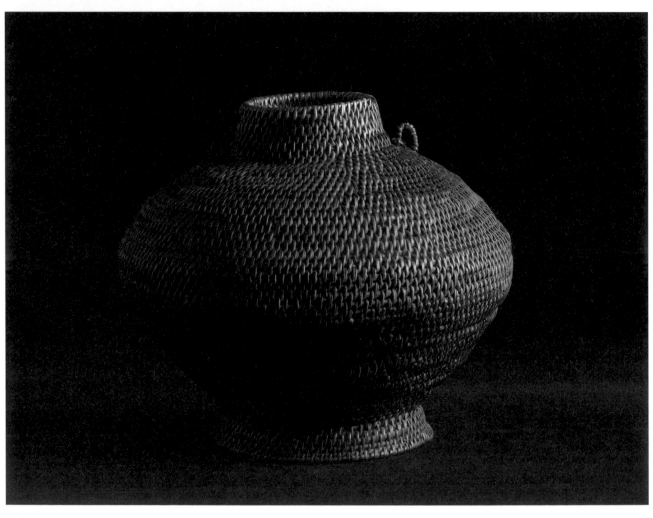

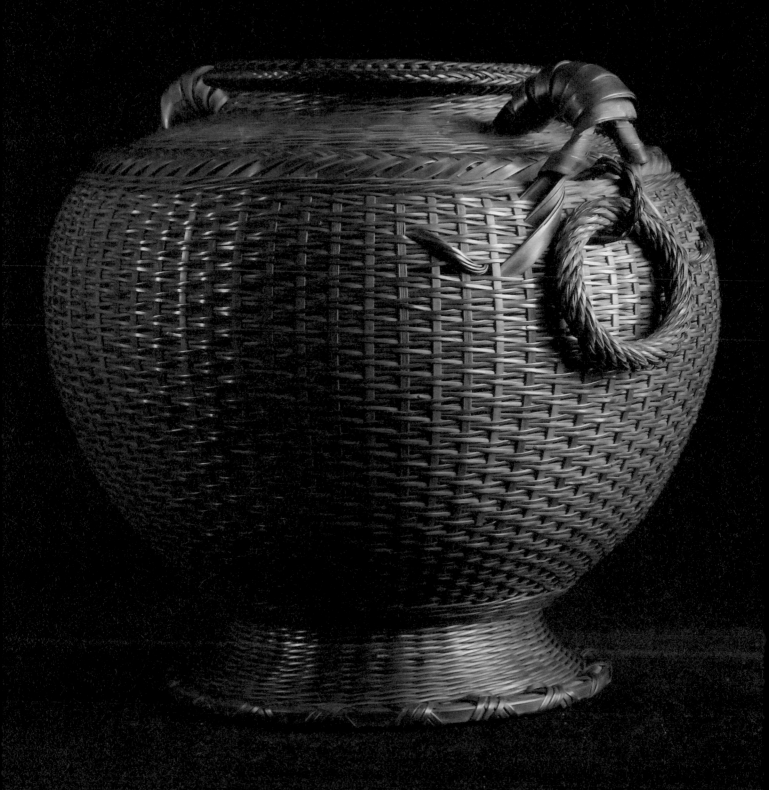

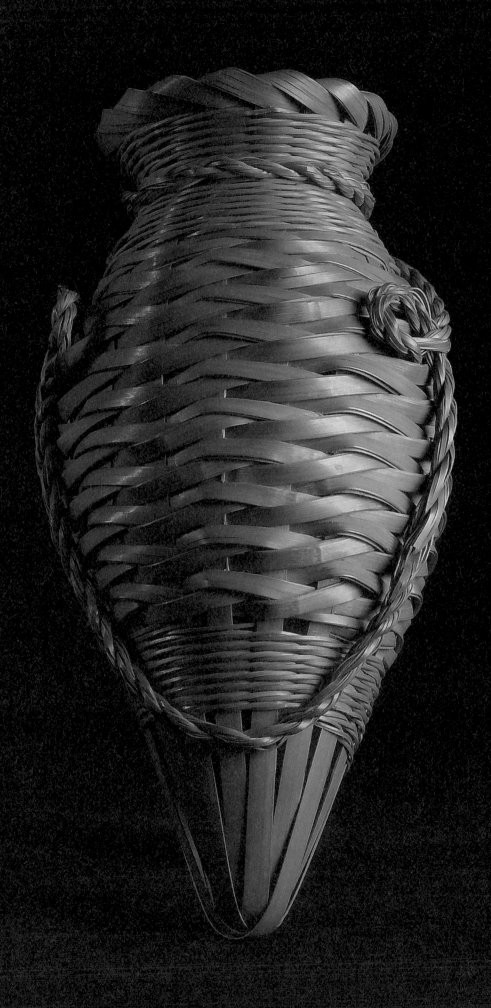

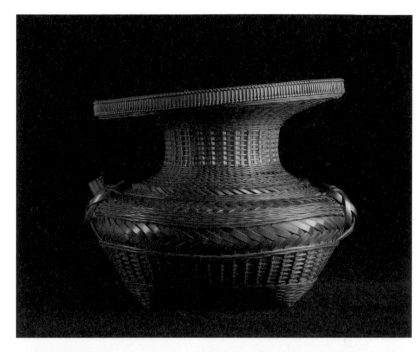

◀ L:13 / W:11 / H:29
▶▼ L:36 / W:34.5 / H:28

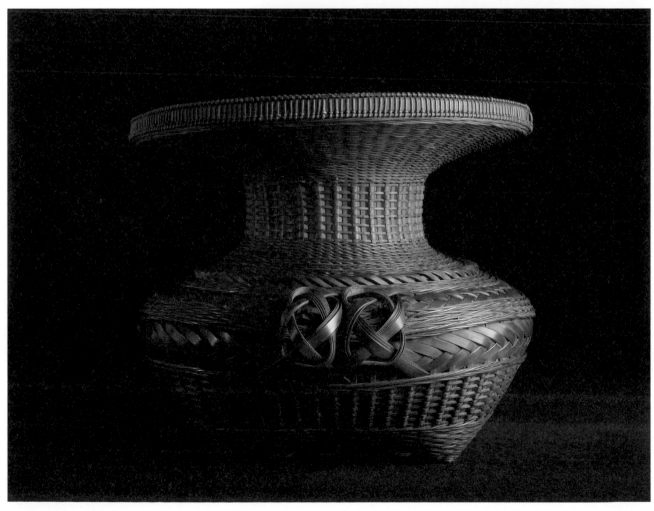

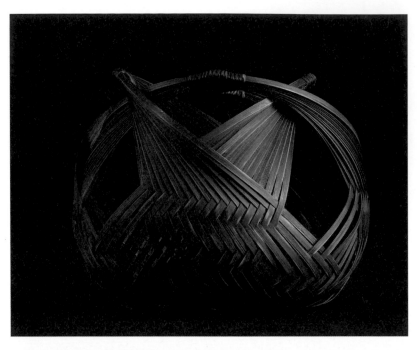

◀ L:21.5 / W:21 / H:18
▼ L:16 / W:15.5 / H:23
▶ L:16 / W:15.5 / H:25

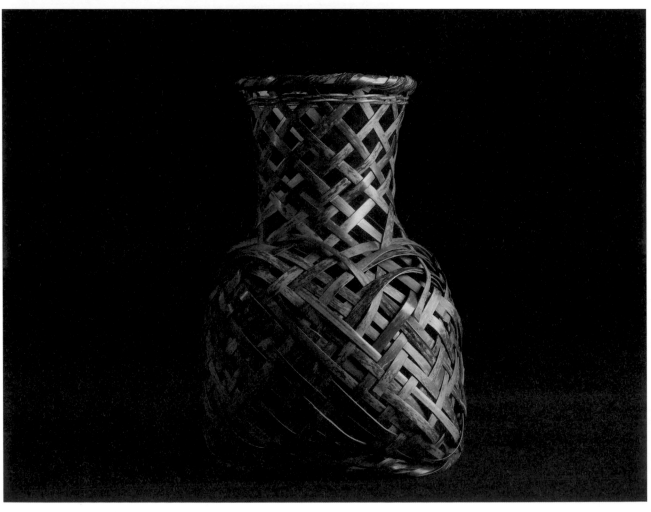

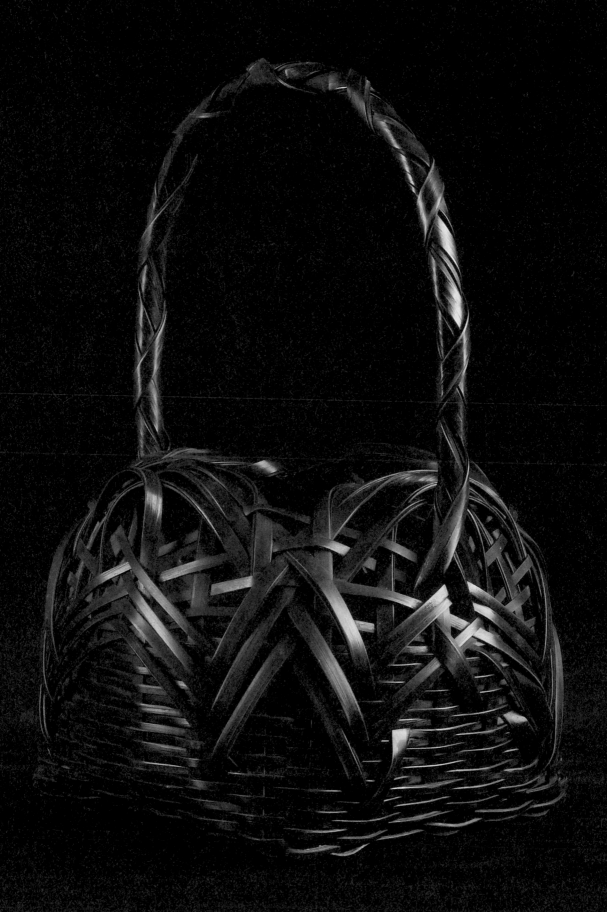

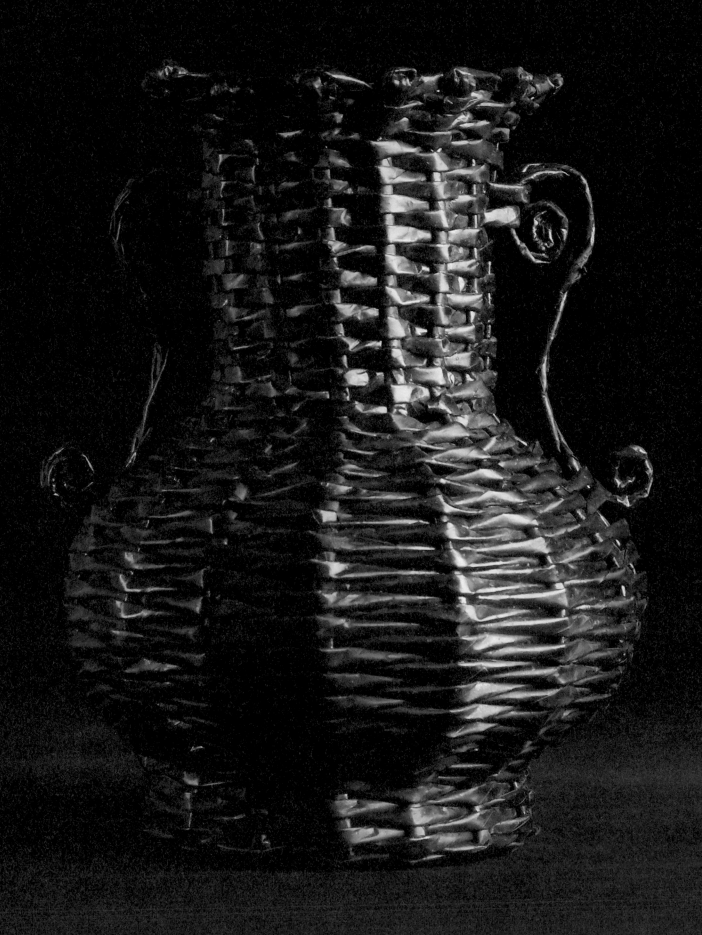

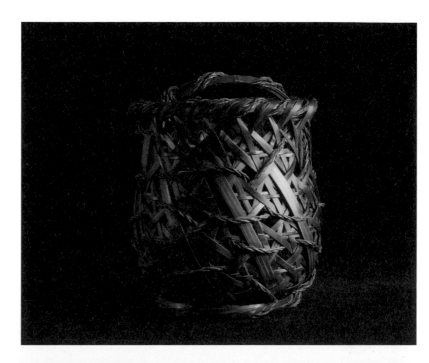

◀ L:20 / W:19.5 / H:25
▶ L:26 / W:25 / H:29
▼ L:20 / W:19.5 / H:24.5

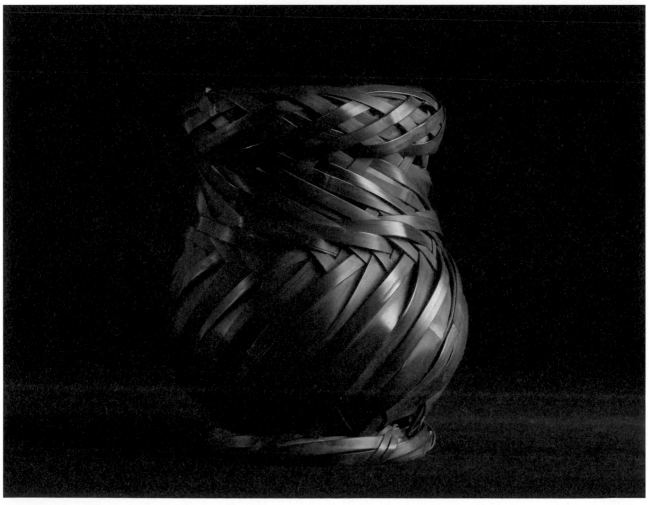

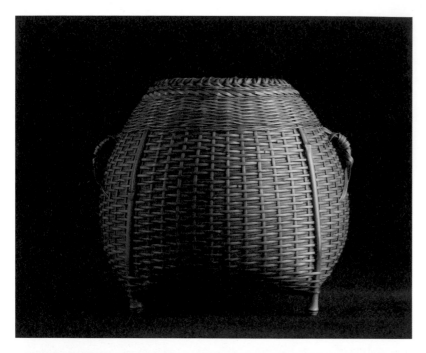

◀▼ L:30 / W:26 / H:24
▶ L:16.5 / W:16 / H:25

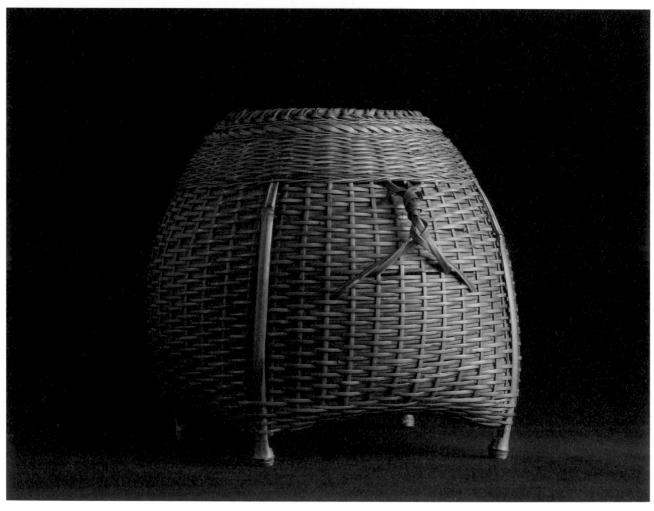

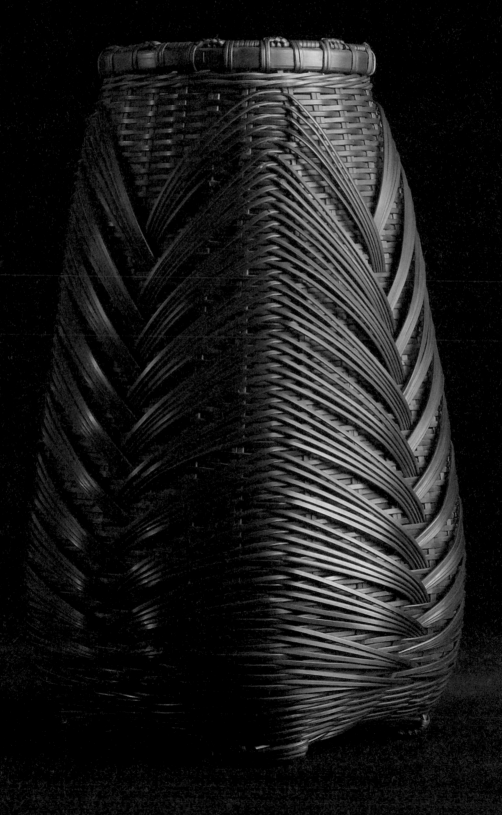

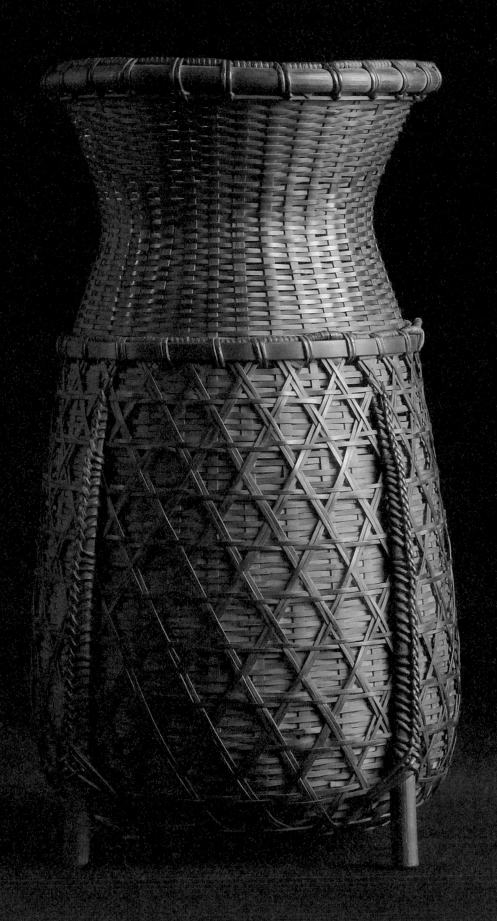

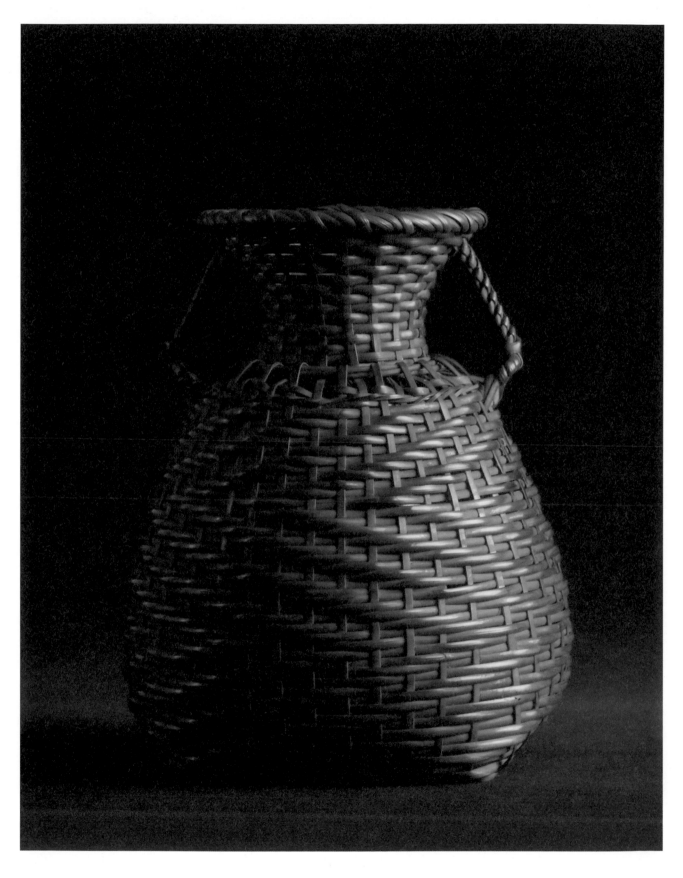

▲ L:16 / W:16 / H:19.5
◀ L:15 / W:14.5 / H:27

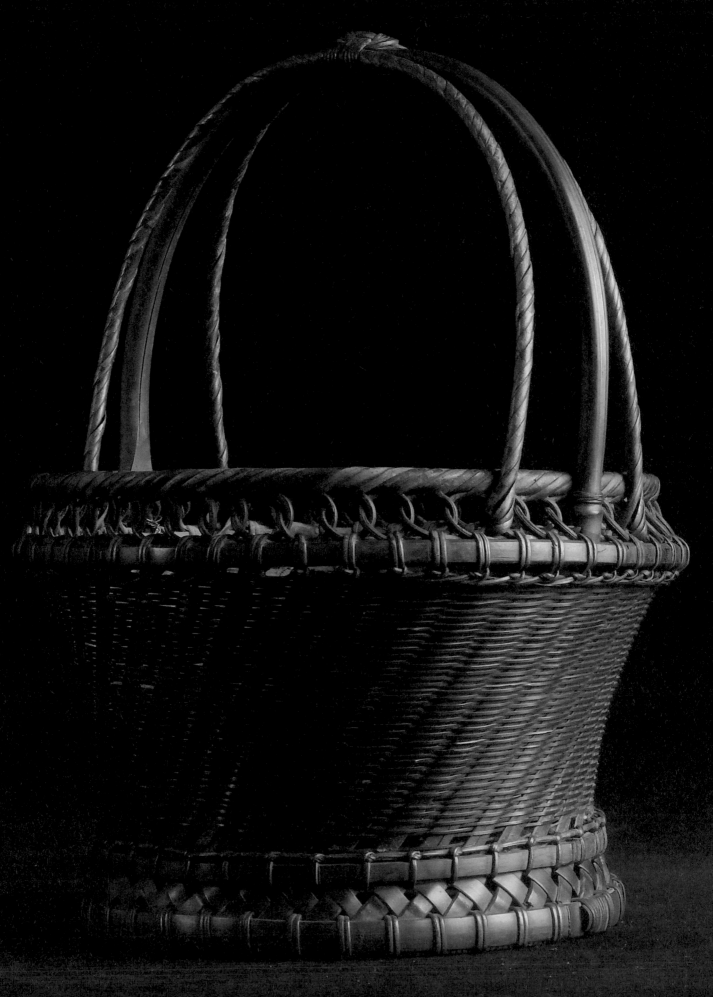

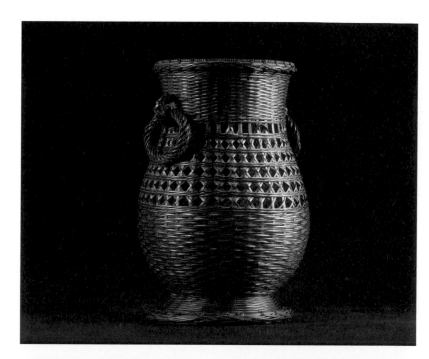

◀ L:19 / W:17 / H:25
▶ L:16 / W:15 / H:24
▼ L:25.5 / W:22 / H:25

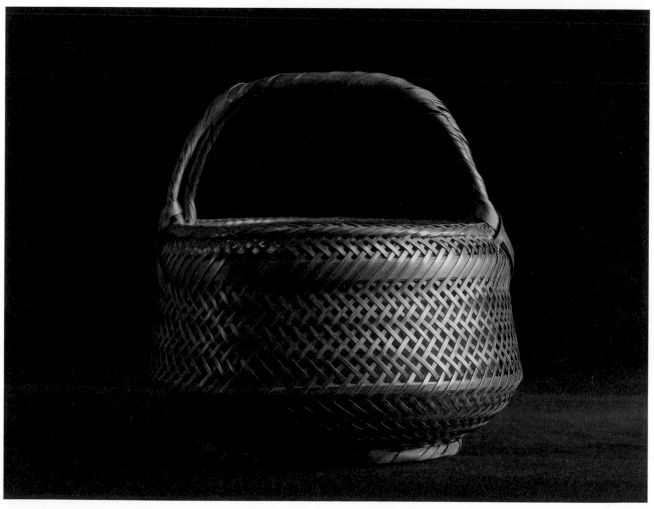

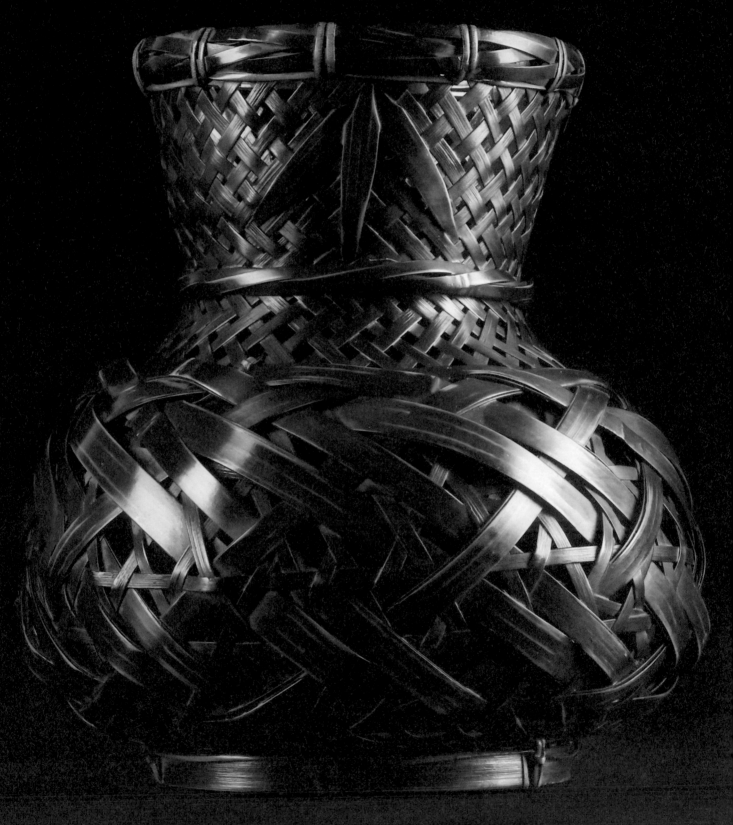

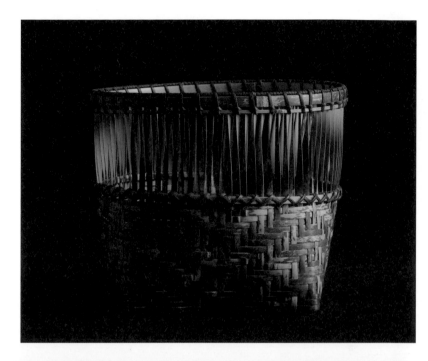

◀ L:20 / W:19.5 / H:21.5

▶ L:17 / W:16.5 / H:15

▼ L:29 / W:26 / H:18

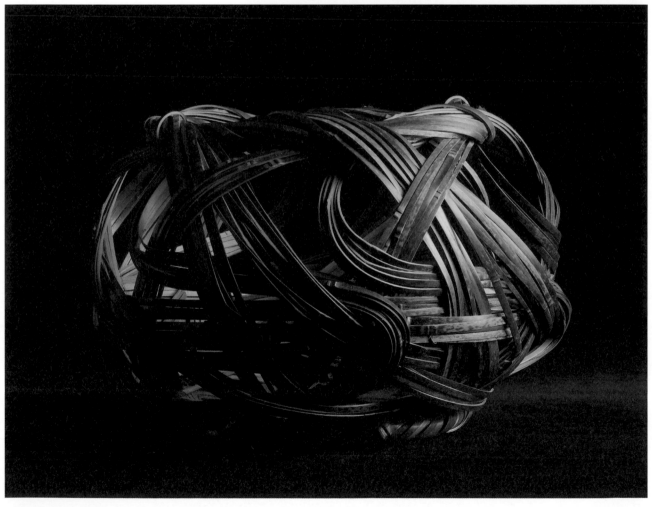

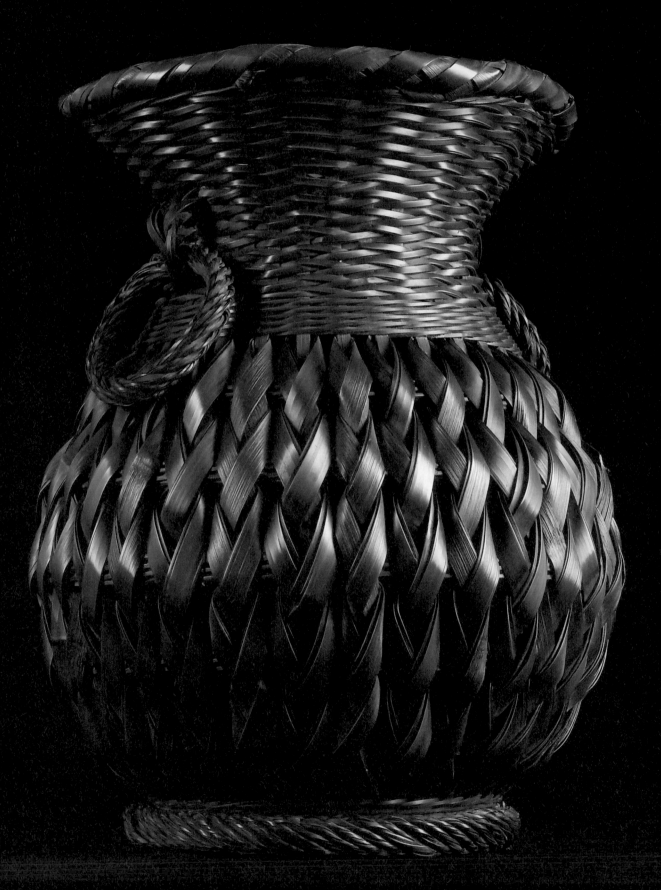

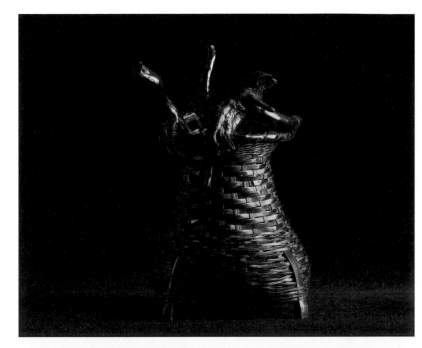

◀ L:27 / W:25 / H:30
▶▼ L:21.5 / W:18 / H:26

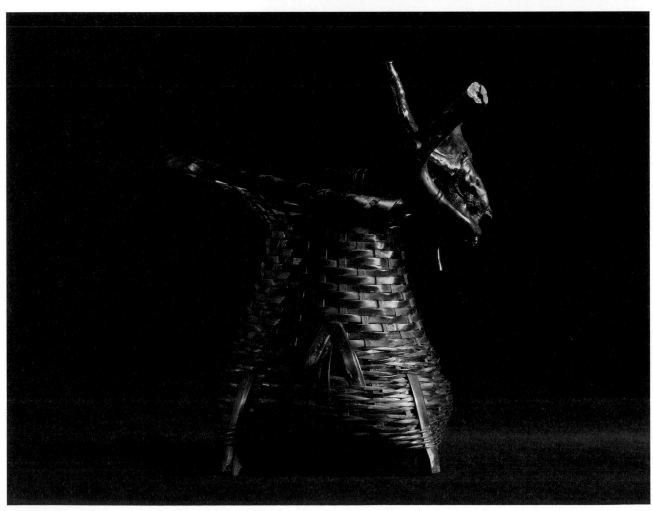

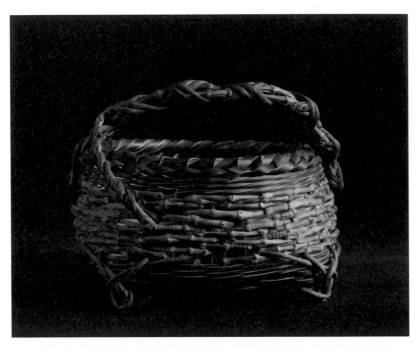

◀▼ L:26.5 / W:20 / H:15
▶ L:19 / W:19 / H:15

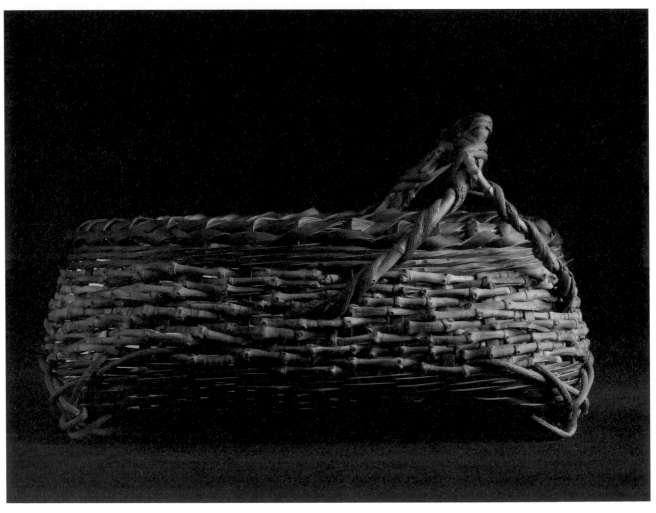

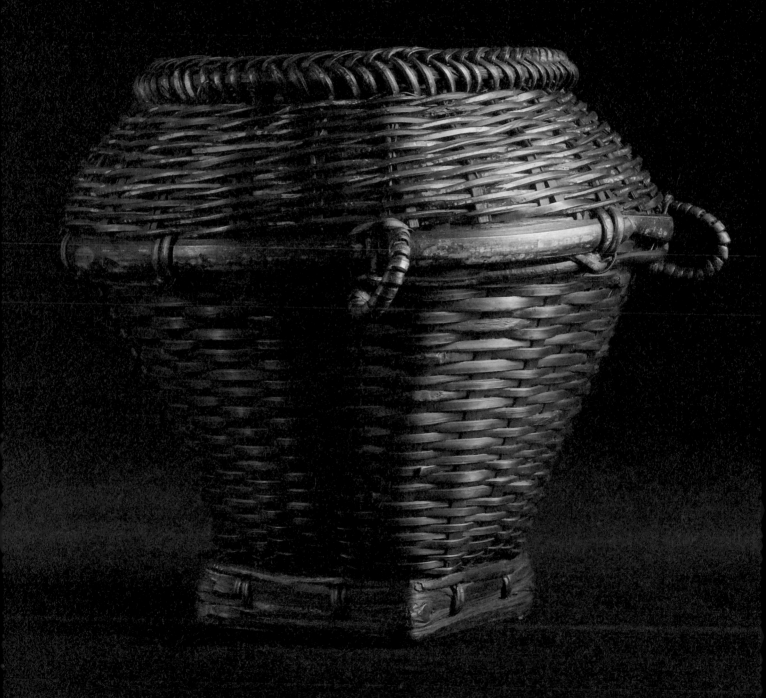

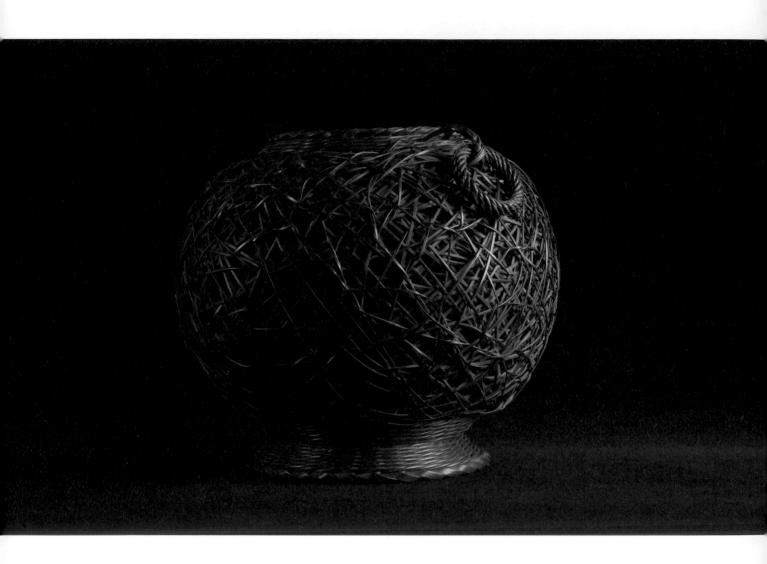

▲ L:30 / W:27 / H:25
▶ L:17 / W:16 / H:26

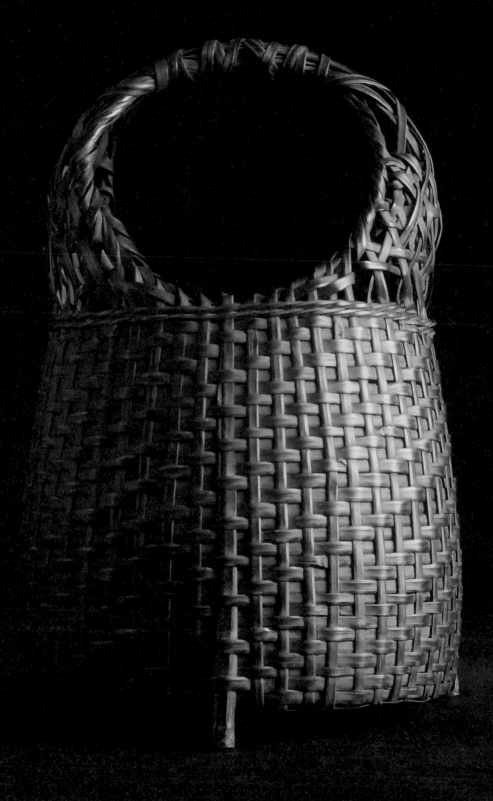

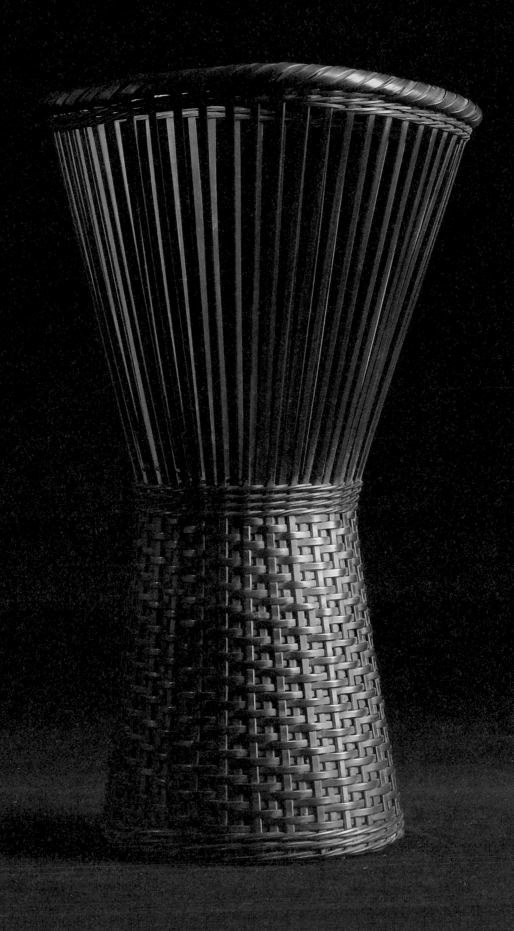

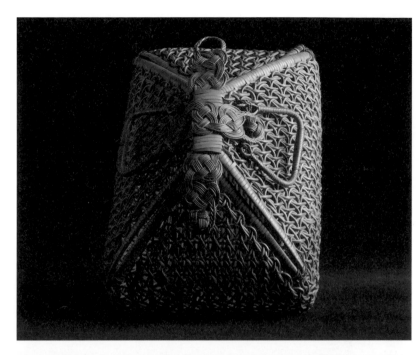

◄ L:18 / W:15 / H:26
▼► L:29 / W:21 / H:25

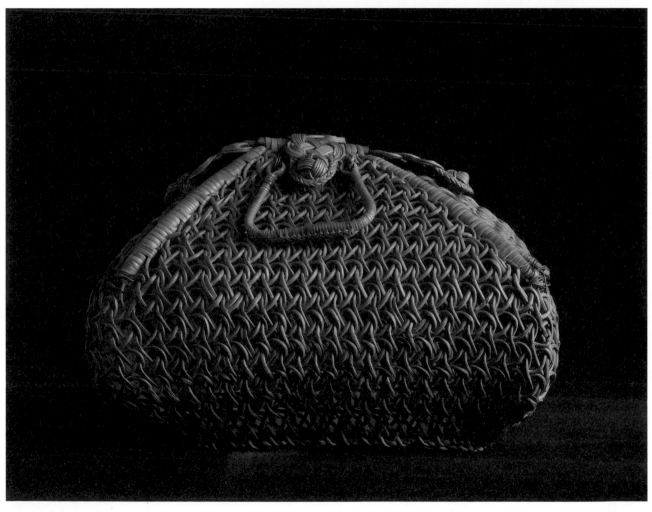

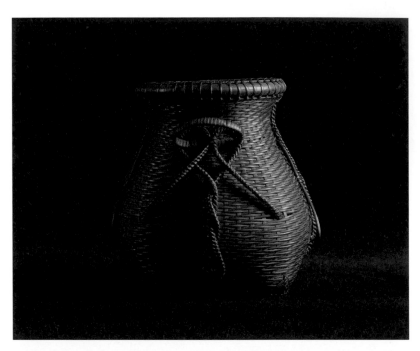

L:20 / W:18 / H:17.5

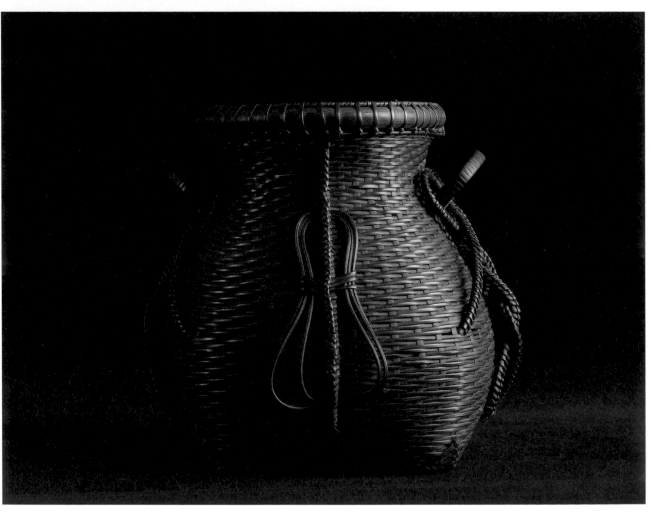

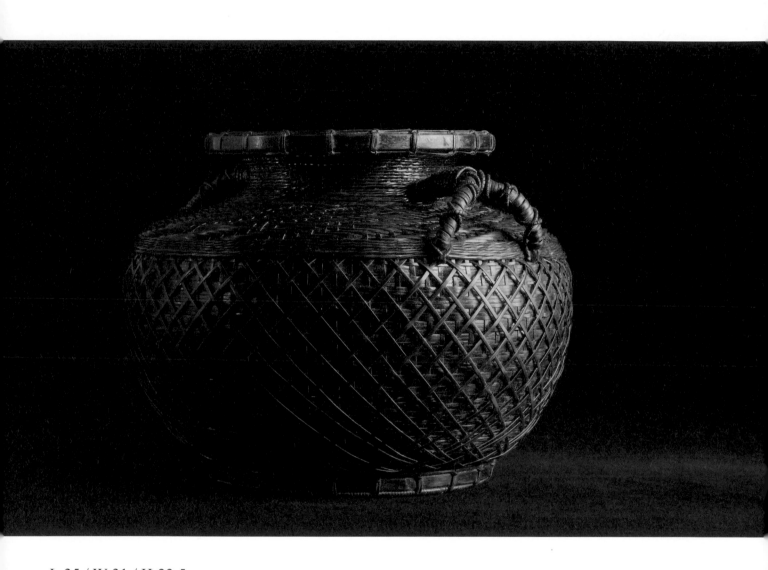

L:35 / W:31 / H:23.5

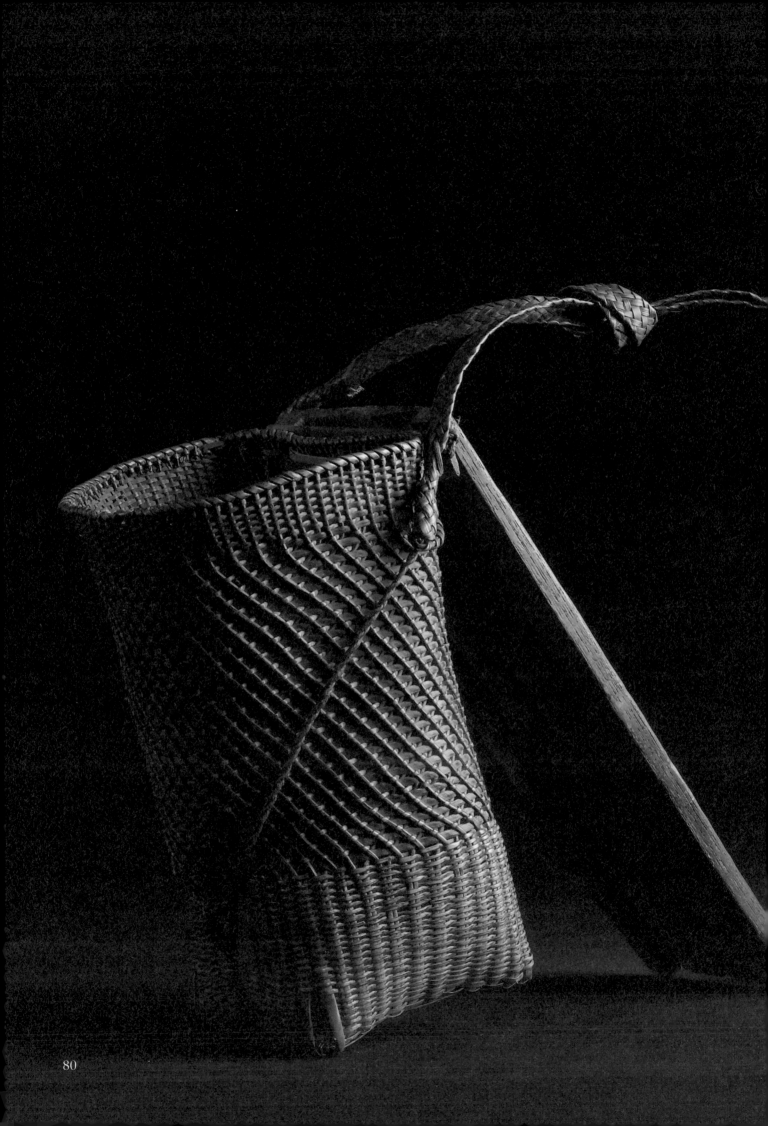

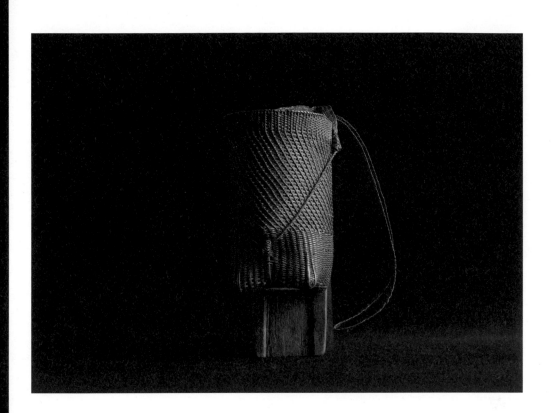

L:12 / W:12 / H:26.5

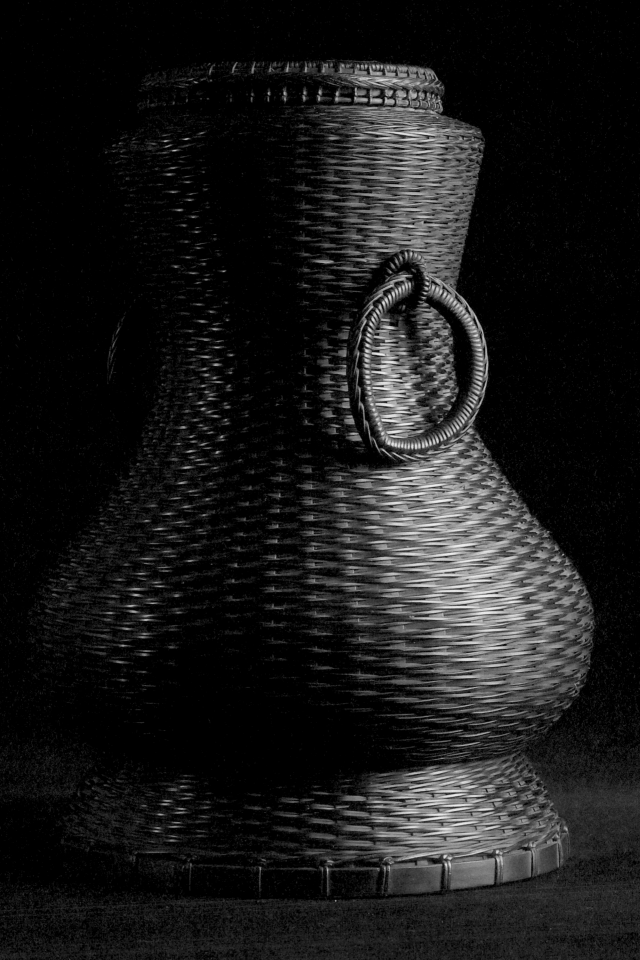

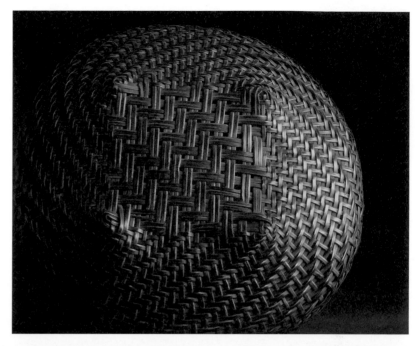

◀ L:21 / W:19.5 / H:26.5
▼▶ L:28 / W:27.5 / H:23

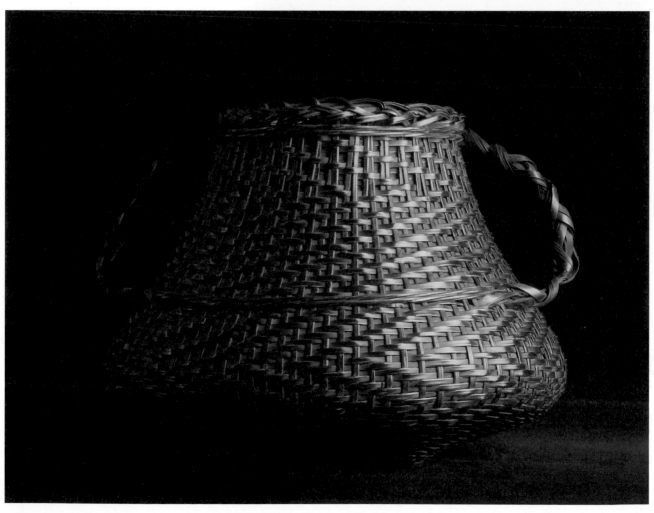

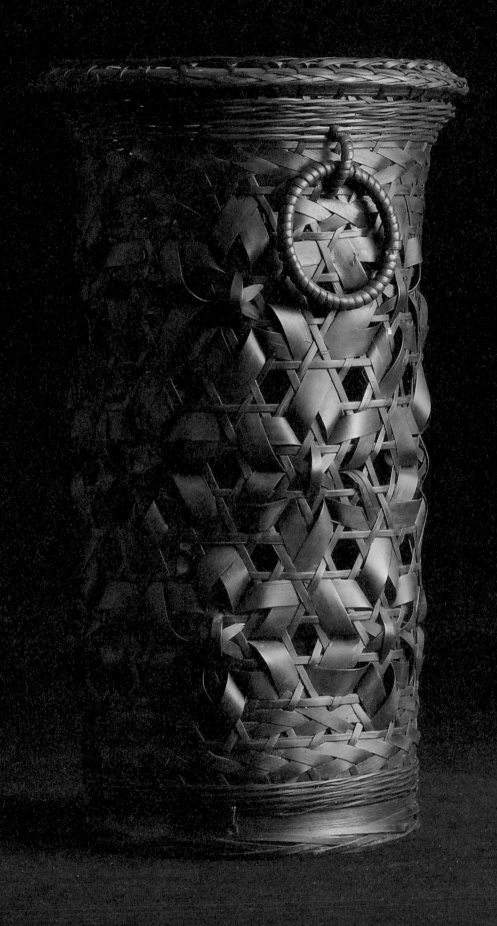

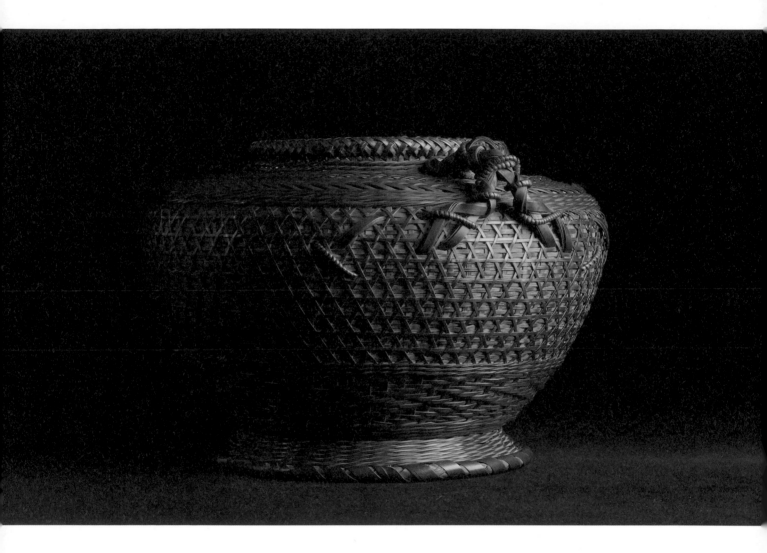

▲ L:35 / W:30 / H:23

◀ L:12.5 / W:11.5 / H:23.5

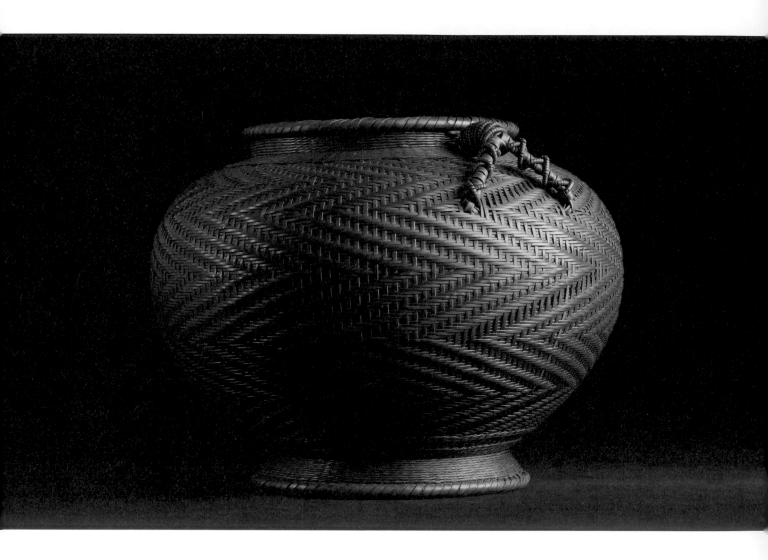

L:27.5 / W:26 / H:22

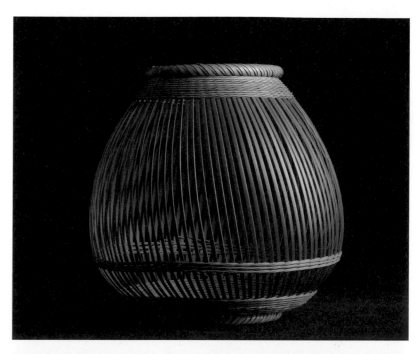

▶ L:23 / W:20.5 / H:21
▼ L:26.5 / W:19 / H:18

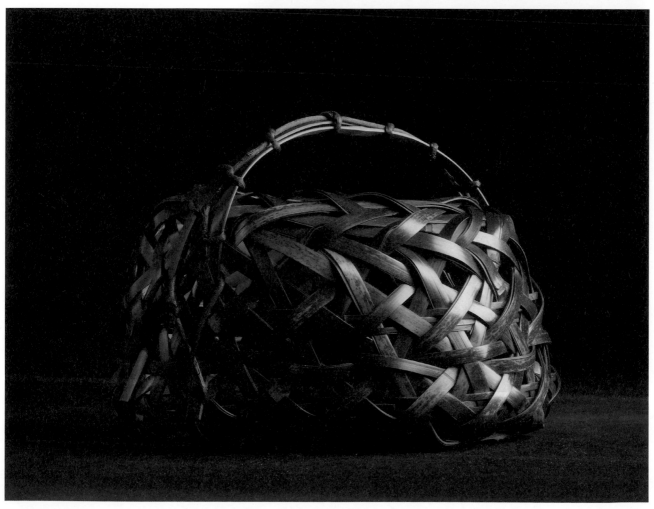

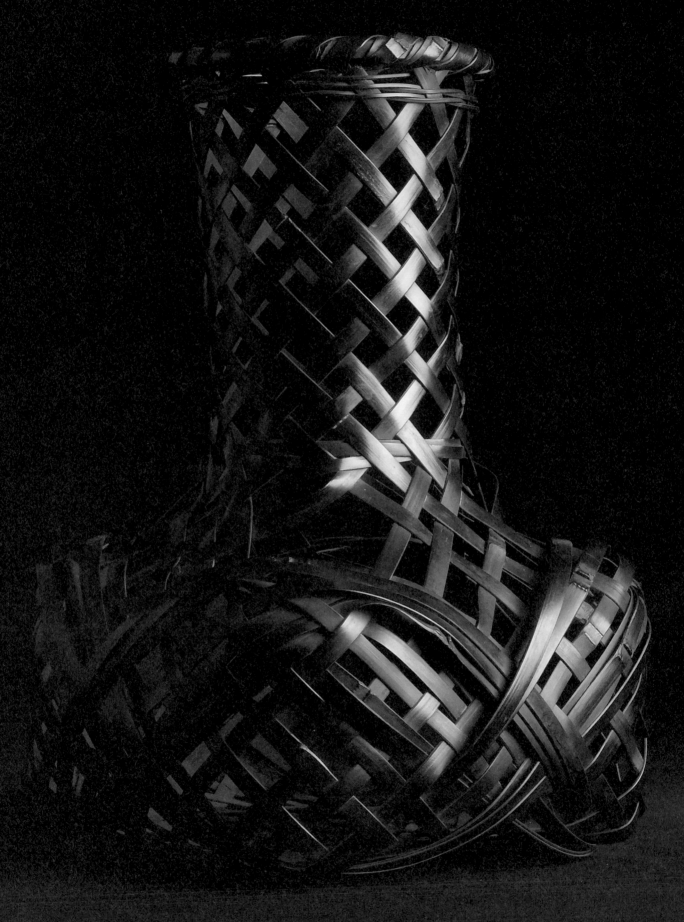

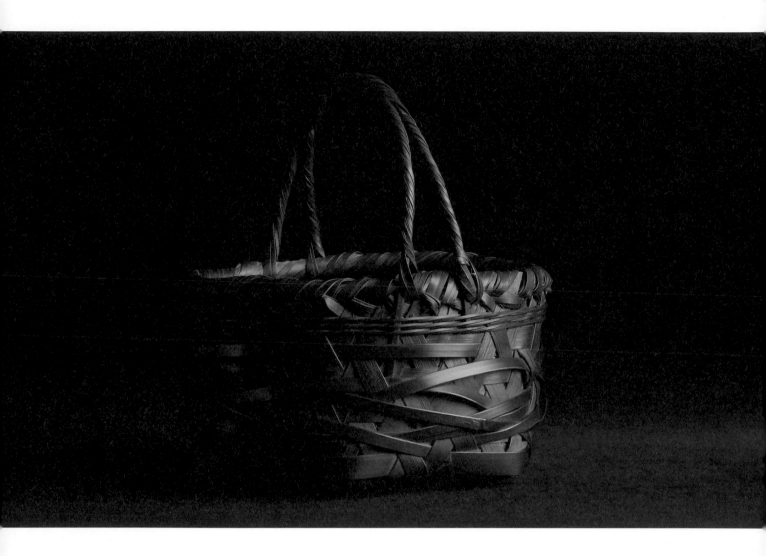

▲ L:17 / W:16 / H:18.5
◀ L:21 / W:18.5 / H:27.5

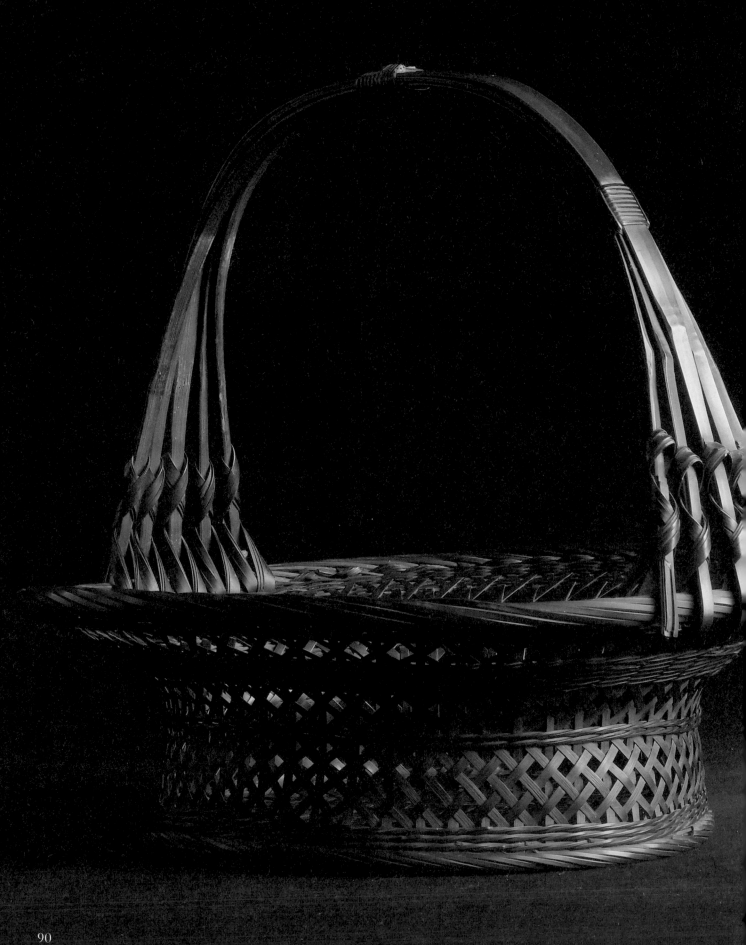

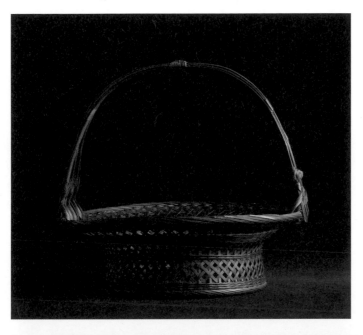

L:31 / W:29.5 / H:27.5

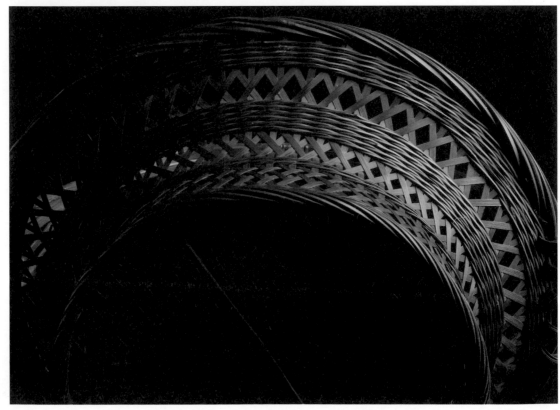

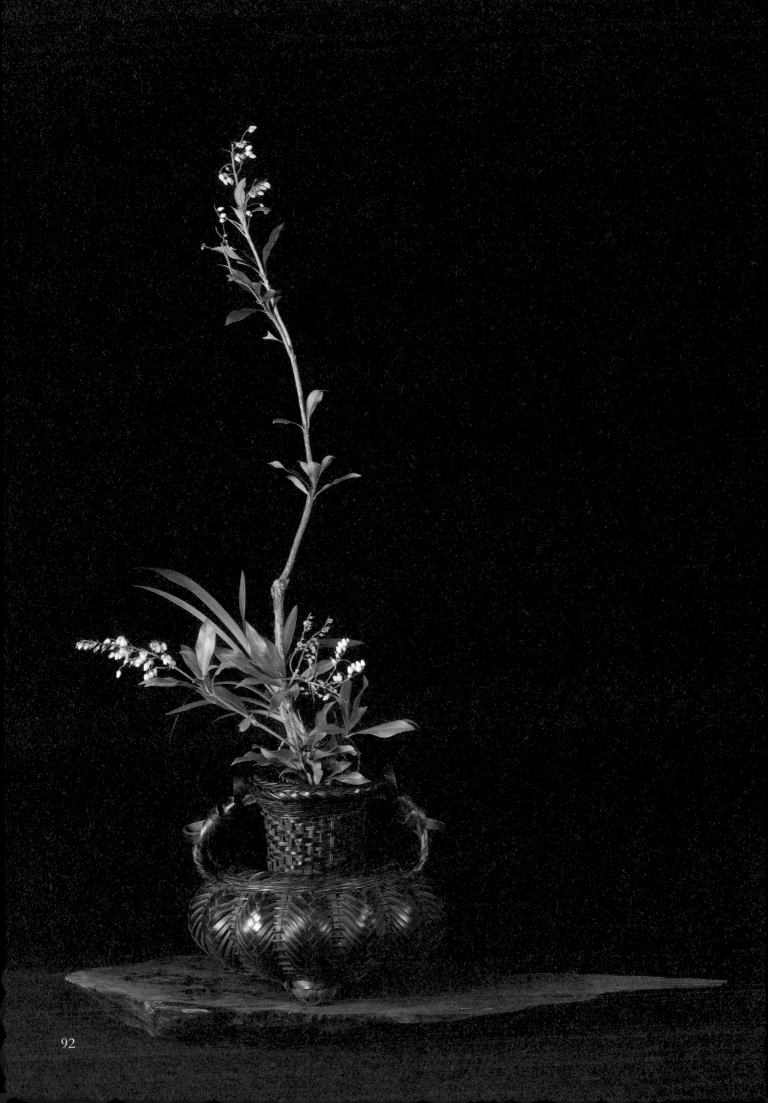

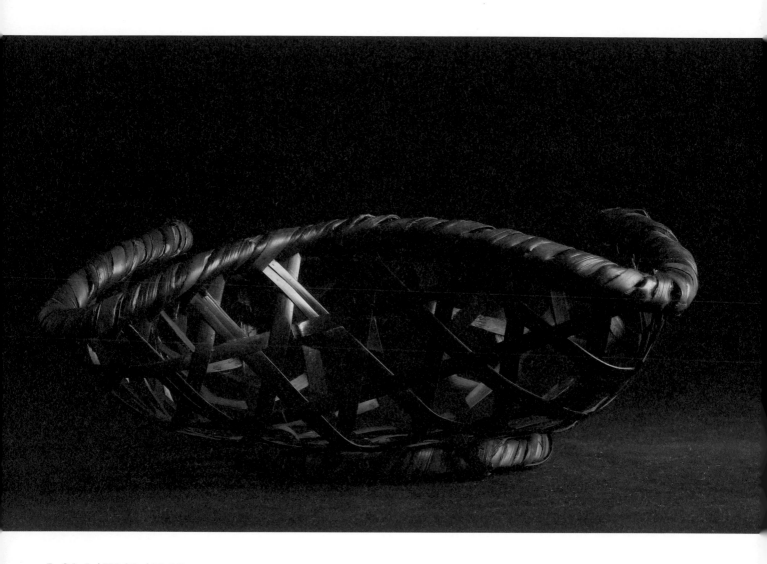

L:31.5 / W:21 / H:12

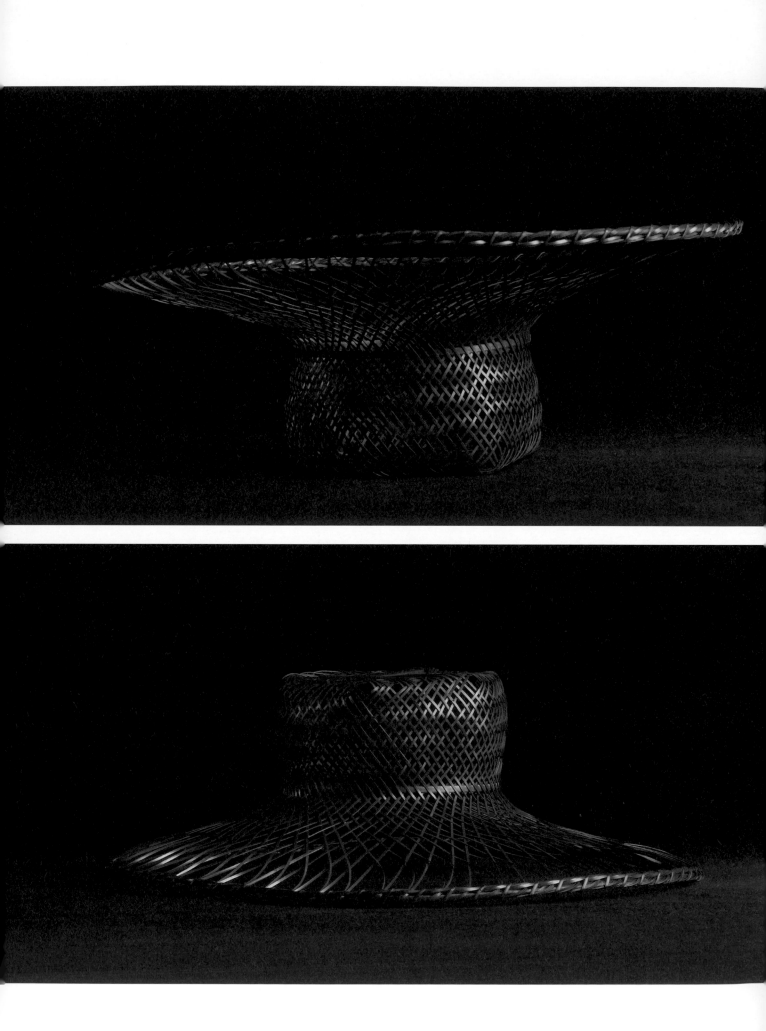

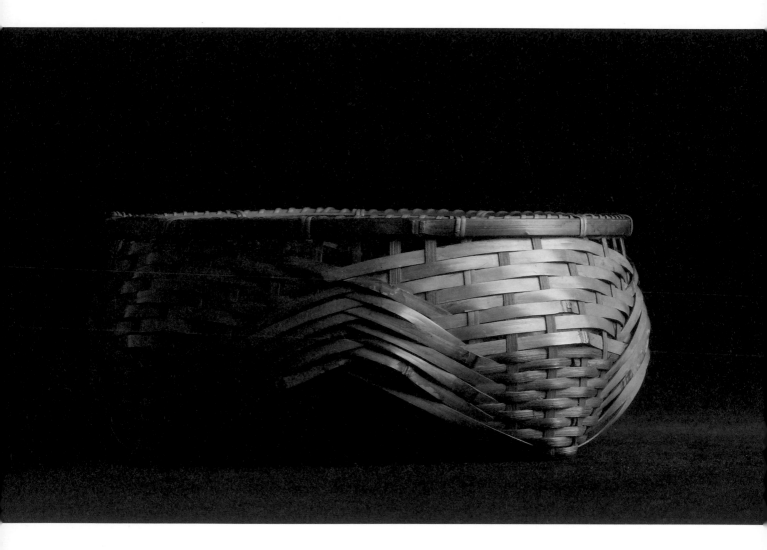

▲ L:27 / W:25 / H:11
◀ L:34.5 / W:34 / H:12.5

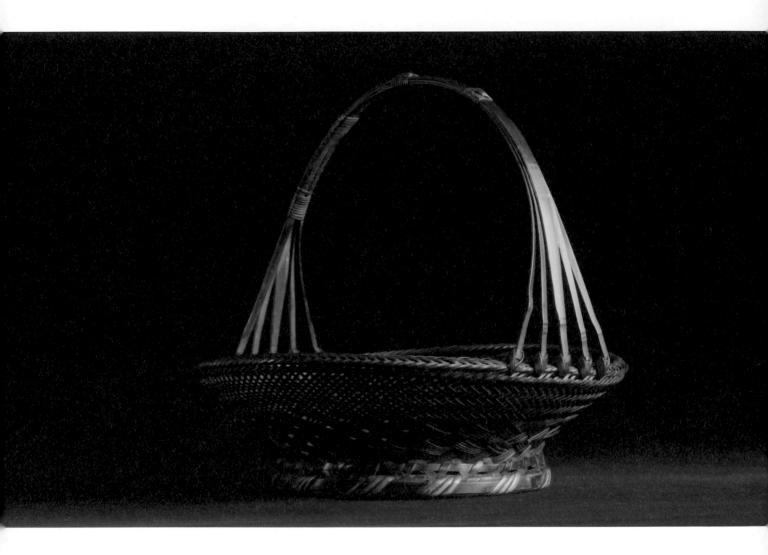

▲ L:28 / W:27 / H:26
▶ L:21 / W:20 / H:19.5

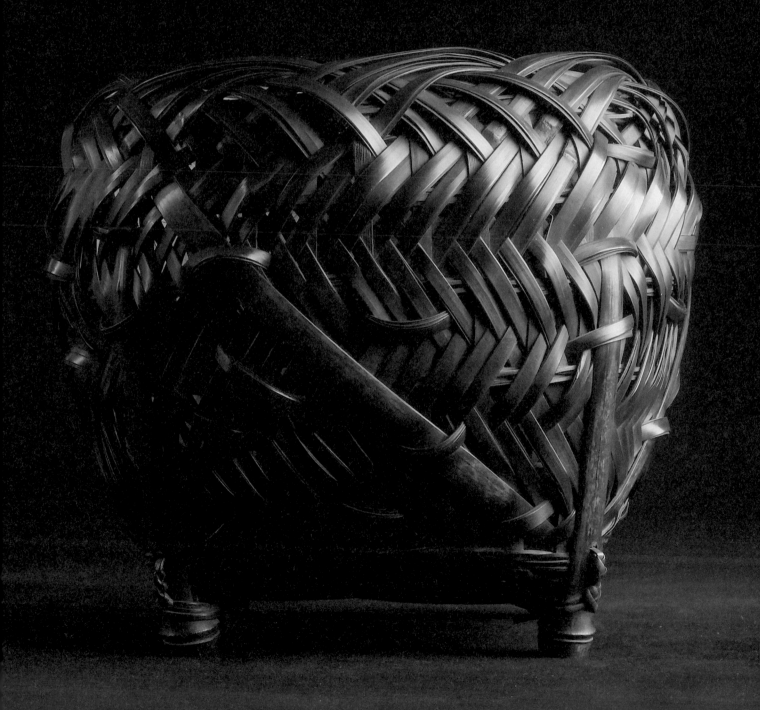

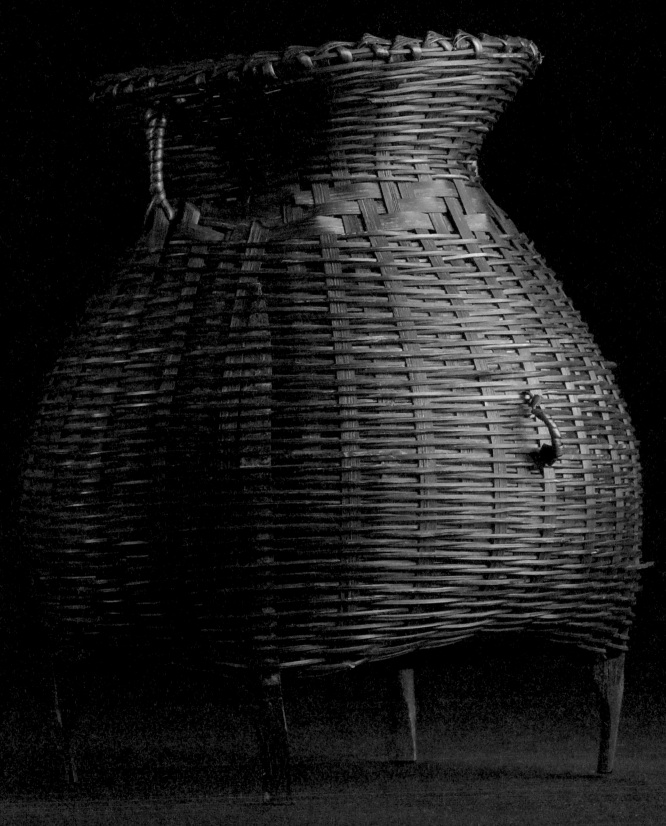

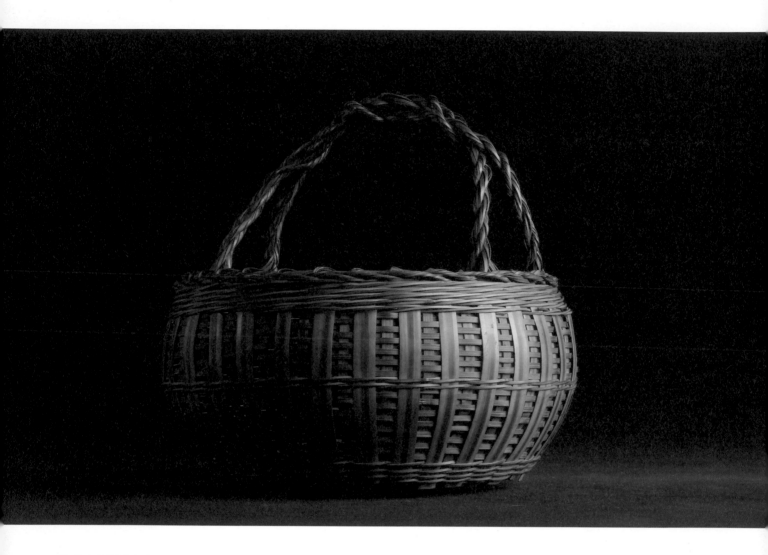

▲ L:24 / W:22 / H:24
◄ L:20.5 / W:18 / H:23.5

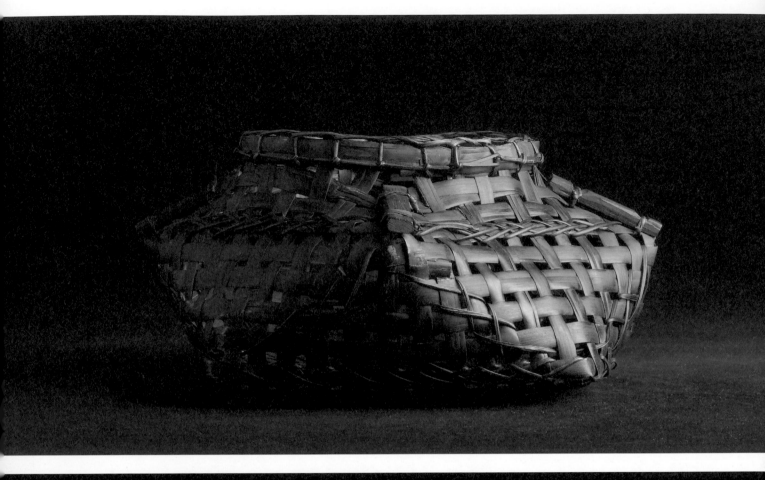

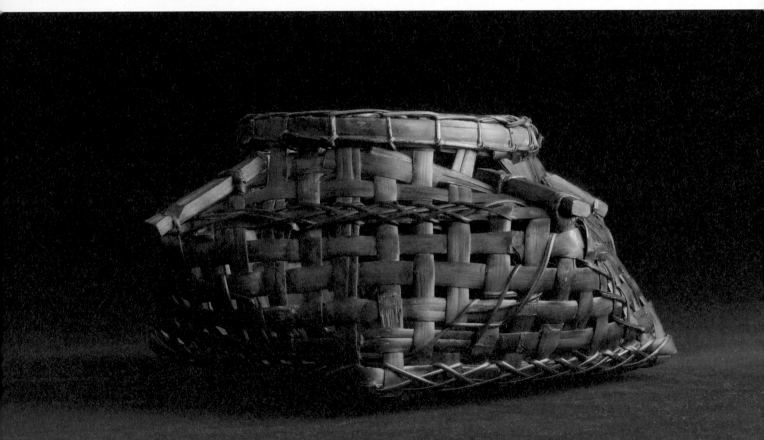

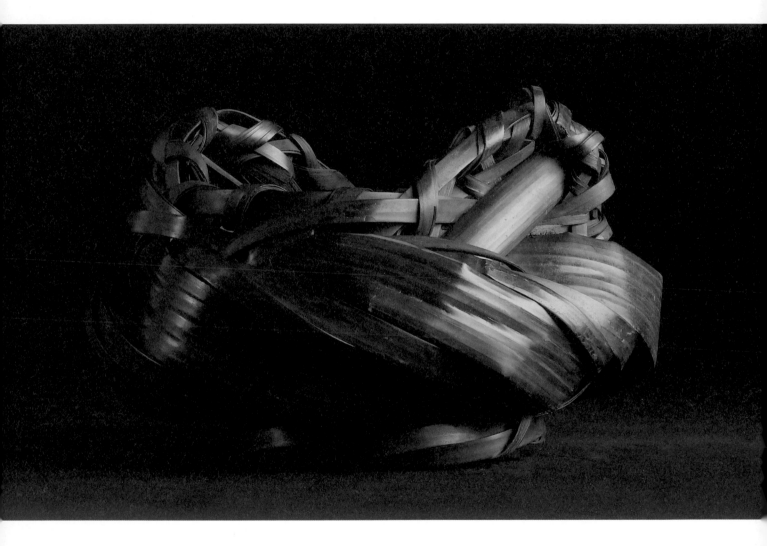

▲ L:23.5 / W:23 / H:25
◄ L:24 / W:23 / H:11.5

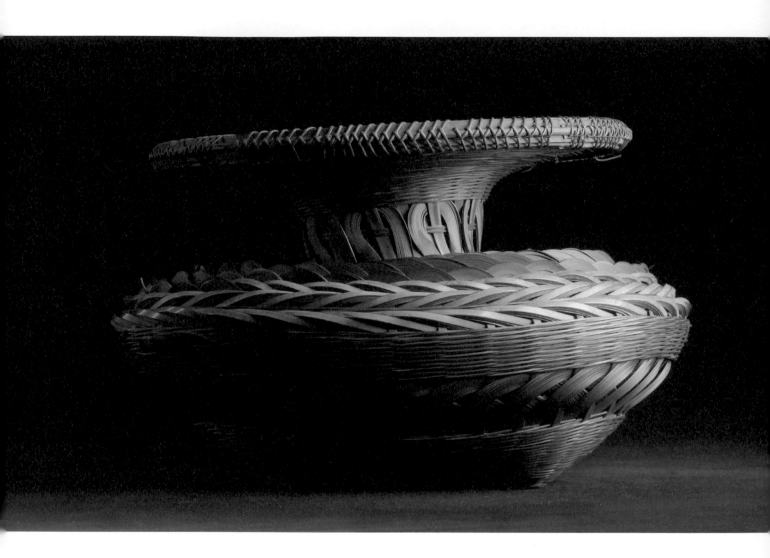

▲ L:39.5 / W:38.5 / H:22
▶ L:37 / W:33.5 / H:19

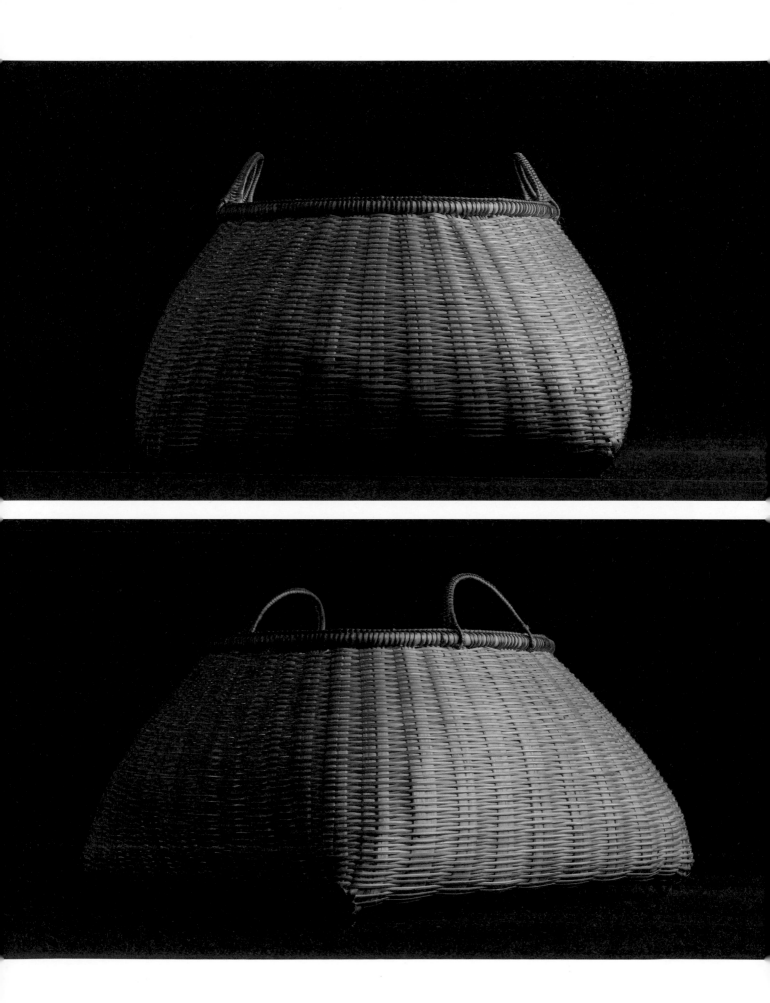

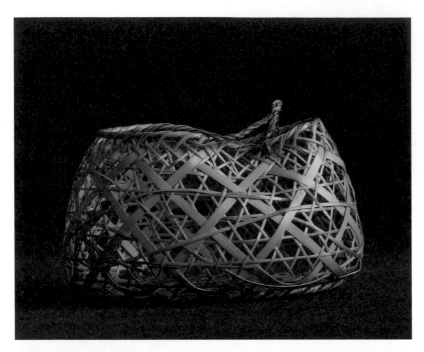

◀ L:17.5 / W:13 / H:10
▼ L:31 / W:28.5 / H:21.5
▶ L:12 / W:11.5 / H:21

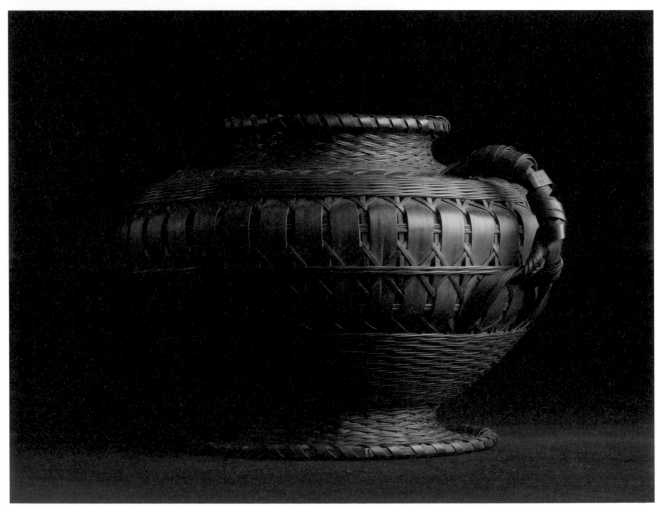

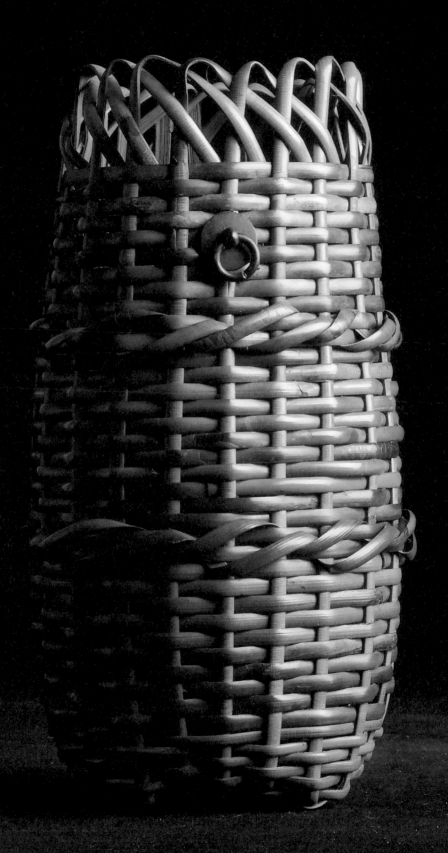

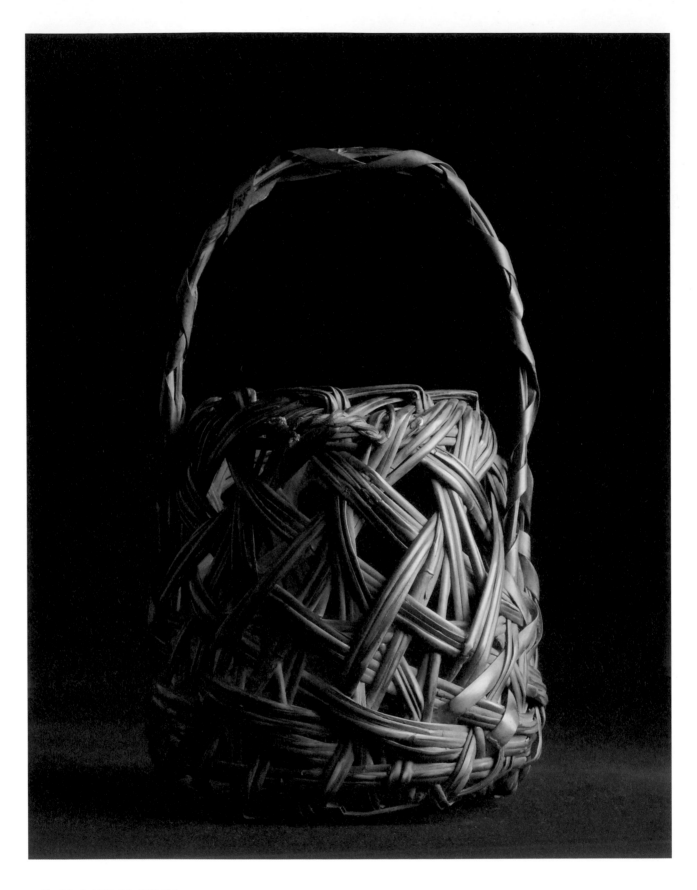

▲ L:13.5 / W:13 / H:25
▶ L:10 / W:9.5 / H:21.5

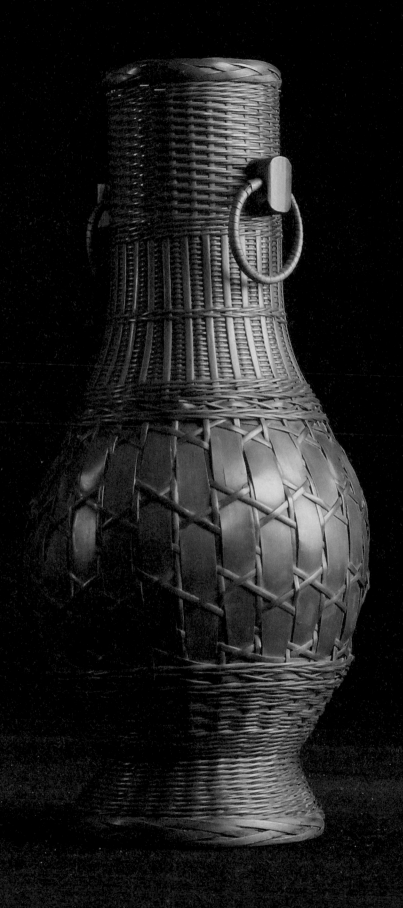

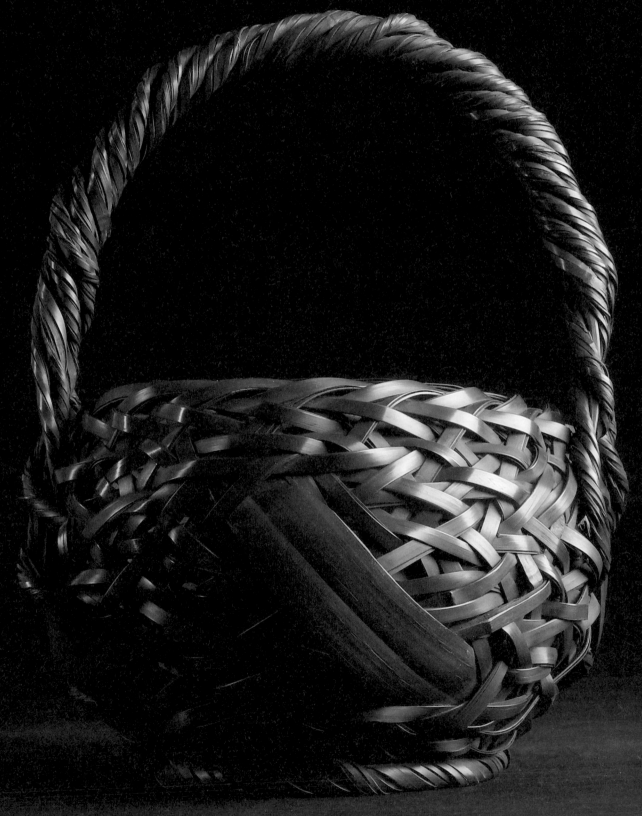

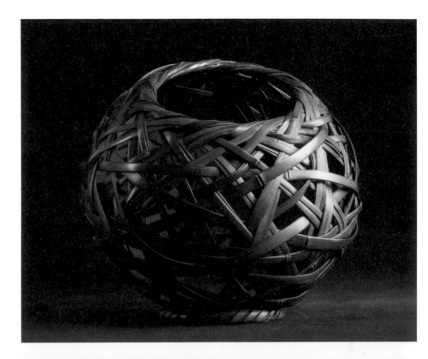

◄ L:24.5 / W:22 / H:33
►▼ L:26 / W:25 / H:20

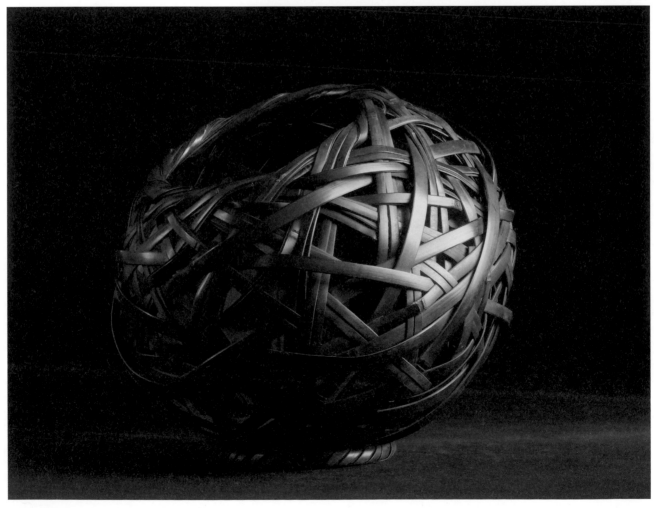

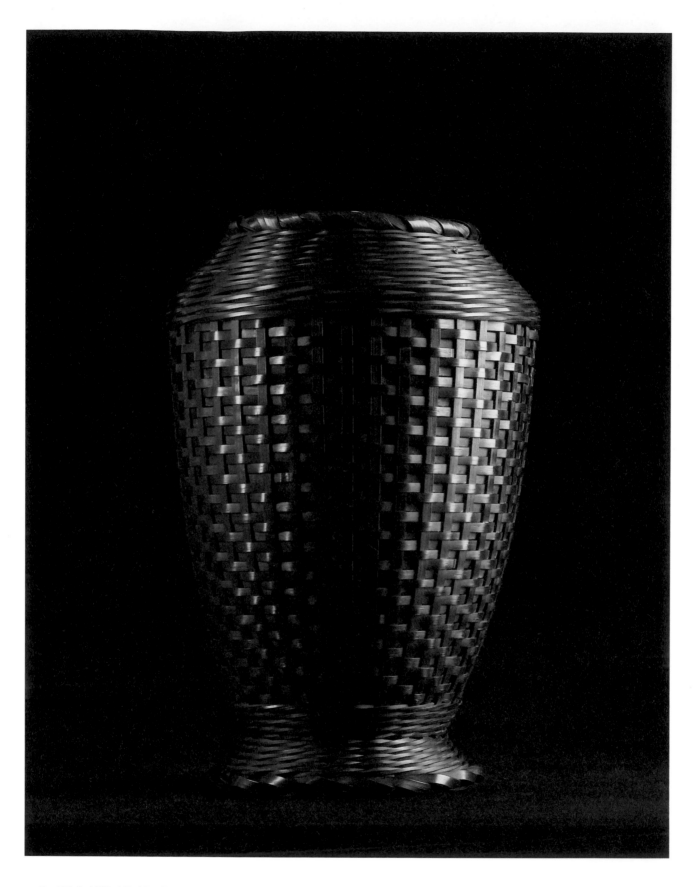

▲ L:17.5 / W:17 / H:25.5
▶ L:14 / W:13.5 / H:25

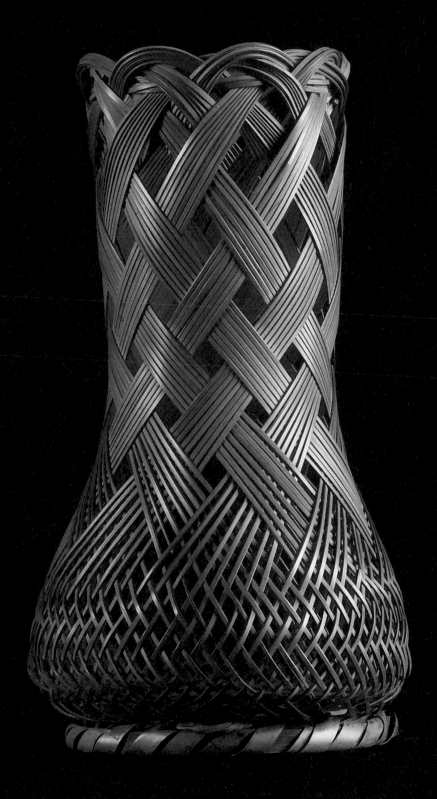

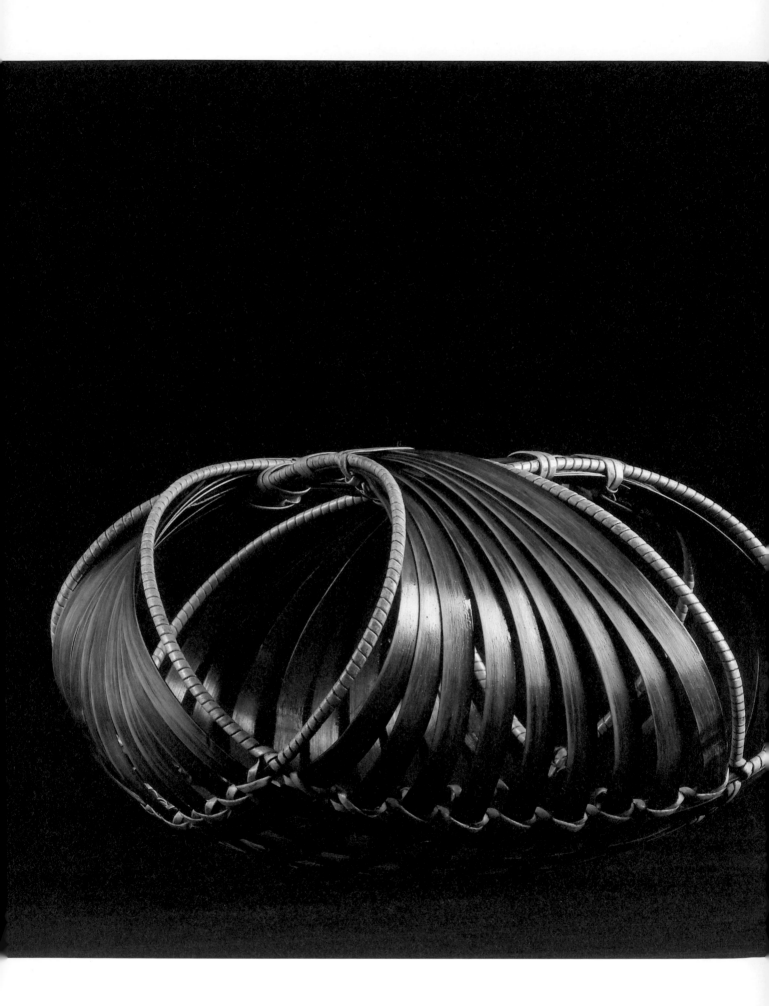

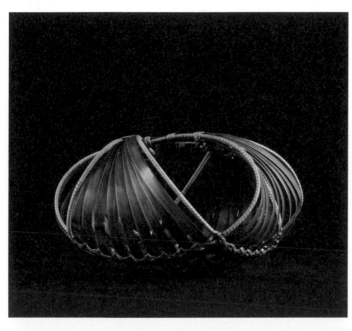

L:20 / W:19 / H:11.5

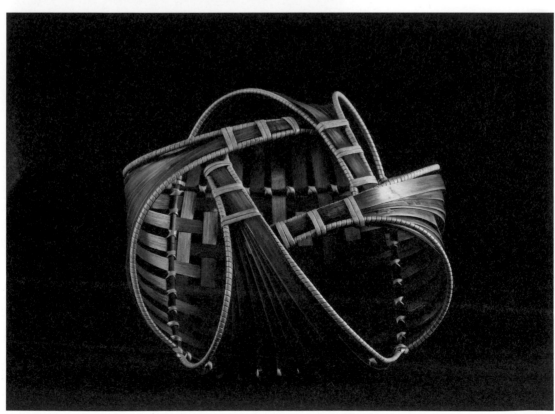

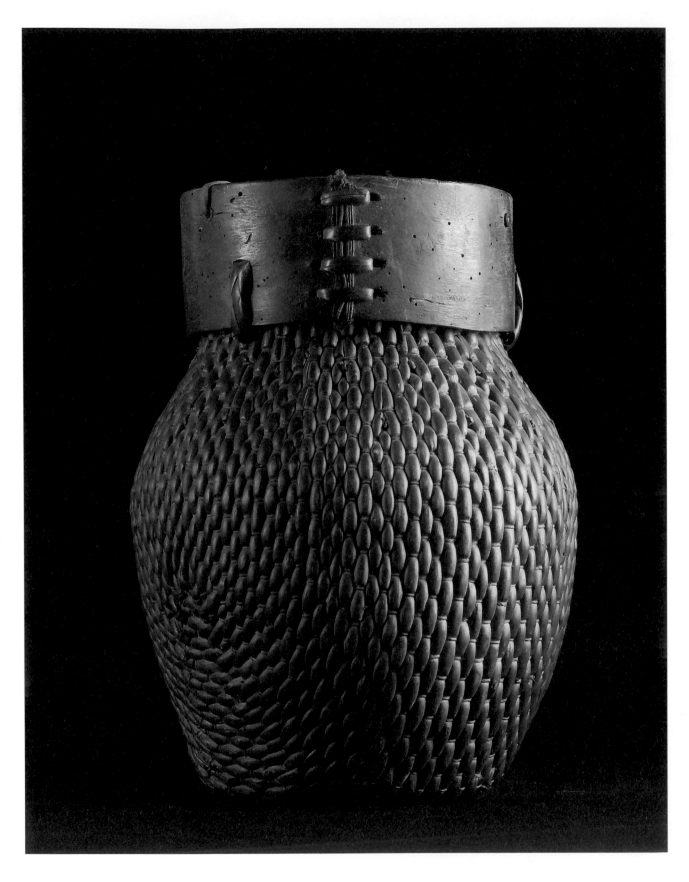

▲ L:19 / W:18 / H:26.5
▶ L:38 / W:28.5 / H:27

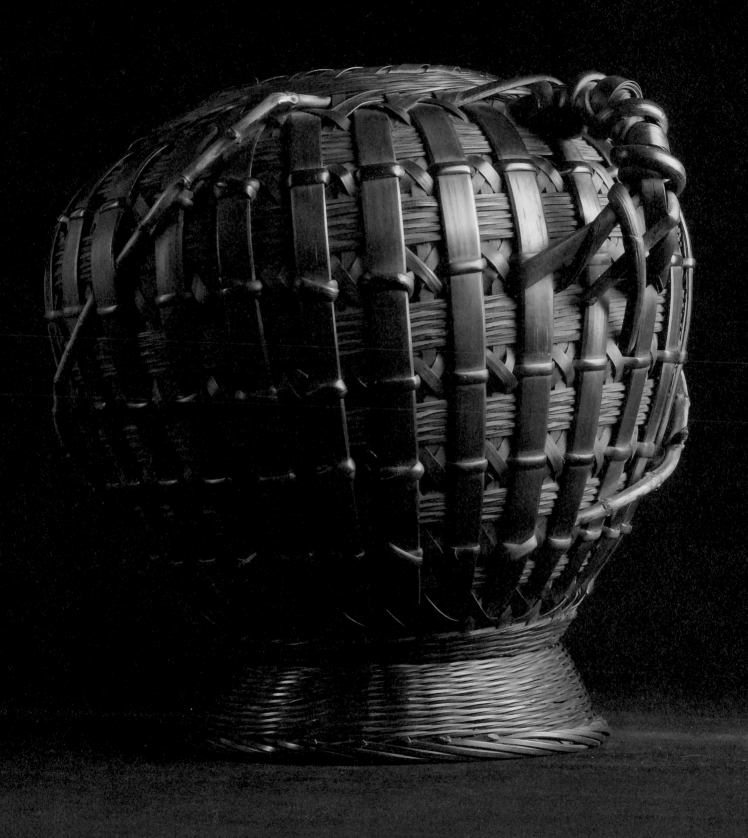

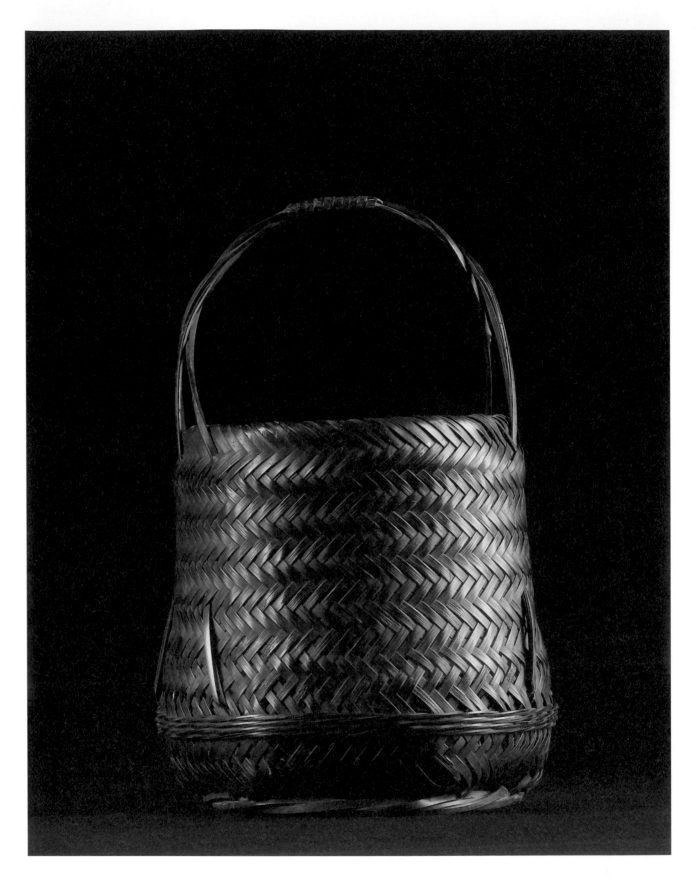

▲ L:18.5 / W:18 / H:29
▶ L:18.5 / W:16 / H:19

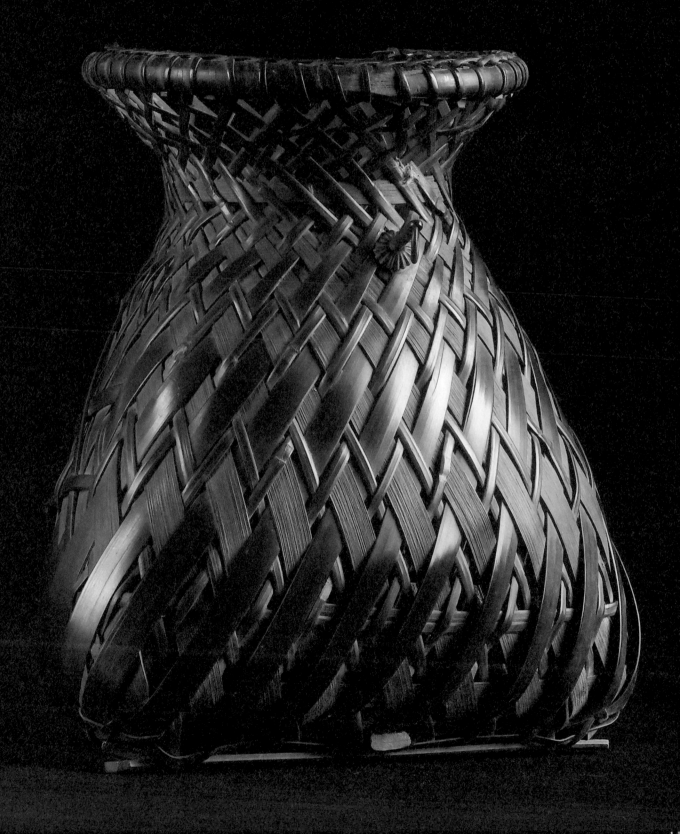

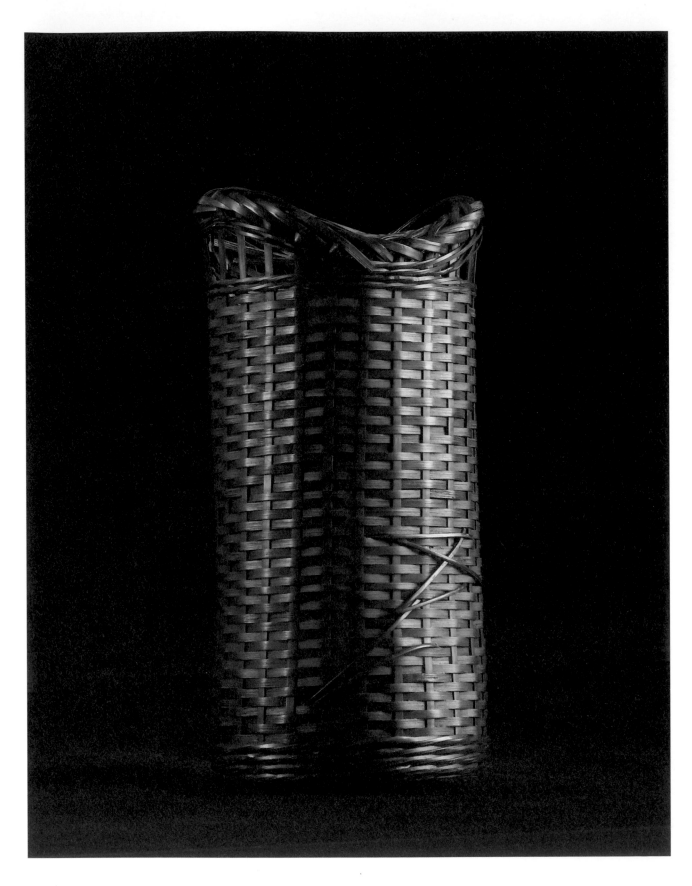

▲ L:9.5 / W:9 / H:20.5

▶ L:15.5 / W:9 / H:21.5

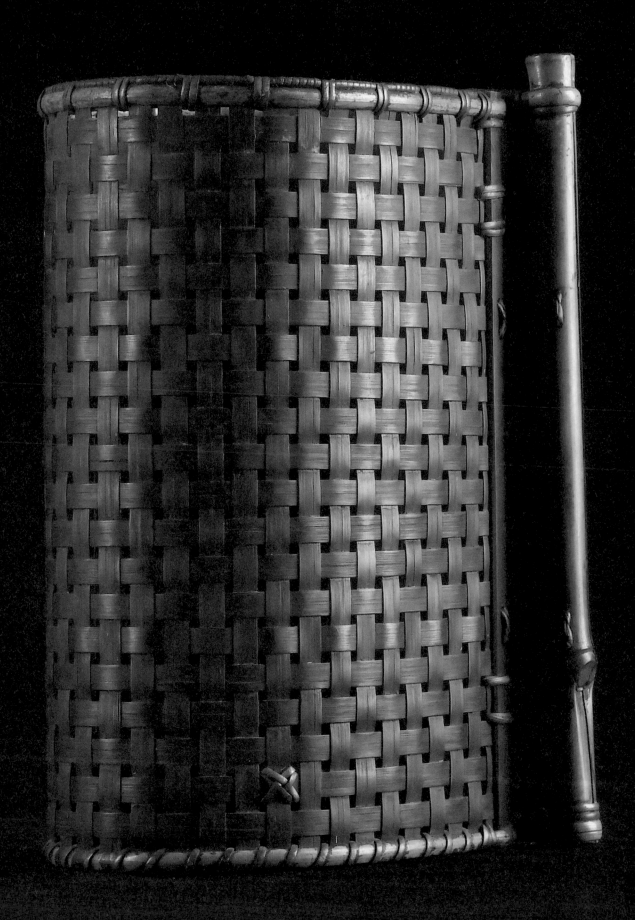

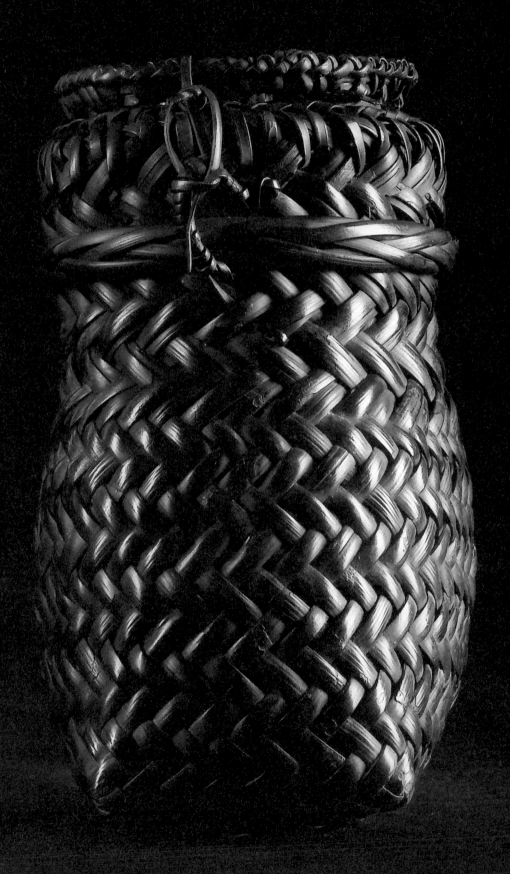

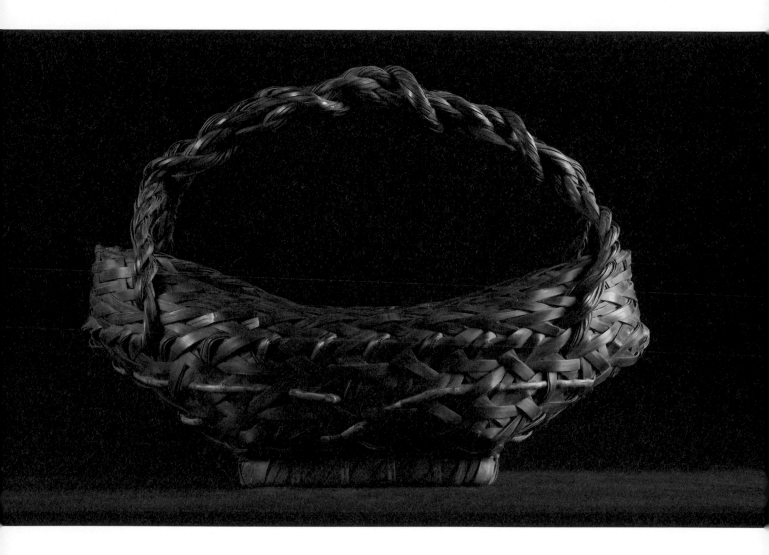

▲ L:37 / W:21 / H:28
◀ L:15 / W:11 / H:19

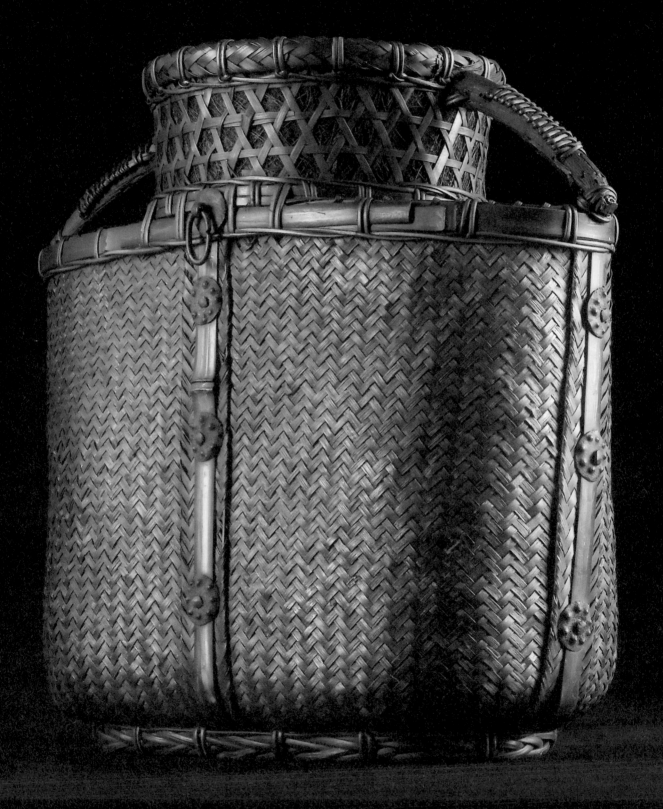

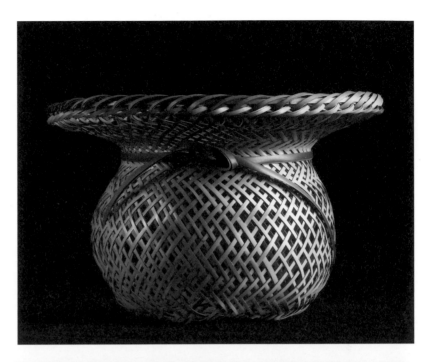

◄ L:25 / W:11 / H:23
► L:21.5 / W:20 / H:15
▼ L:28.5 / W:27.5 / H:29

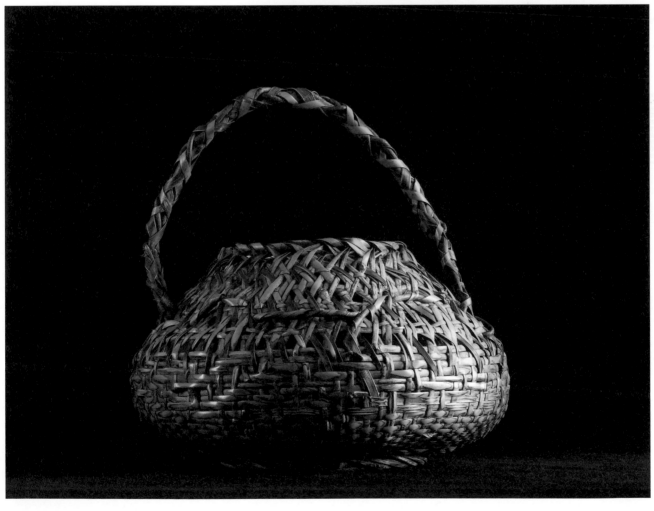

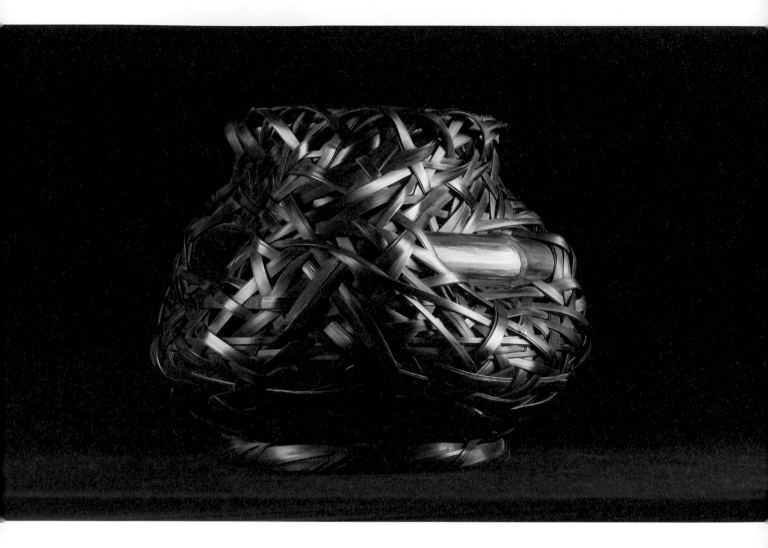

▲ L:27 / W:24 / H:20
▶ L:11 / W:9.5 / H:23

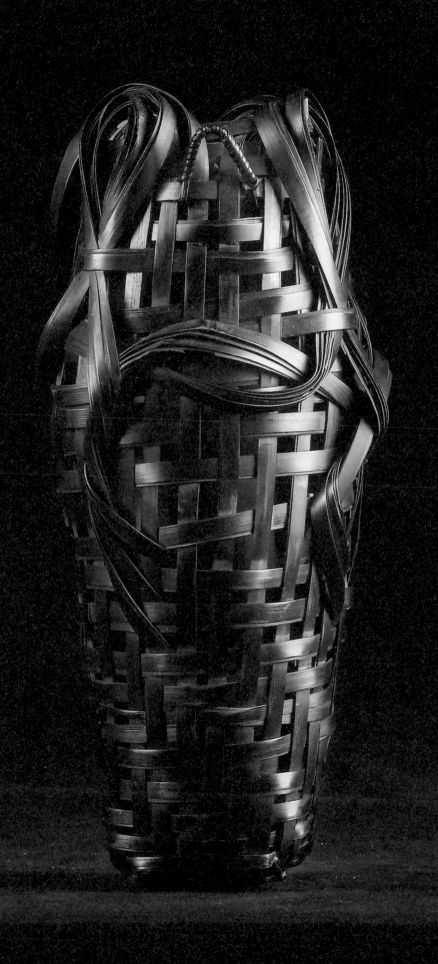

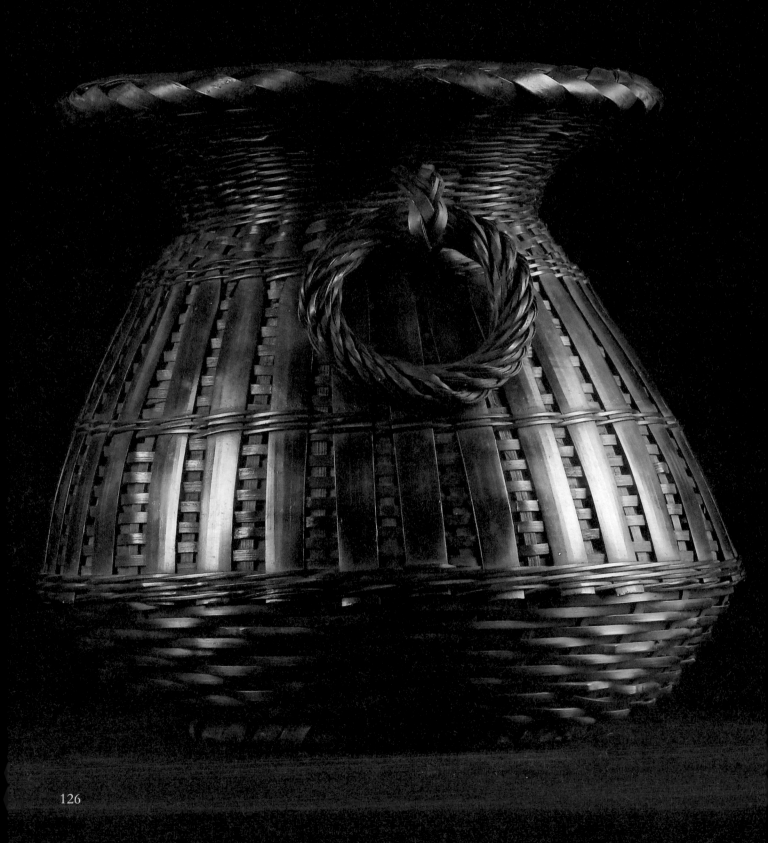

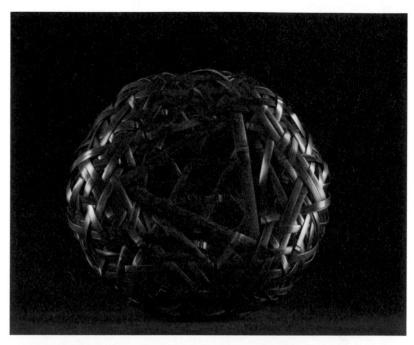

◄ L:22.5 / W:21 / H:20
►▼ L:27 / W:25.5 / H:11.5

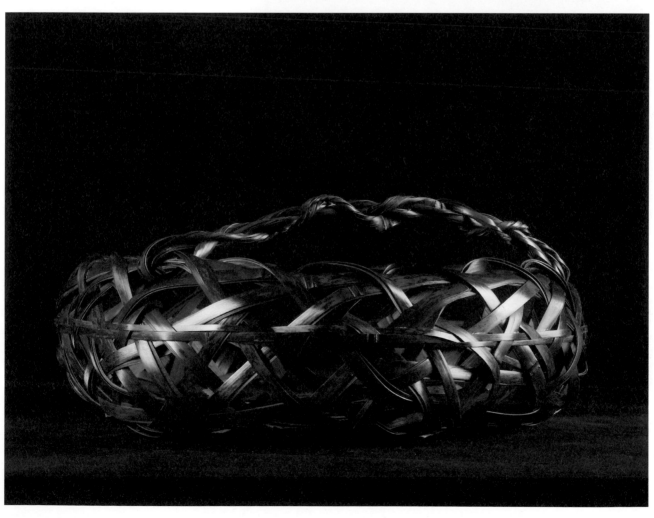

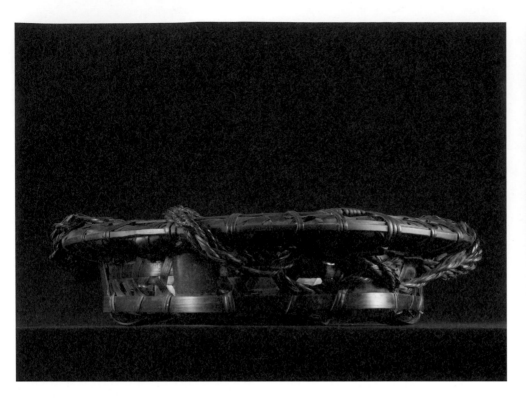

L:31 / W:30 / H:9

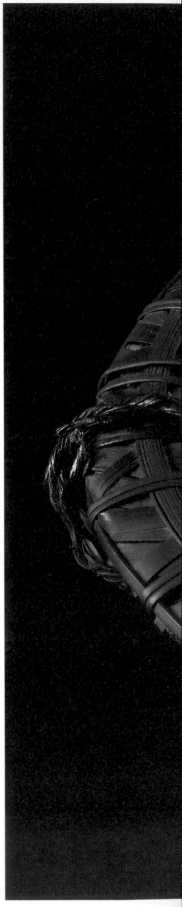

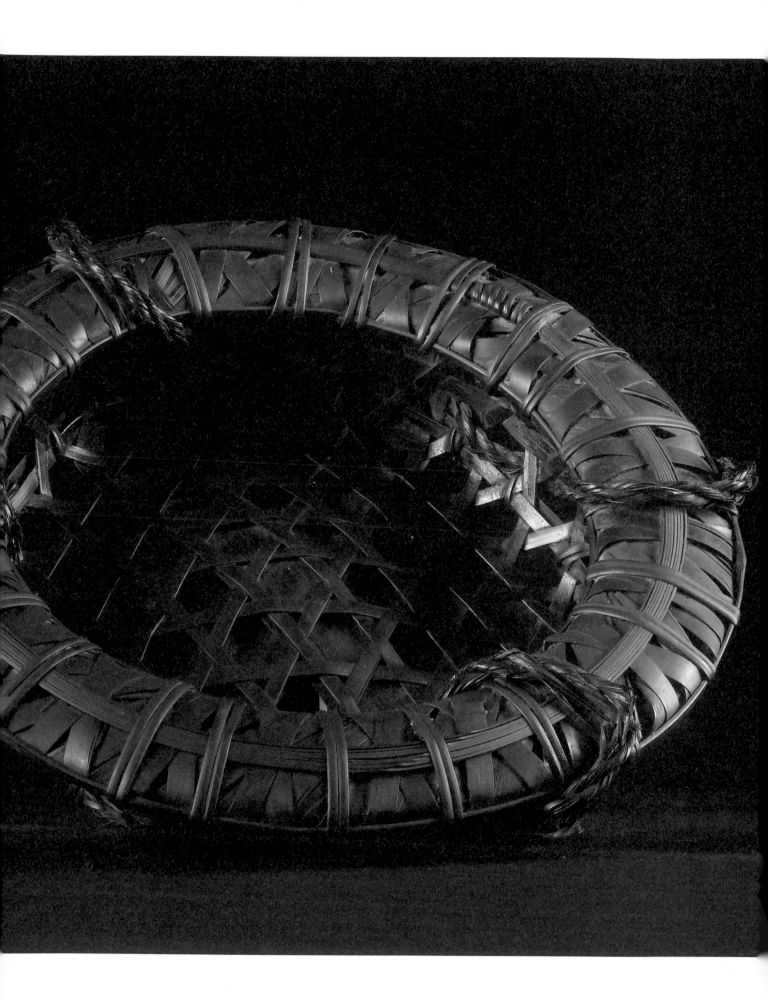

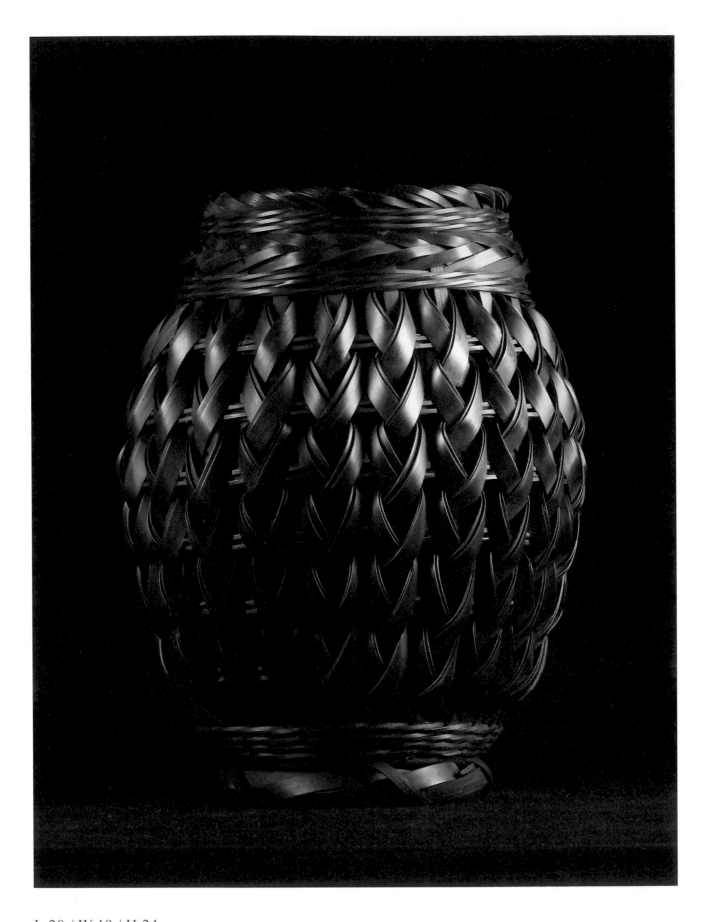

L:20 / W:19 / H:24

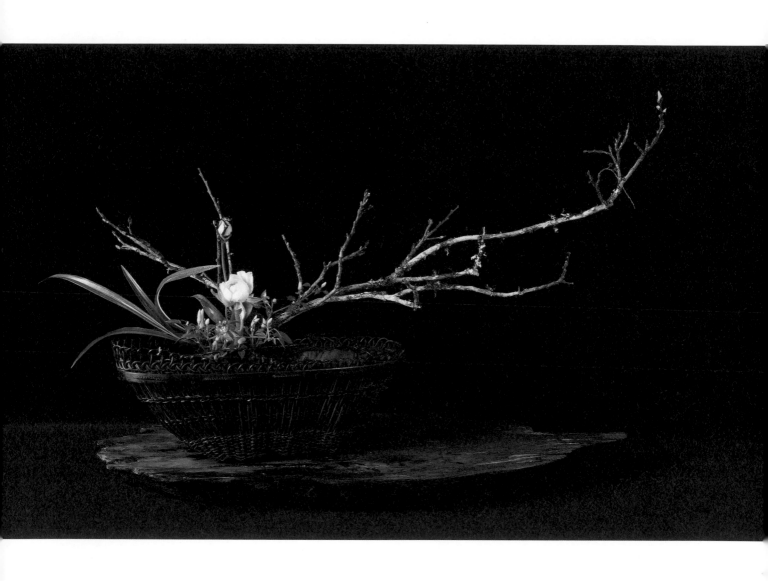

131

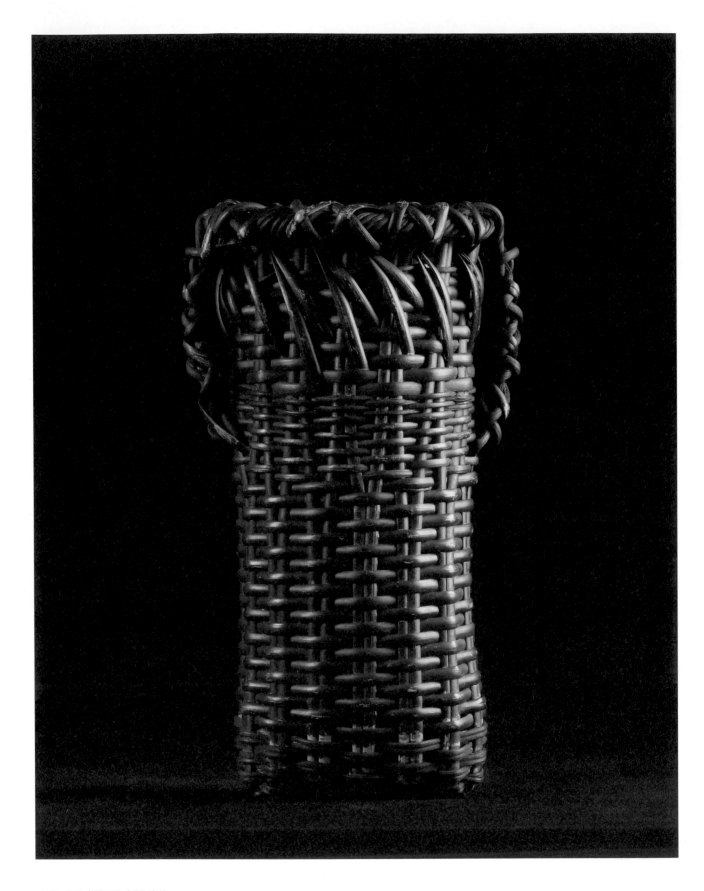

▲ L:15 / W:7 / H:26
▶ L:22 / W:16 / H:24

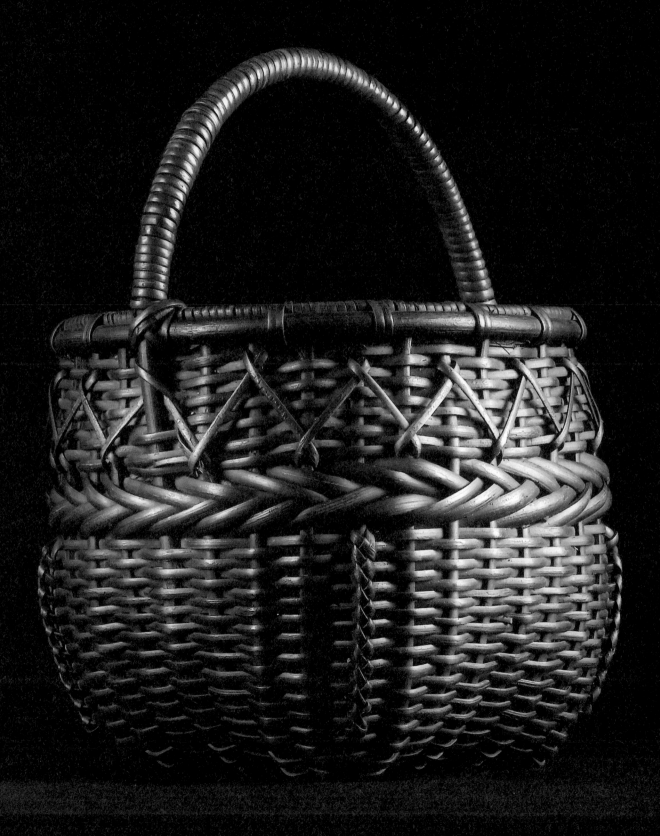

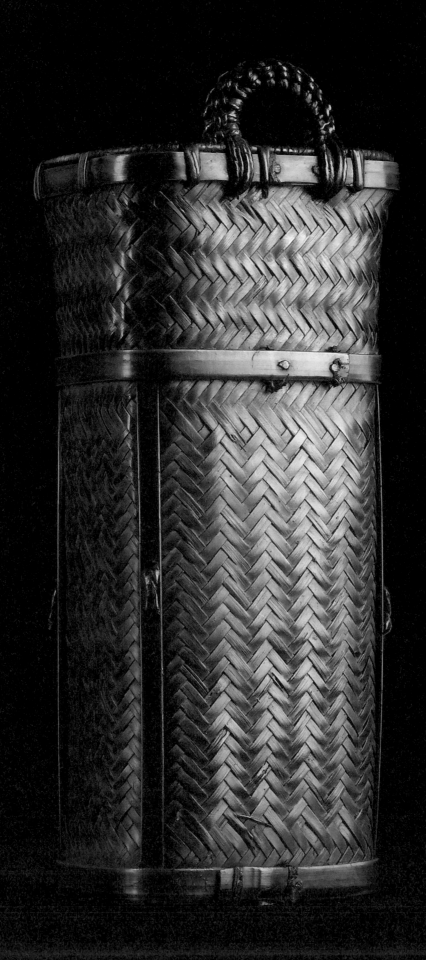

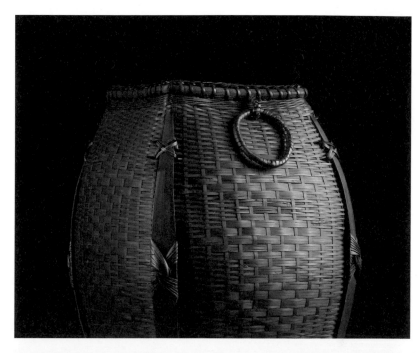

◄ L:10 / W:6 / H:22
►▼ L:18 / W:16 / H:25

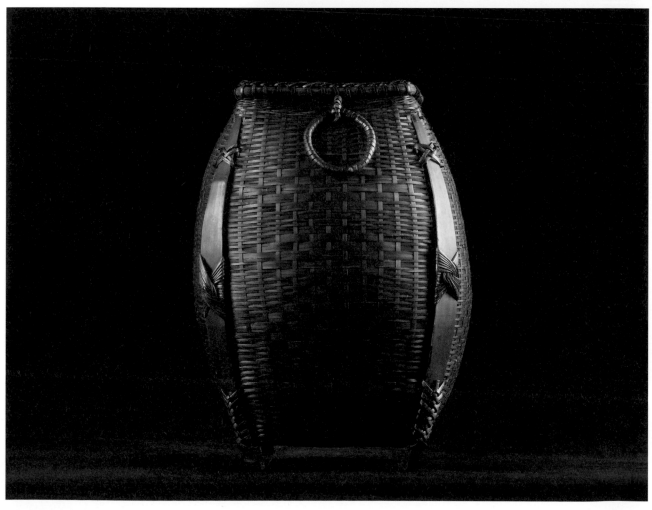

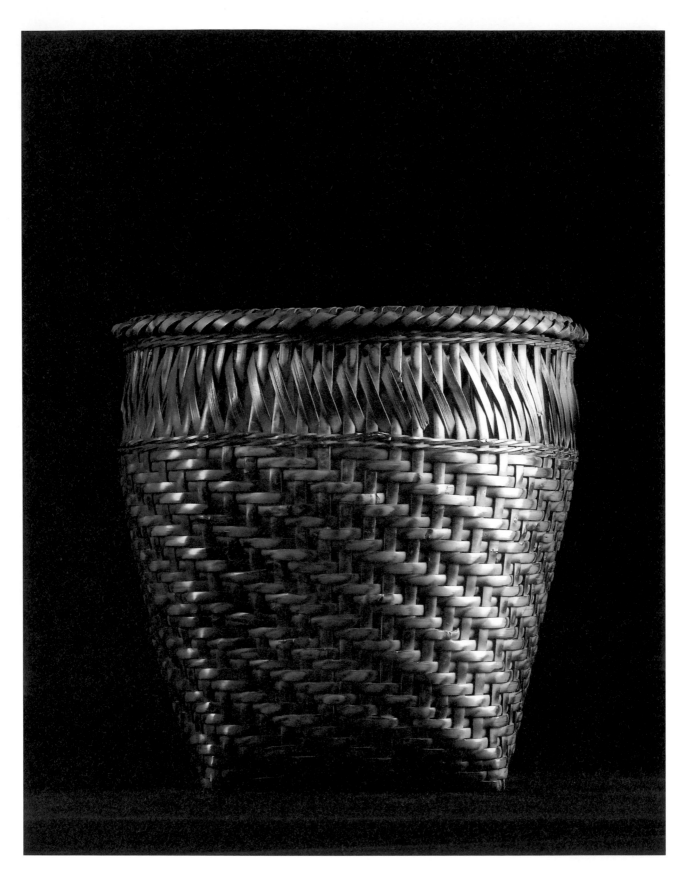

▲ L:22 / W:19 / H:24

▶ L:18 / W:16 / H:25

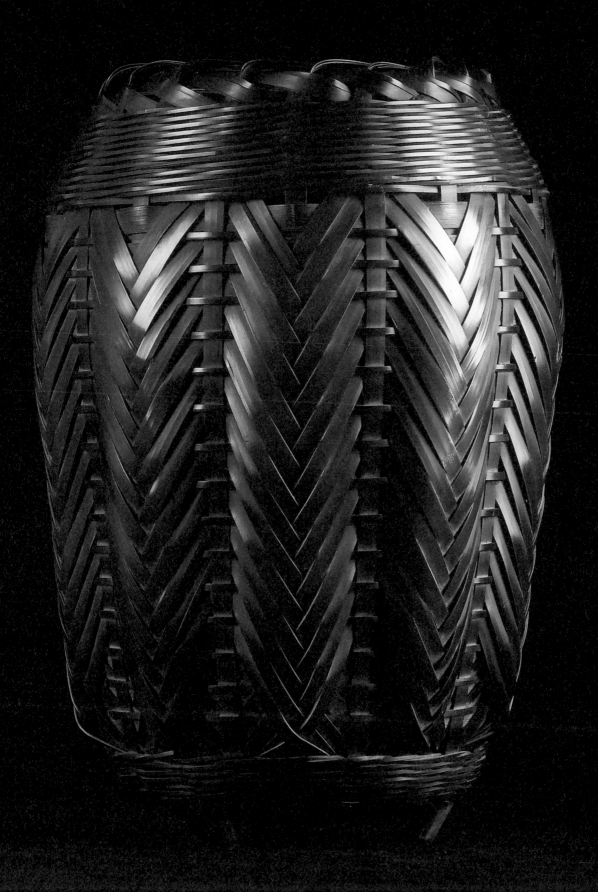

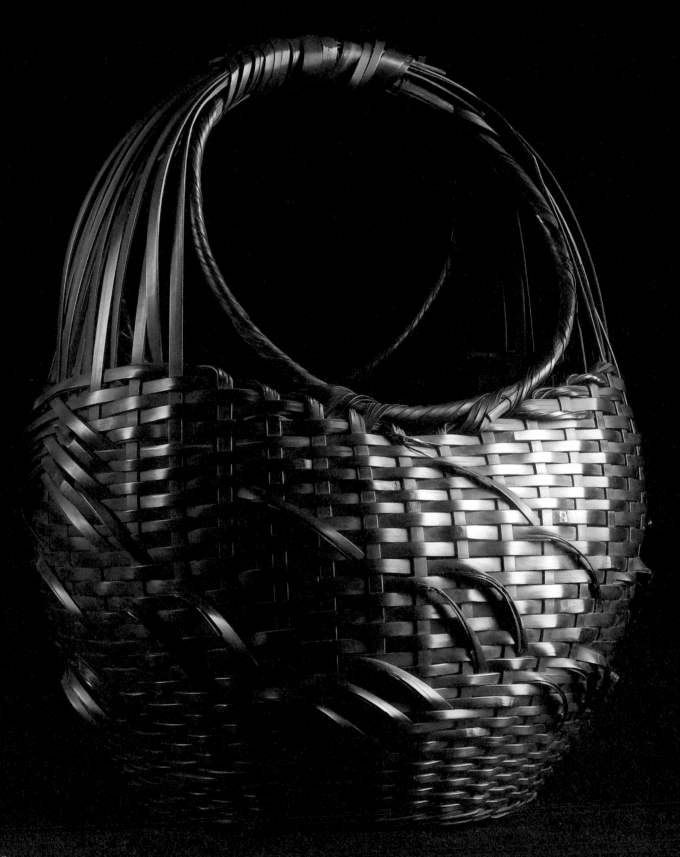

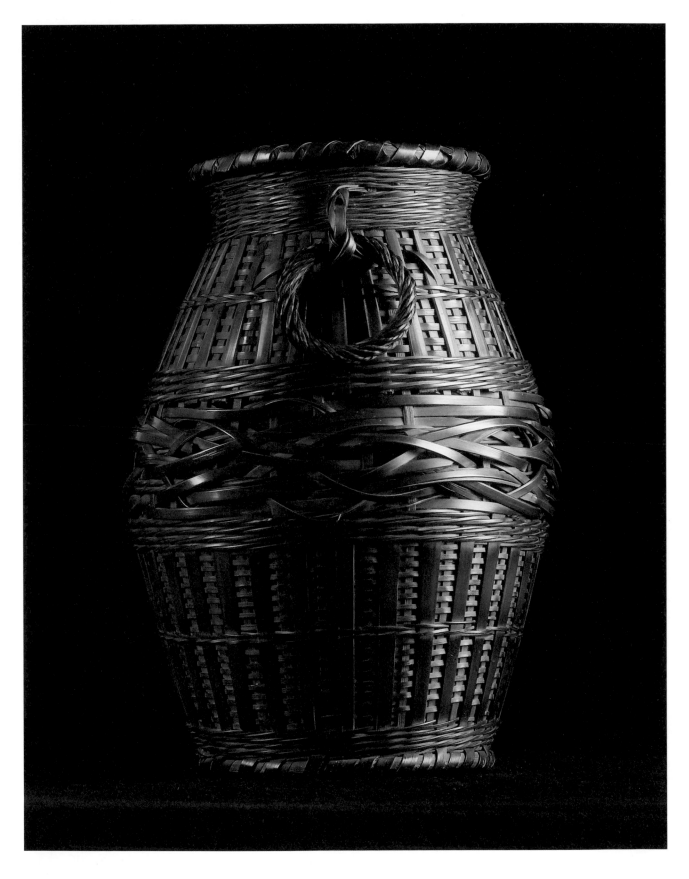

▲ L:21 / W:17 / H:28
◀ L:24 / W:17 / H:30

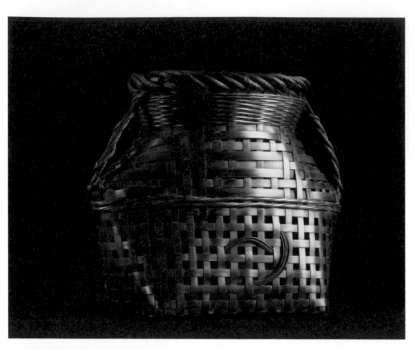

◀▼ L:21 / W:7 / H:28
▶ L:13 / W:10 / H:29

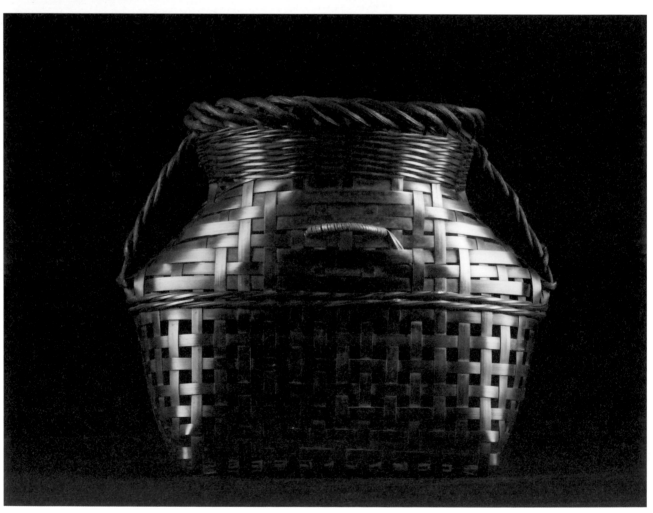

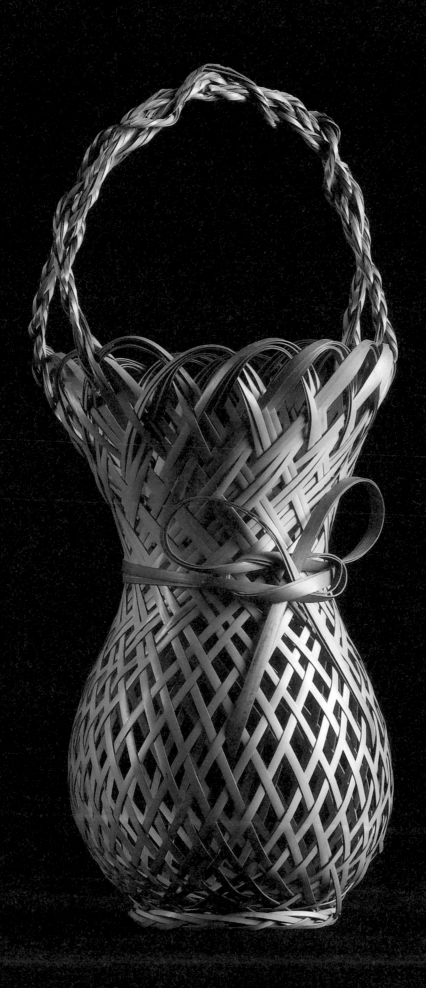

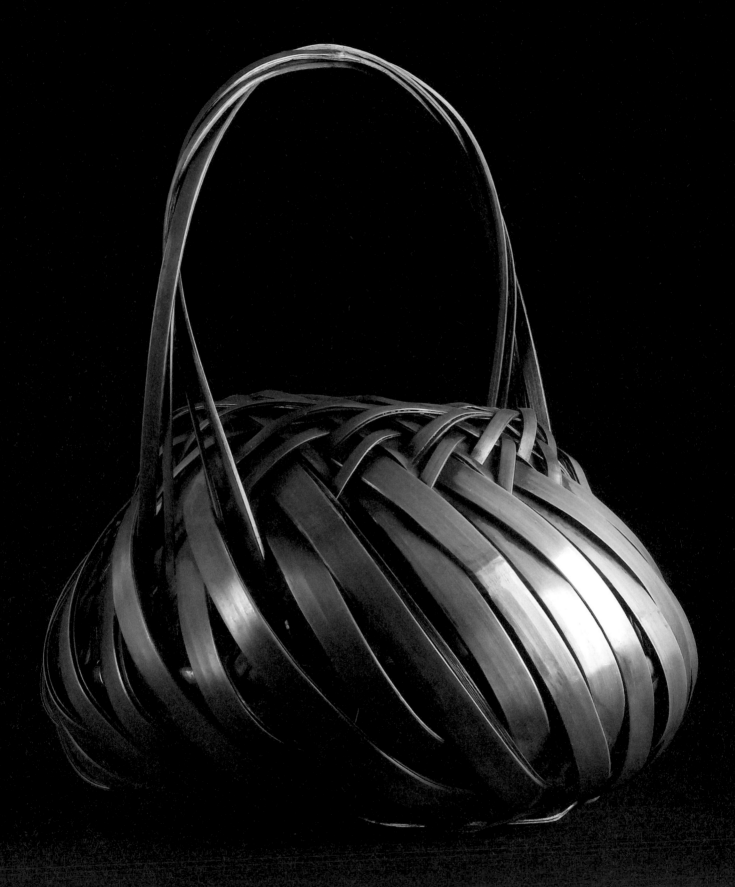

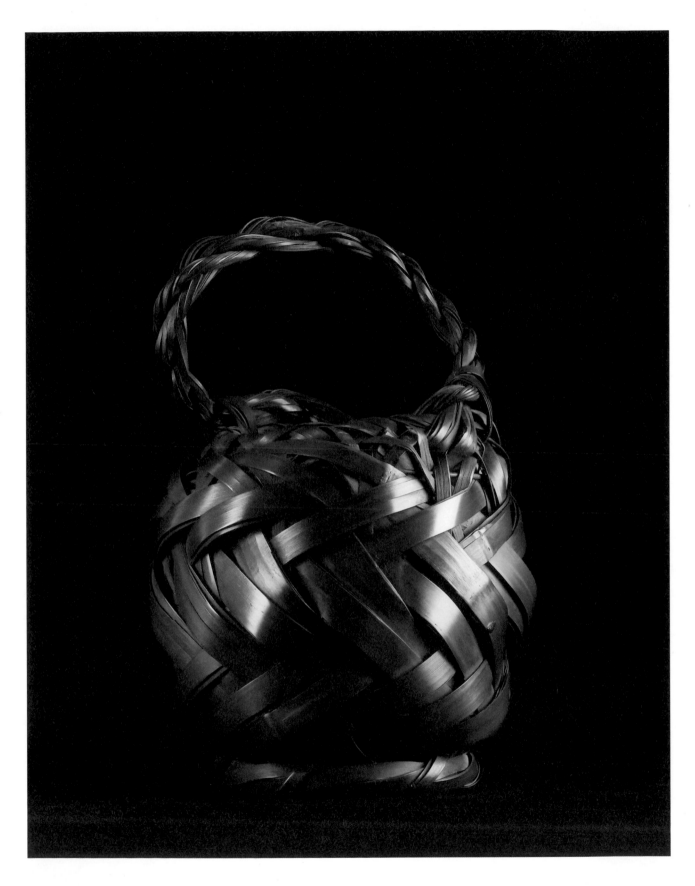

▲ L:19 / W:15 / H:23
◄ L:20 / W:19.5 / H:24

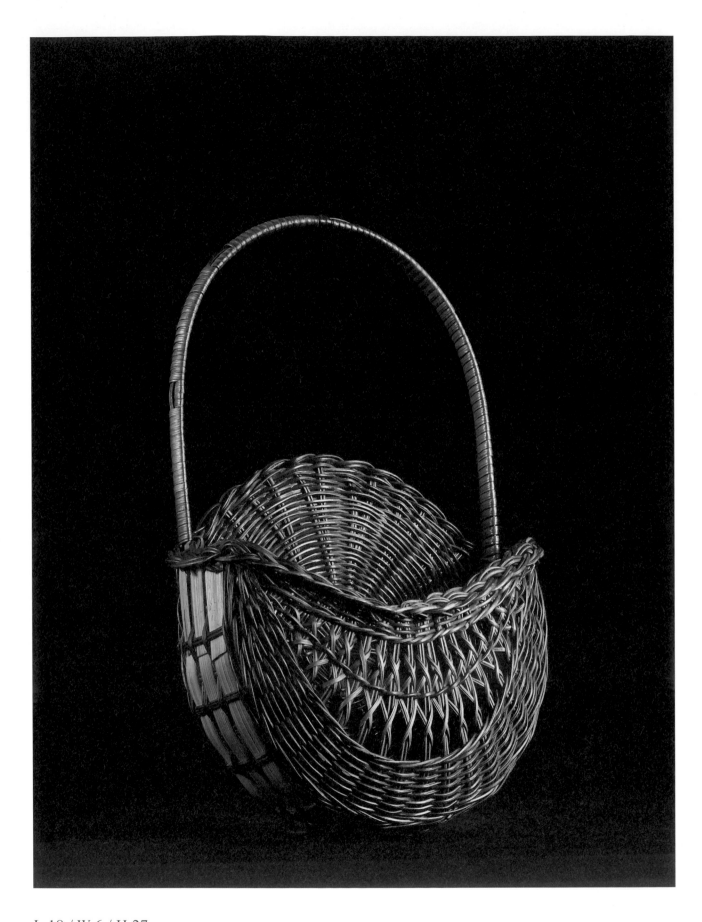

L:18 / W:6 / H:27

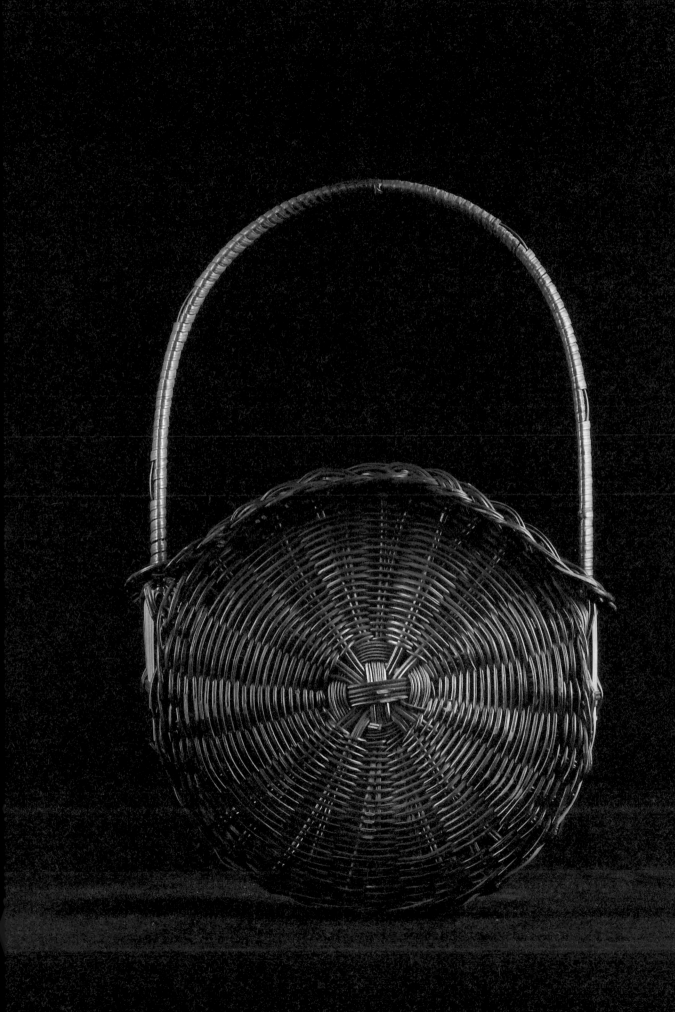

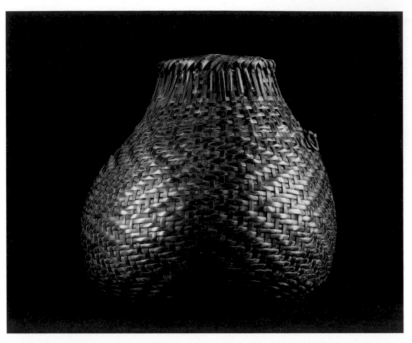

◀ L:23 / W:20 / H:21
▼ L:28 / W:27 / H:26
▶ L:21 / W:16 / H:27

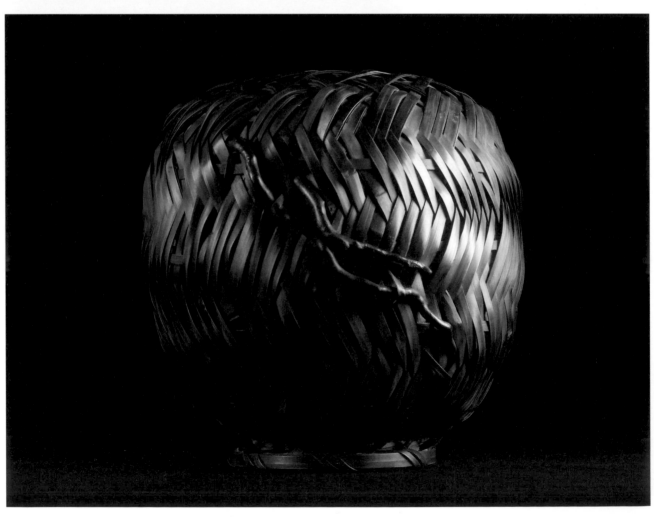

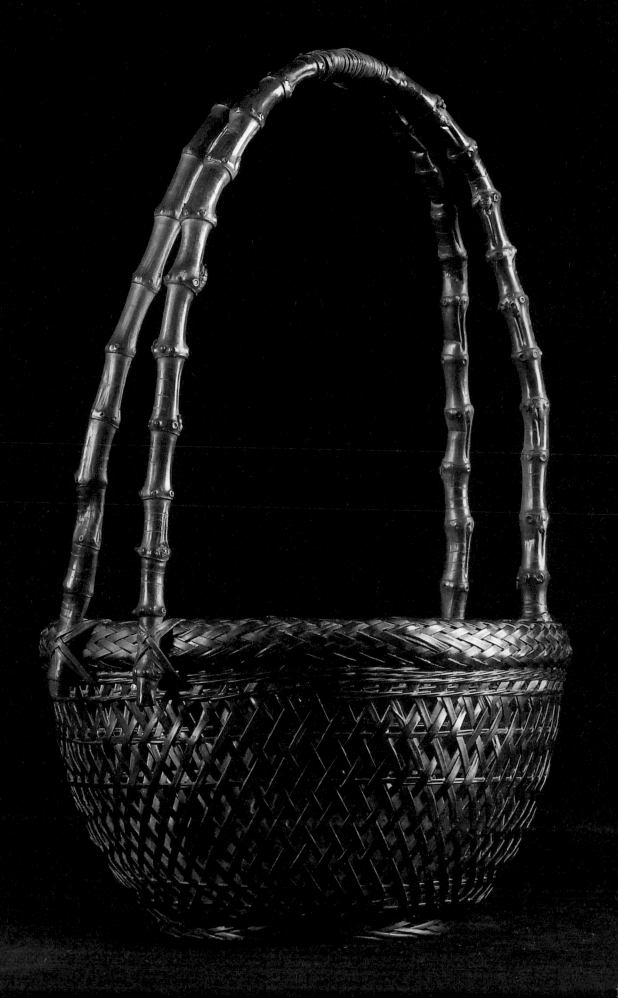

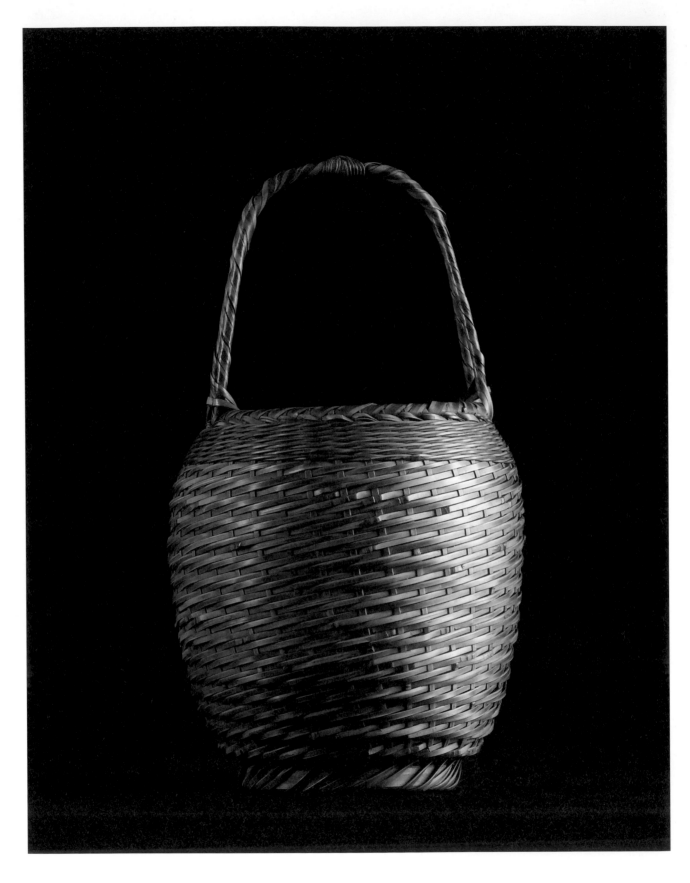

▲ L:18 / W:15 / H:29
▶ L:30 / W:30 / H:8

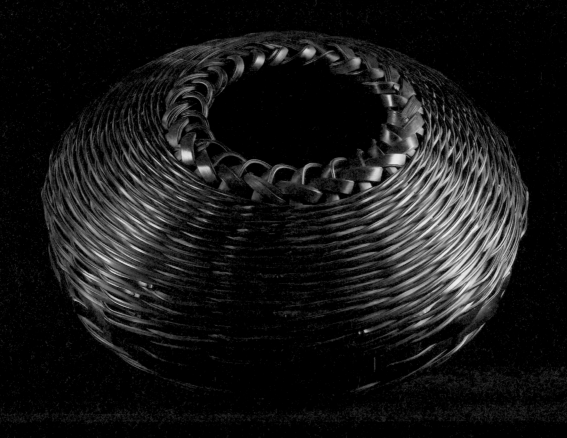

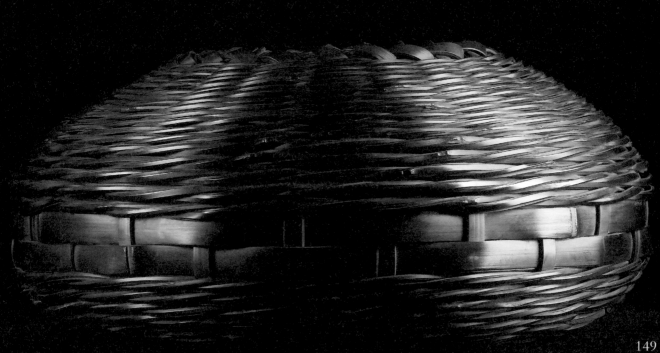

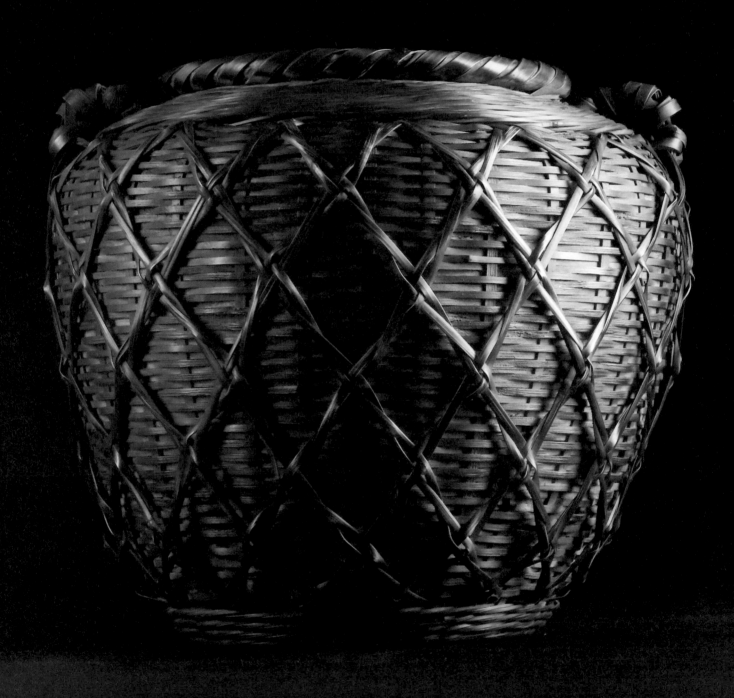

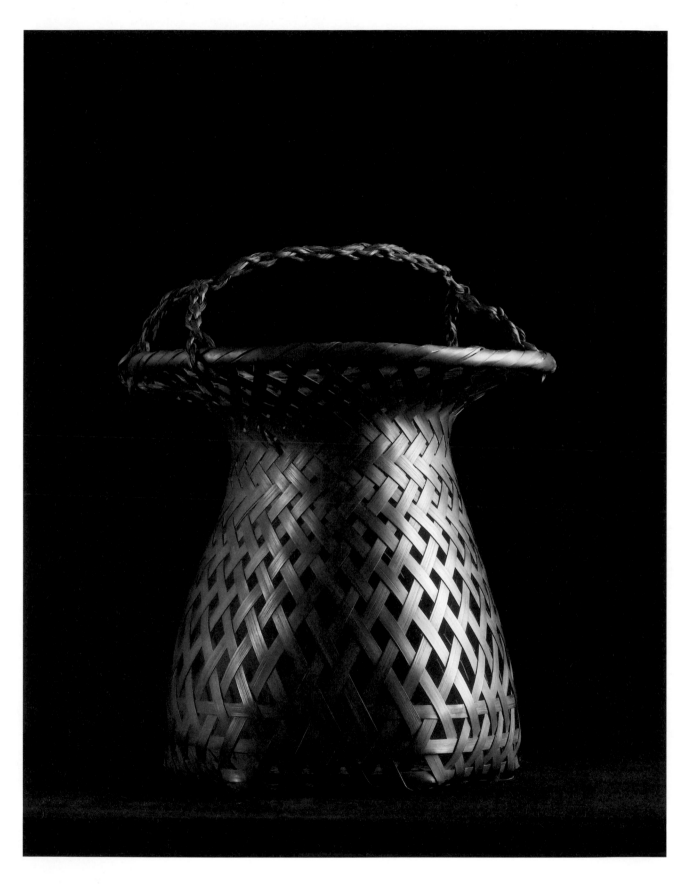

▲ L:24 / W:22.5 / H:25
◀ L:26 / W:25 / H:22

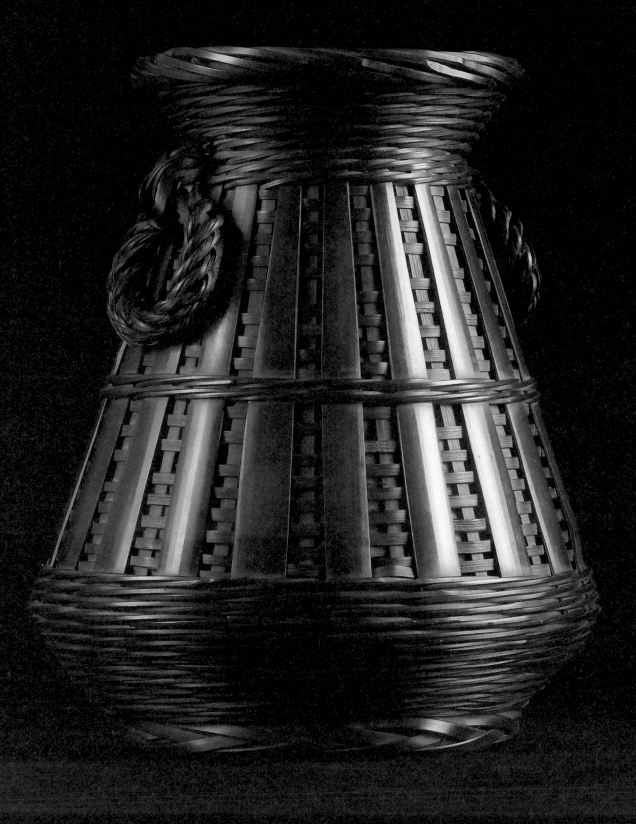

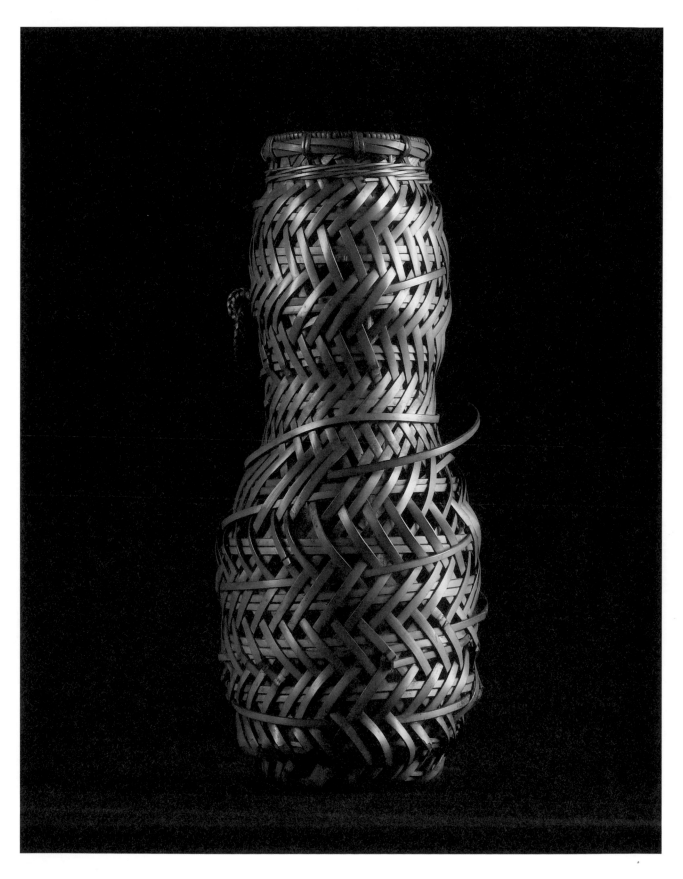

▲ L:11 / W:9 / H:23
◀ L:18 / W:16 / H:21

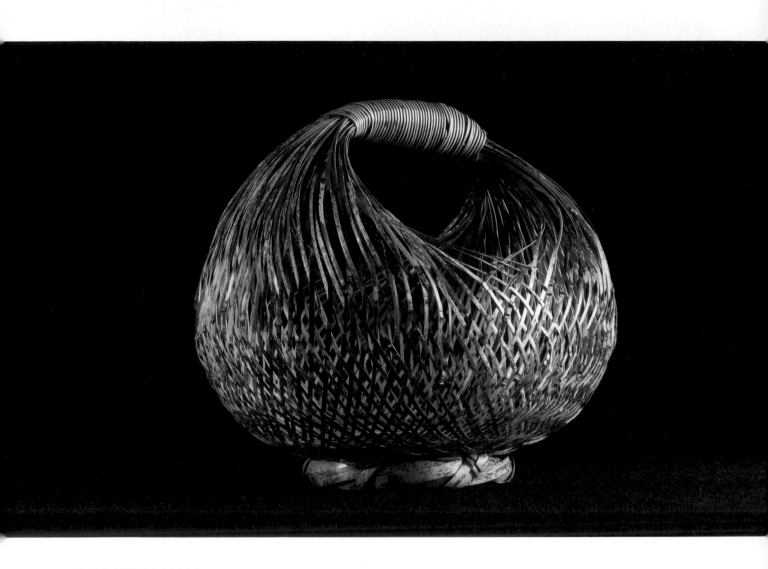

L:30 / W:24 / H:23

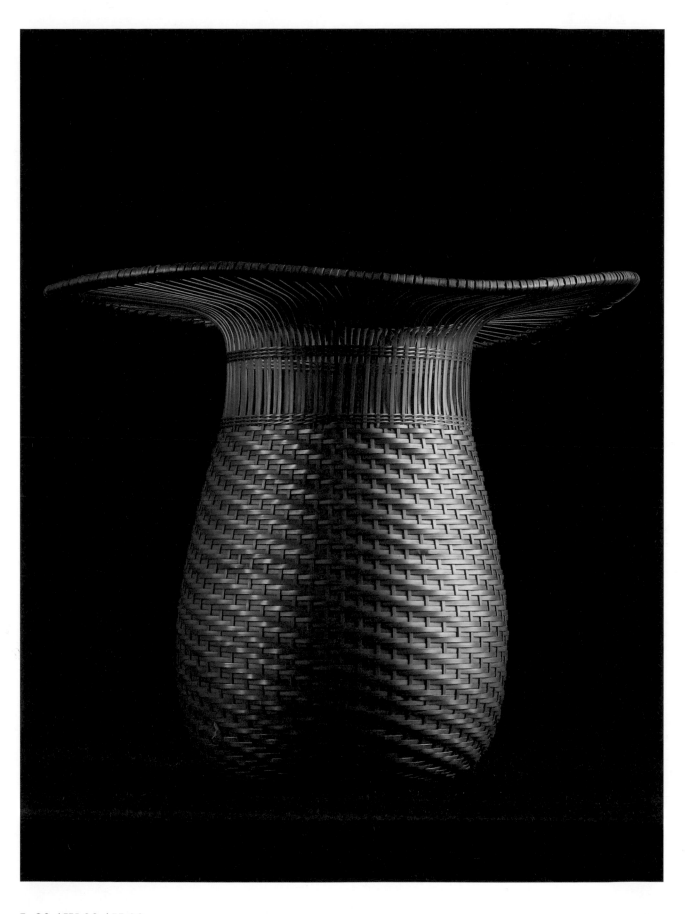

L:23 / W:22 / H:23

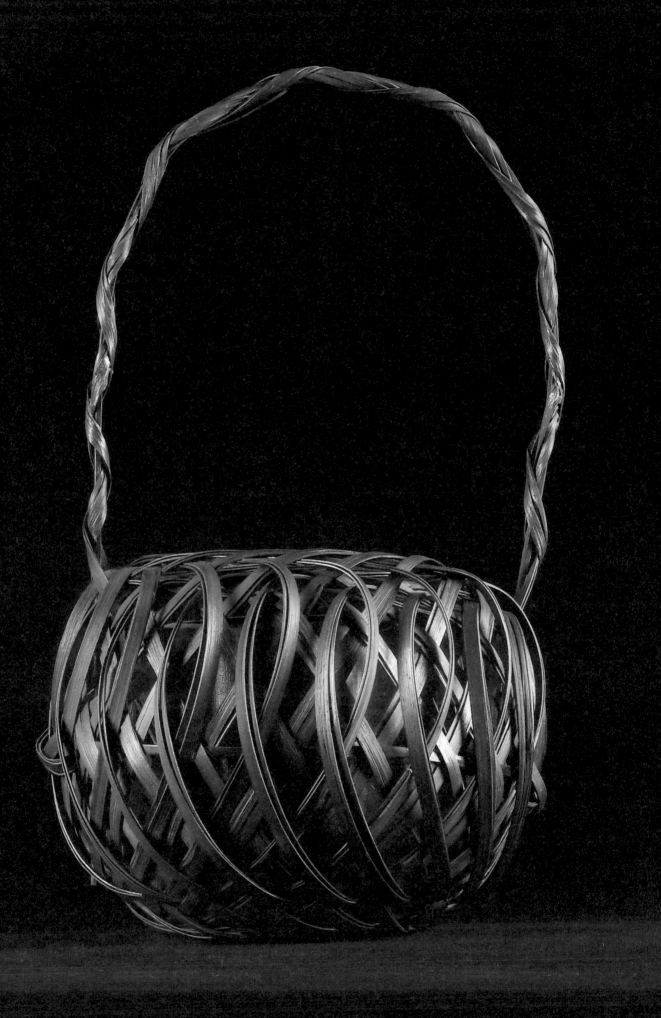

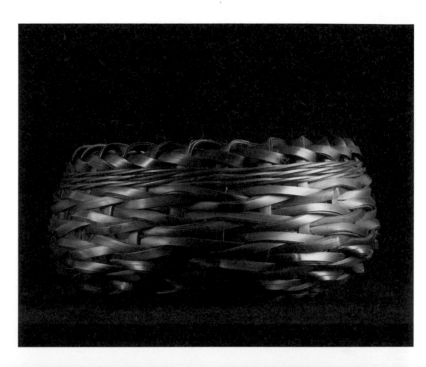

◀ L:18 / W:13 / H:31
▶ L:23 / W:22.5 / H:11
▼ L:35 / W:34 / H:30

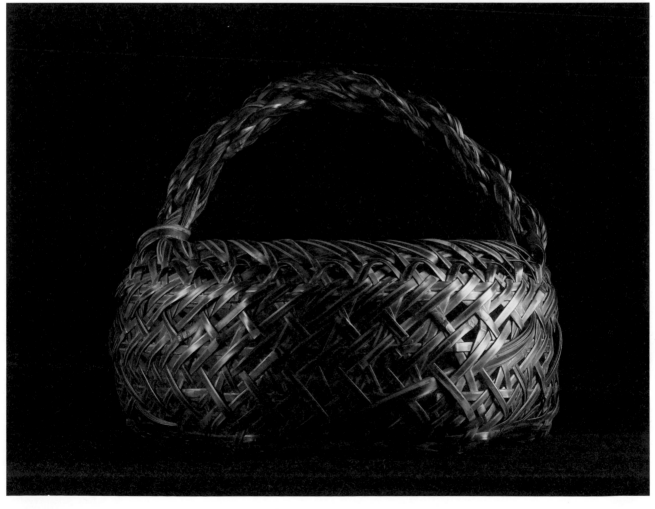

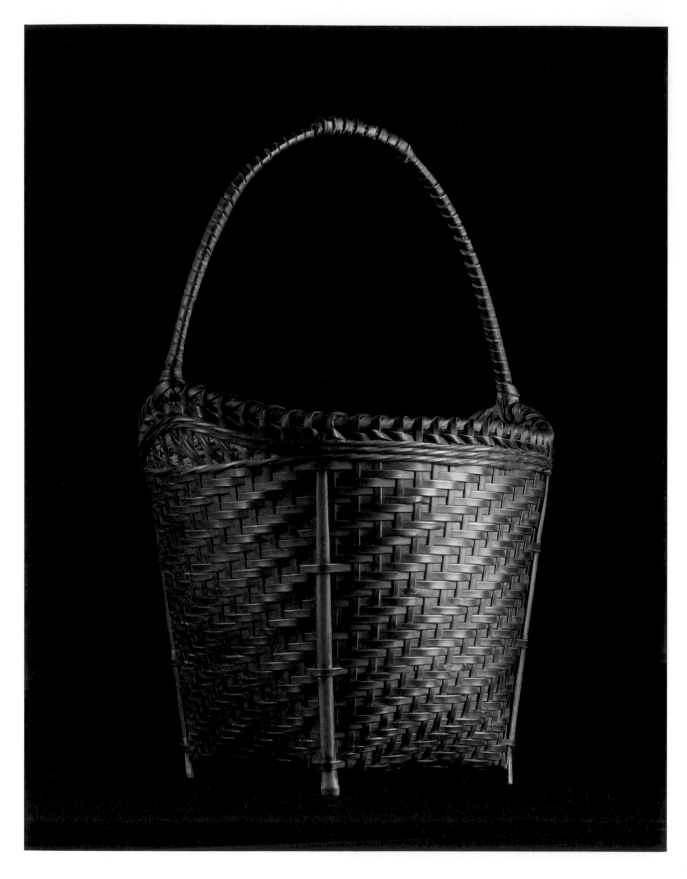

▲ L:24 / W:16 / H:29

▶ L:20 / W:18 / H:30

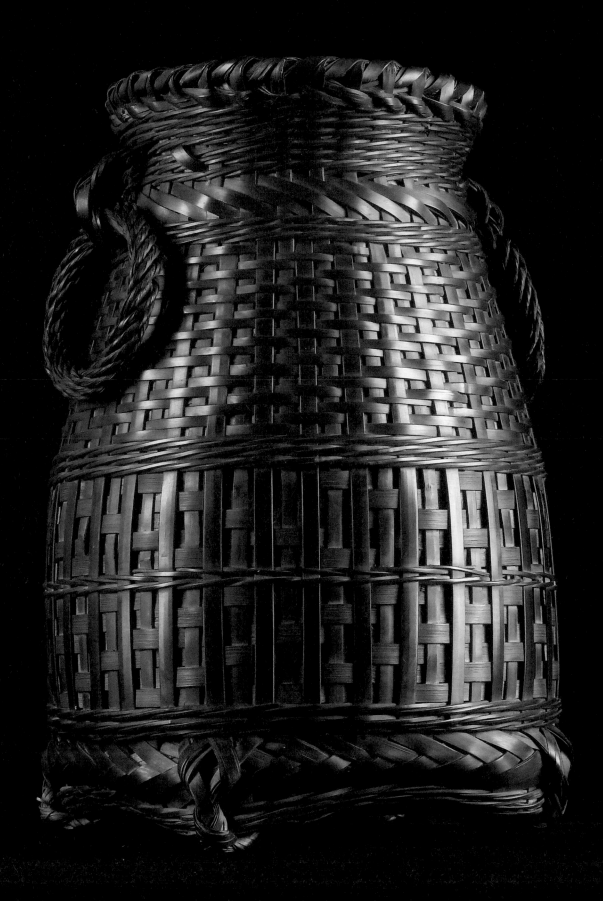

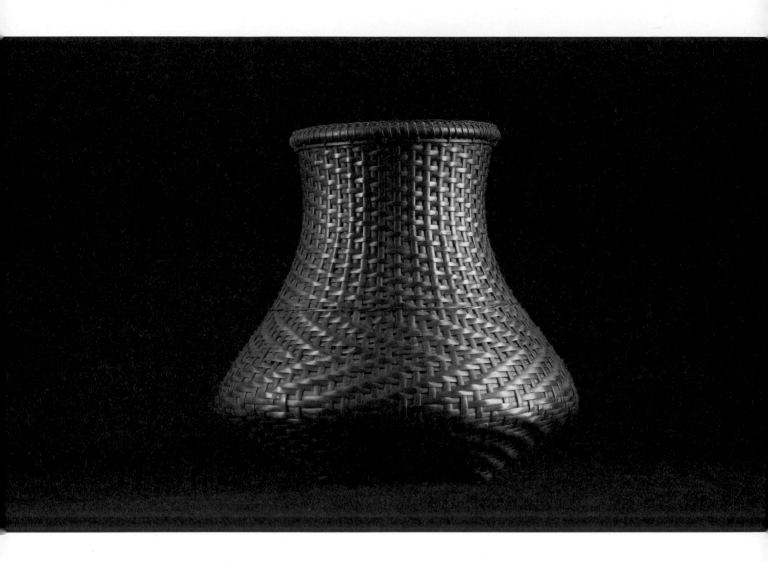

▲ L:23 / W:20 / H:26
▶ L:9 / W:9 / H:29

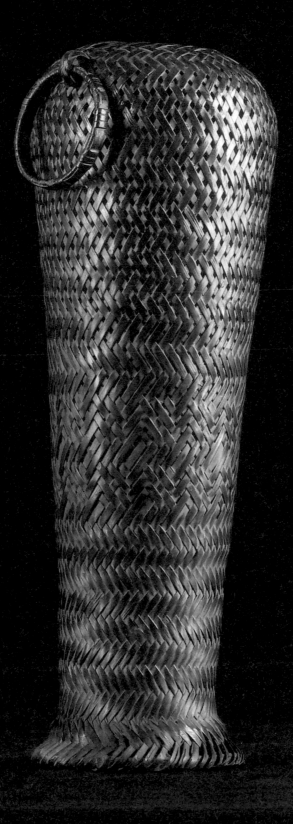

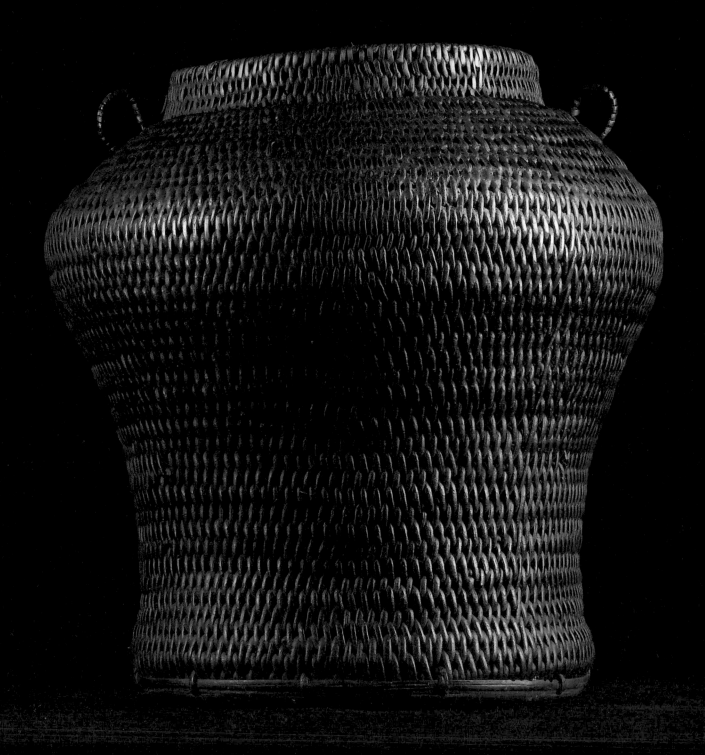

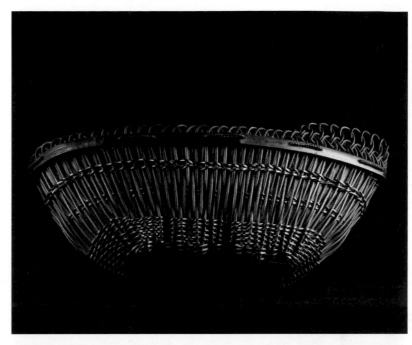

◄ L:23 / W:21 / H:22
►▼ L:40 / W:16 / H:18

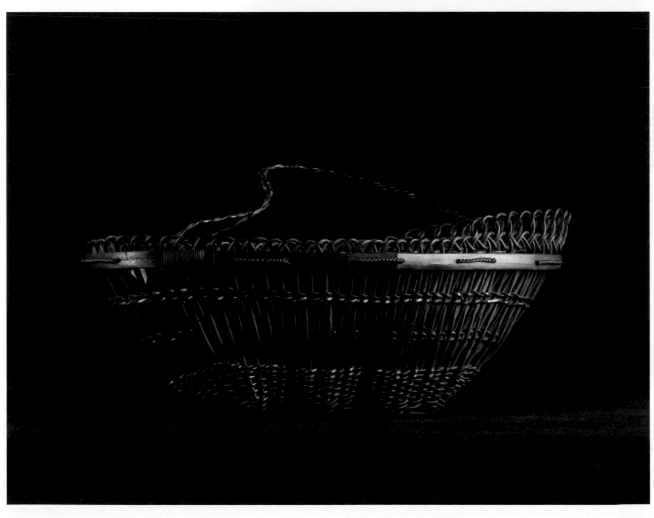

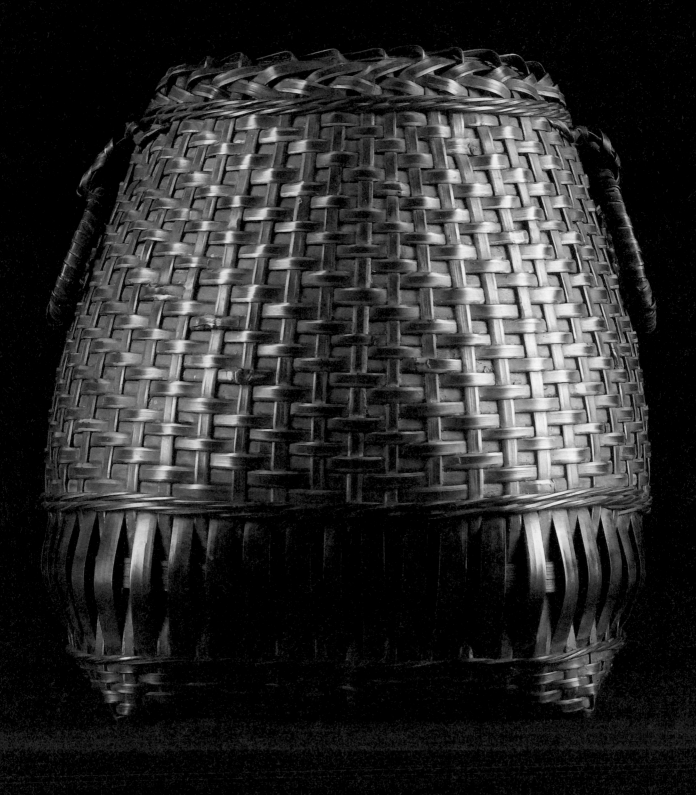

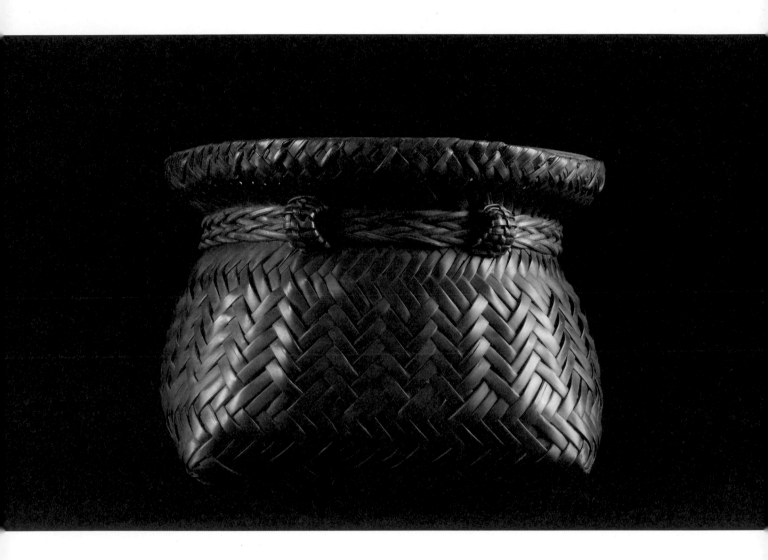

▲ L:21 / W:19.5 / H:14
◀ L:23 / W:20 / H:24

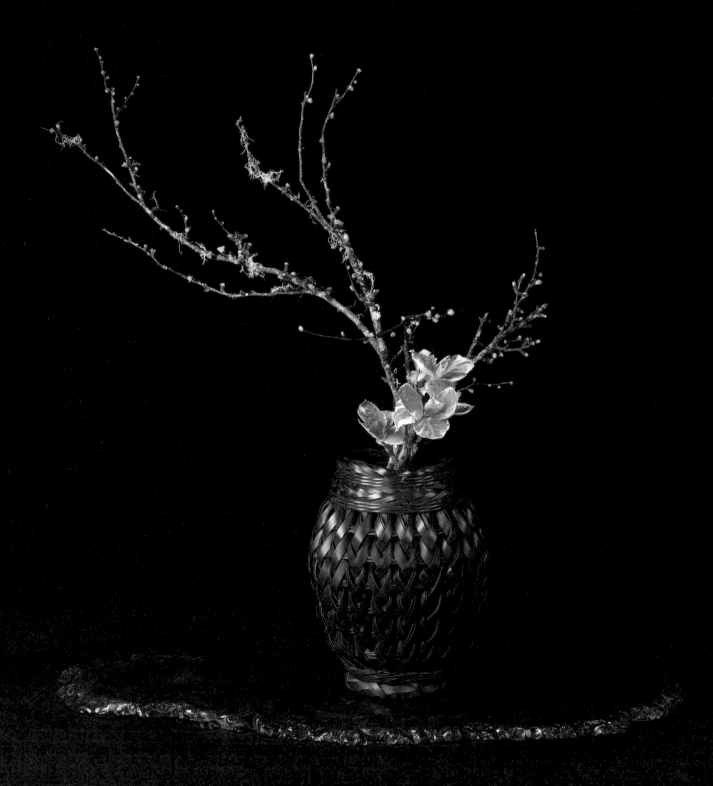

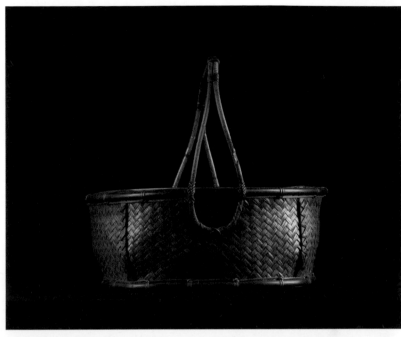

L:25.5 / W:22 / H:25

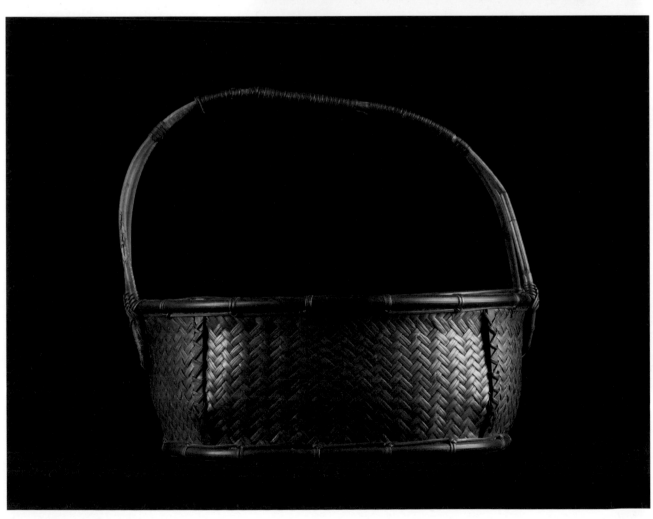

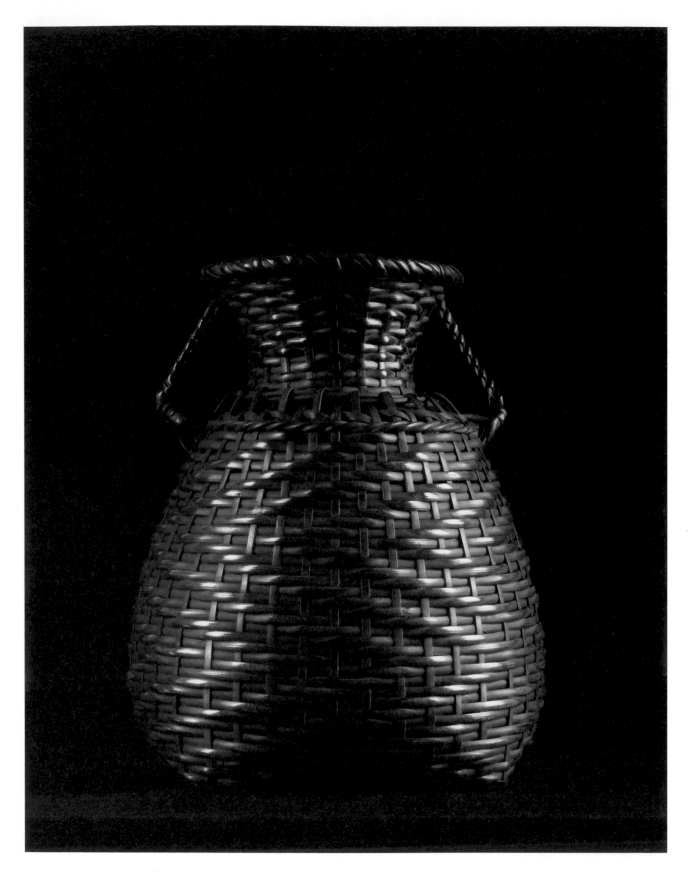

▲ L:17 / W:16 / H:21
▶ L:12 / W:9 / H:18

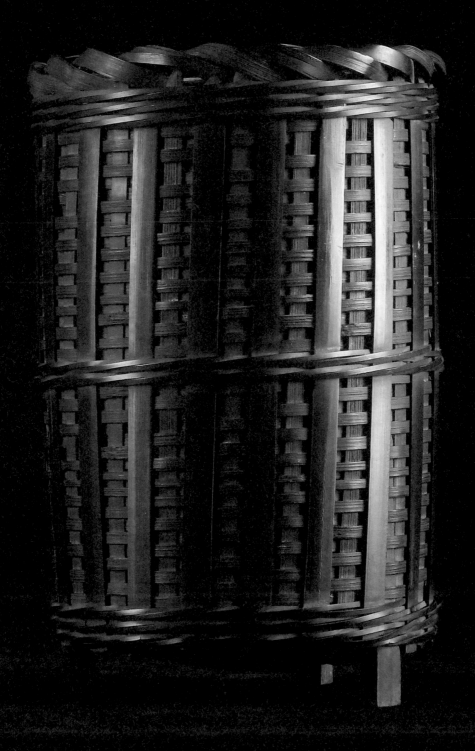

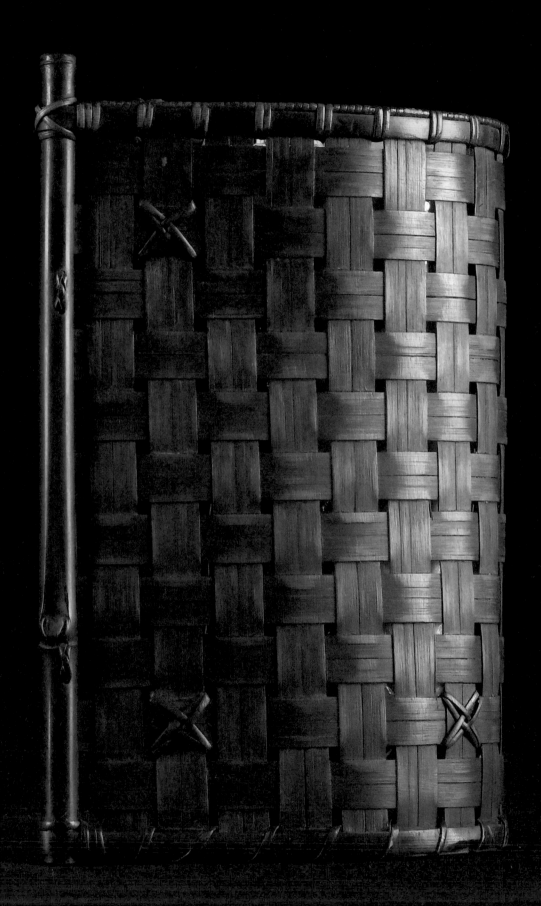

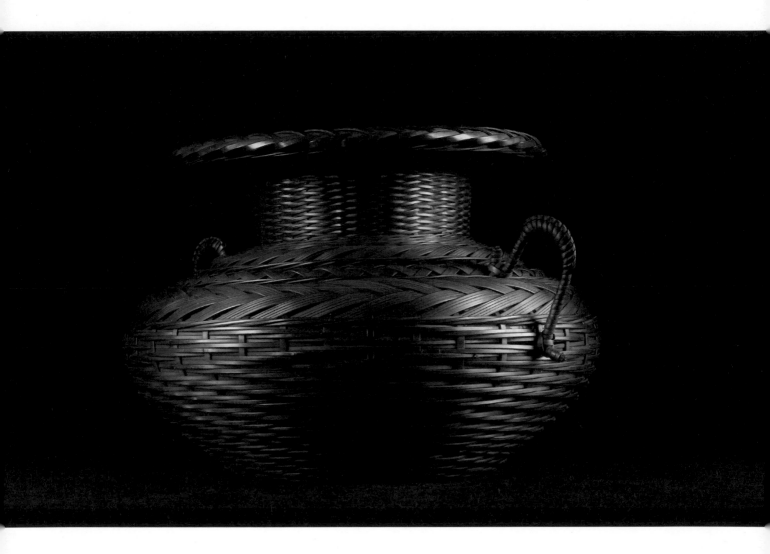

▲ L:30 / W:29 / H:18
◀ L:19 / W:10.5 / H:23.5

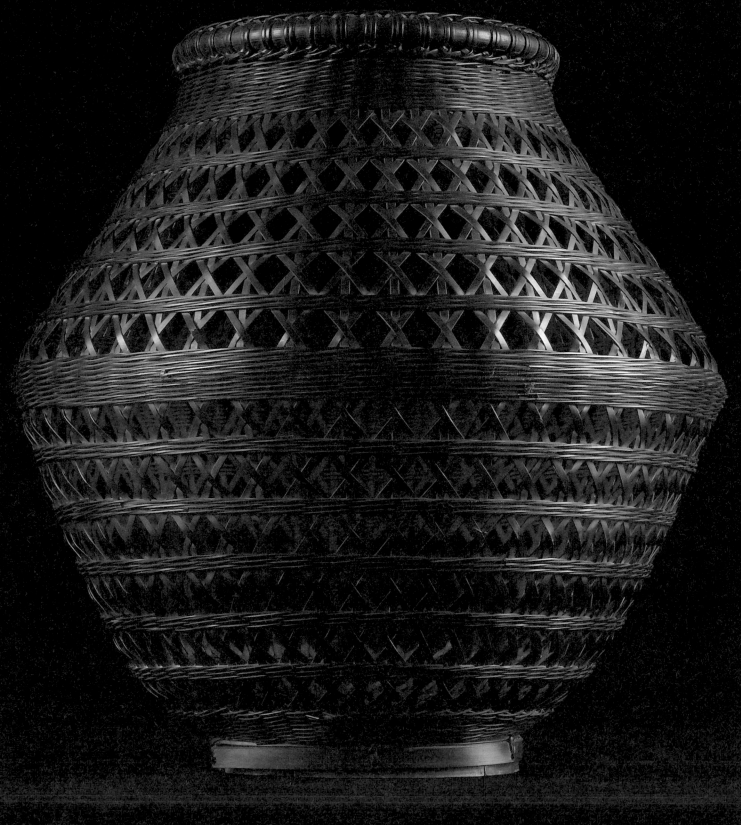

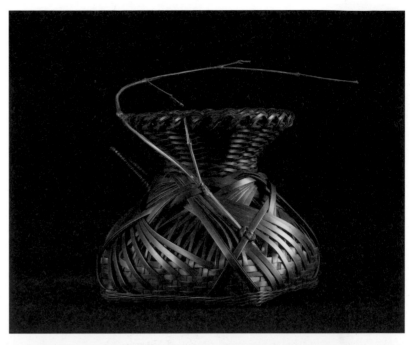

◄ L:23.5 / W:20 / H:27
►▼ L:15 / W:12 / H:11

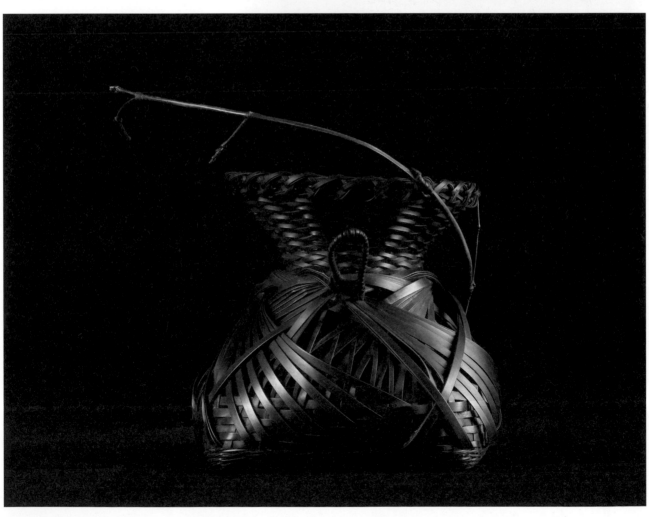

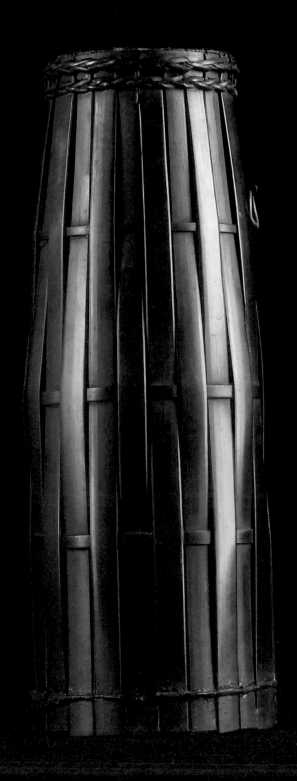

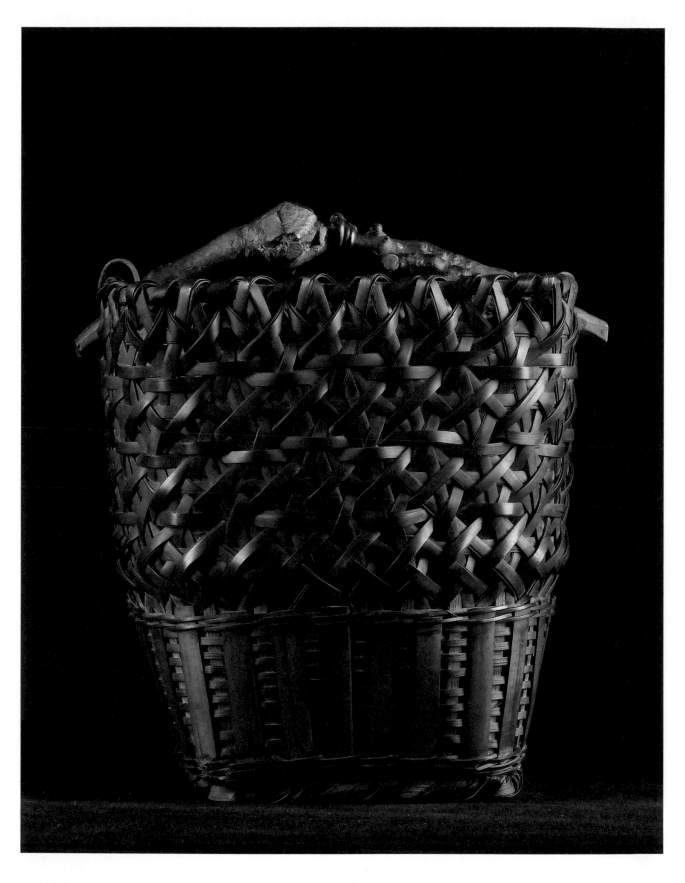

▲ L:17 / W:14 / H:18
◀ L:11.5 / W:9 / H:25

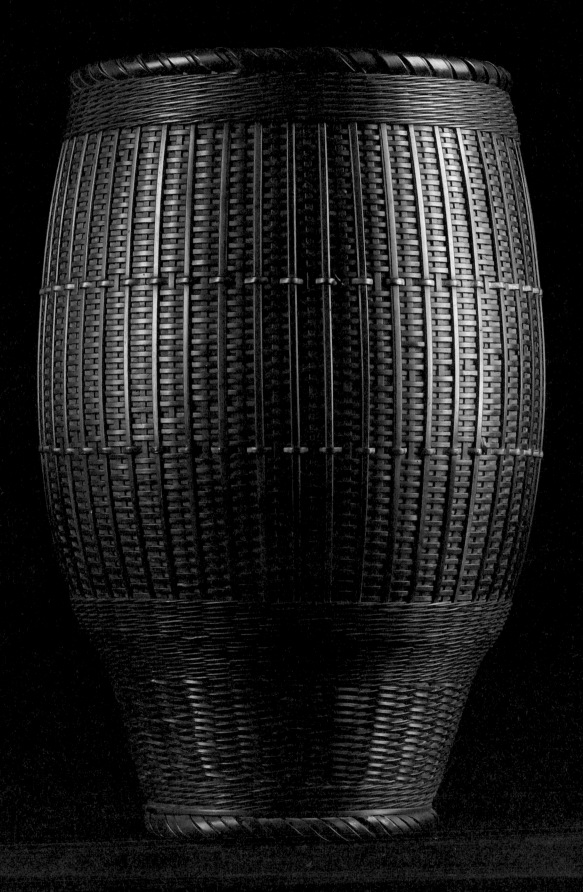

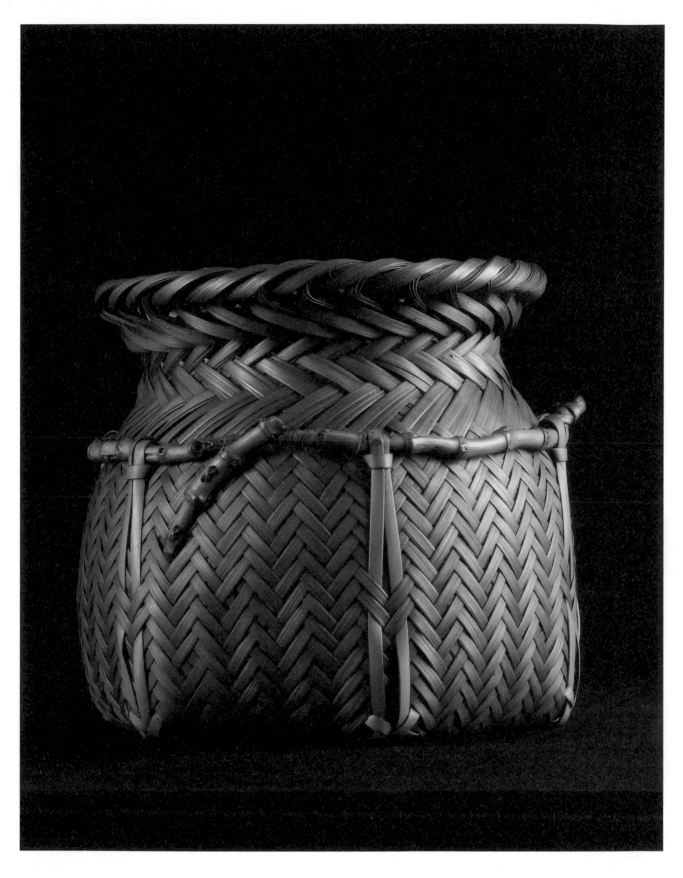

▲ L:16.5 / W:16 / H:14
◄ L:17 / W:16 / H:27

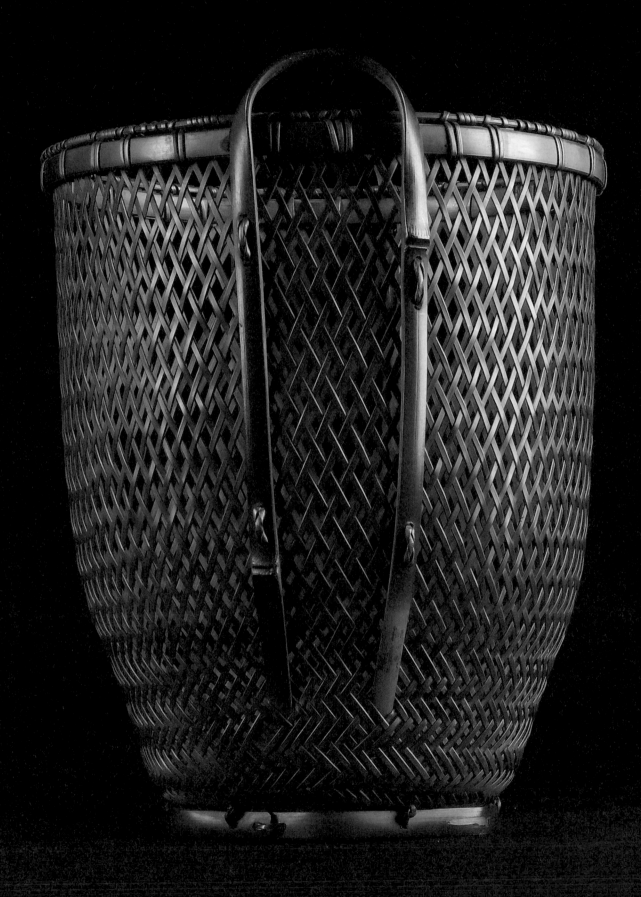

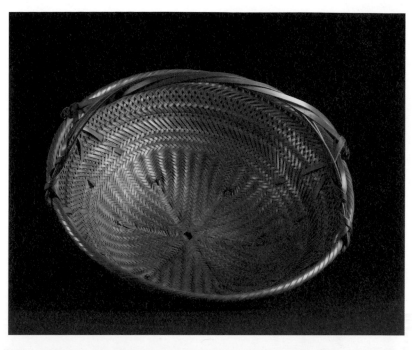

◀ L:20 / W:18 / H:24
▶▼ L:32 / W:31 / H:27

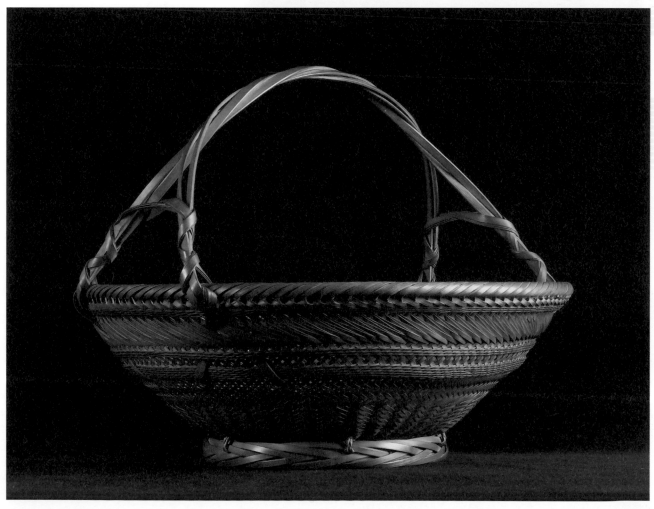

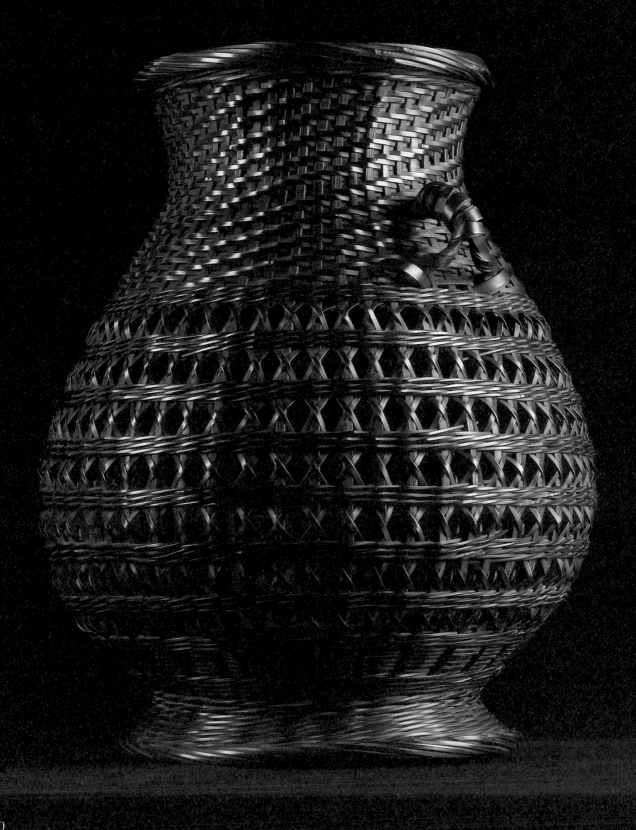

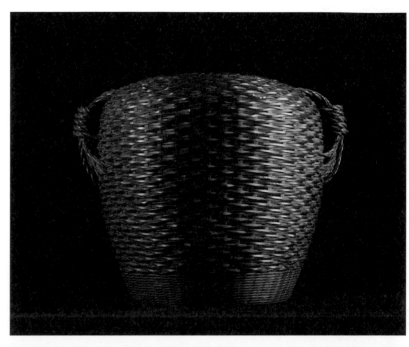

◀ L:22 / W:21.5 / H:29
▶ L:36.5 / W:28 / H:29
▼ L:24 / W:22.5 / H:25

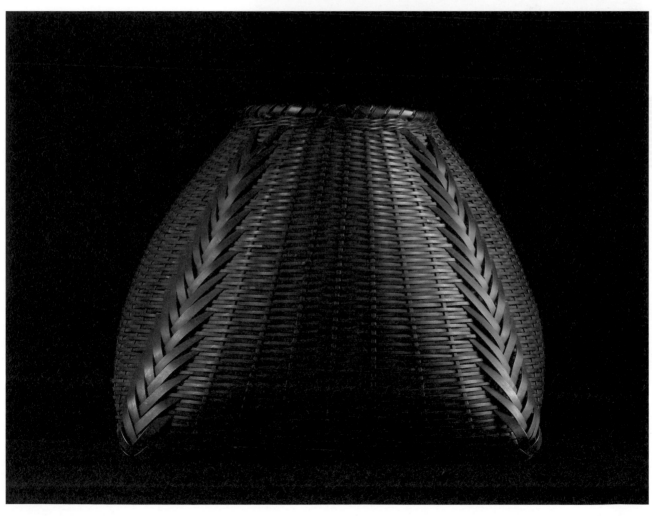

▲ L:22 / W:22 / H:14.5
▶ L:15.5 / W:14.5 / H:17

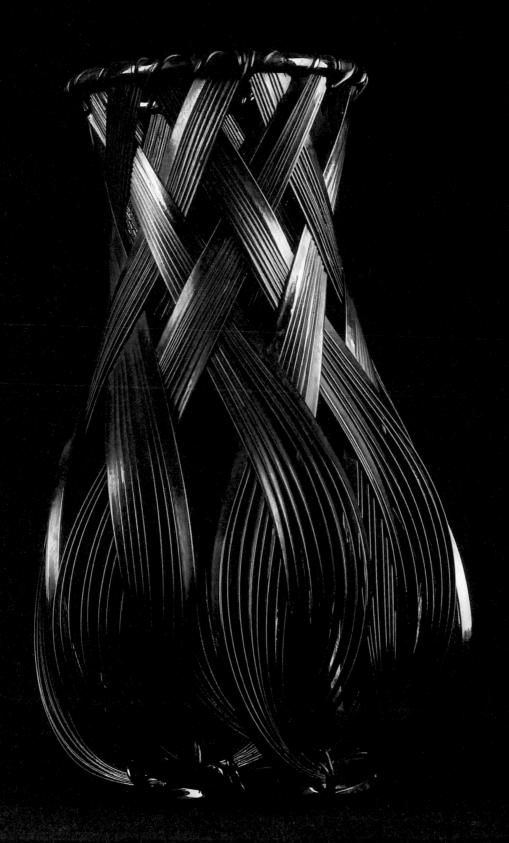

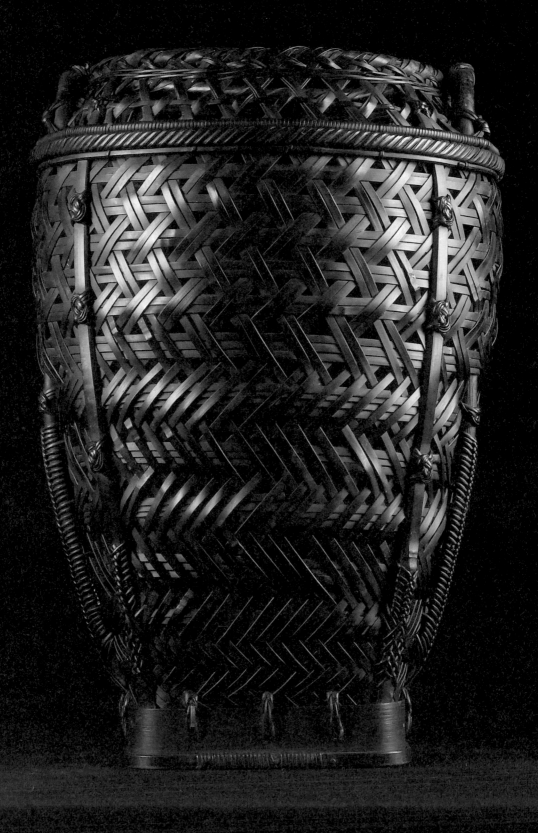

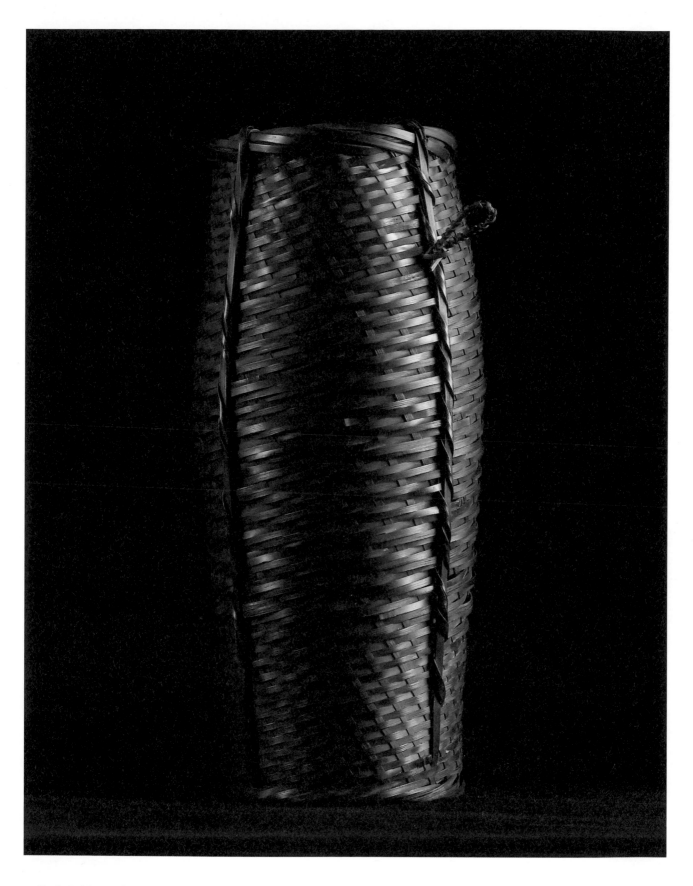

▲ L:9.5 / W:8 / H:24
◀ L:19 / W:18 / H:28

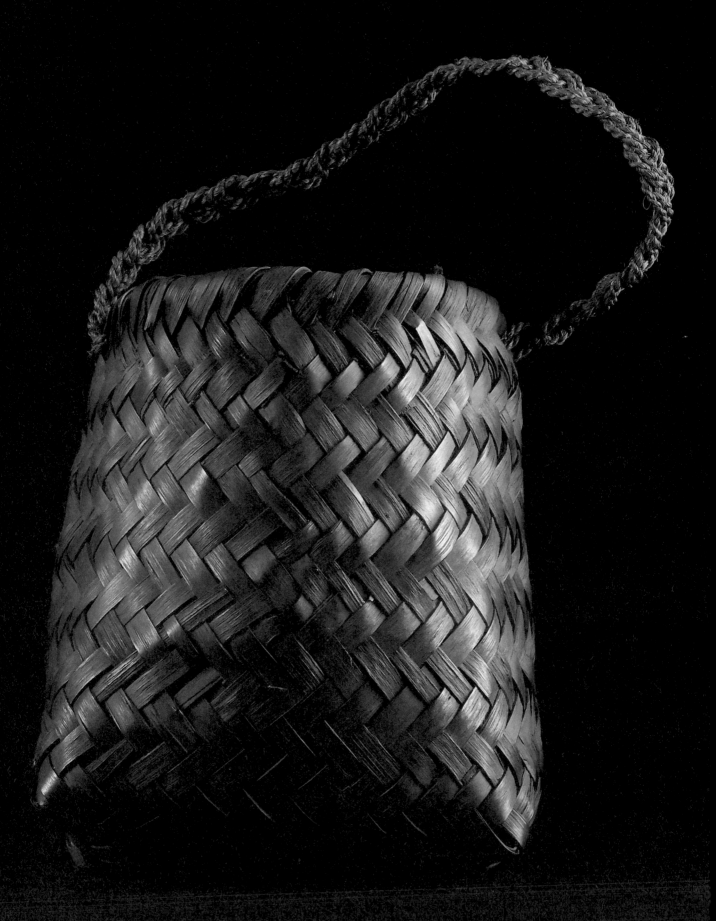

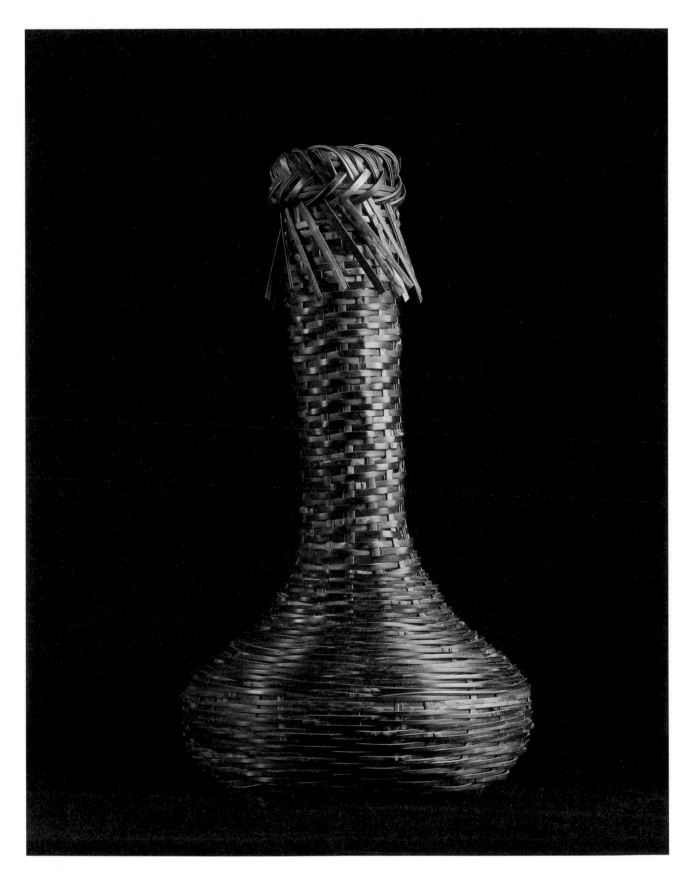

▲ L:15 / W:15 / H:29.5
◄ L:20 / W:15 / H:21

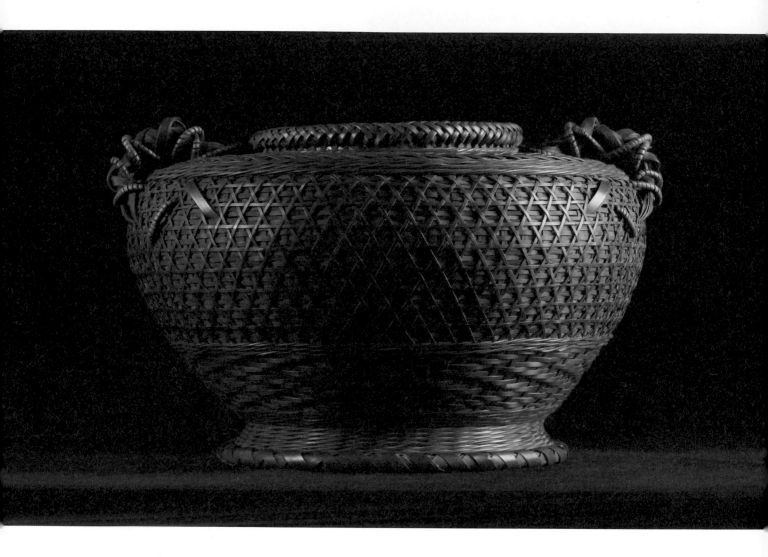

L:34 / W:30 / H:21

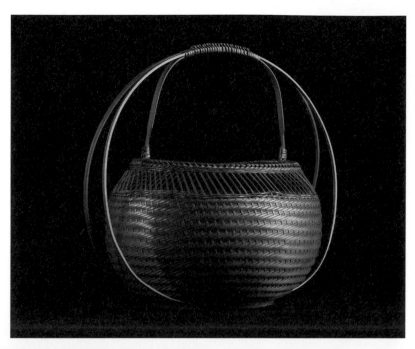

L:27 / W:16 / H:23

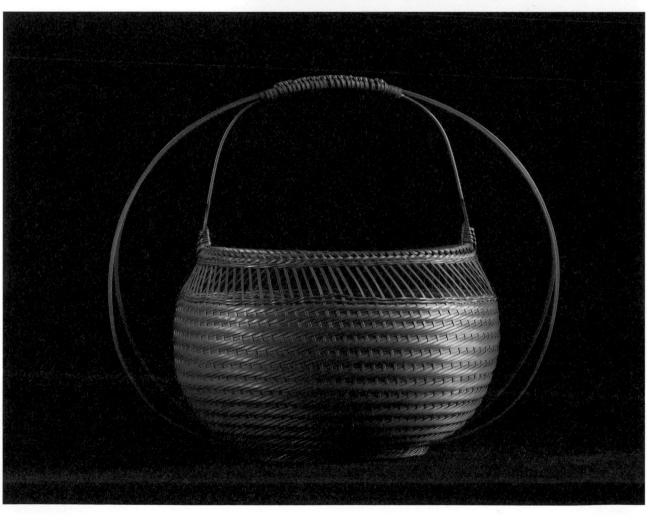

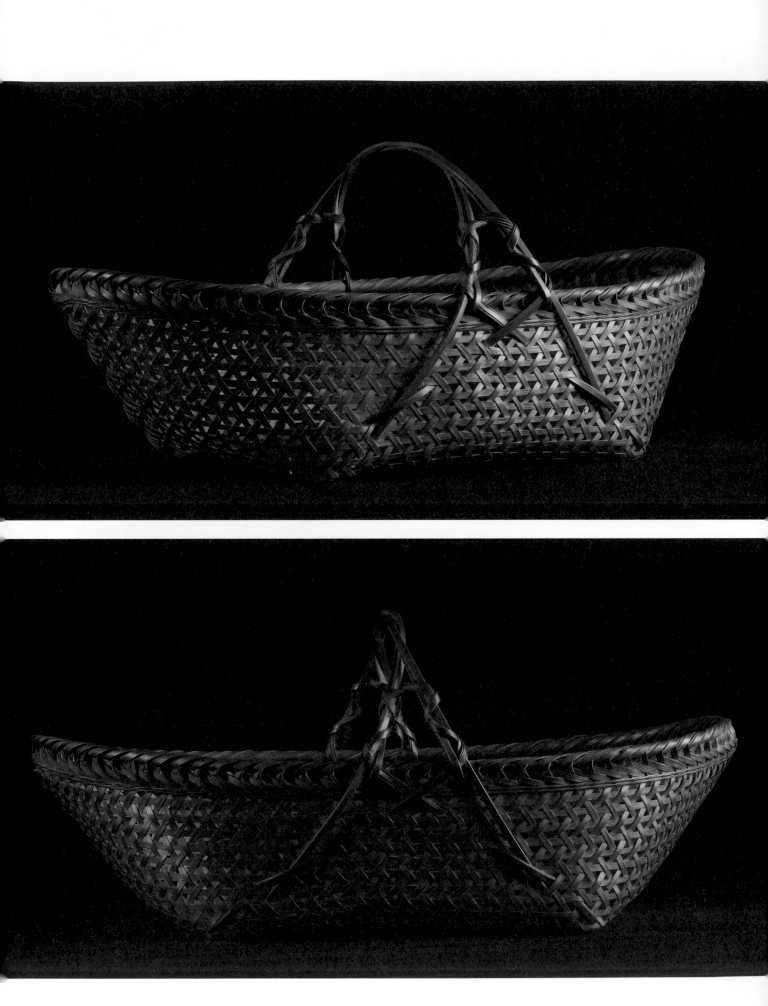

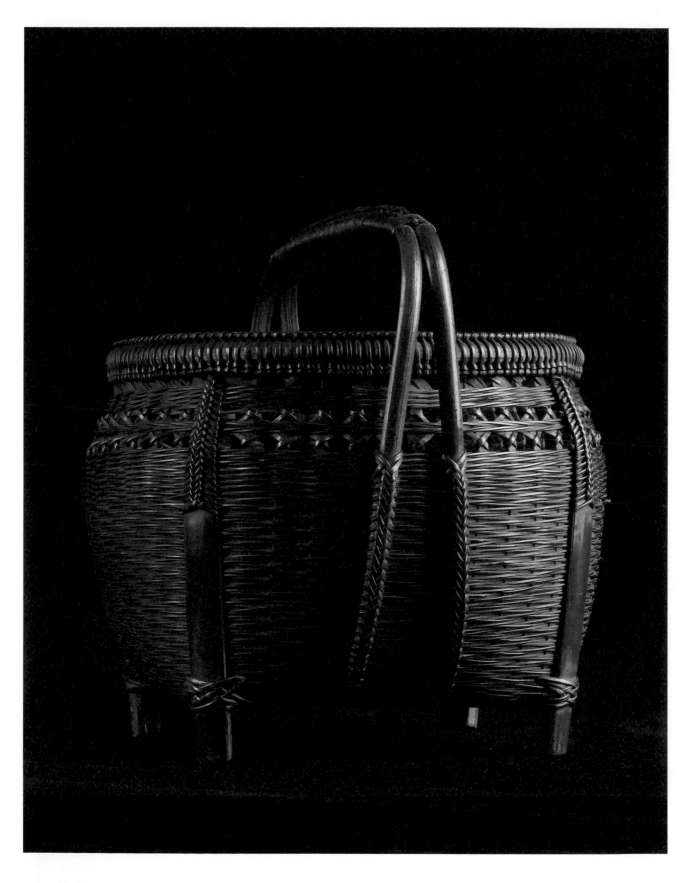

▲ L:20 / W:15 / H:17
◀ L:36 / W:18 / H:15

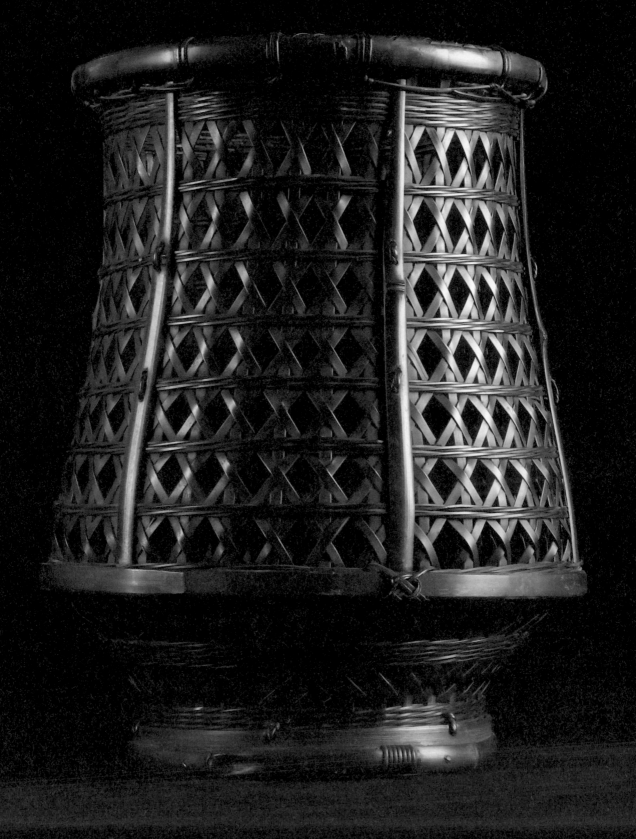

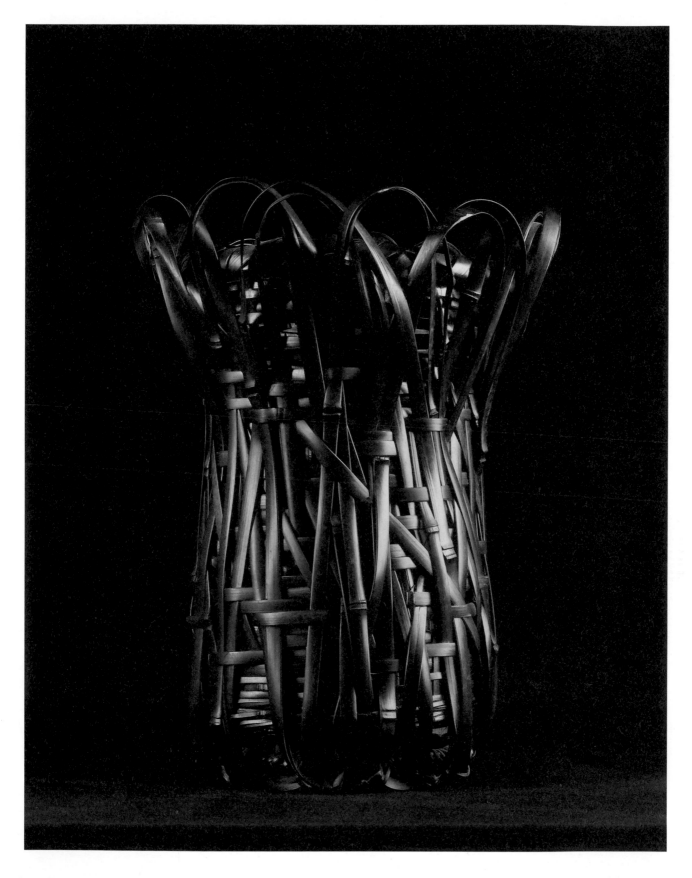

▲ L:20 / W:17 / H:28
◀ L:23 / W:22 / H:30

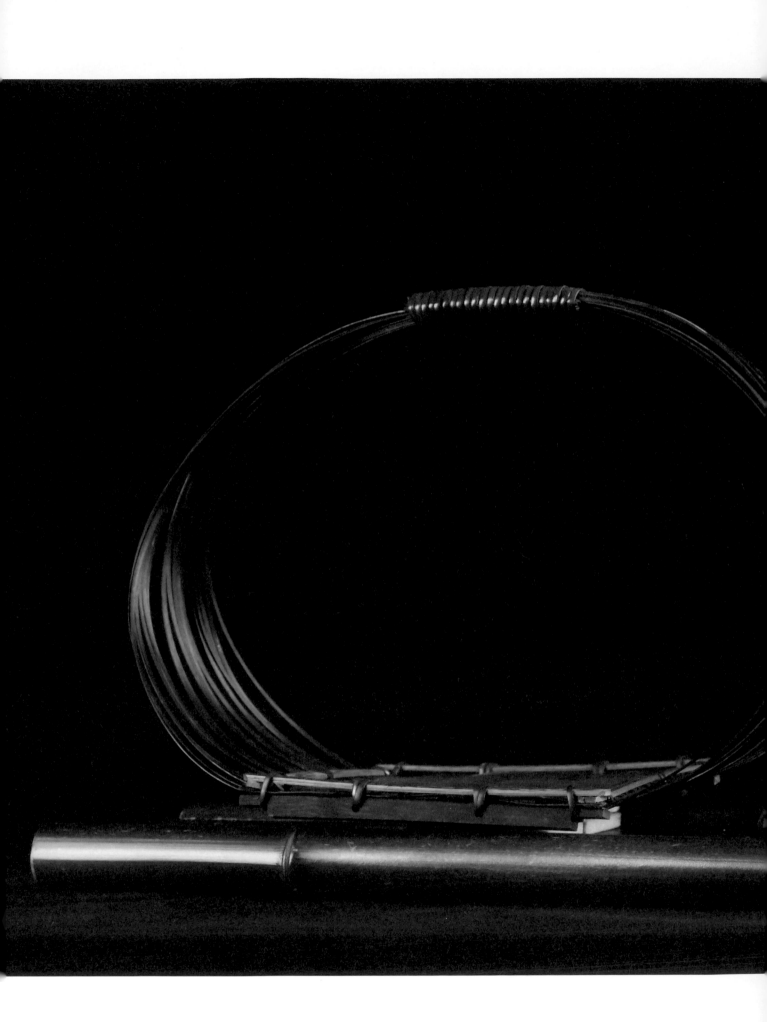

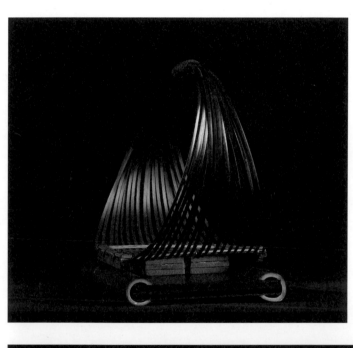

L:27 / W:14 / H:19

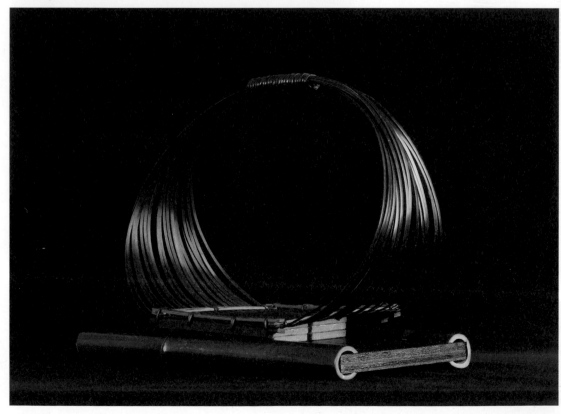

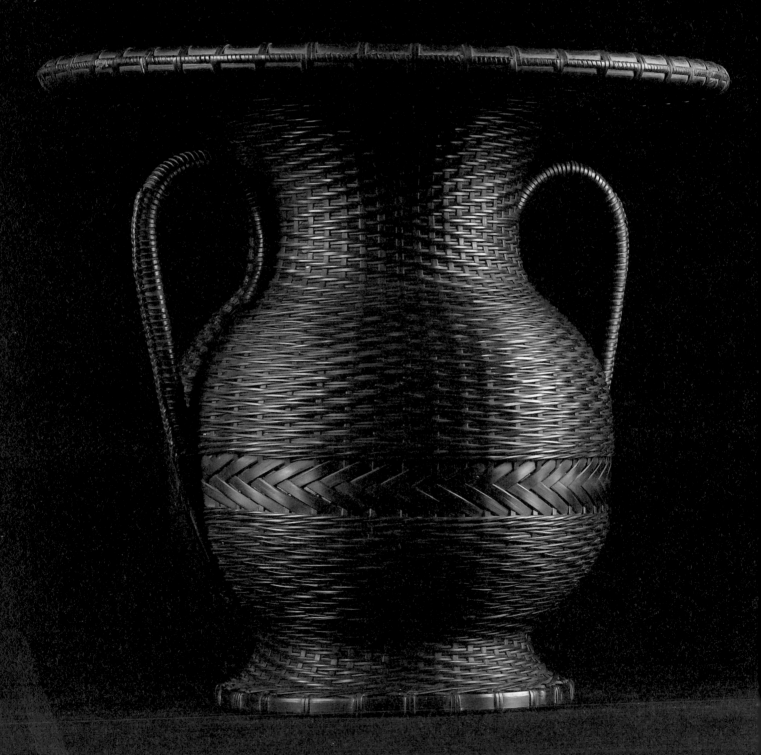

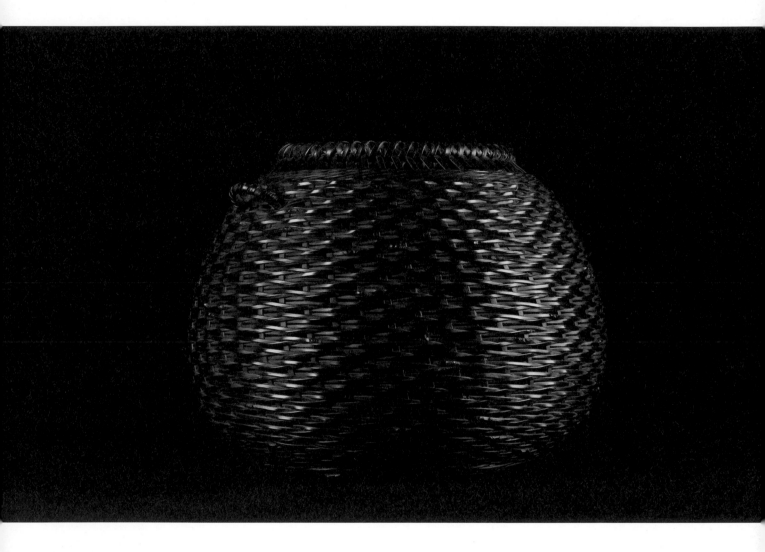

▲ L:19 / W:18 / H:13
◀ L:24.5 / W:24 / H:25

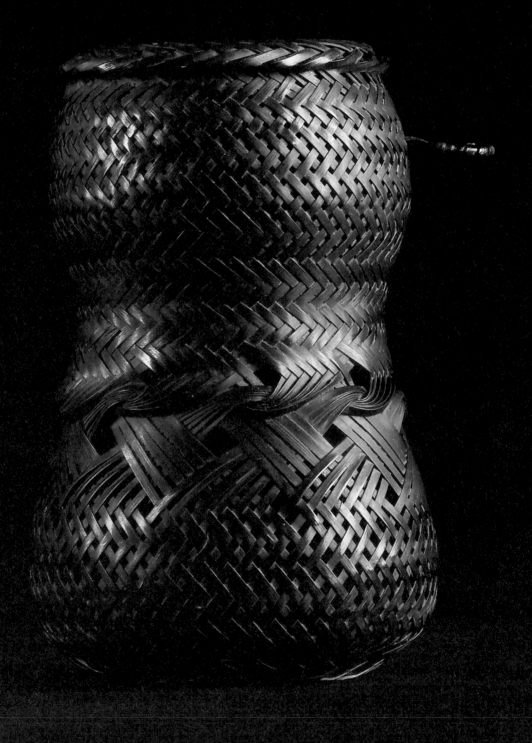

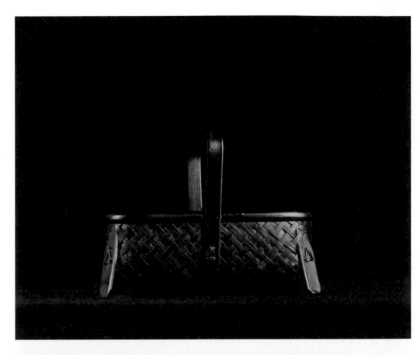

◄ L:13 / W:9 / H:18.5
▶▼ L:22 / W:20 / H:13

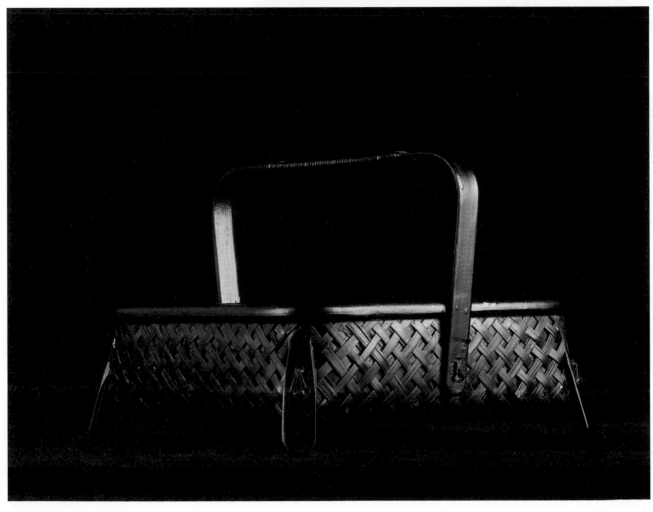

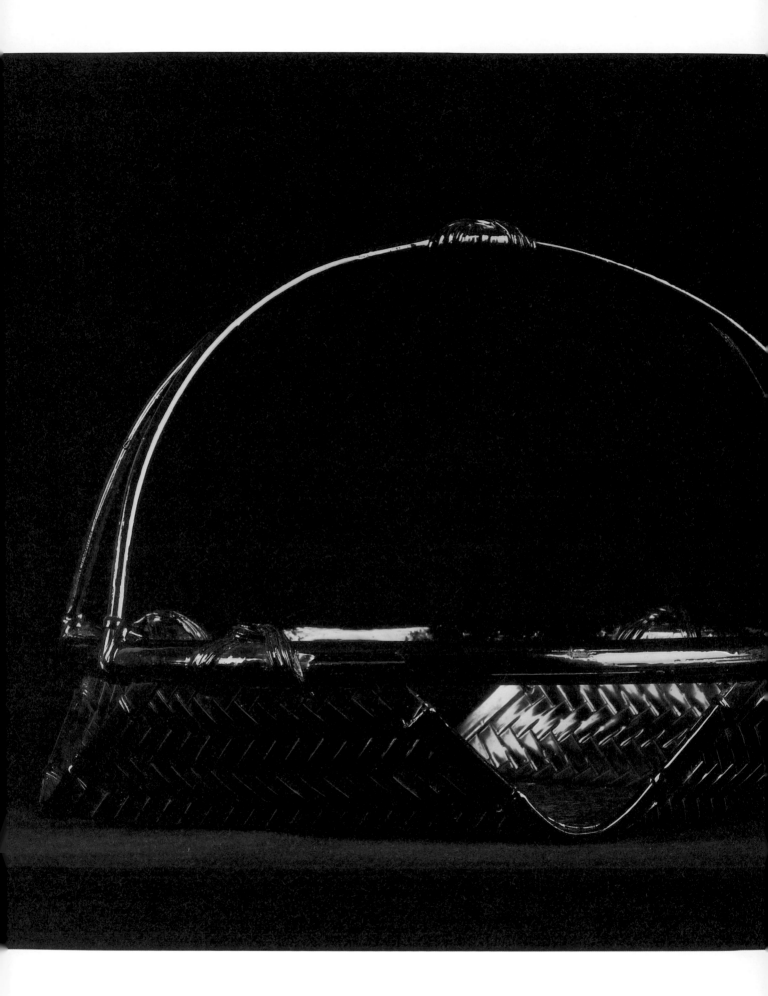

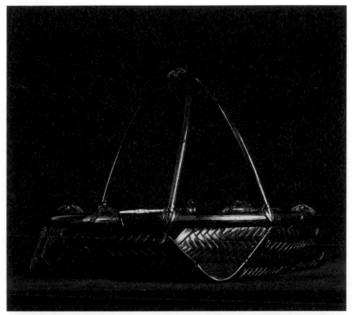

L:27.5 / W:26 / H:20

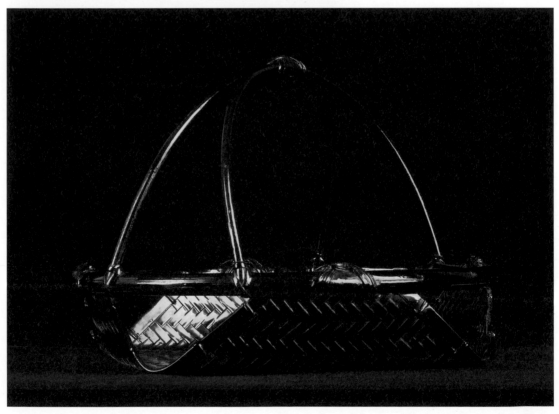

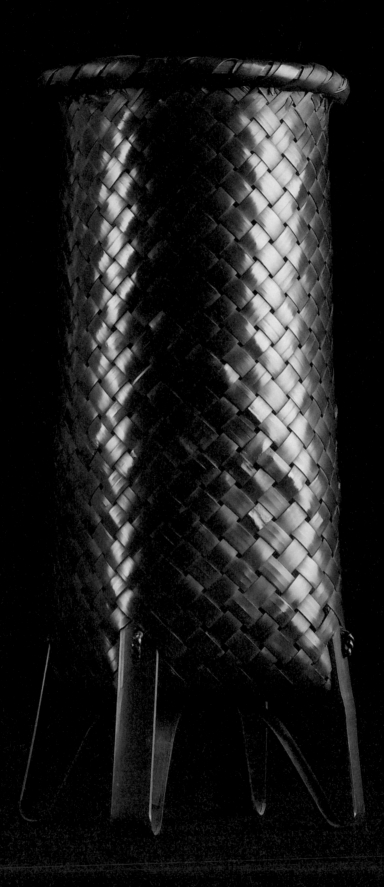

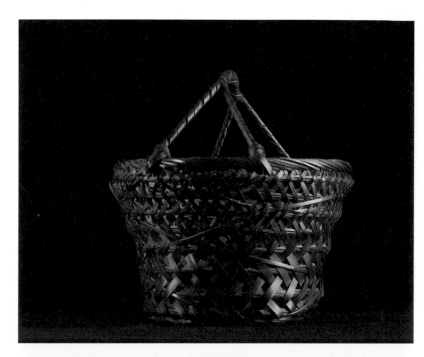

◄ L:12 / W:10 / H:30
► L:29 / W:24 / H:26
▼ L:21 / W:19.5 / H:23

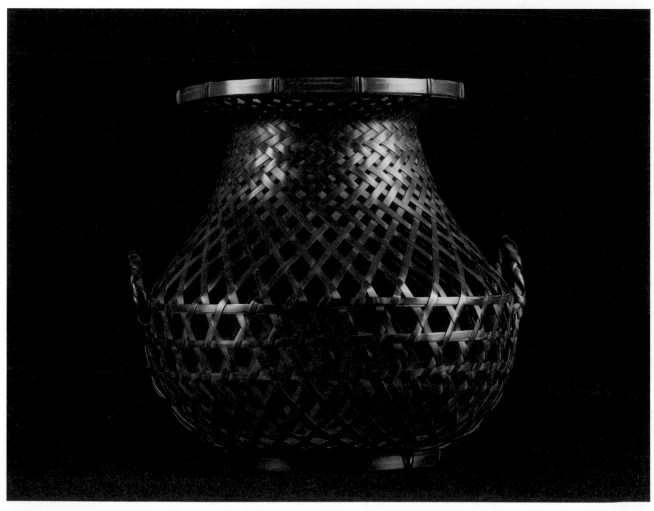

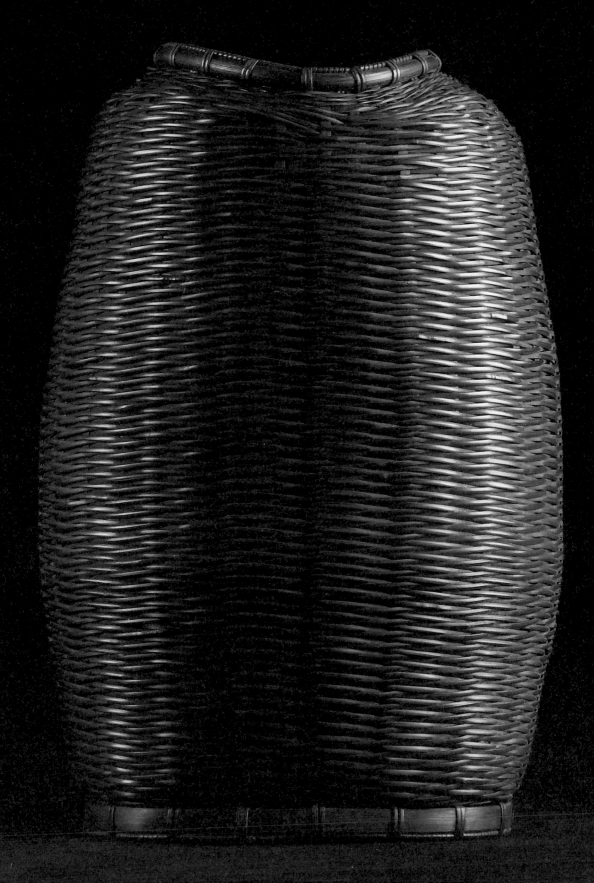

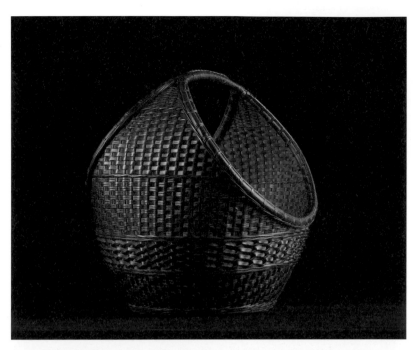

◄ L:19 / W:13 / H:28
►▼ L:33 / W:25 / H:27

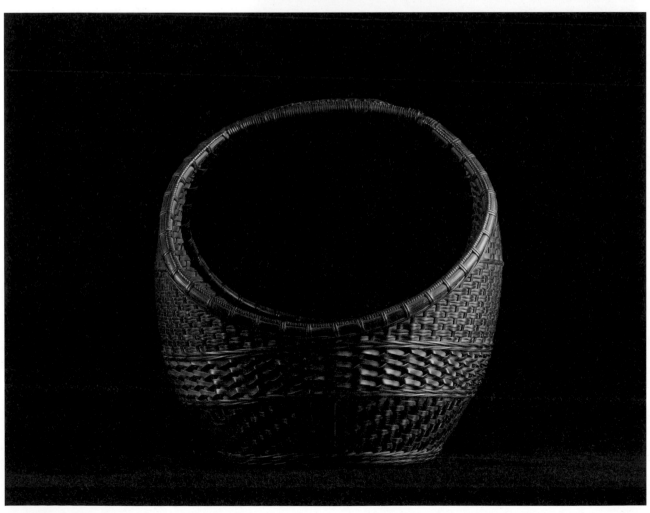

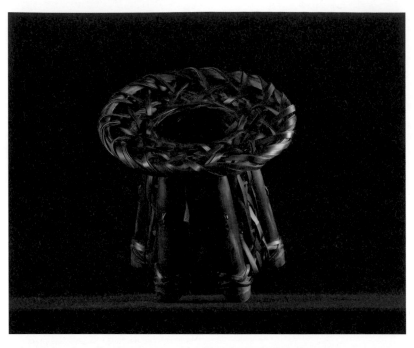

◀ L:23 / W:21 / H:23.5
▼ L:30 / W:28 / H:31
▶ L:19 / W:18.5 / H:21.5

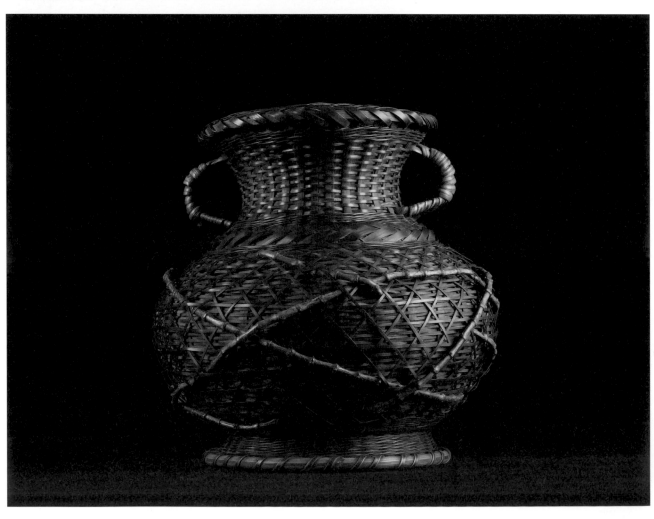

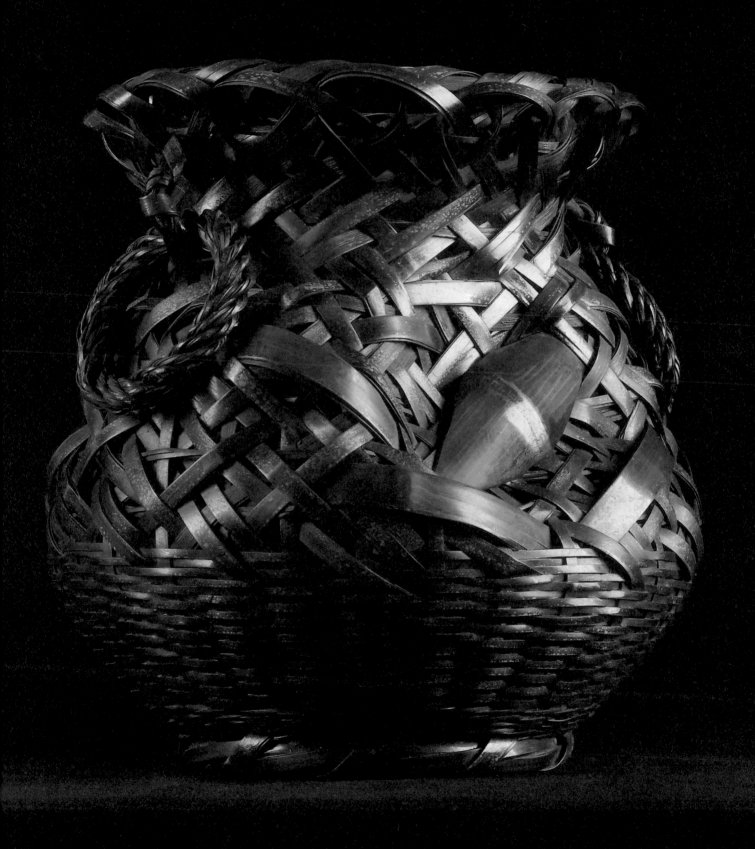

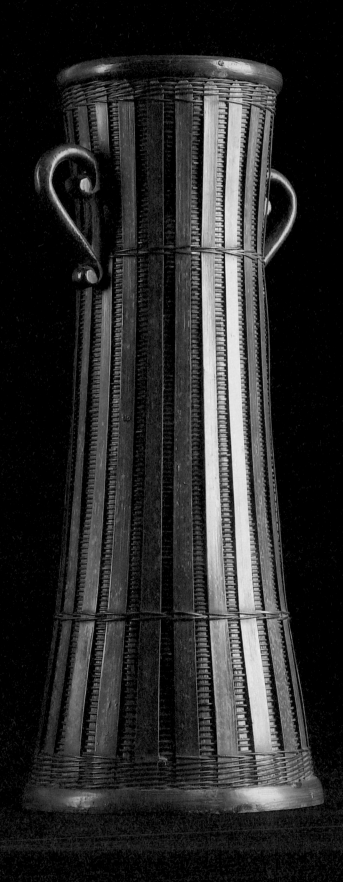

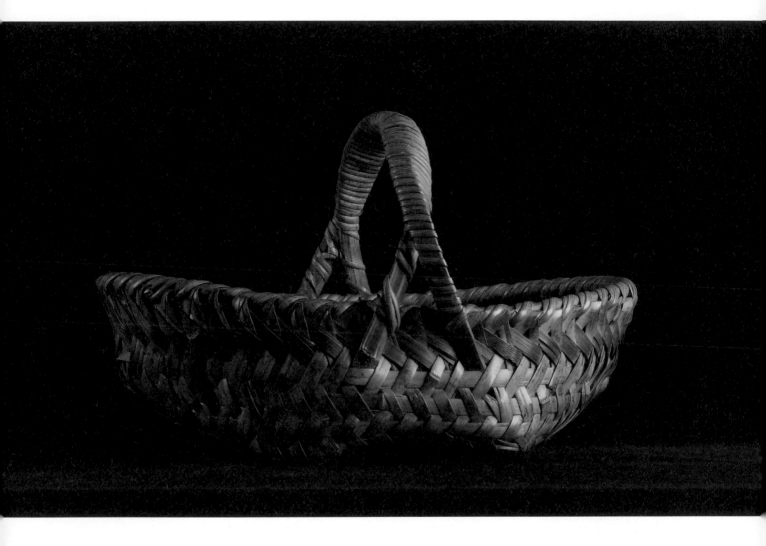

▲ L:38 / W:24 / H:22
◀ L:16 / W:10 / H:30

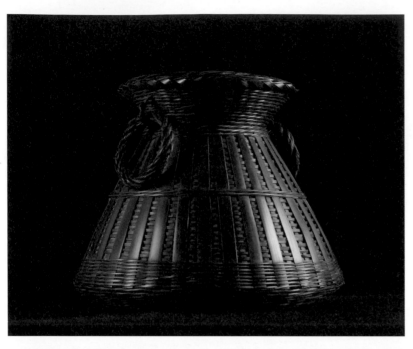

◄ L:28 / W:25 / H:20.5
▼ L:27 / W:25 / H:19
► L:12 / W:11 / H:23

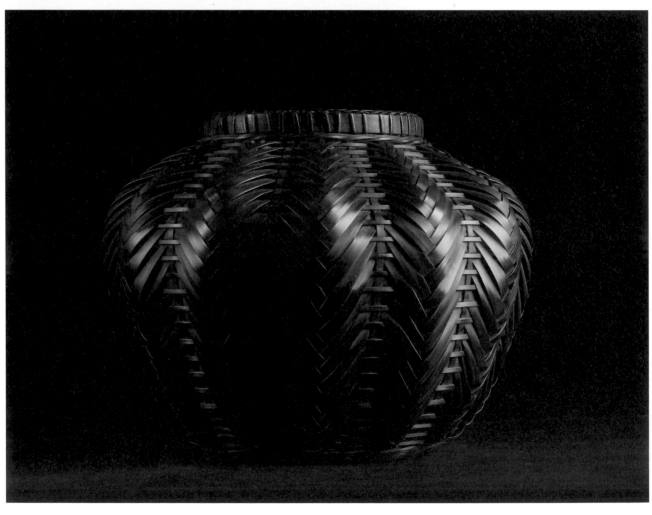

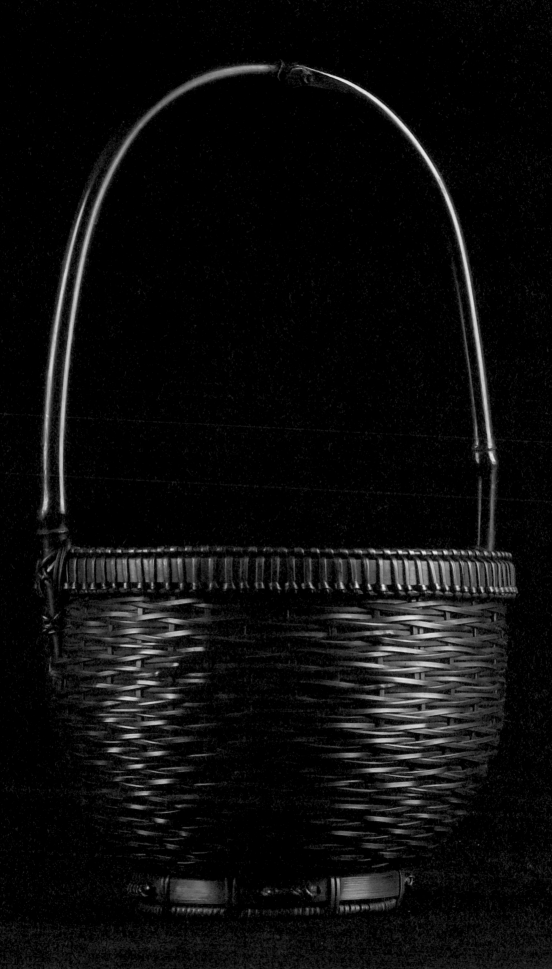

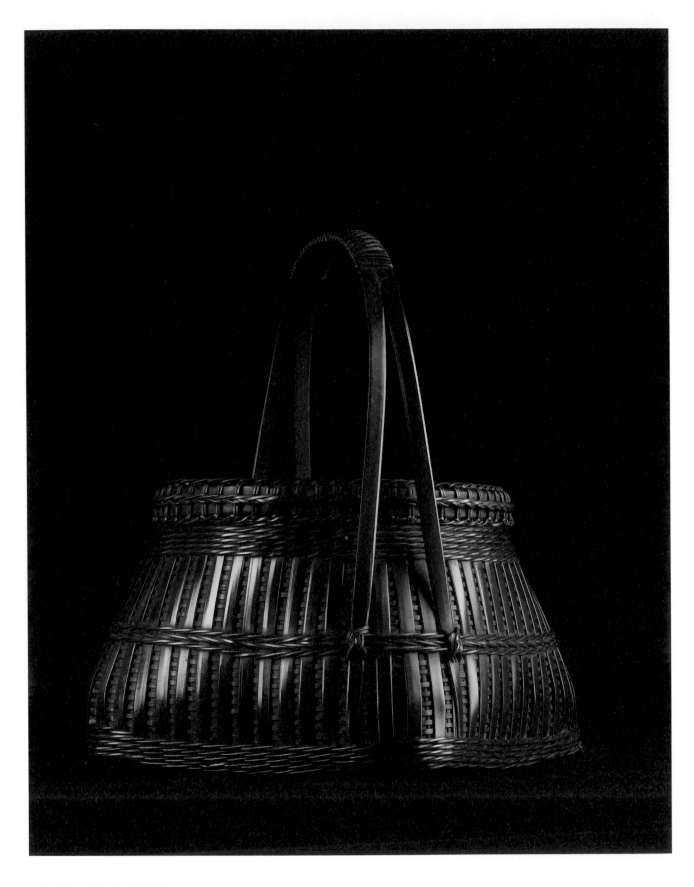

▲ L:23 / W:17 / H:23
▶ L:12 / W:5 / H:30

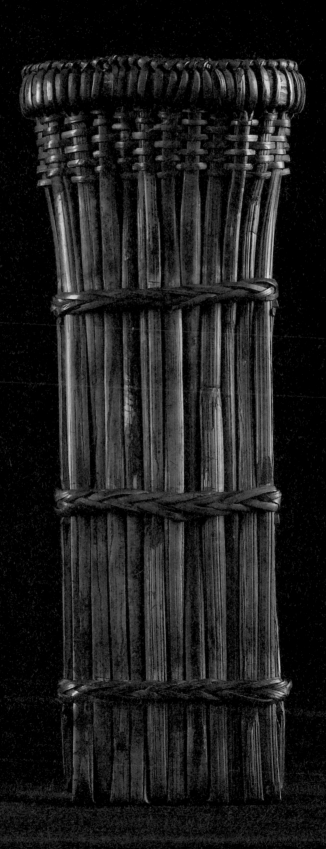

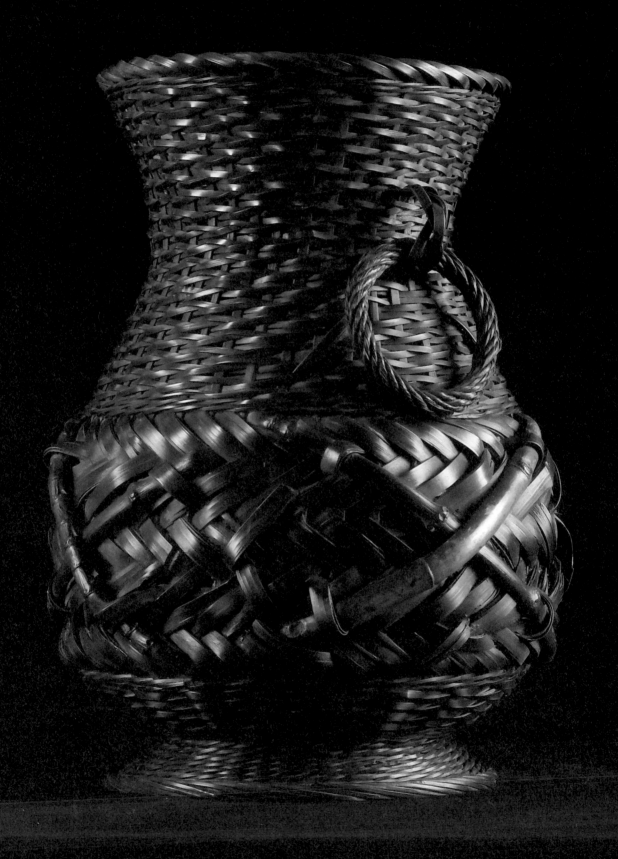

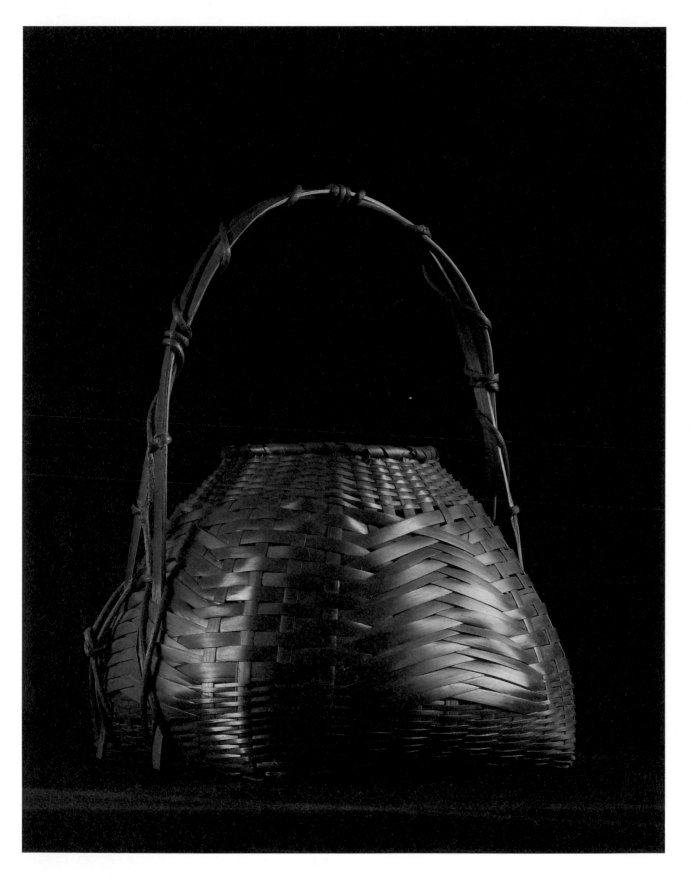

▲ L:22 / W:19.5 / H:28
◄ L:19 / W:19 / H:26

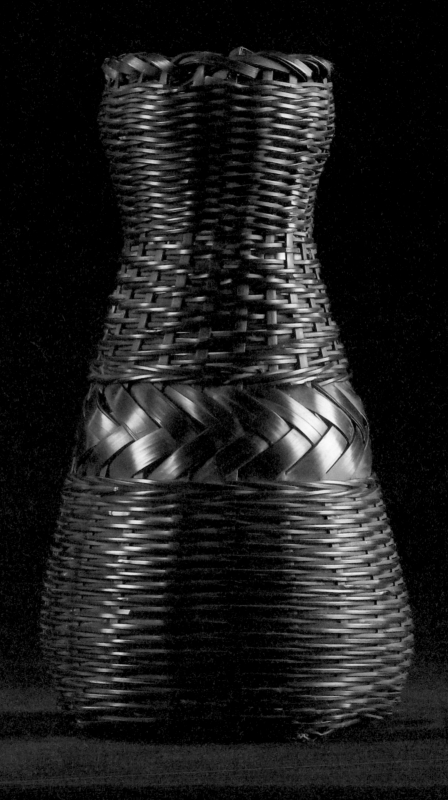

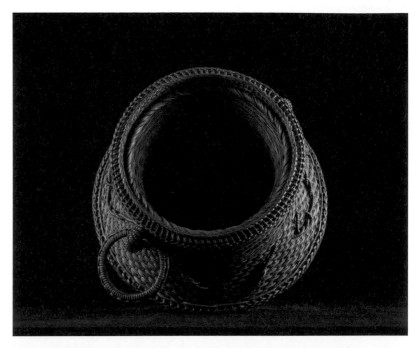

◄ L:11 / W:9 / H:19.5
►▼ L:27.5 / W:24.5 / H:24

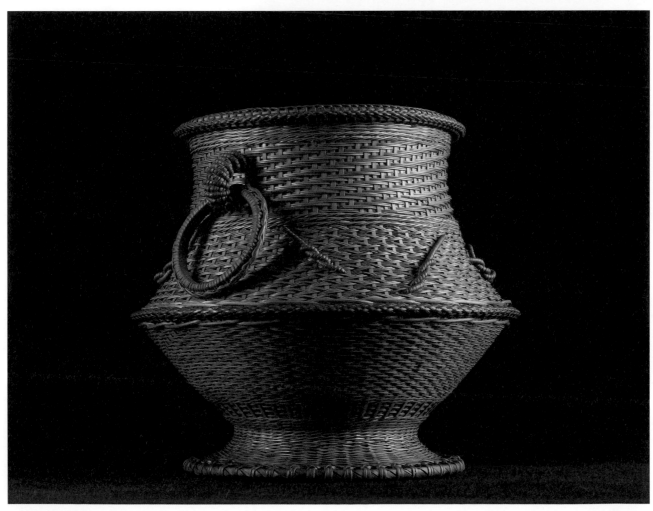

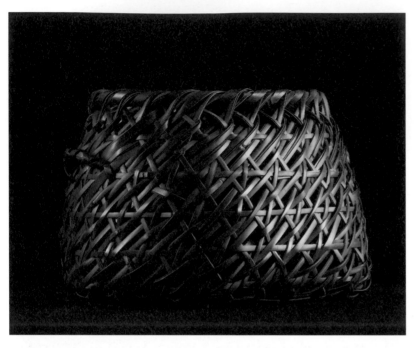

◀ L:23 / W:17 / H:14.5
▼ L:21 / W:19 / H:12
▶ L:11 / W:9 / H:23

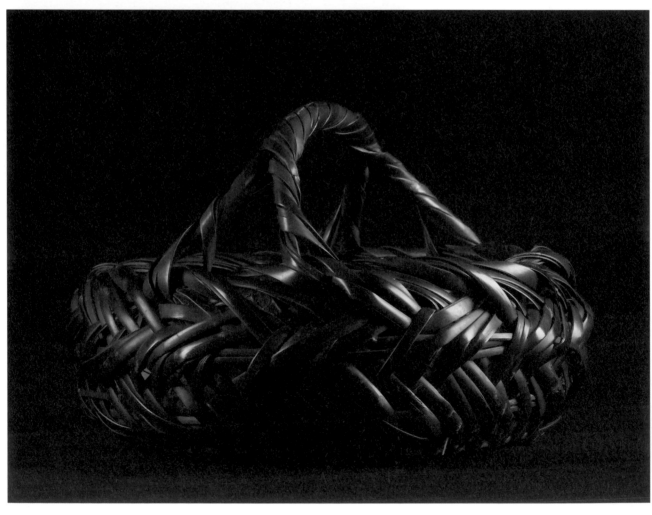

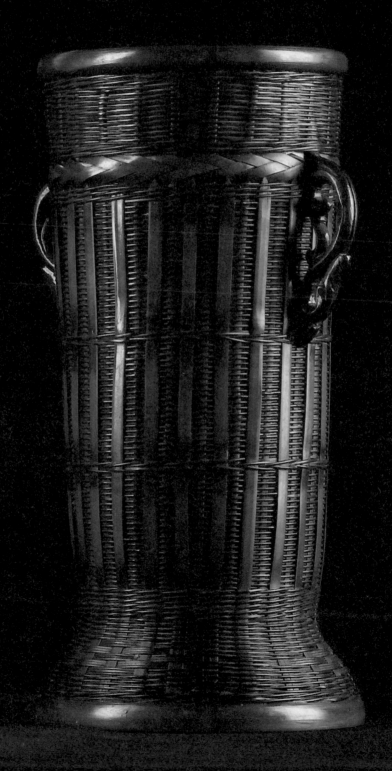

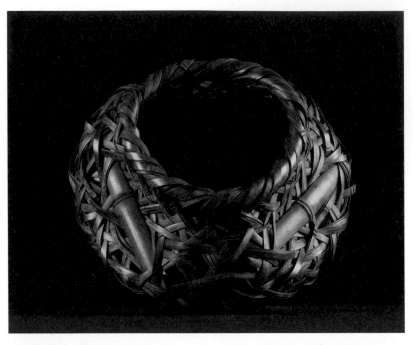

◀▼ L:29 / W:27 / H:15
▶ L:16 / W:15 / H:26

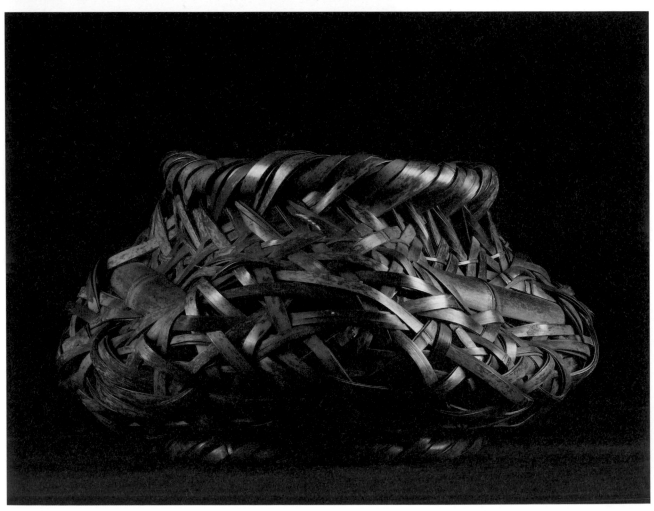

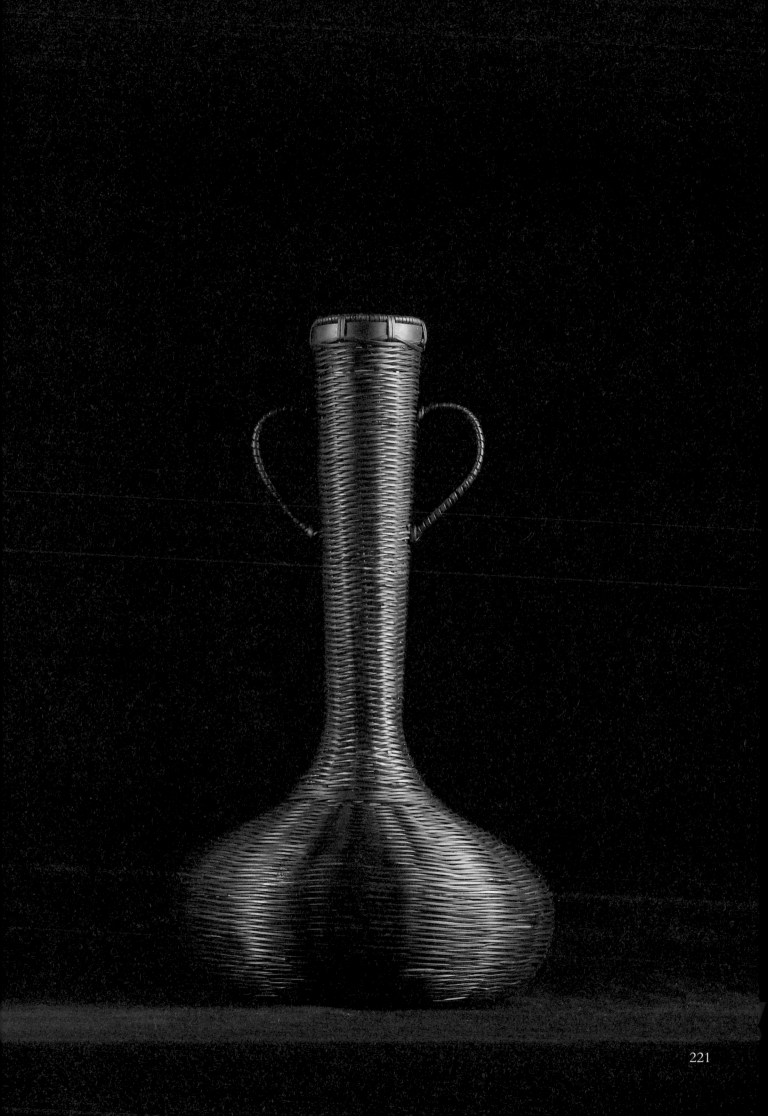

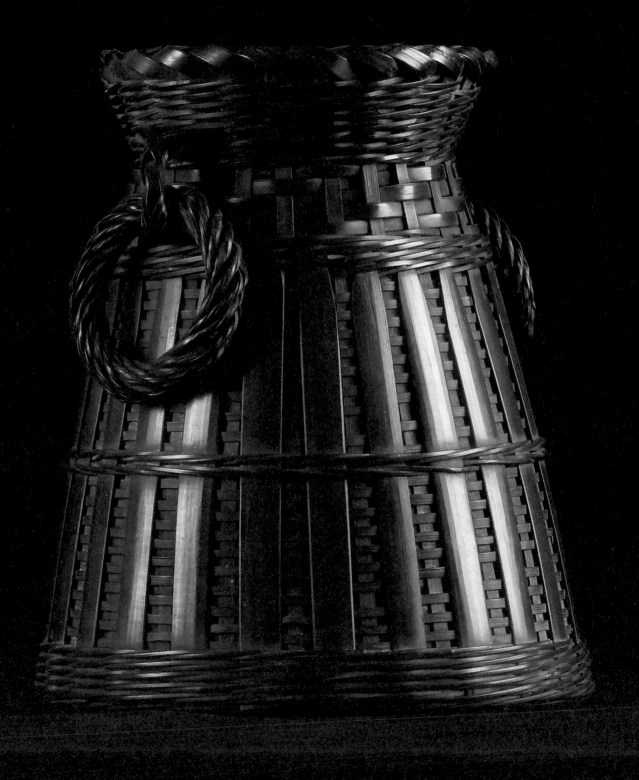

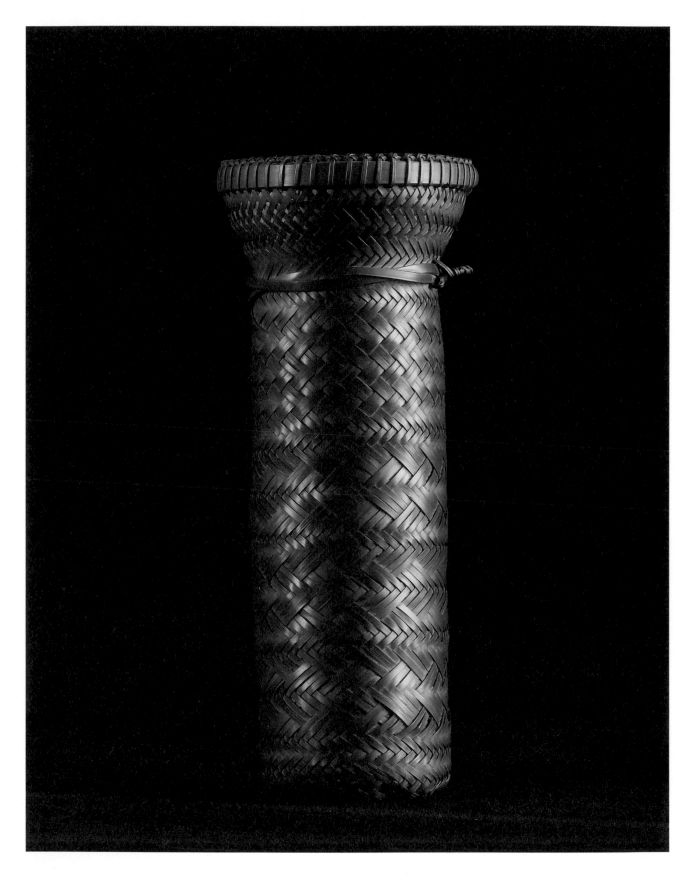

▲ L:10 / W:6 / H:21
◄ L:16 / W:15 / H:19

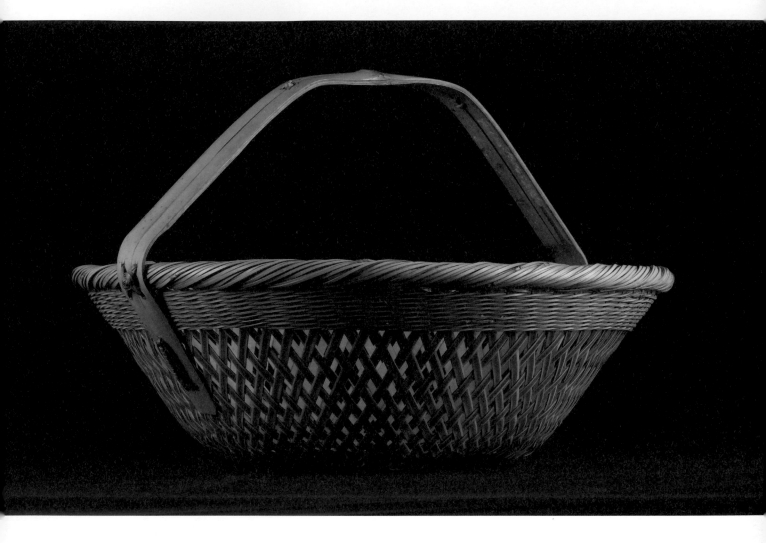

▲ L:40.5 / W:38 / H:24
▶ L:28 / W:25.5 / H:26

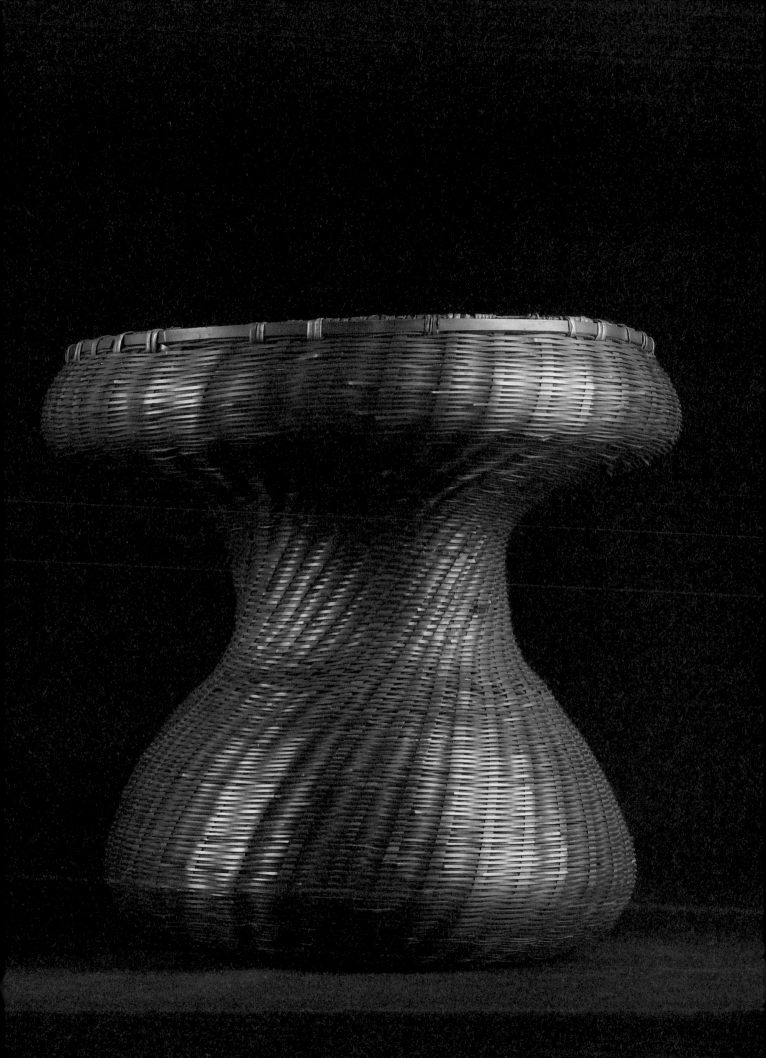

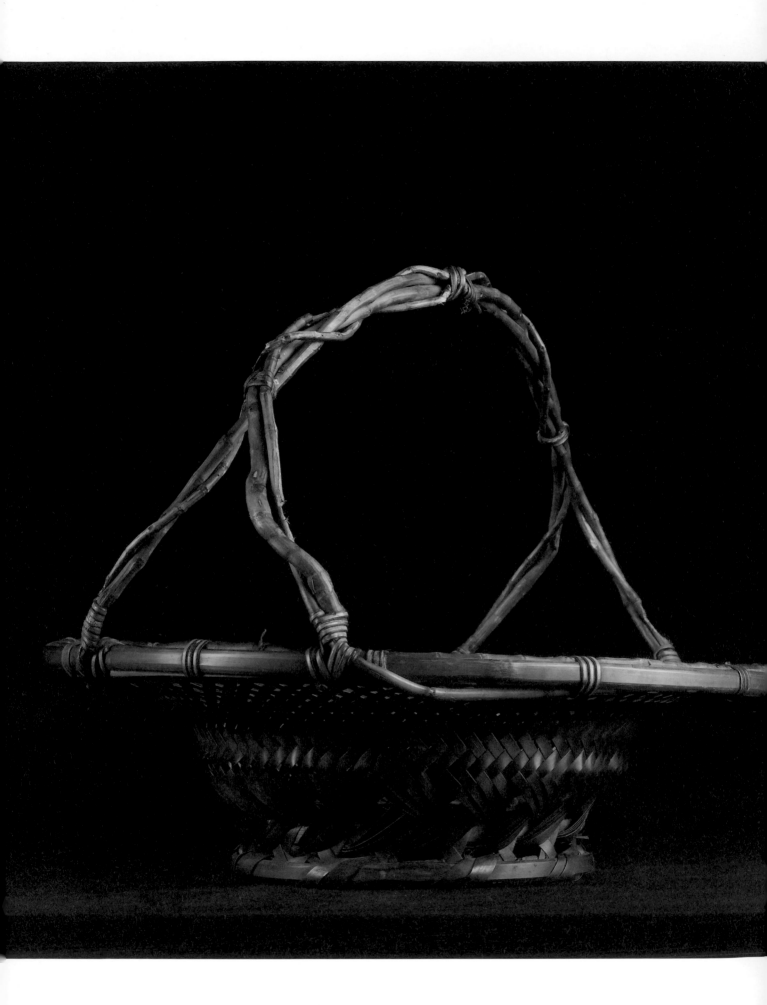

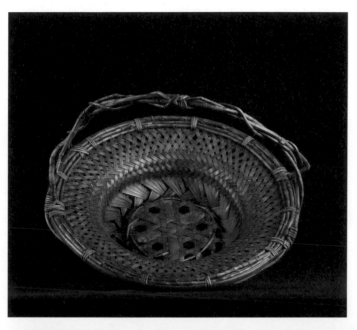

L:35 / W:34 / H:27

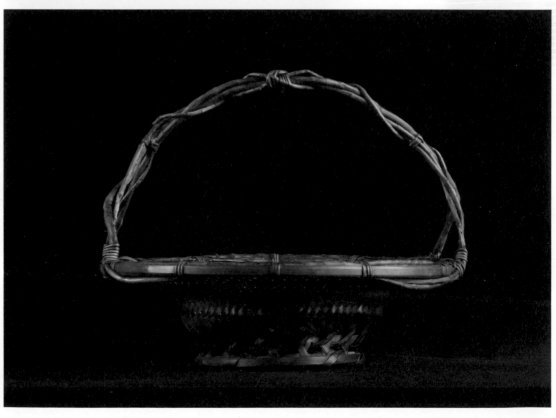

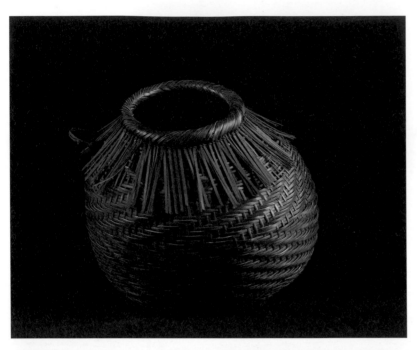

◀▼ L:24 / W:23 / H:20
▶ L:22.5 / W:22 / H:25

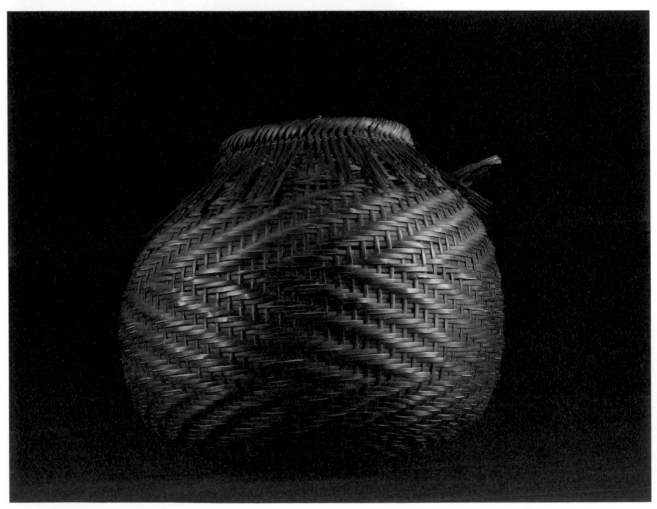

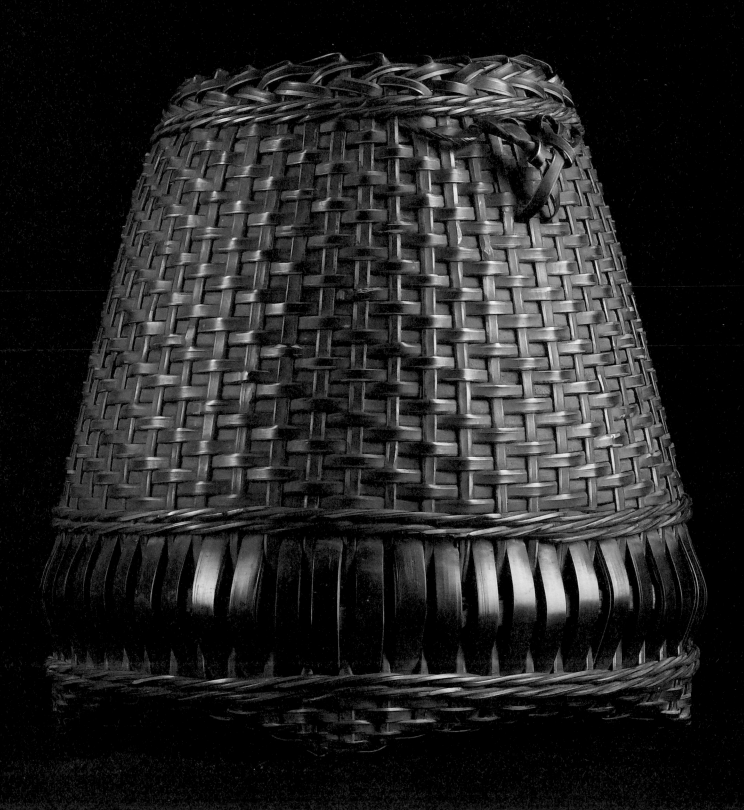

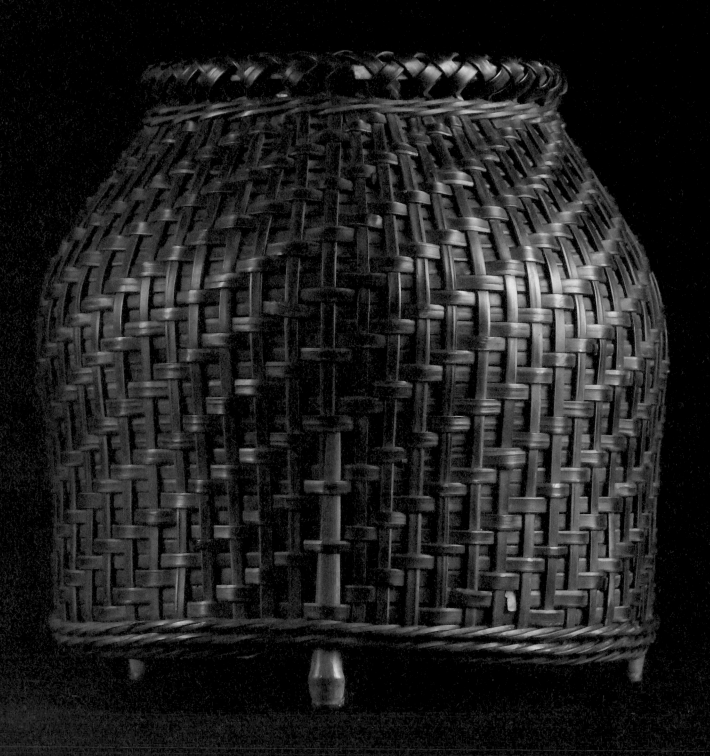

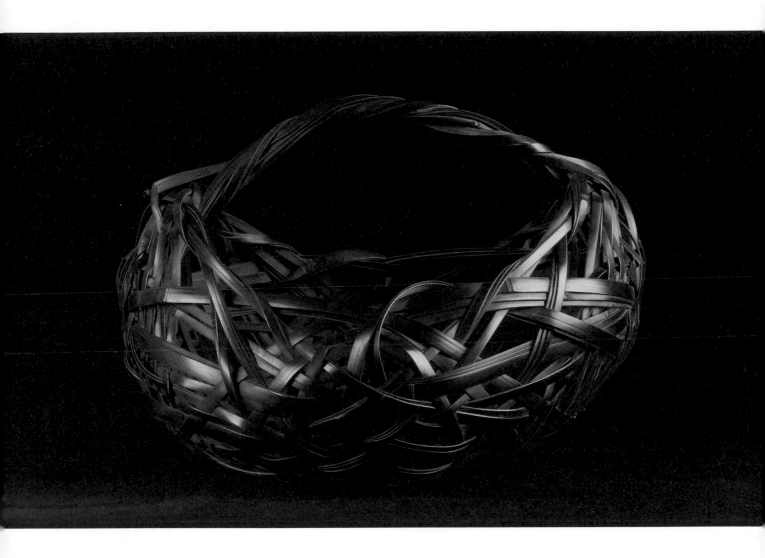

▲ L:32 / W:26 / H:21
◀ L:17 / W:14 / H:17

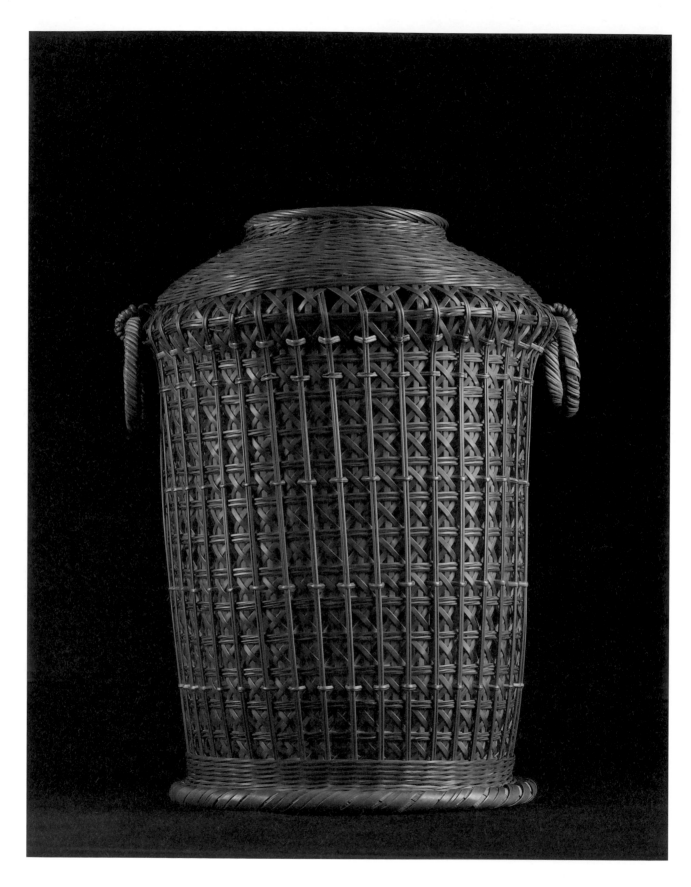

▲ L:22 / W:18 / H:27

▶ L:20 / W:17.5 / H:30

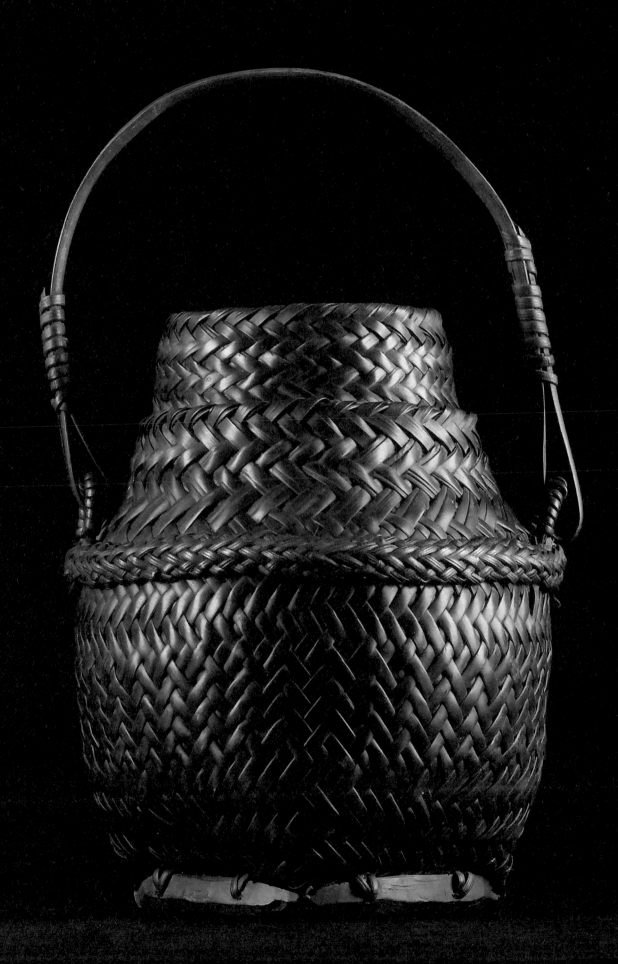

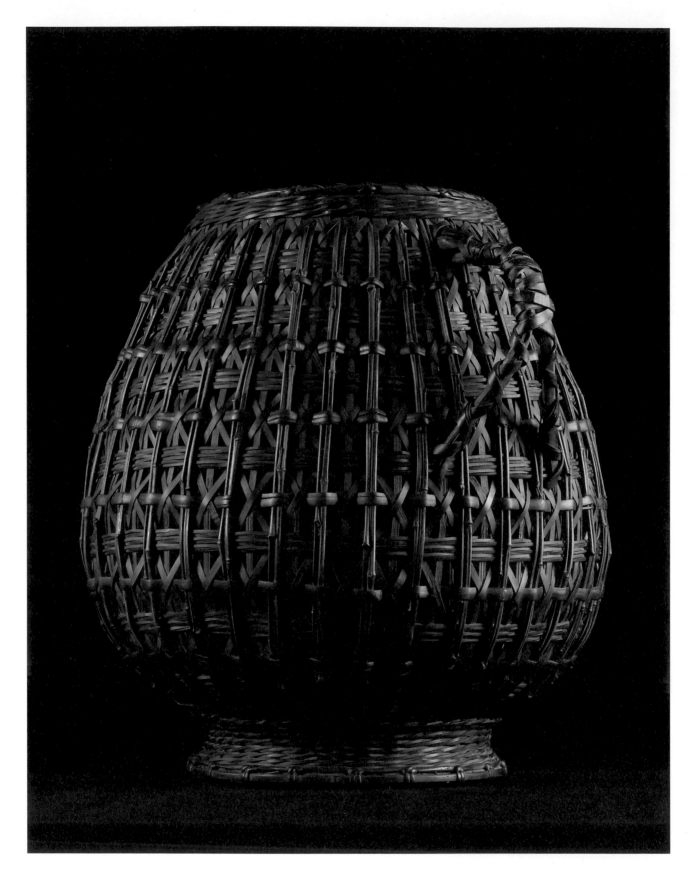

▲ L:26.5 / W:22 / H:27

▶ L:18 / W:14 / H:27

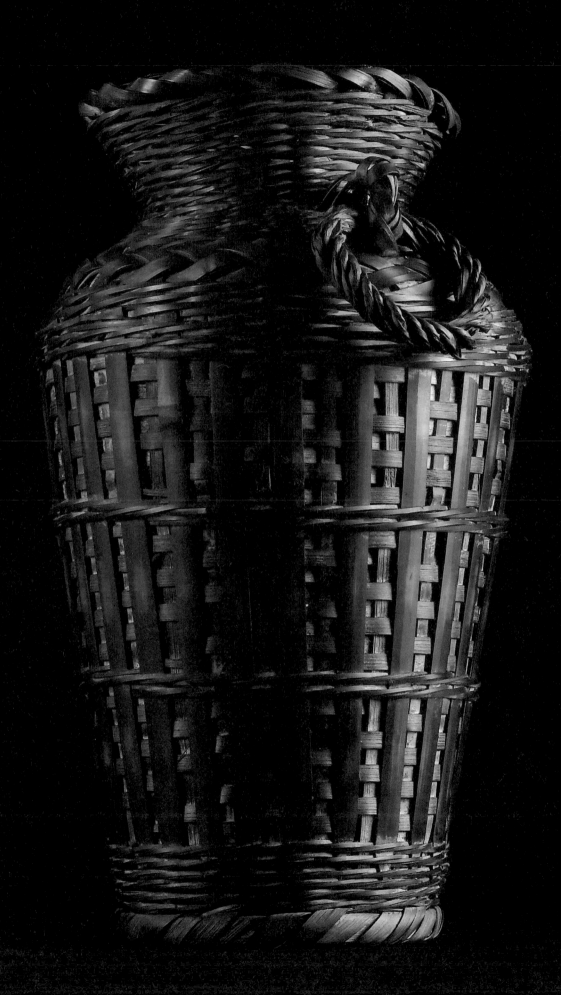

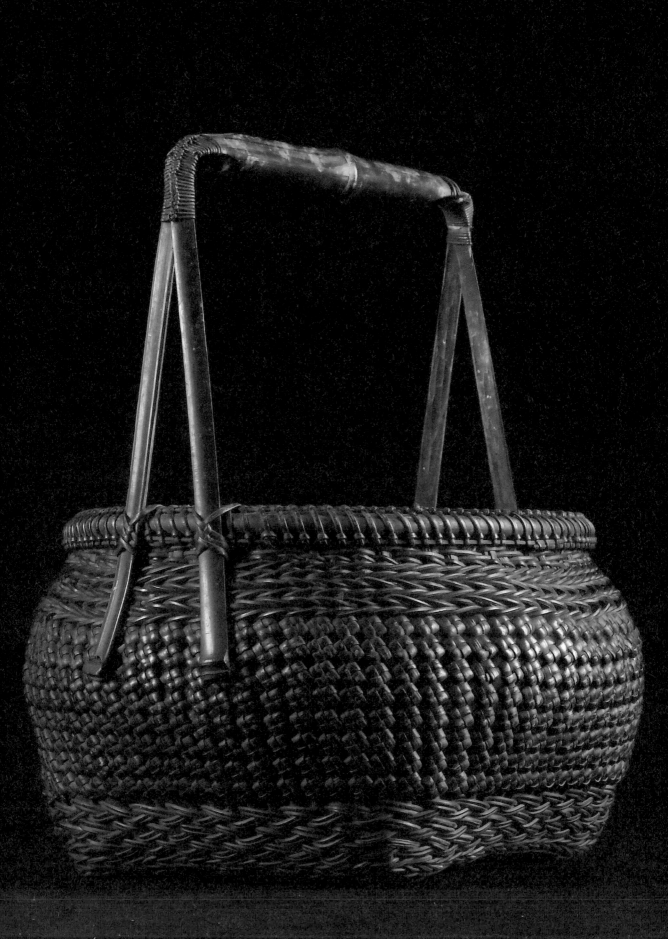

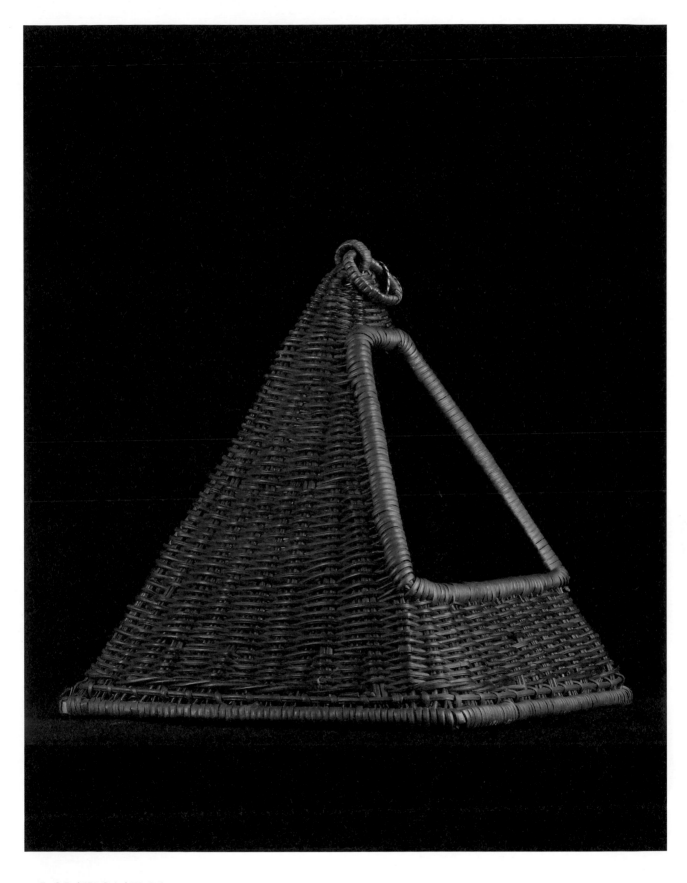

▲ L:25 / W:24 / H:26
◄ L:17 / W:13 / H:17.5

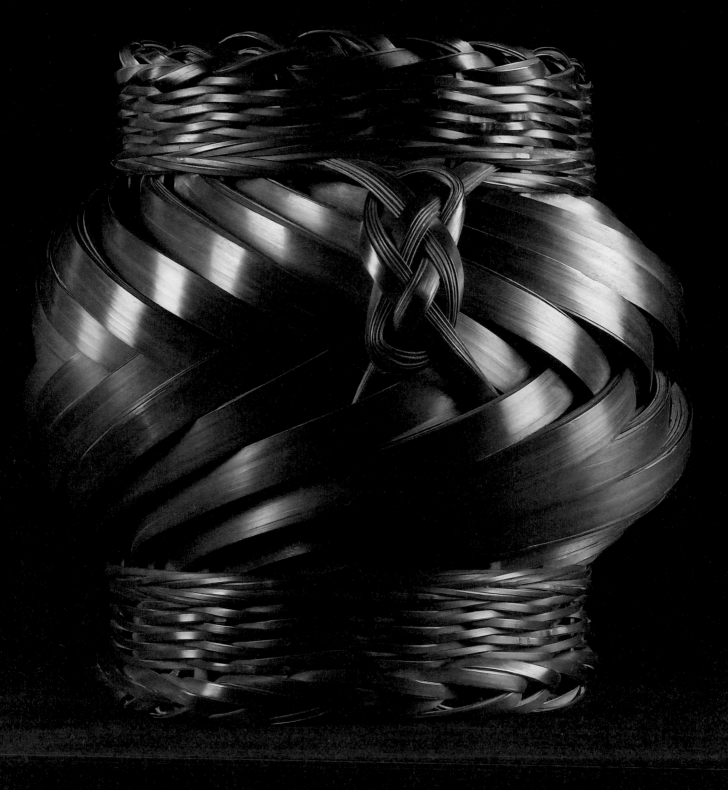

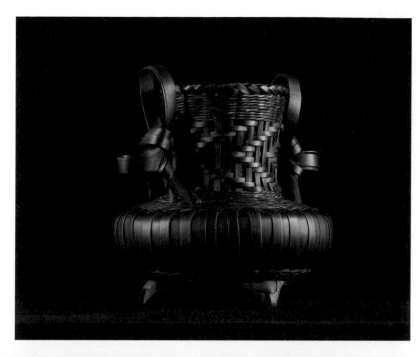

◀ L:22 / W:18 / H:20.5
▶▼ L:25 / W:22 / H:26

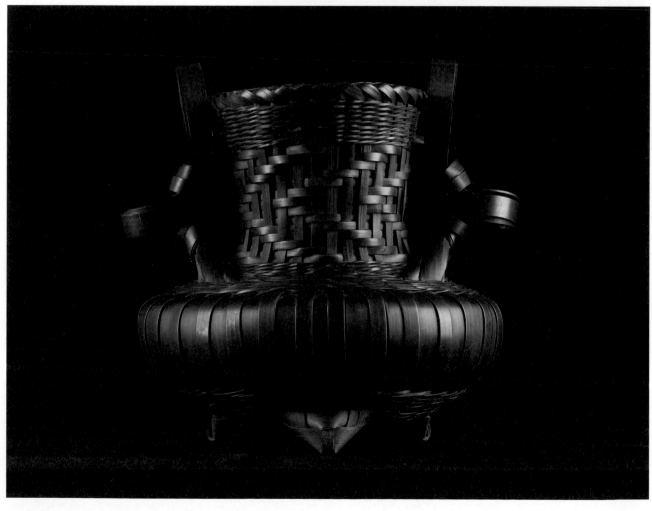

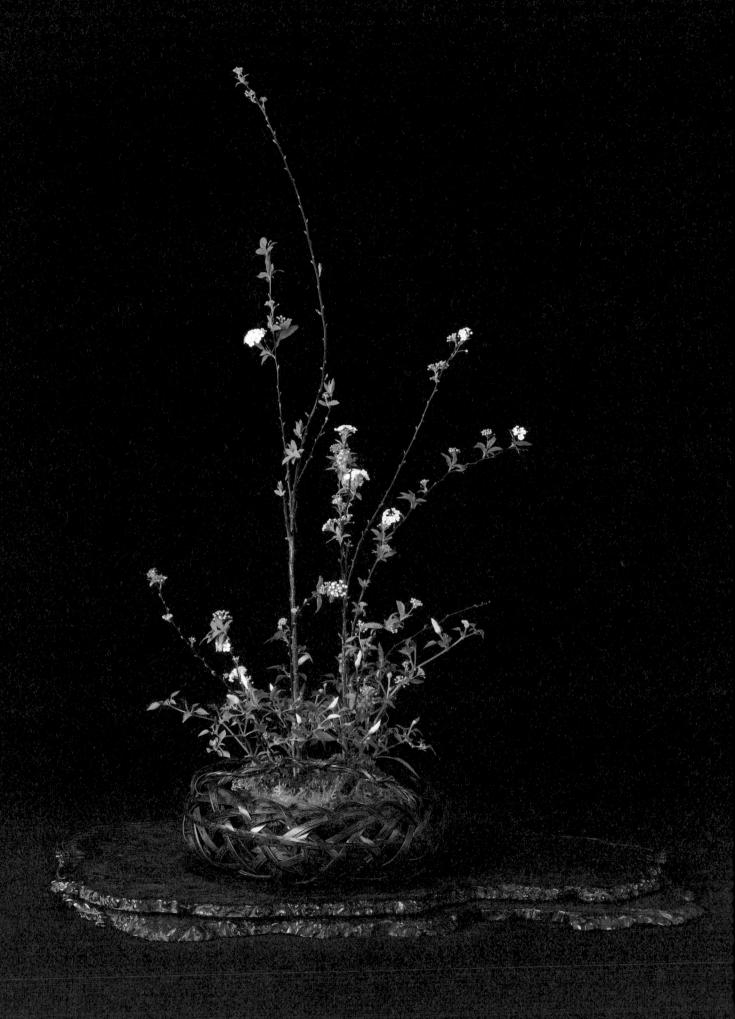

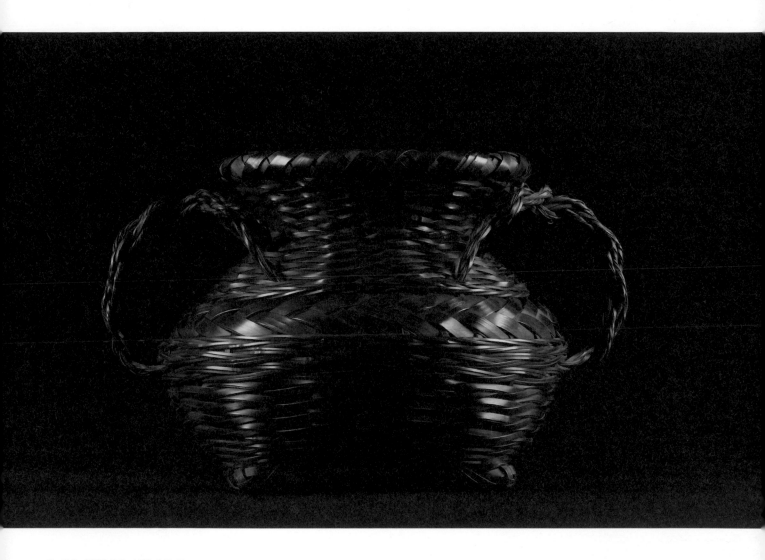

L:29 / W:20 / H:17.5

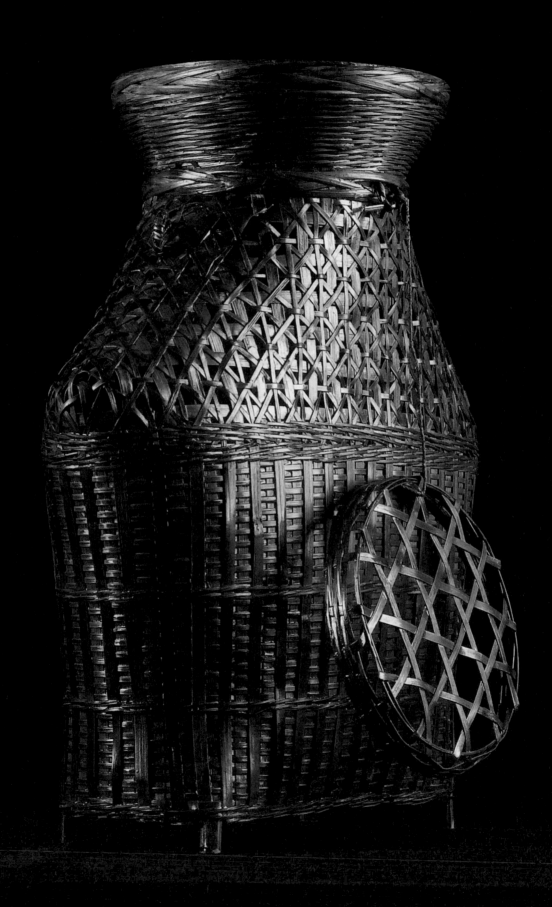

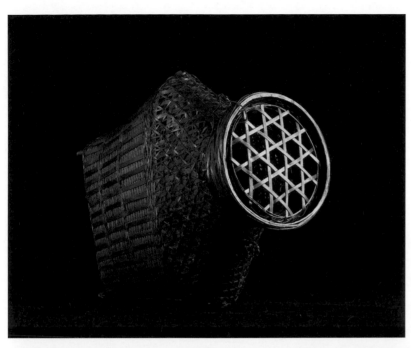

L:24.5 / W:8.5 / H:31

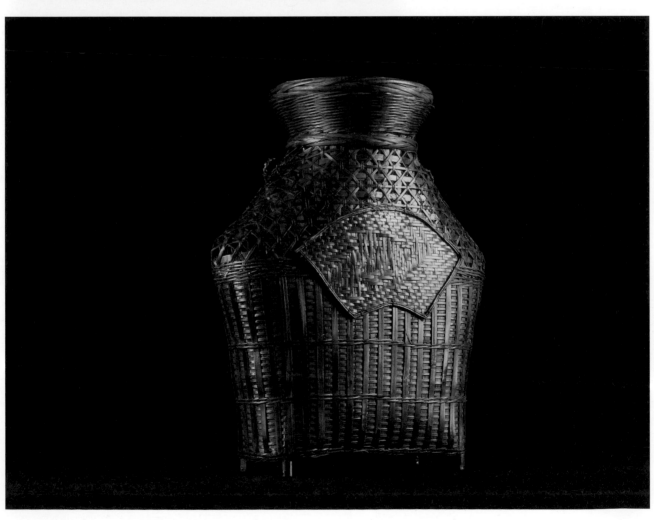

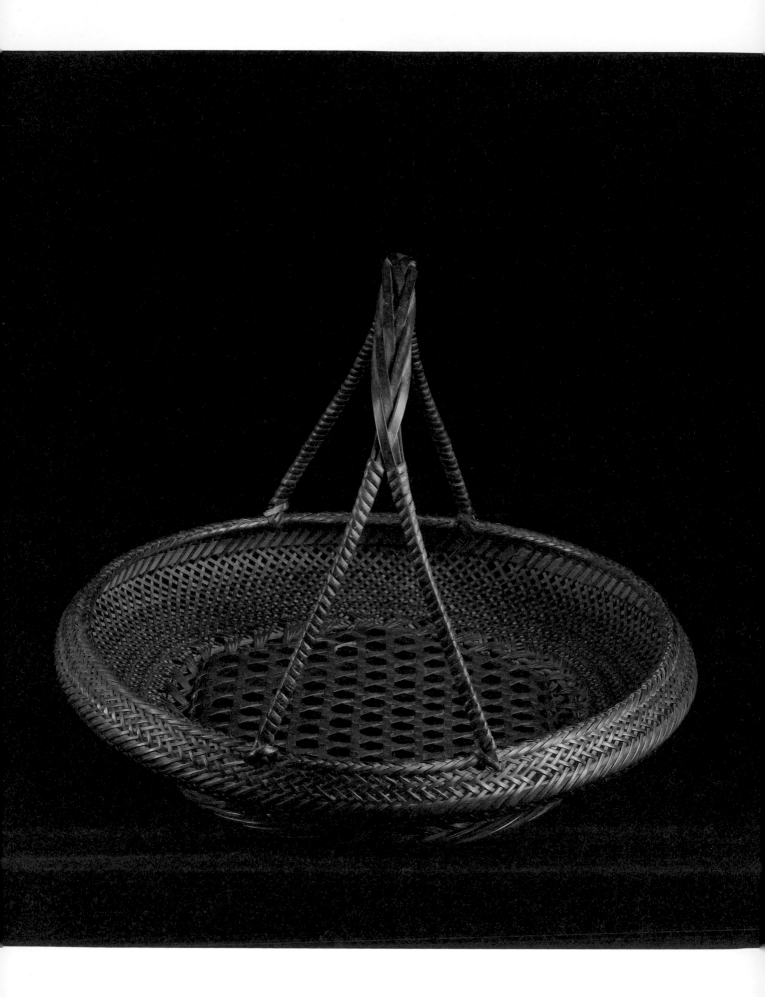

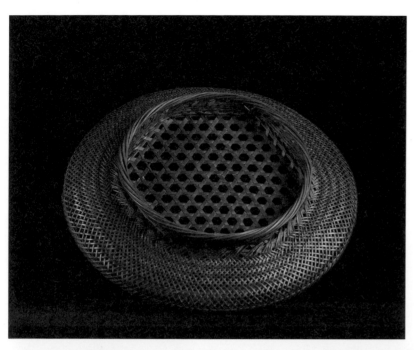

L:31 / W:29.5 / H:23

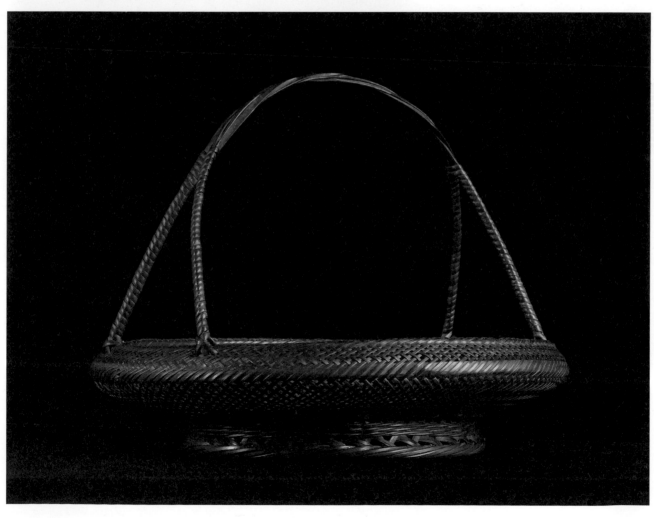

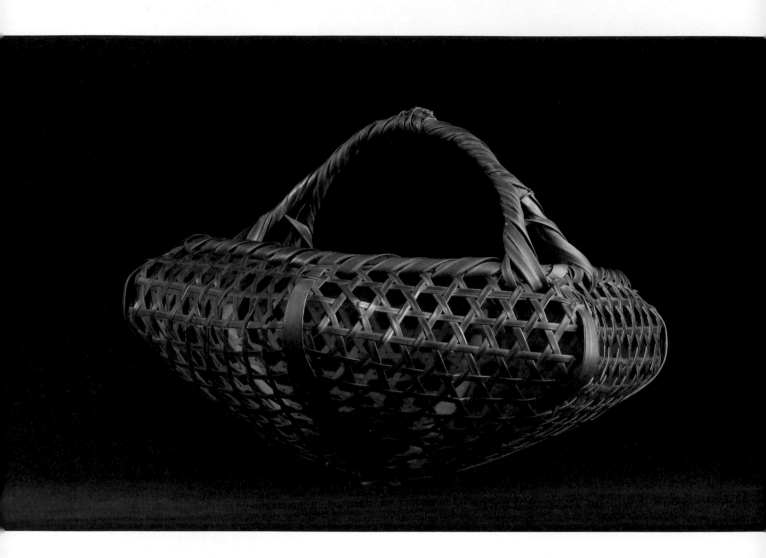

▲ L:30 / W:27 / H:15
▶ L:27 / W:23 / H:30

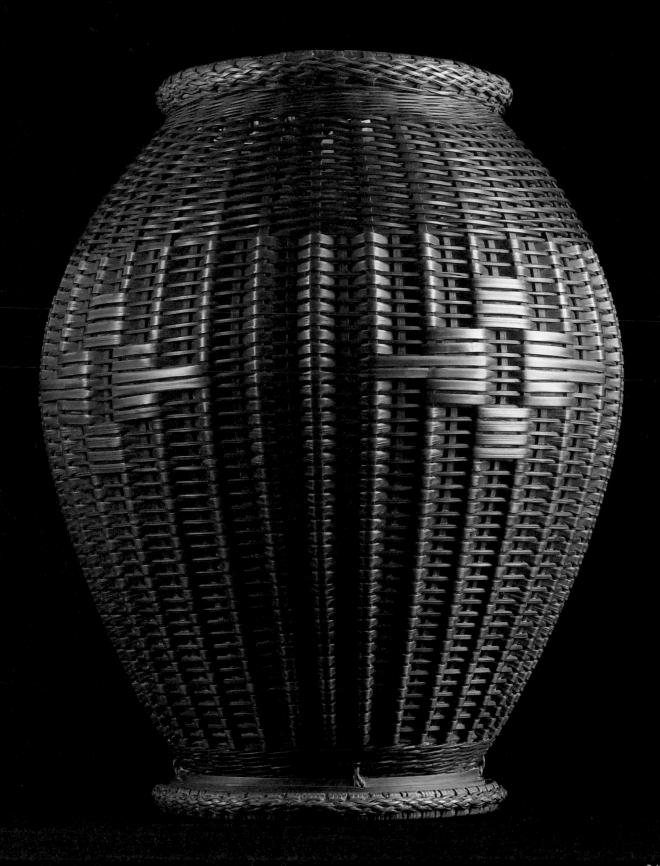

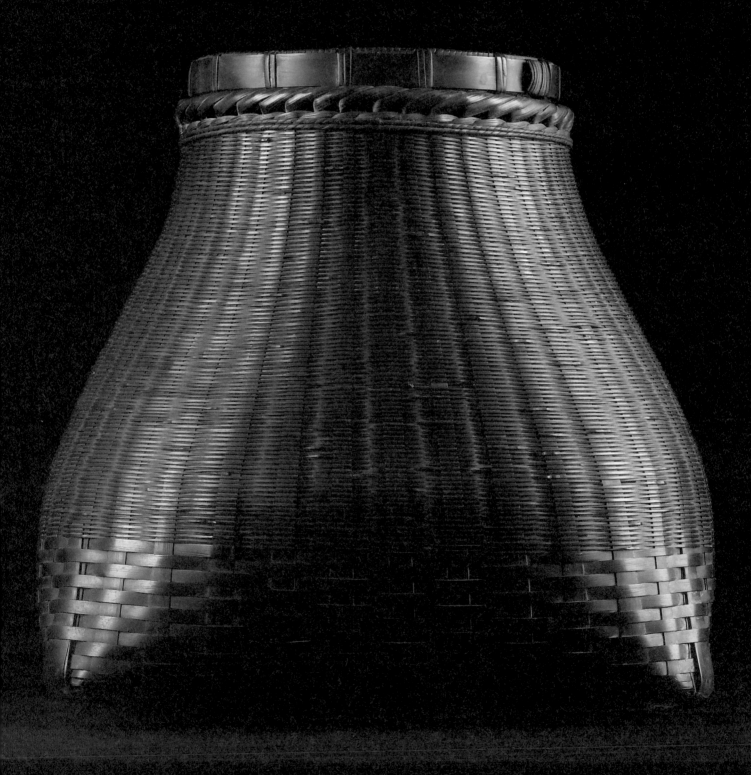

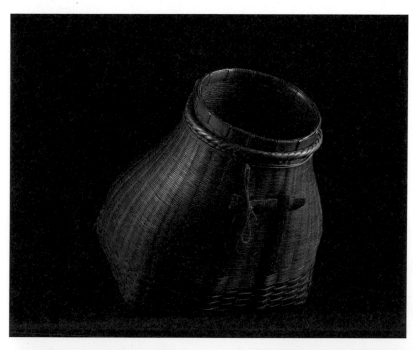

L:26 / W:18 / H:26

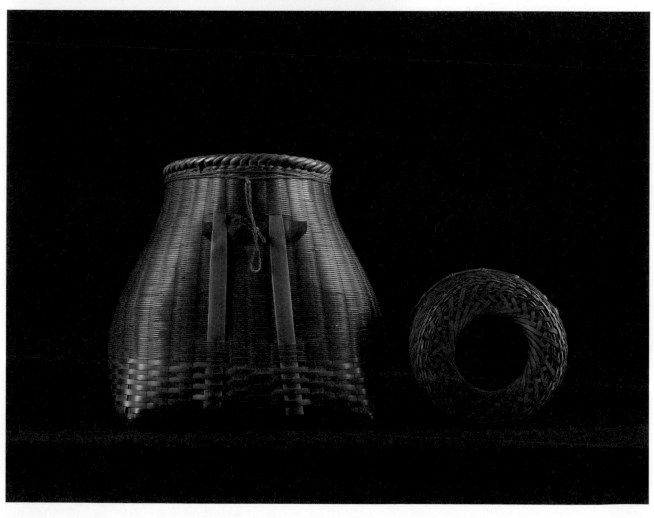

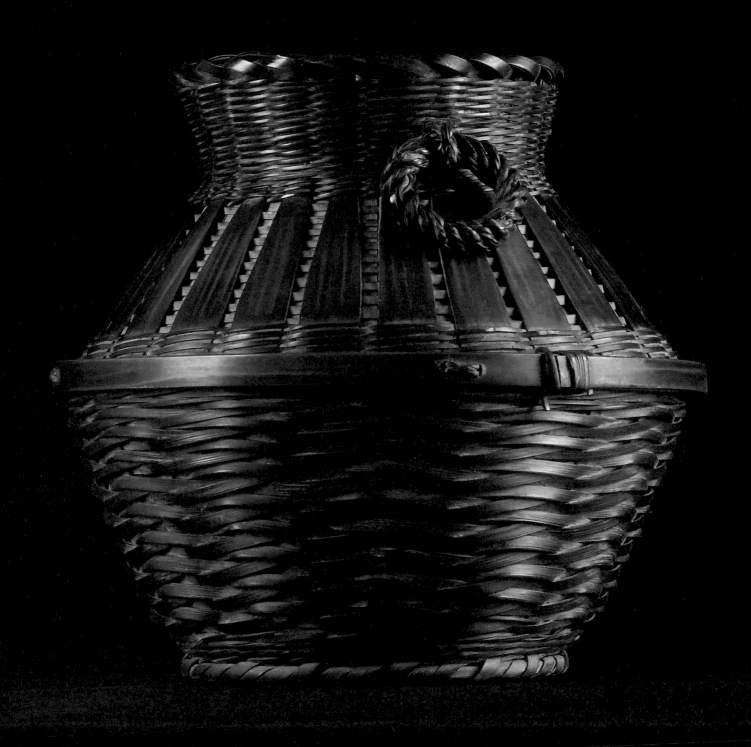

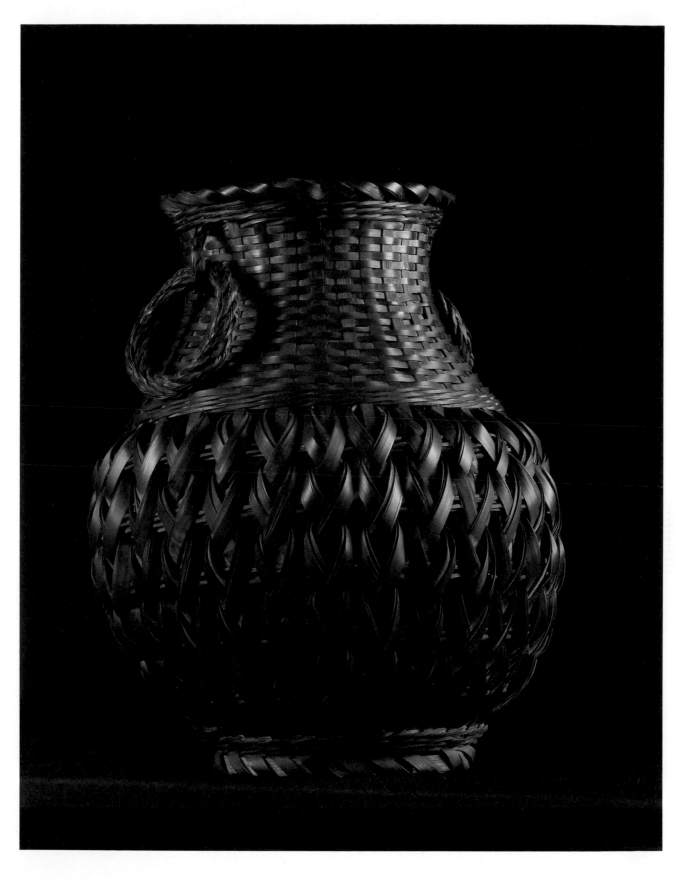

▲ L:23 / W:18 / H:26
◄ L:22.5 / W:21 / H:22

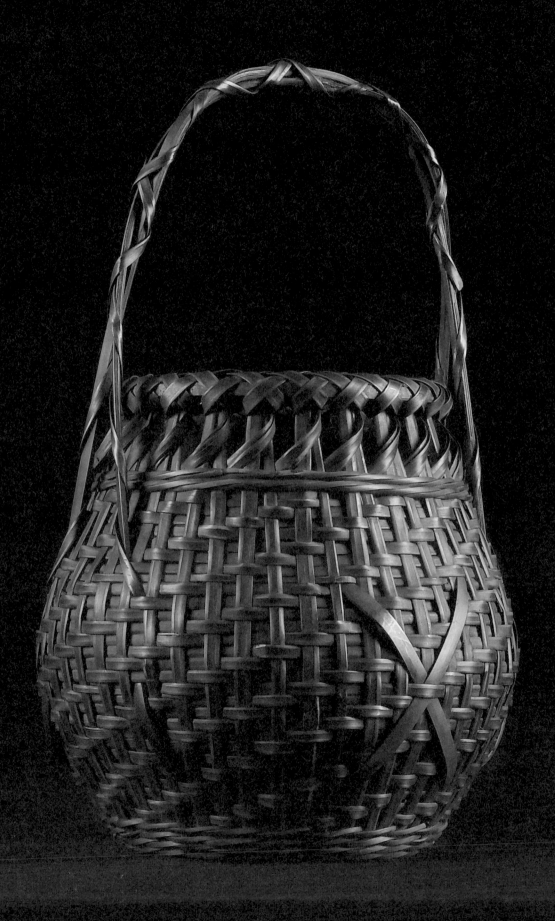

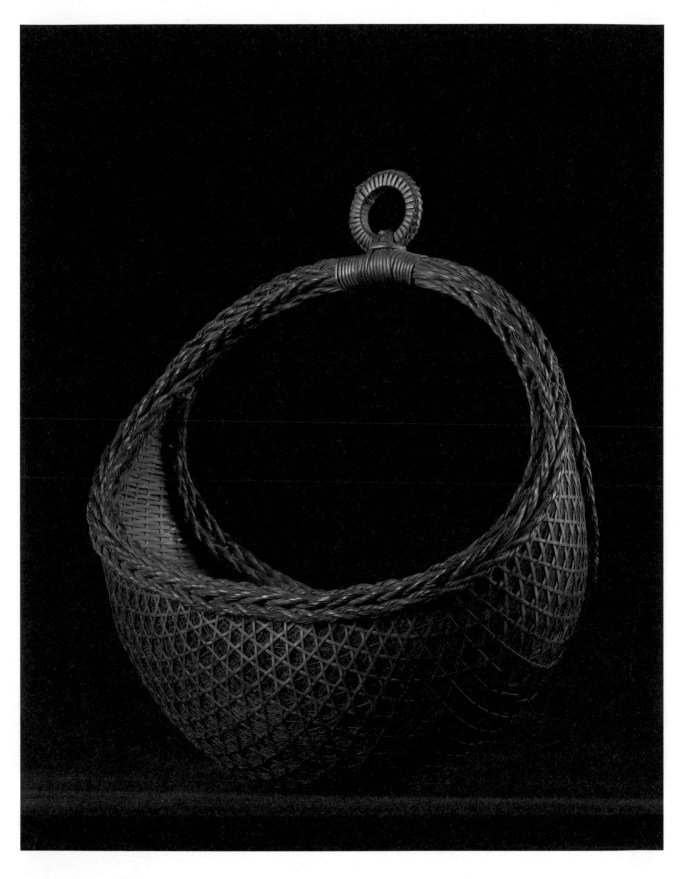

▲ L:27 / W:11 / H:25
◀ L:17 / W:16 / H:27

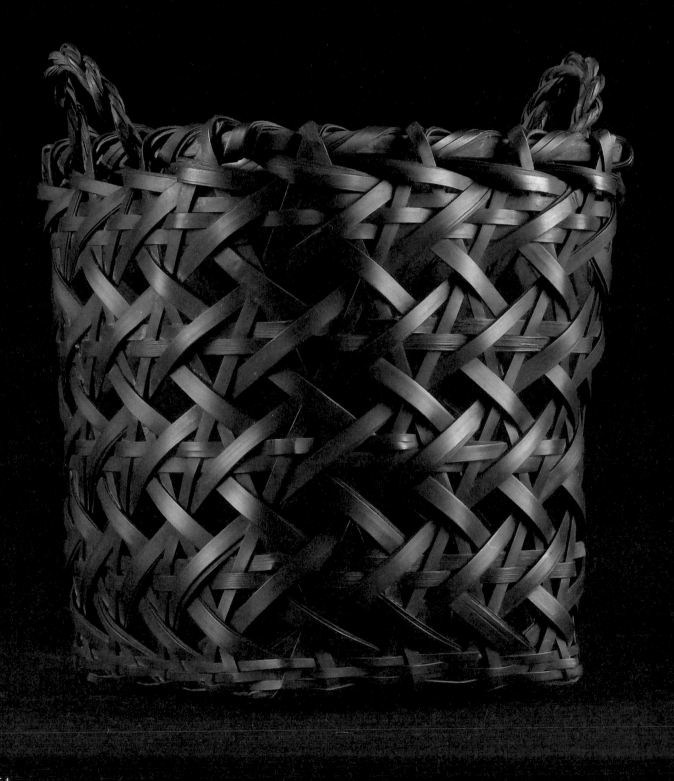

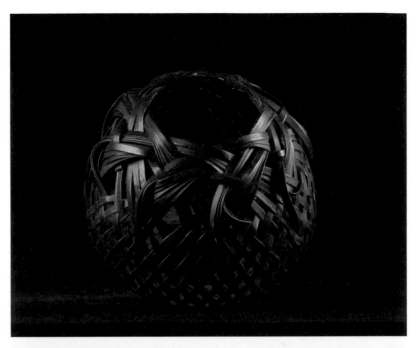

◄ L:16 / W:12 / H:17.5
►▼ L:16 / W:15 / H:14

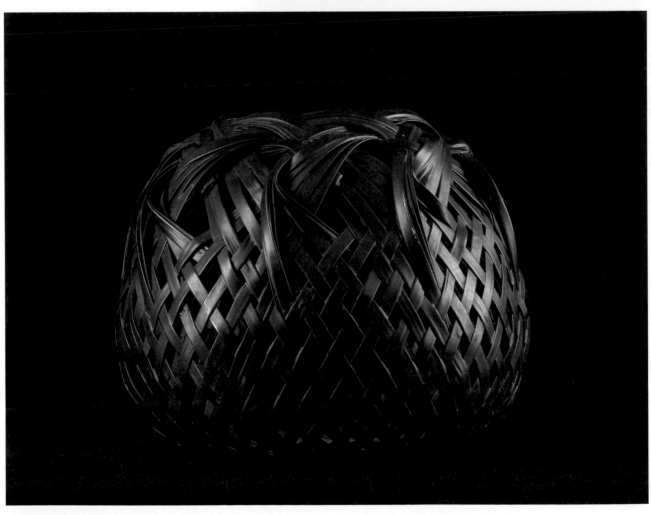

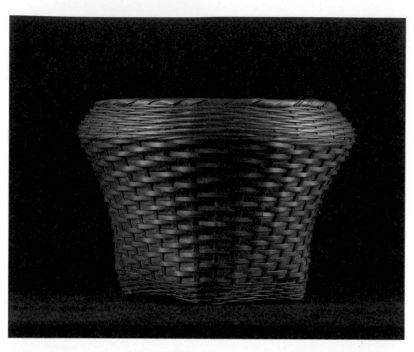

◀ L:24 / W:20 / H:16
▼ L:27 / W:25 / H:28
▶ L:27 / W:24 / H:28

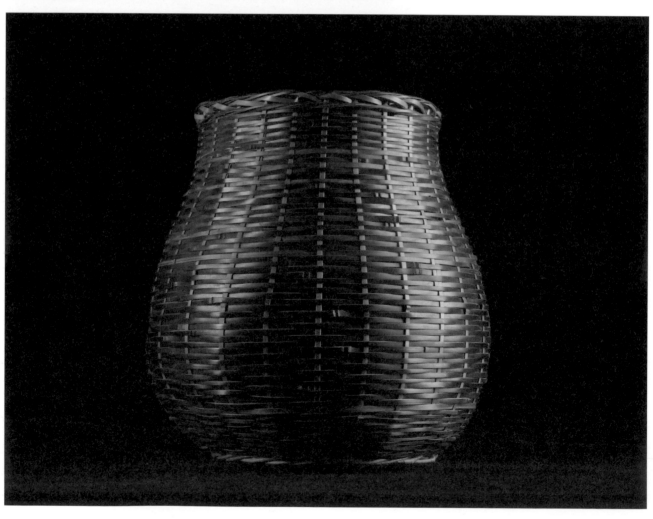

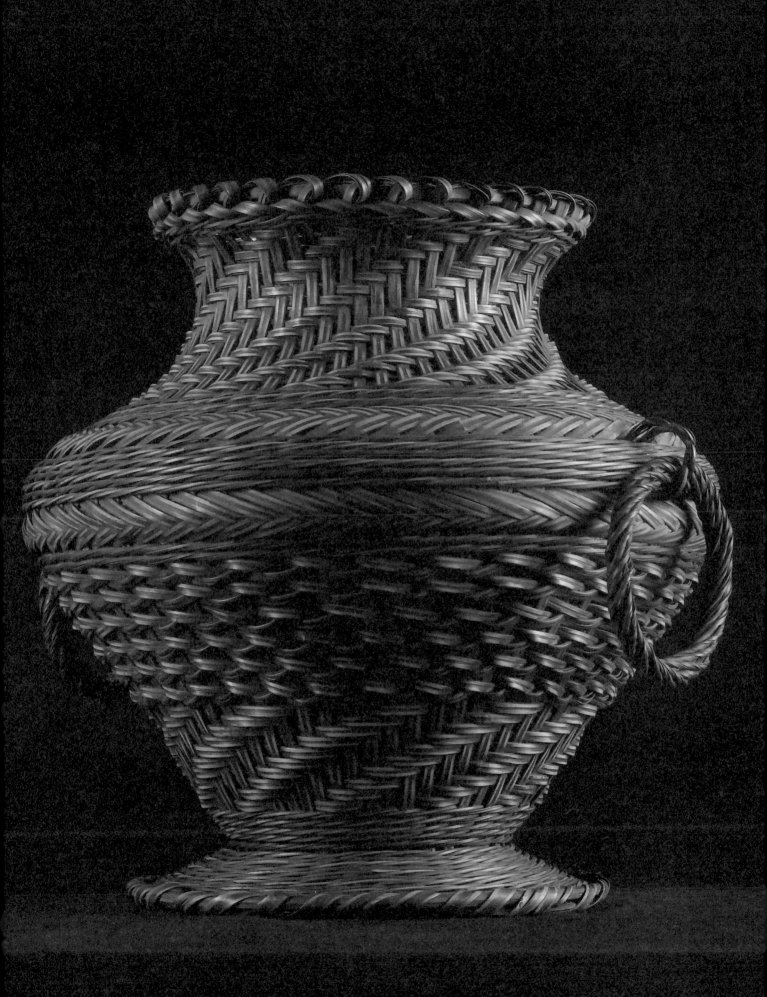

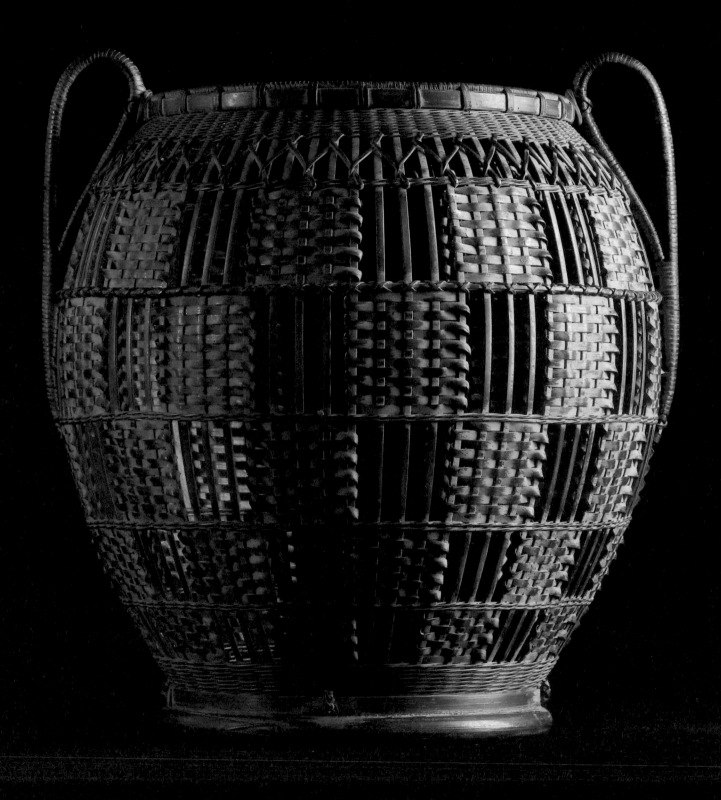

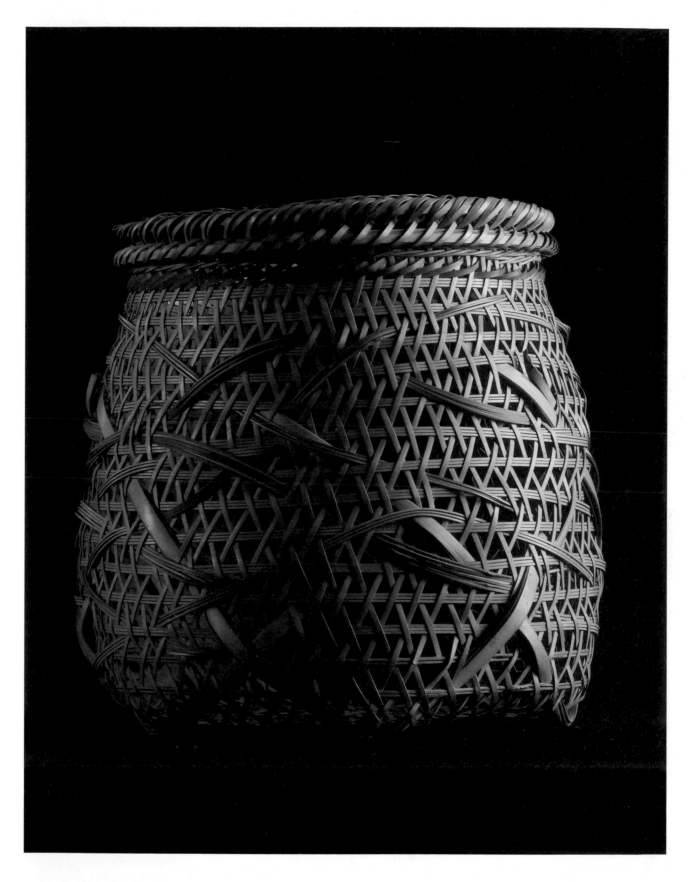

▲ L:21 / W:18 / H:20
◄ L:20 / W:19 / H:23

259

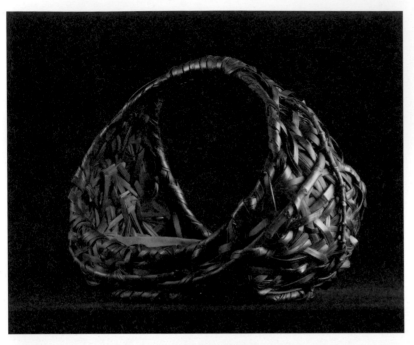

◀ L:36 / W:22 / H:24.5
▼ L:20 / W:18 / H:18
▶ L:23 / W:10 / H:25

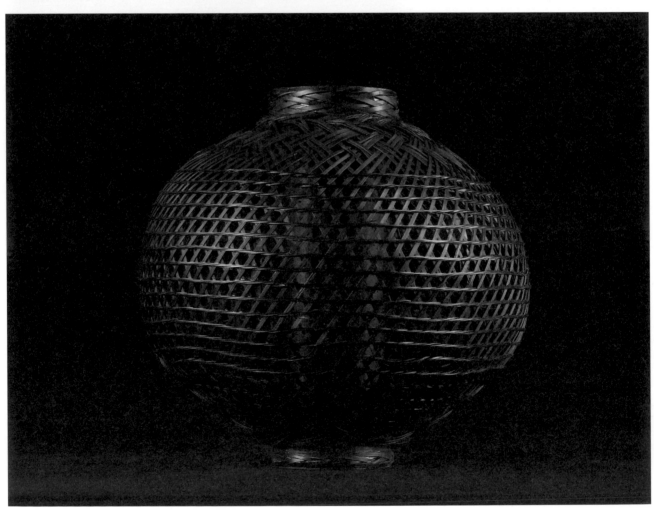

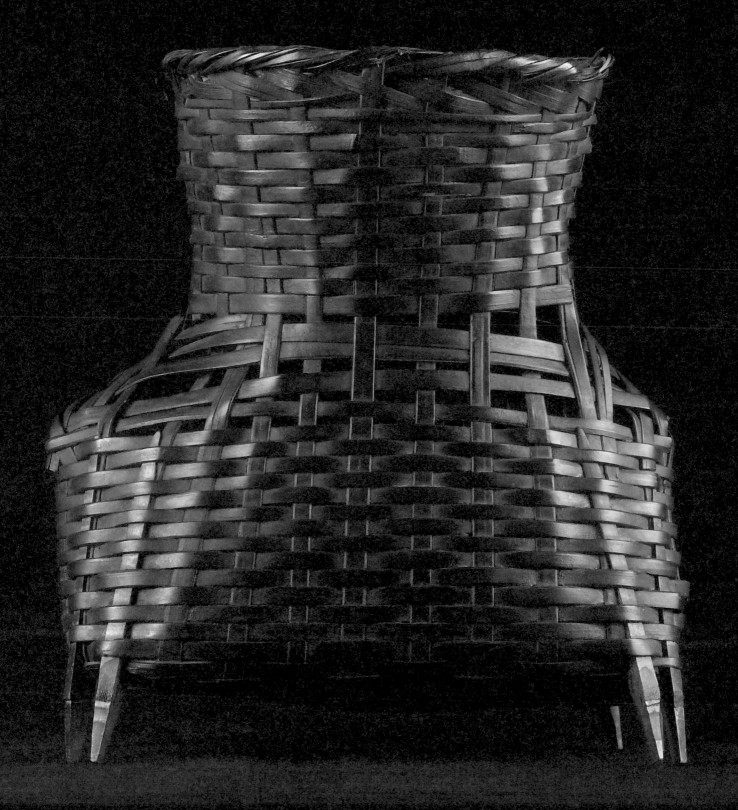

261

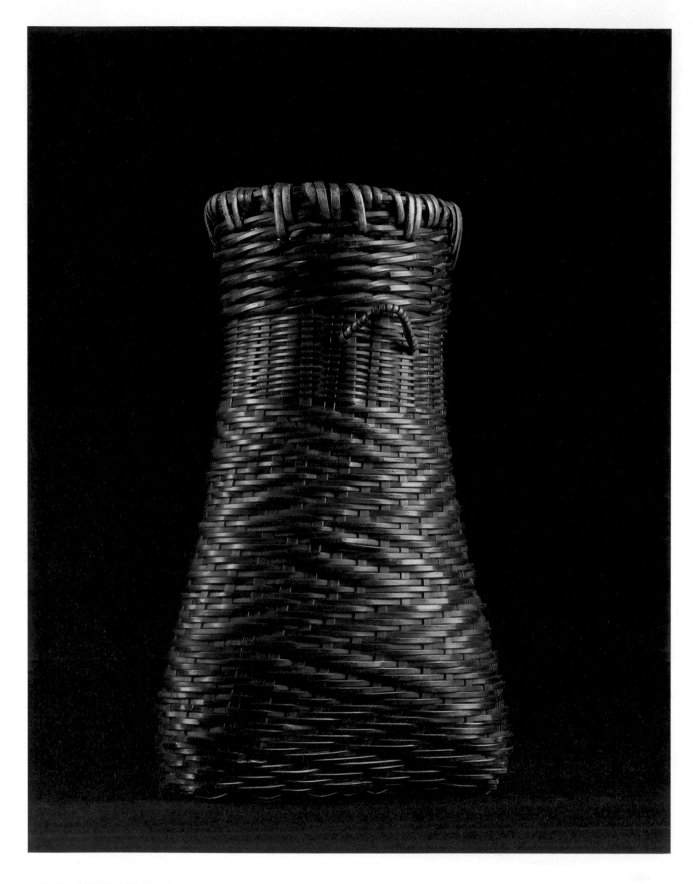

▲ L:14 / W:7 / H:21.5

▶ L:13 / W:9 / H:27

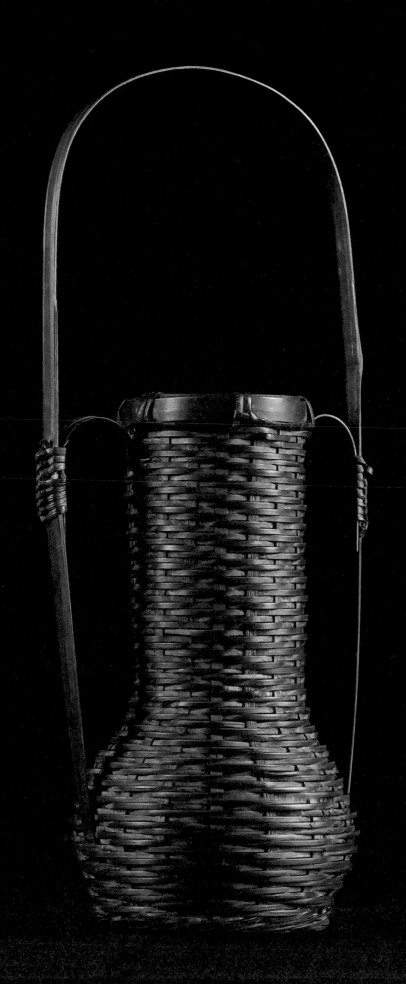

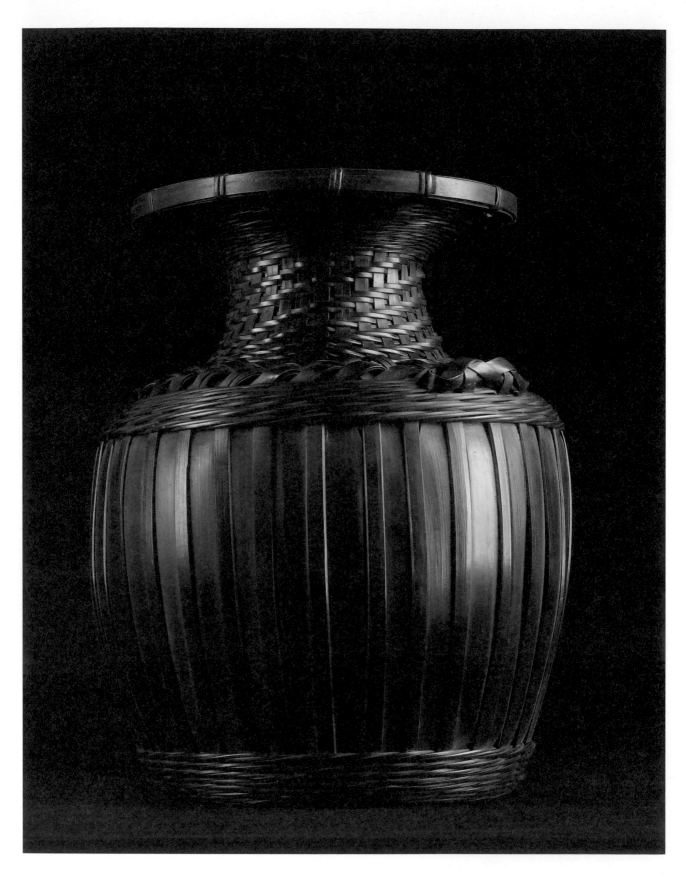

▲ L:21 / W:19 / H:25

▶ L:21 / W:20 / H:25

264

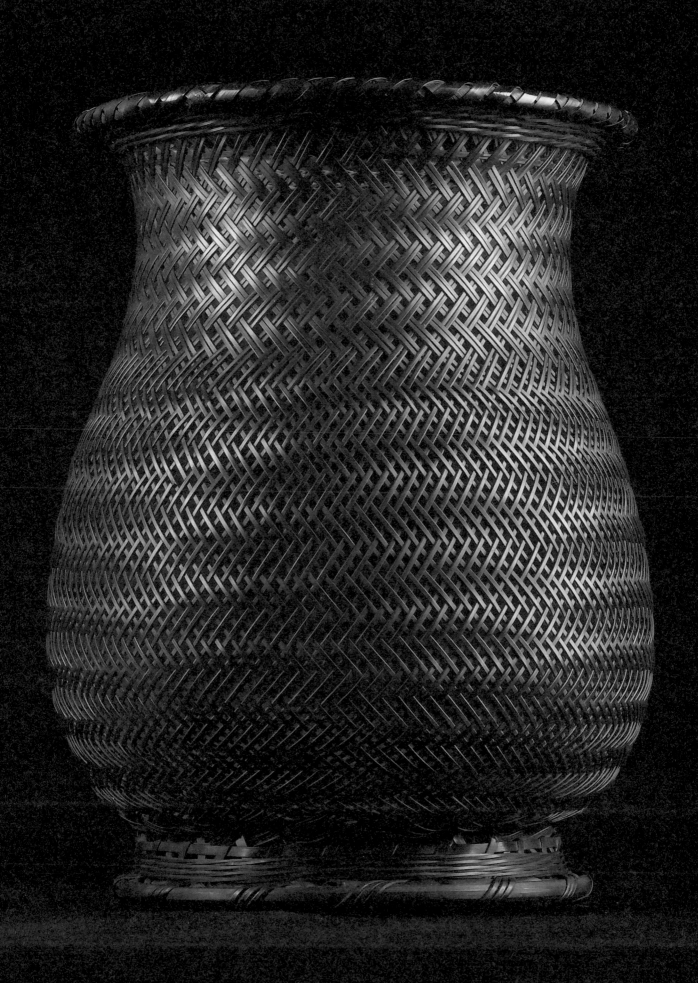

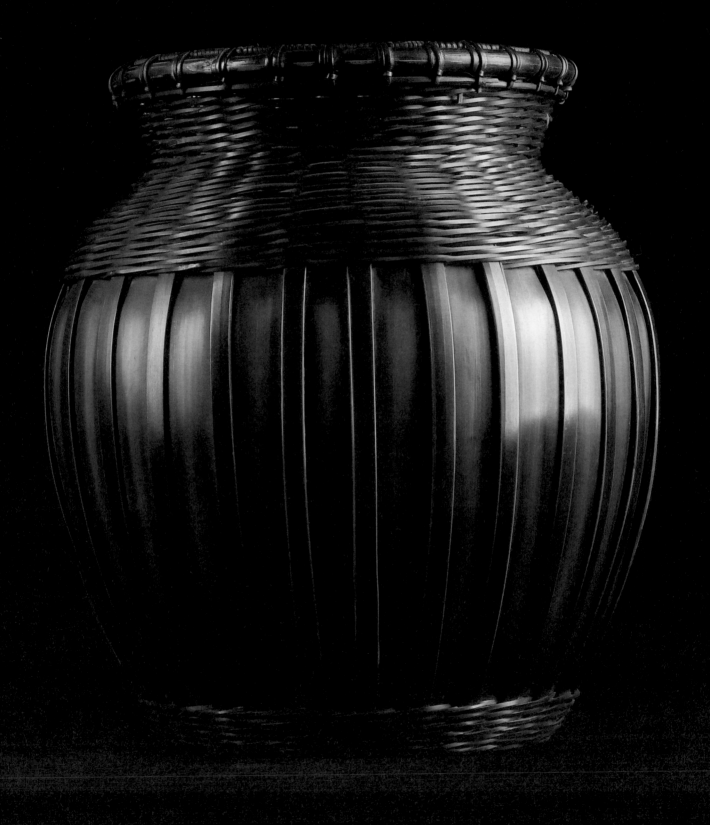

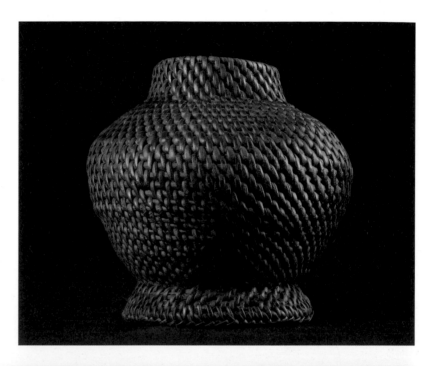

◀ L:20 / W:19 / H:23
▶ L:15 / W:14 / H:15
▼ L:31 / W:28 / H:13

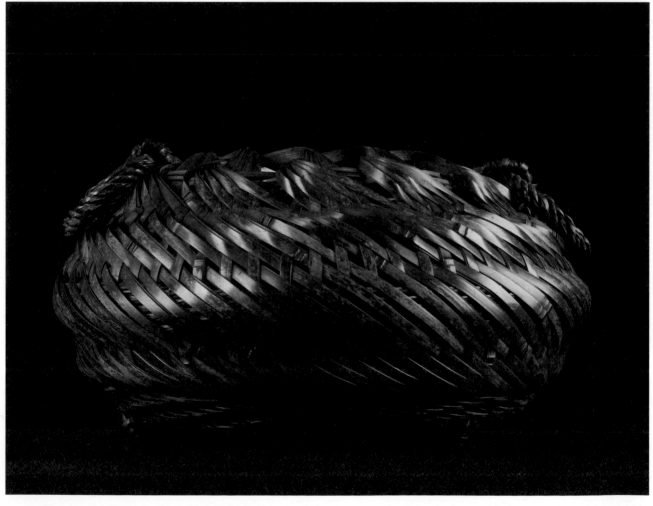

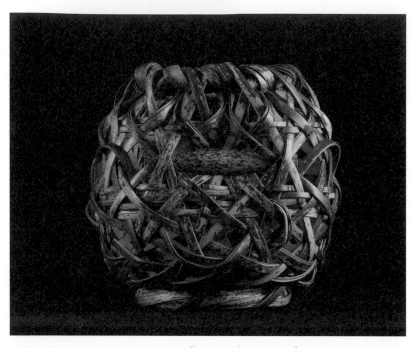

◀ L:22 / W:20 / H:19
▼ L:23 / W:22 / H:19
▶ L:16 / W:13 / H:28

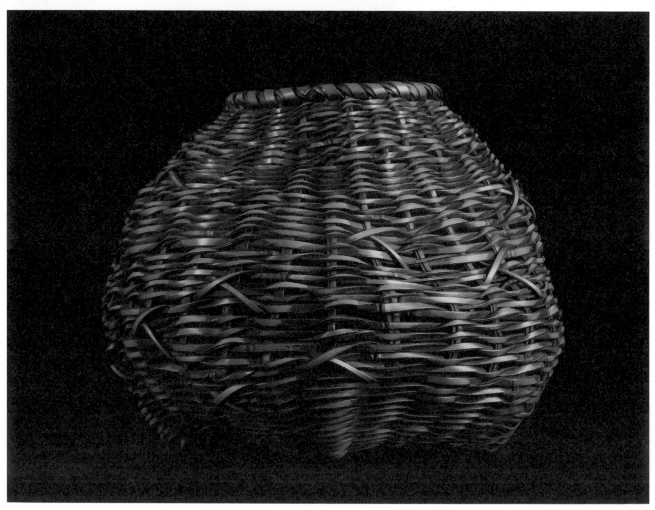

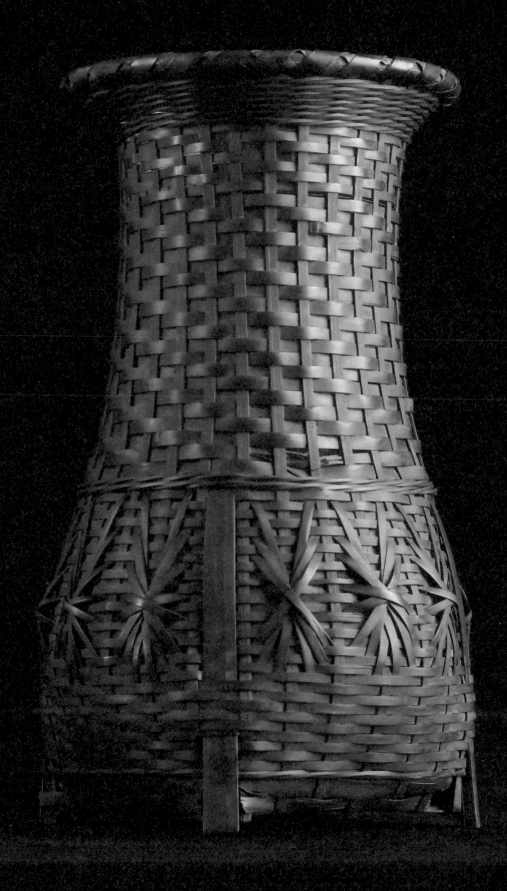

269

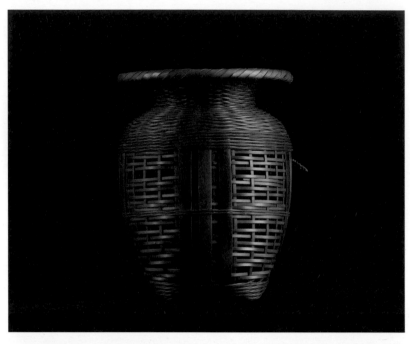

◄▼ L:16.5 / W:10 / H:17
▶ L:21 / W:13 / H:19

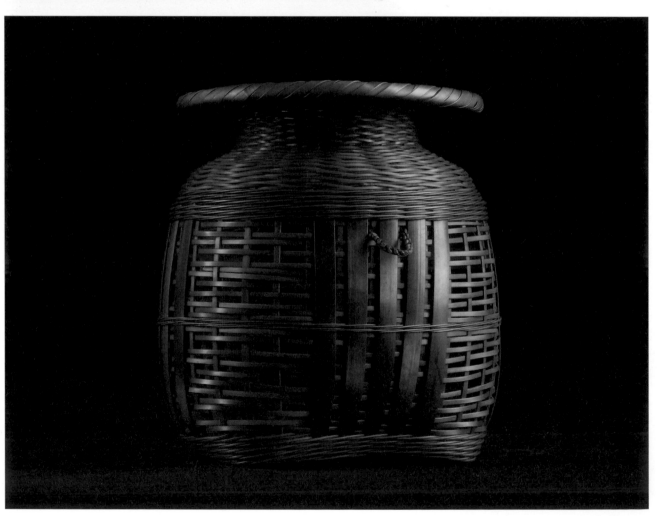

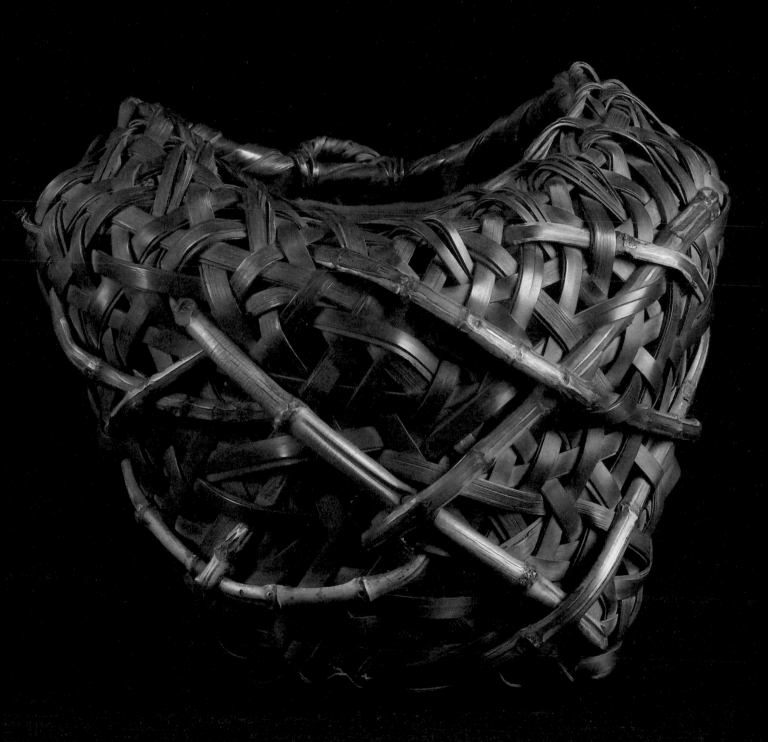

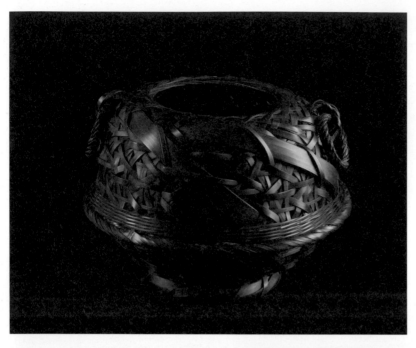

◀▼ L:27 / W:23 / H:19
▶ L:10 / W:7.5 / H:20

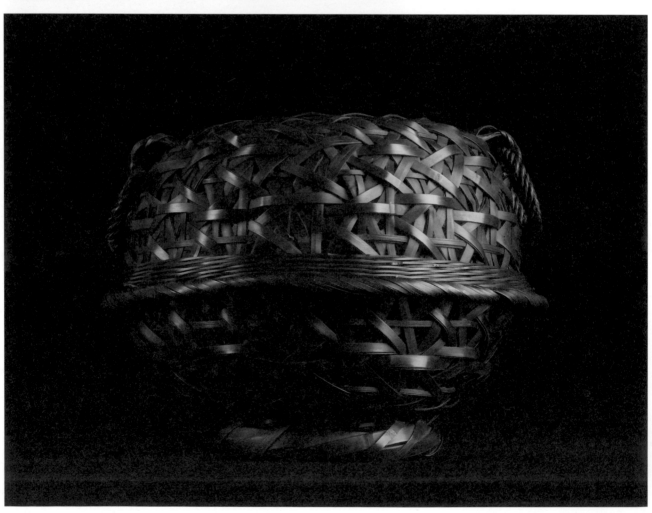

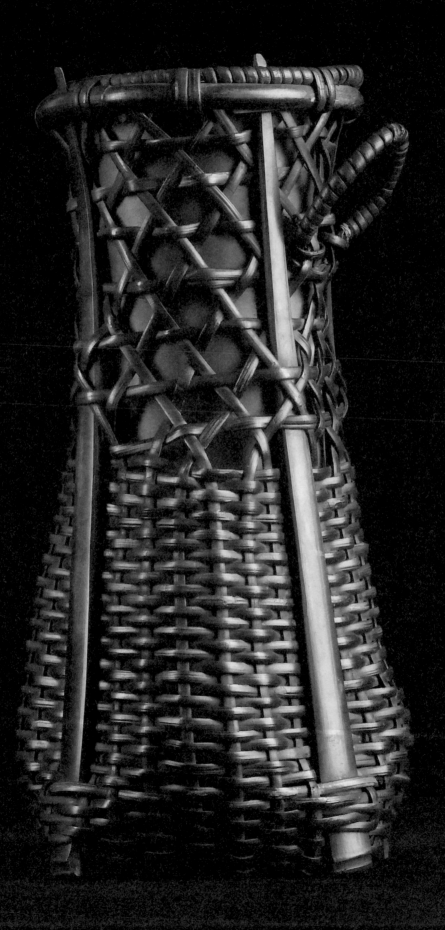

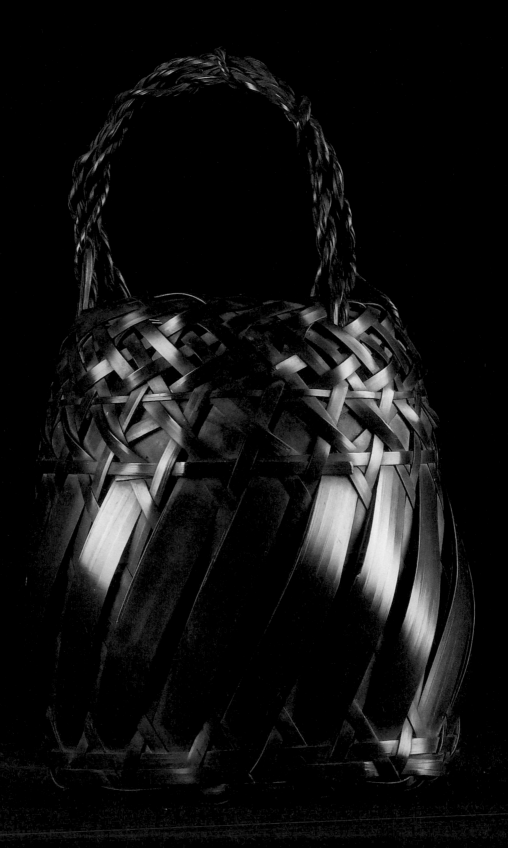

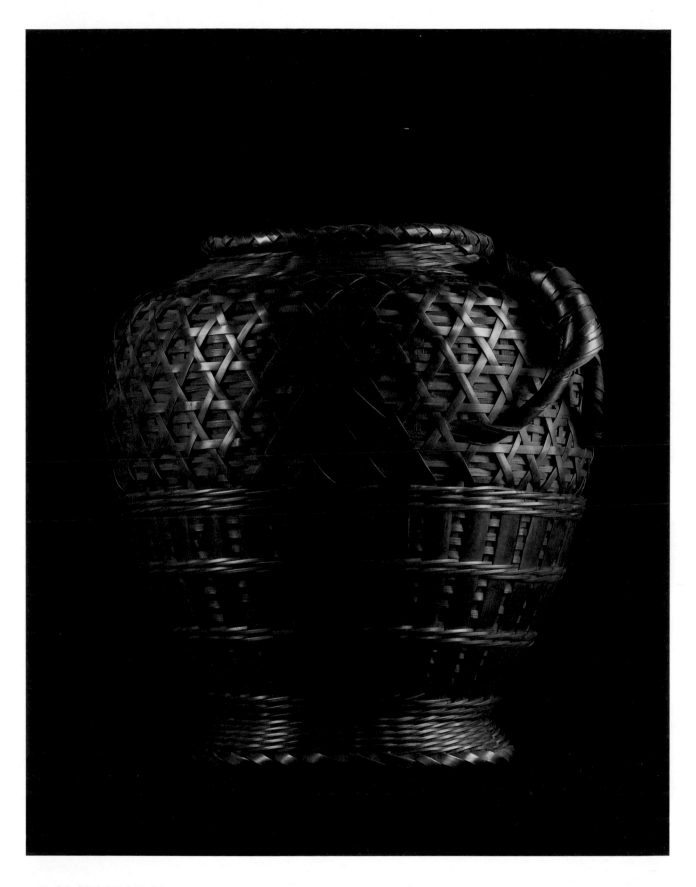

▲ L:20 / W:15 / H:22
◀ L:14 / W:12 / H:23

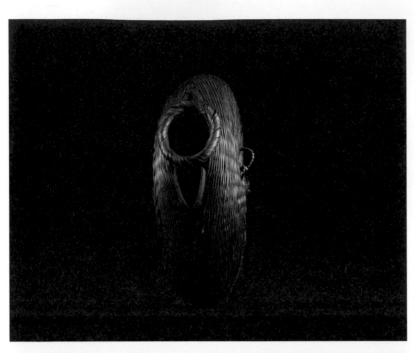

◄▼ L:21 / W:6.5 / H:23
► L:17 / W:13.5 / H:18

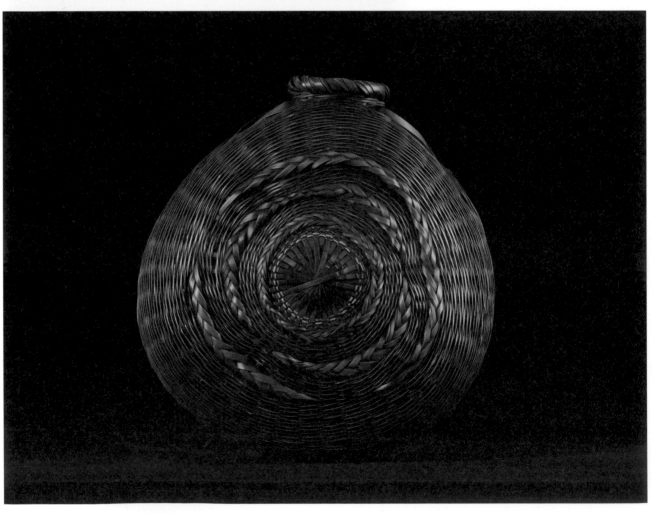

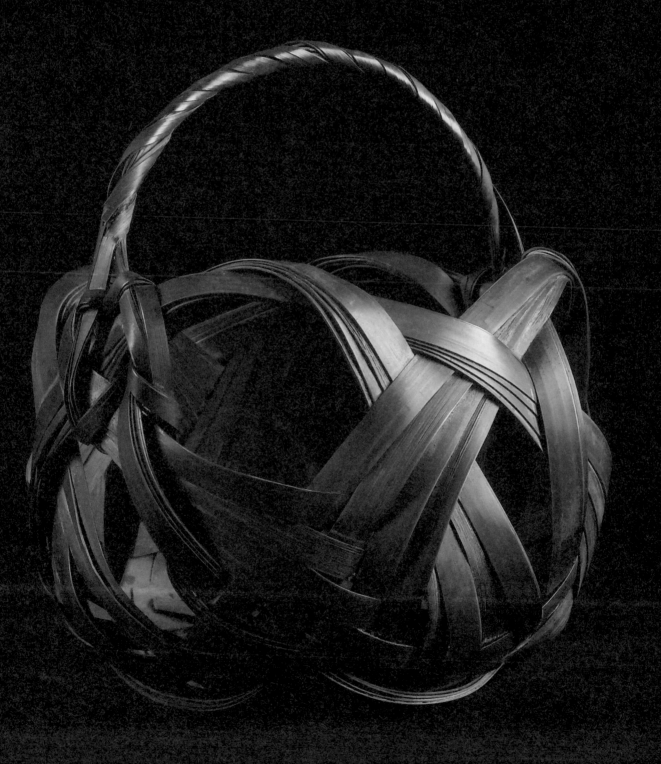

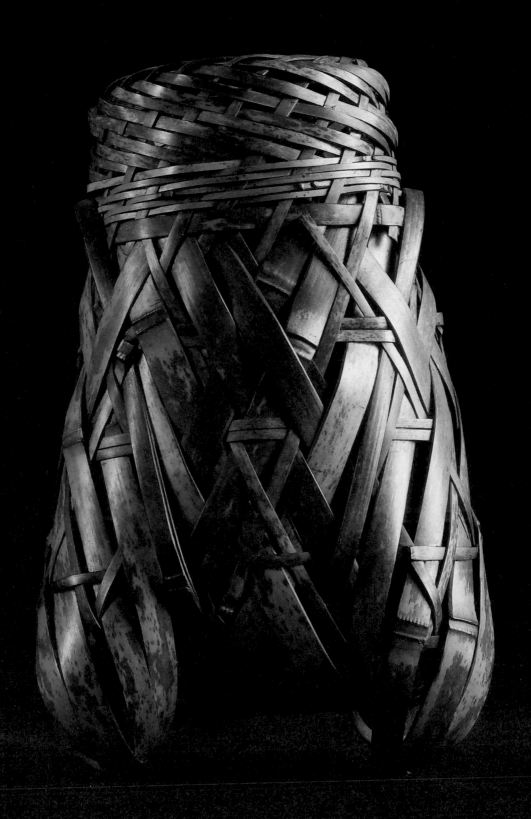

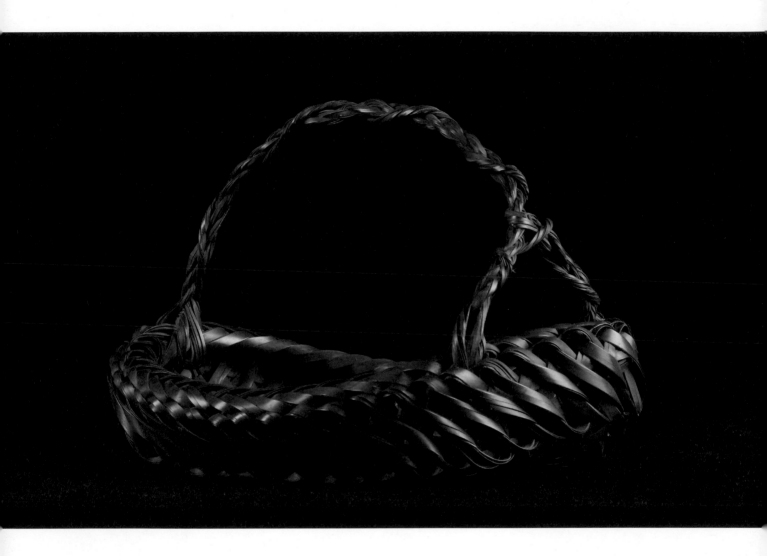

▲ L:24 / W:17 / H:17
◀ L:13 / W:7 / H:20

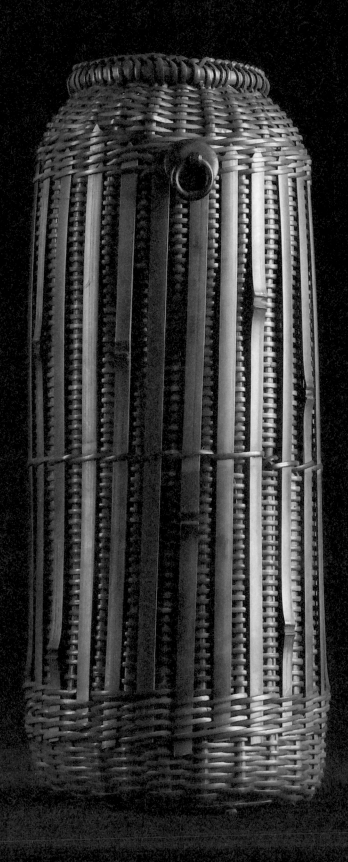

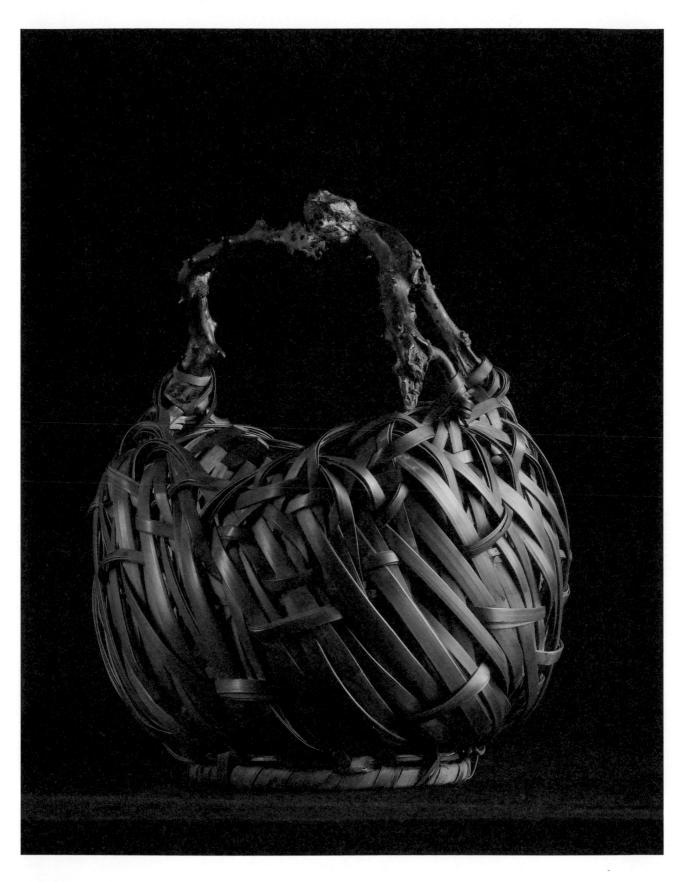

▲ L:27 / W:22 / H:30
◀ L:10 / W:6 / H:22

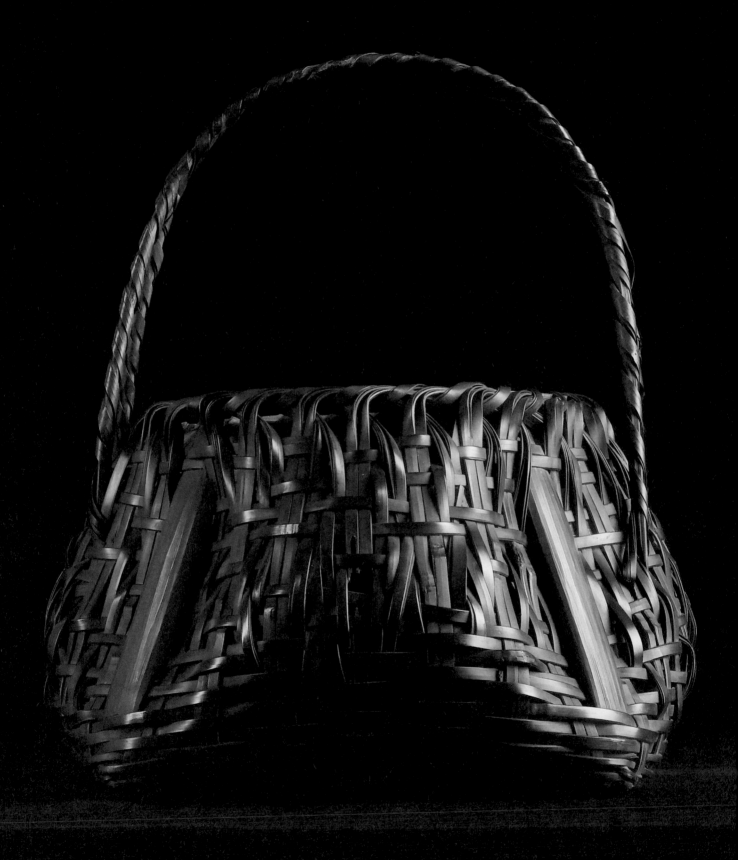

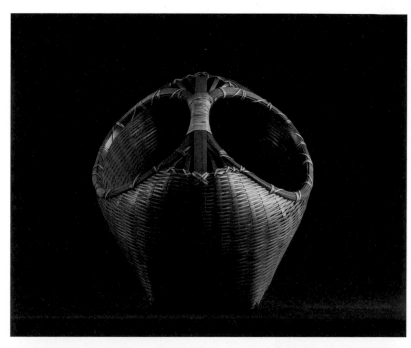

◄ L:27 / W:16 / H:27
►▼ L:33 / W:29 / H:22.5

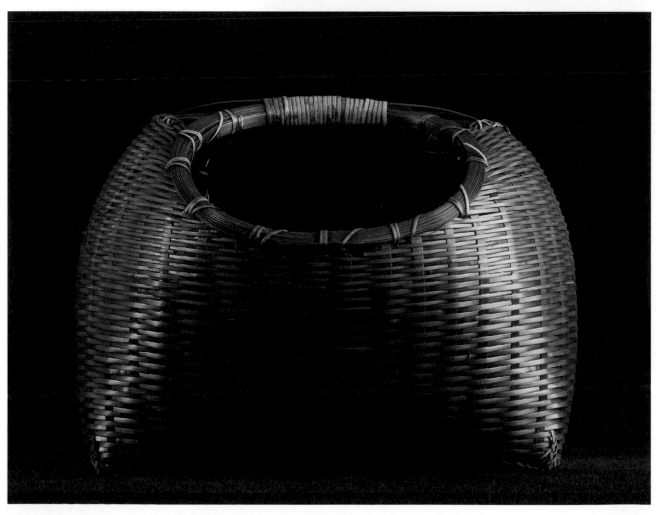

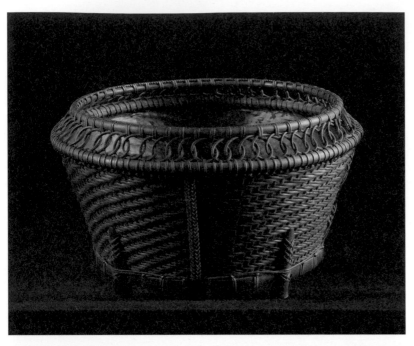

◀▼ L:25 / W:21.5 / H:14
▶ L:22 / W:14 / H:28

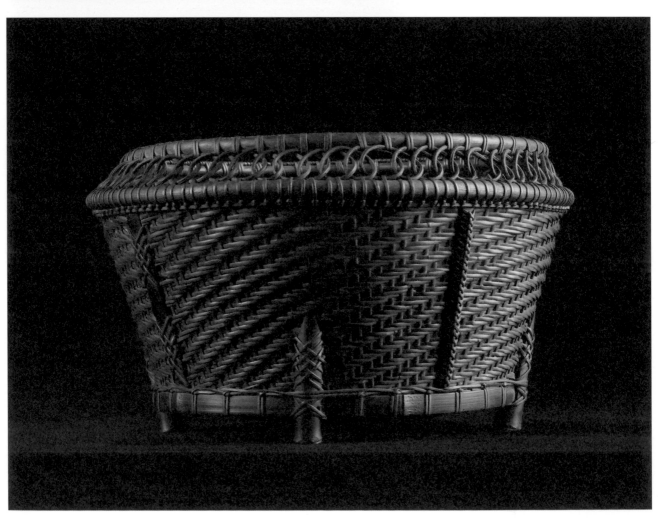

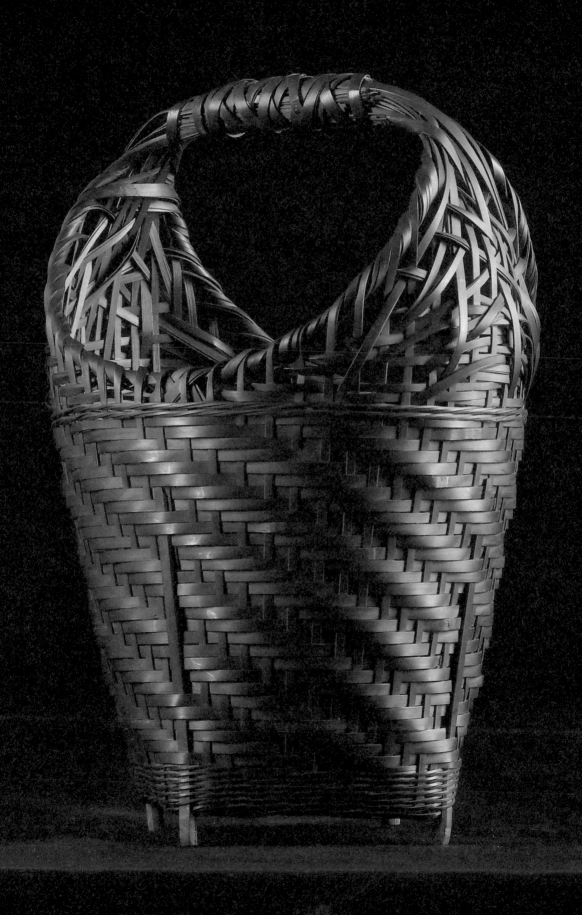

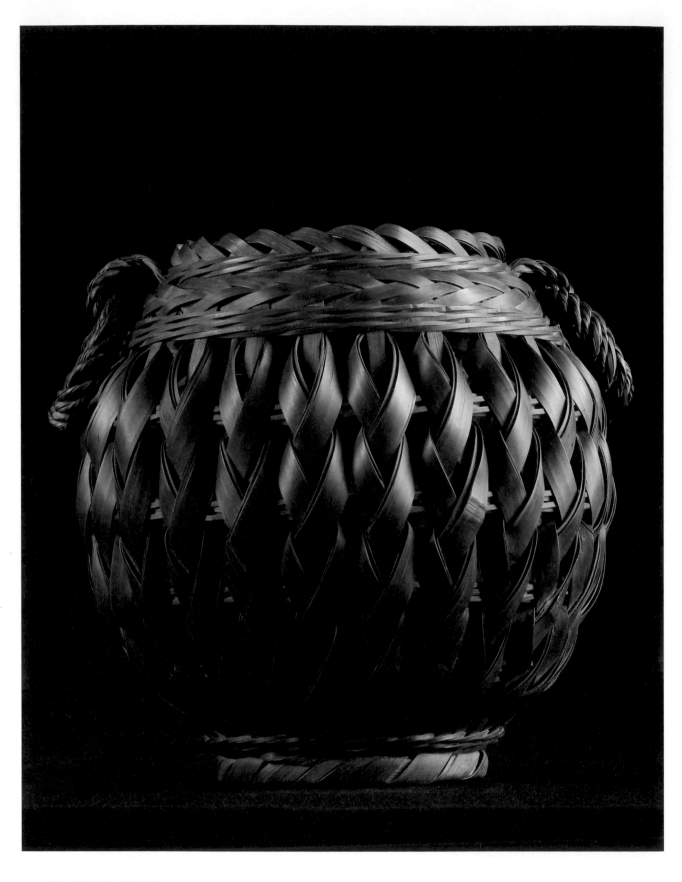

▲ L:22 / W:18 / H:19
▶ L:14 / W:12 / H:22

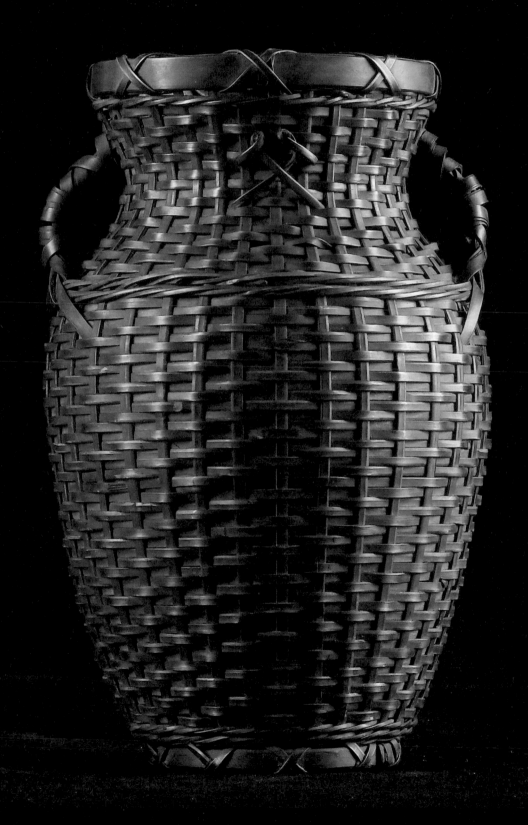

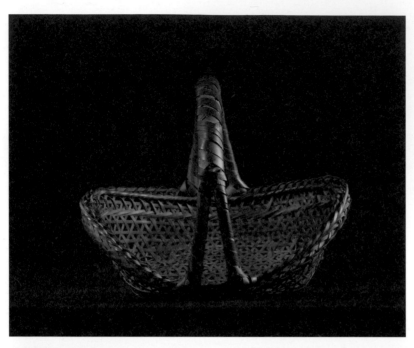

◀▼ L:26 / W:17.5 / H:21
▶ L:26 / W:23 / H:23

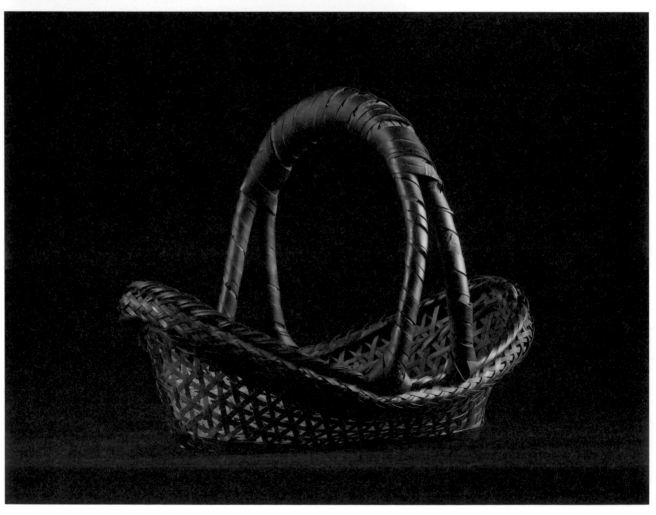

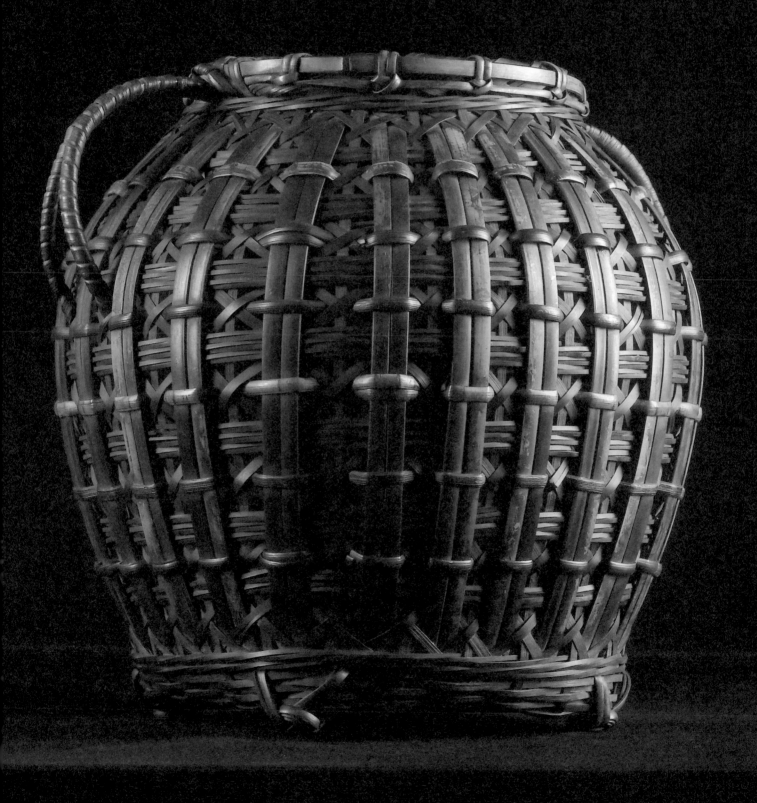

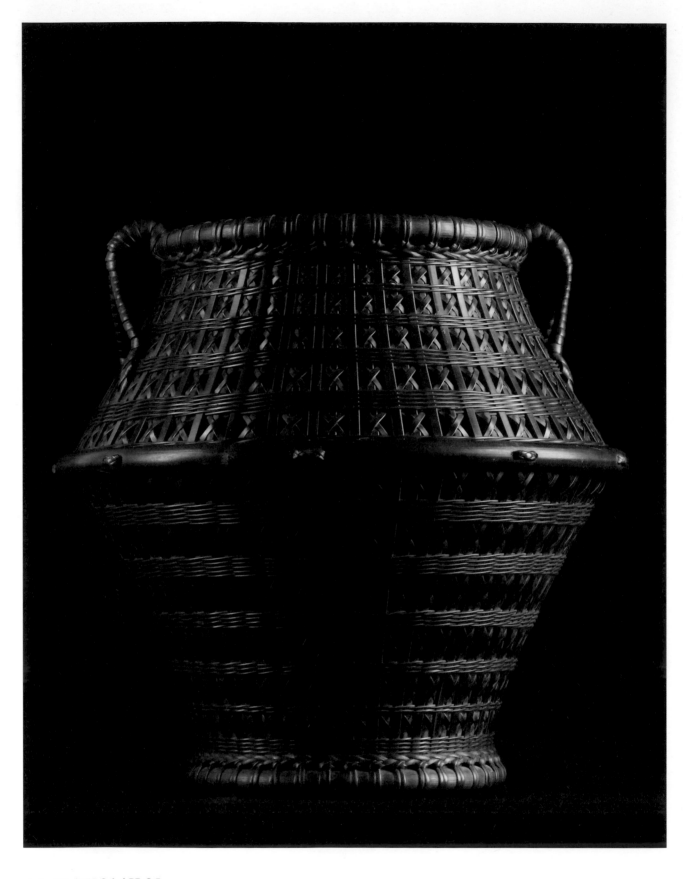

▲ L:25 / W:24 / H:25
▶ L:27 / W:23 / H:29

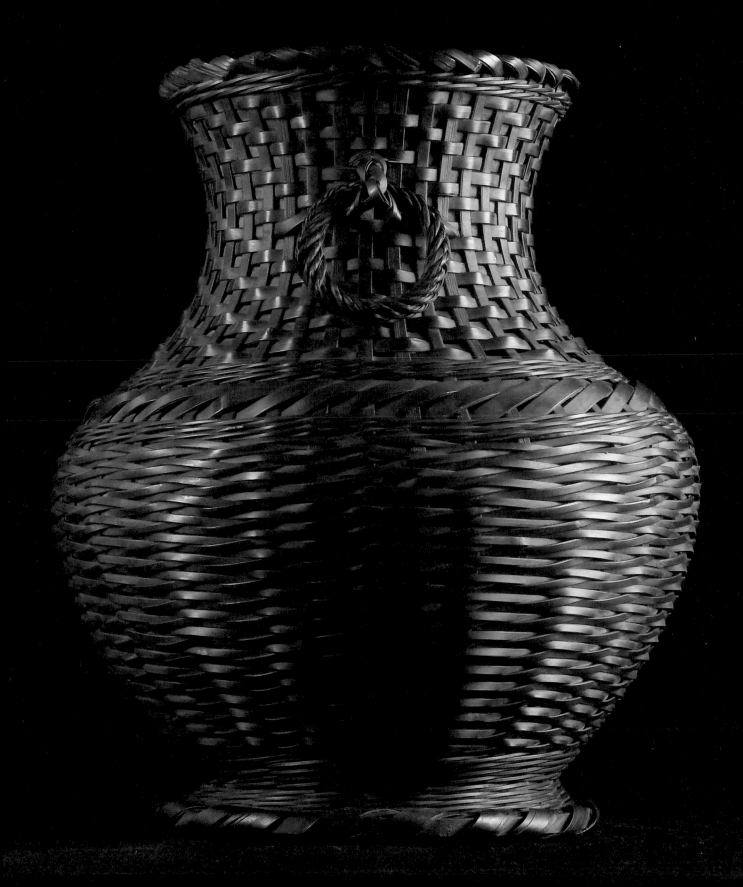

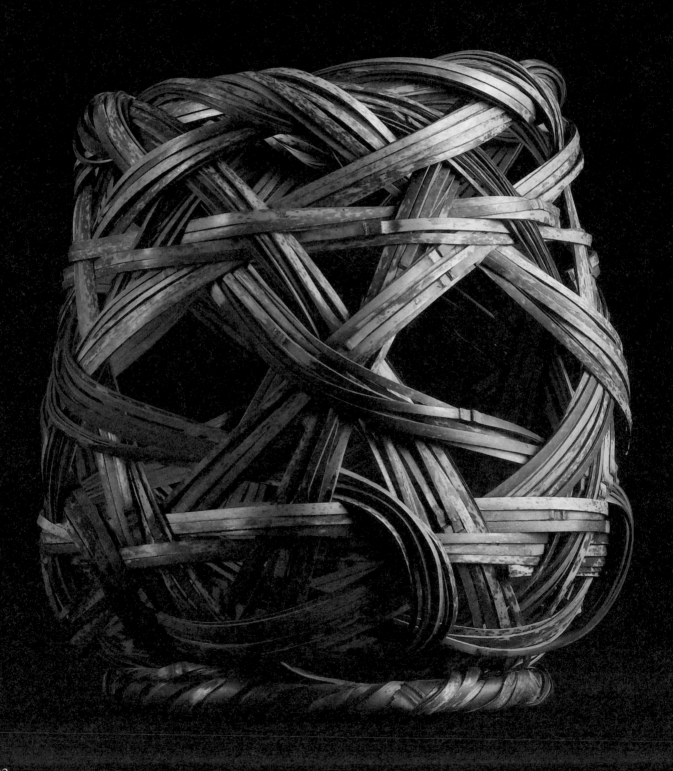

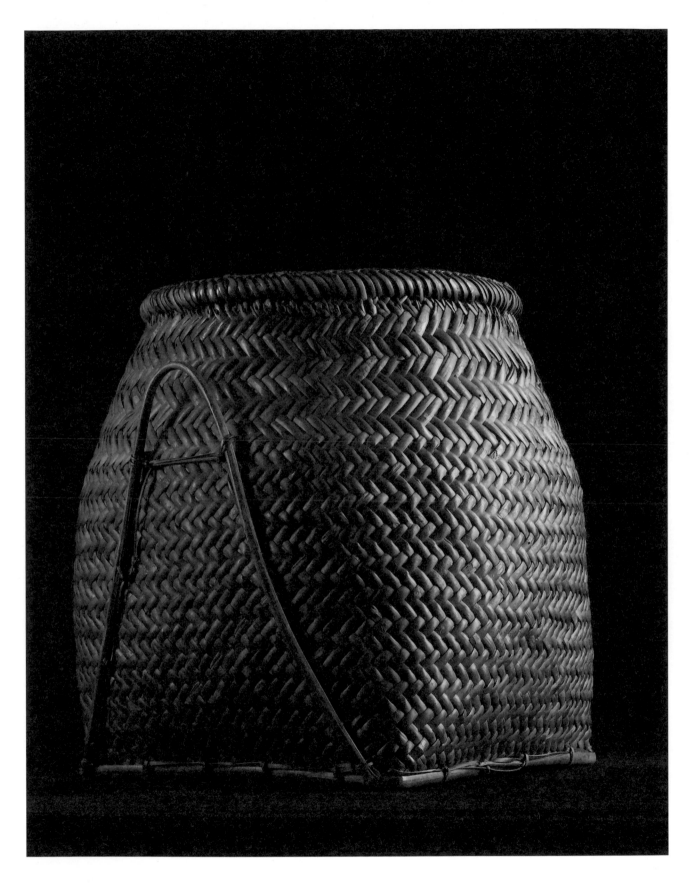

▲ L:28 / W:23 / H:27
◄ L:21 / W:17 / H:22

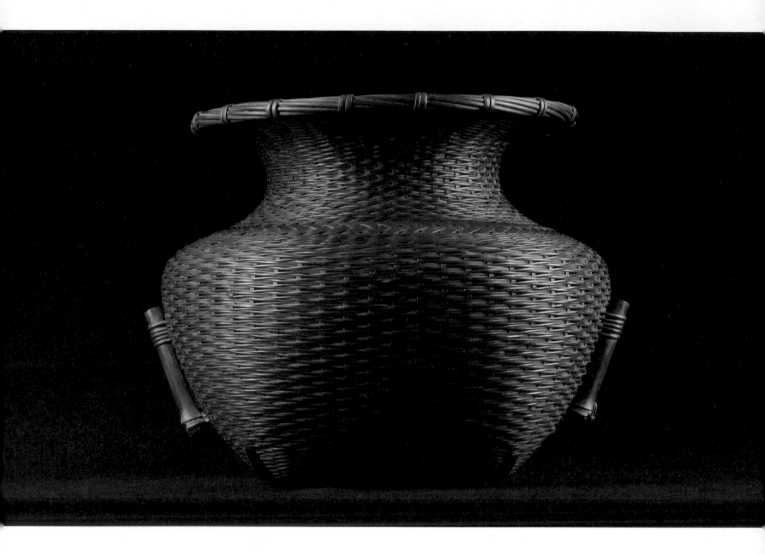

▲ L:22 / W:20 / H:22
▶ L:13 / W:12.5 / H:30

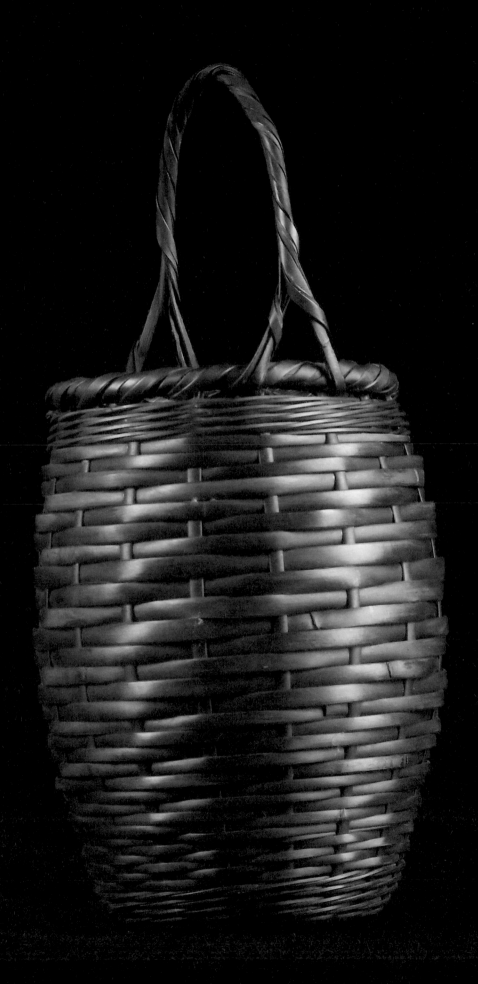

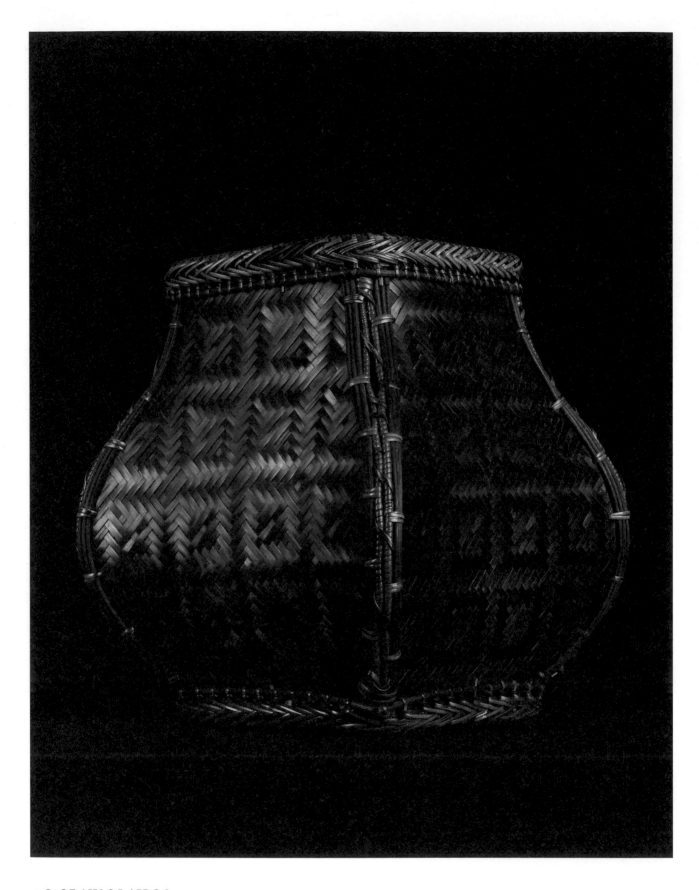

▲ L:27 / W:25 / H:26
▶ L:20 / W:17 / H:24

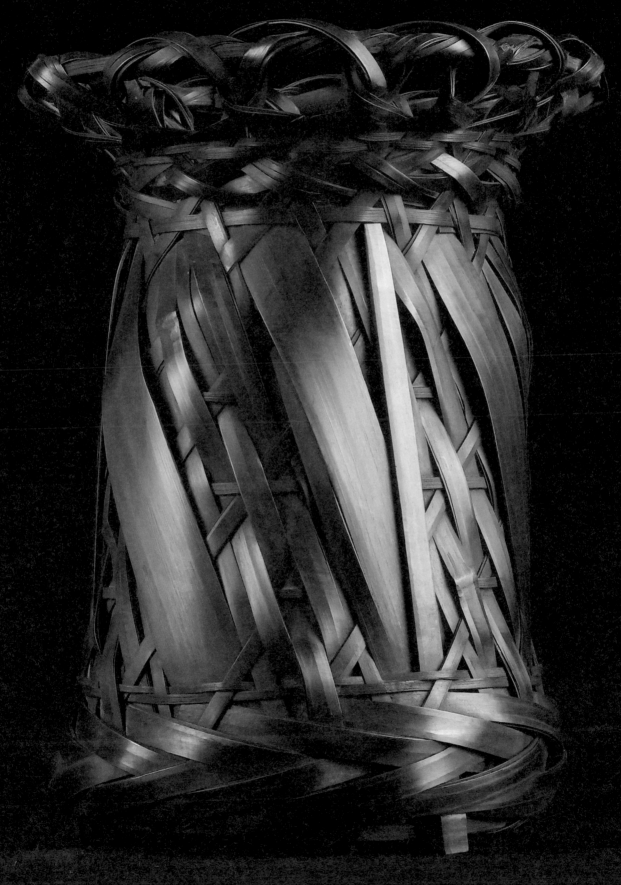

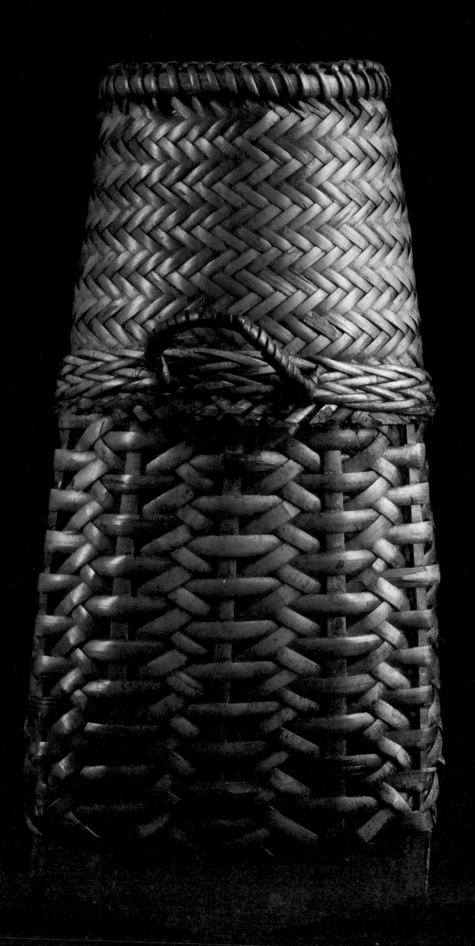

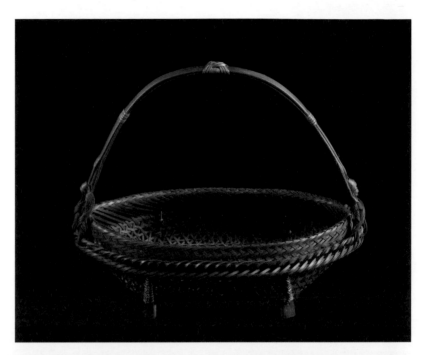

◄ L:9.5 / W:5 / H:19
►▼ L:27 / W:12 / H:20

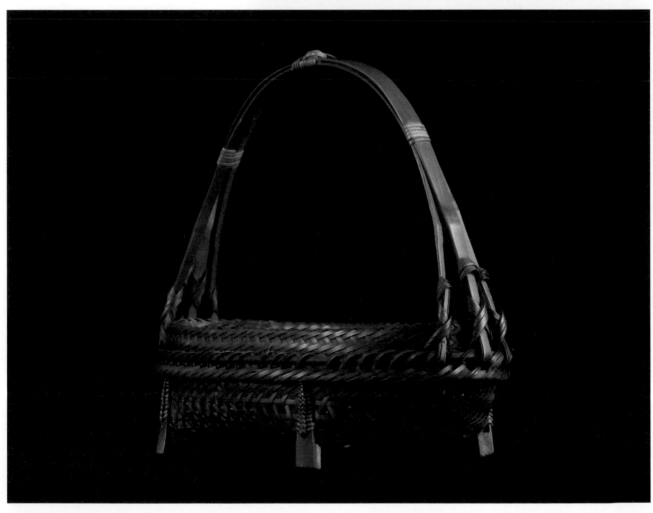

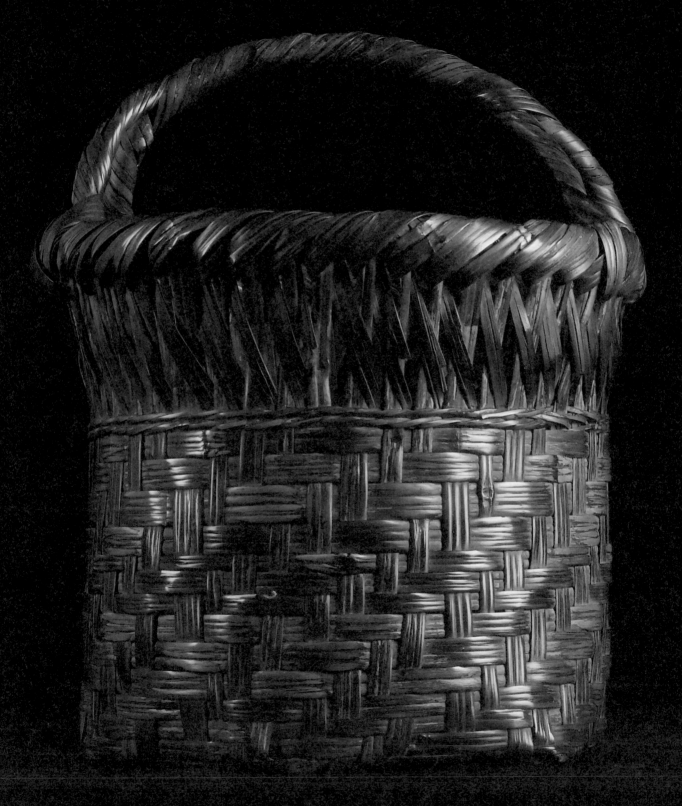

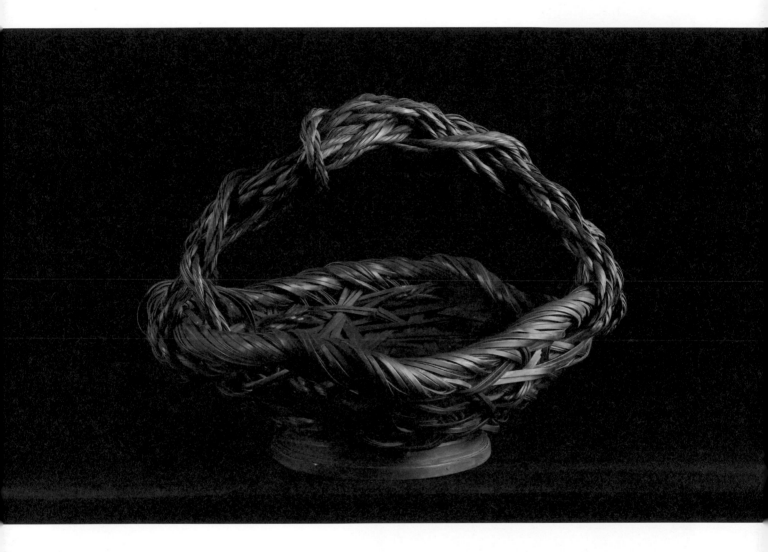

▲ L:34 / W:32 / H:24
◀ L:30 / W:27 / H:29

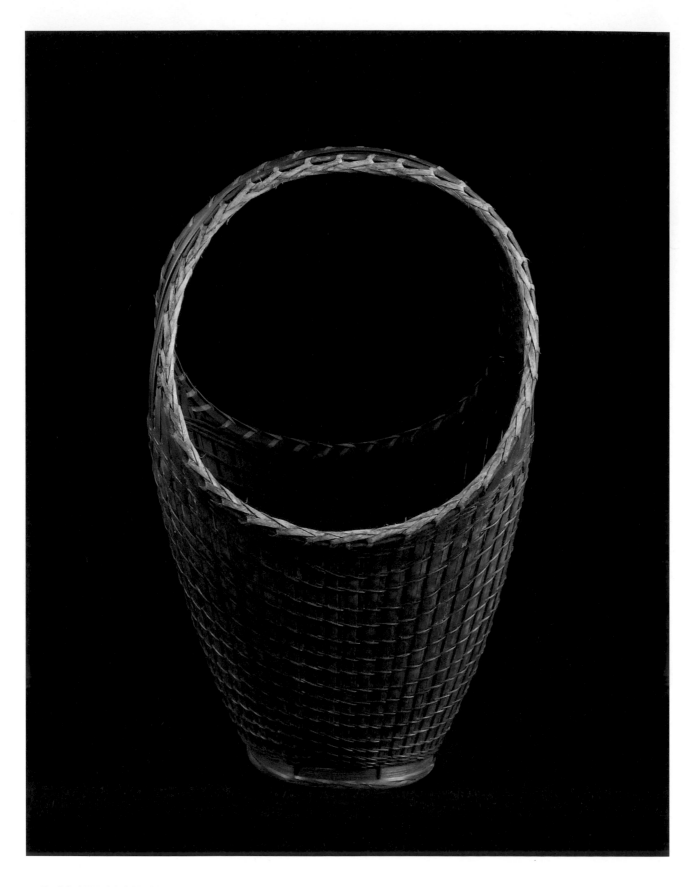

▲ L:23 / W:11 / H:31
▶ L:13 / W:11 / H:23

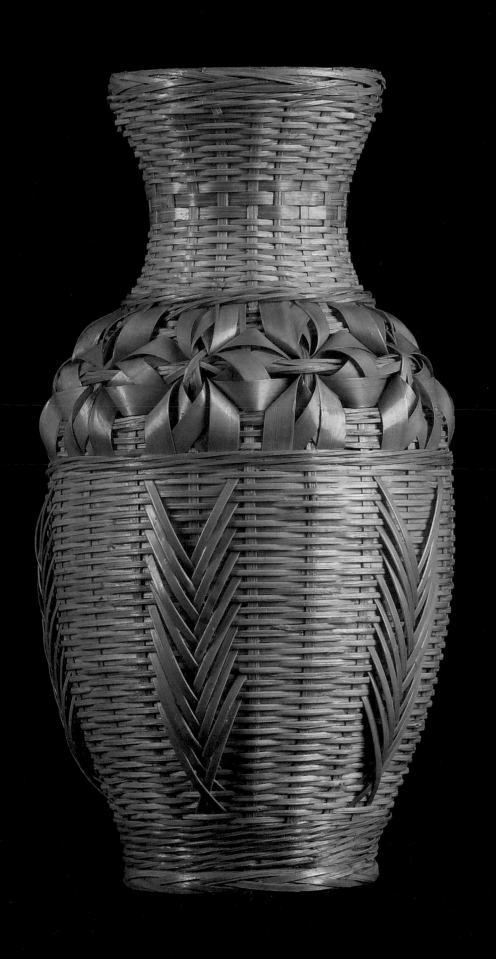

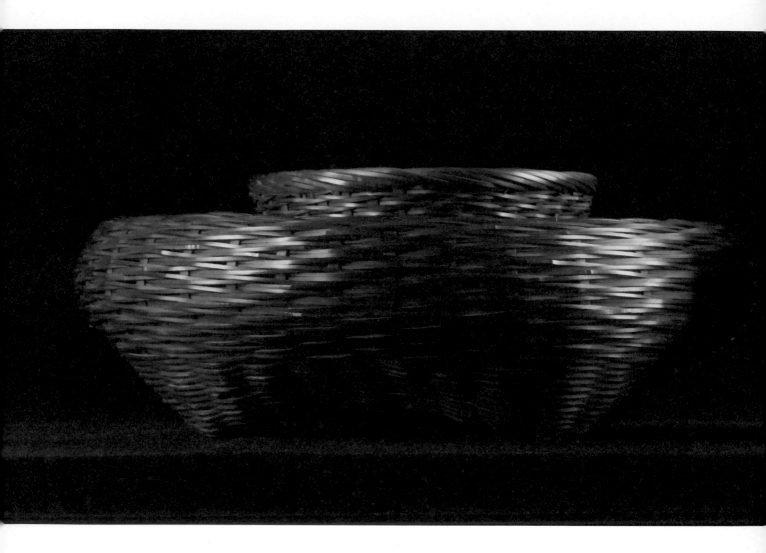

▲ L:48 / W:47 / H:18
▶ L:24 / W:23 / H:21

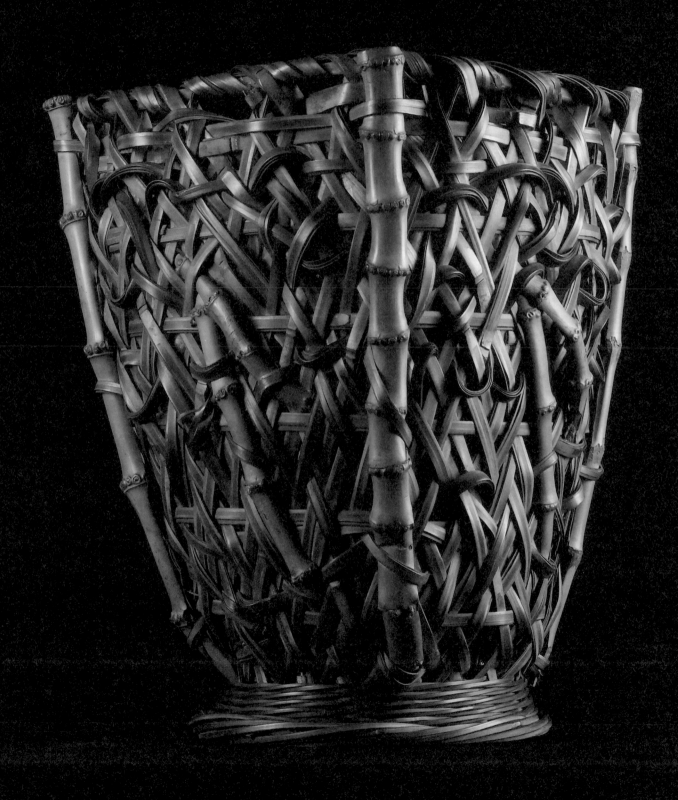

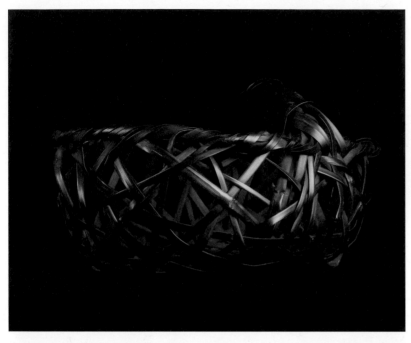

◀ L:25 / W:23 / H:13
▼ L:26 / W:13 / H:23
▶ L:15 / W:10 / H:27

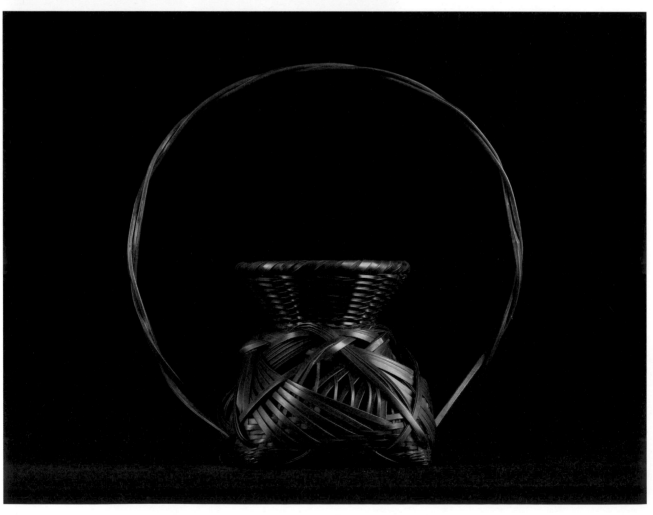

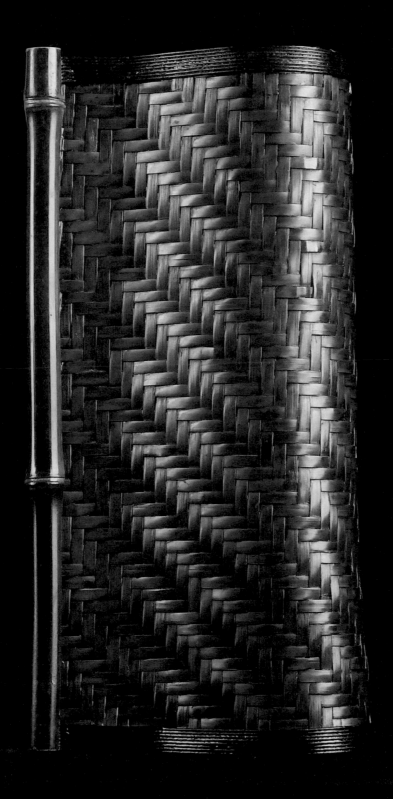

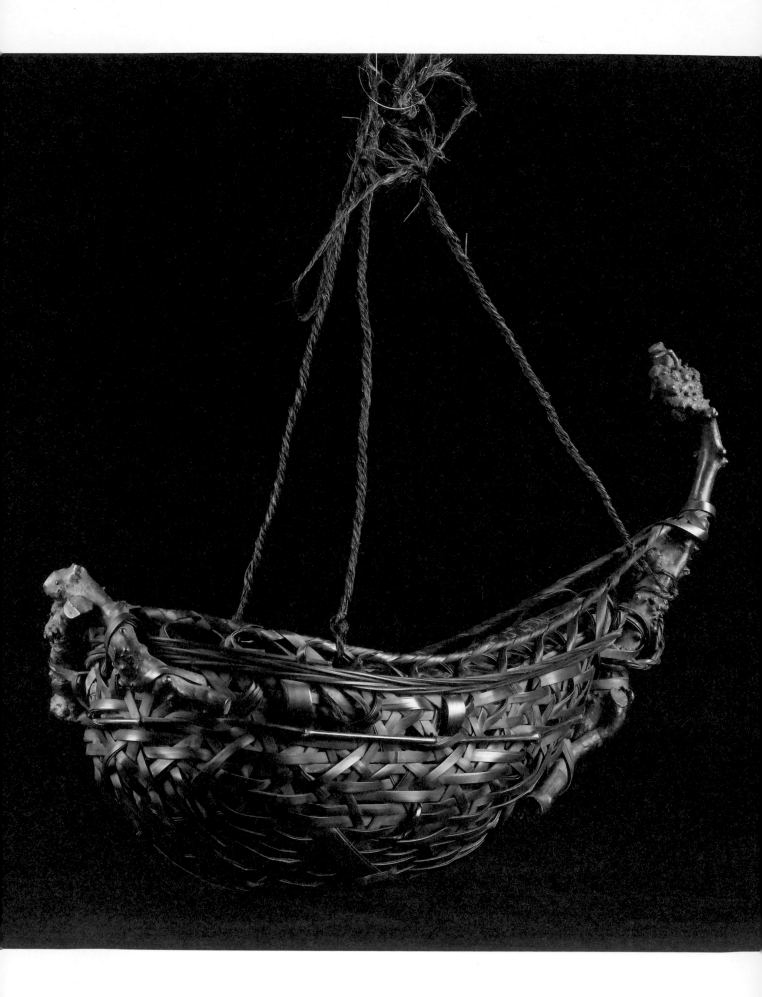

L:48 / W:15 / H:20

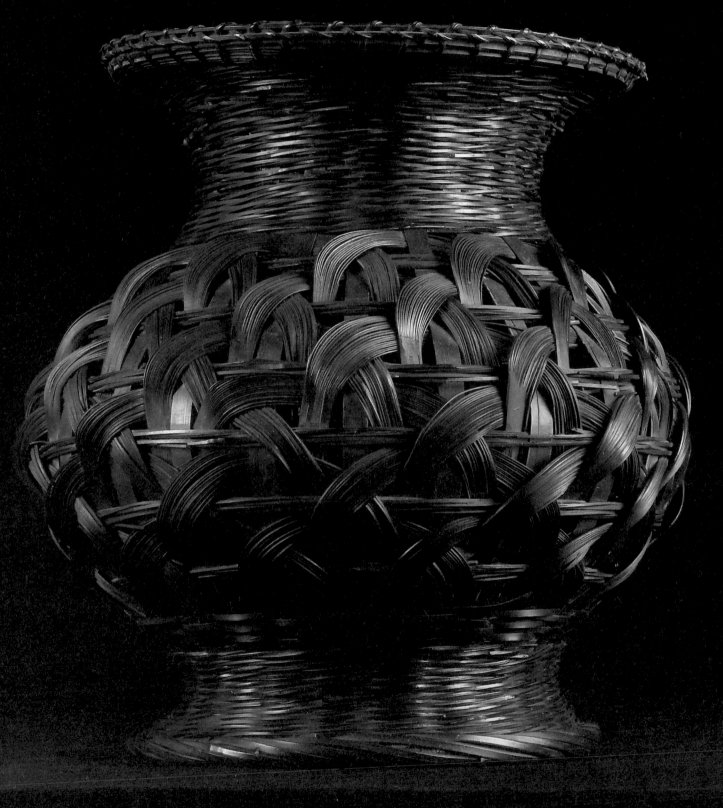

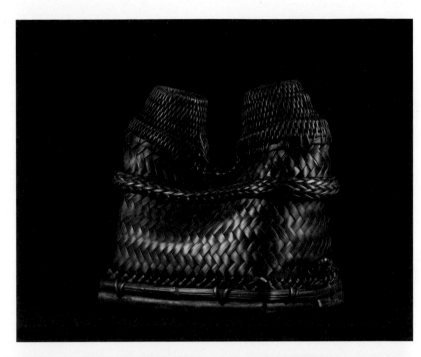

◀ L:23 / W:21 / H:23
▶▼ L:18 / W:10 / H:17

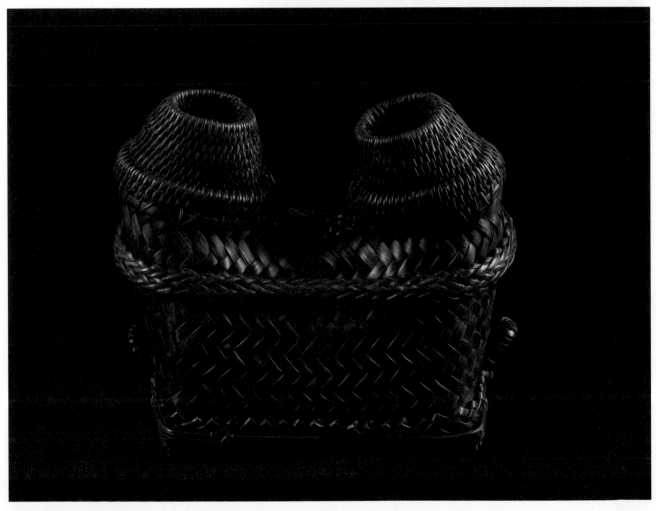

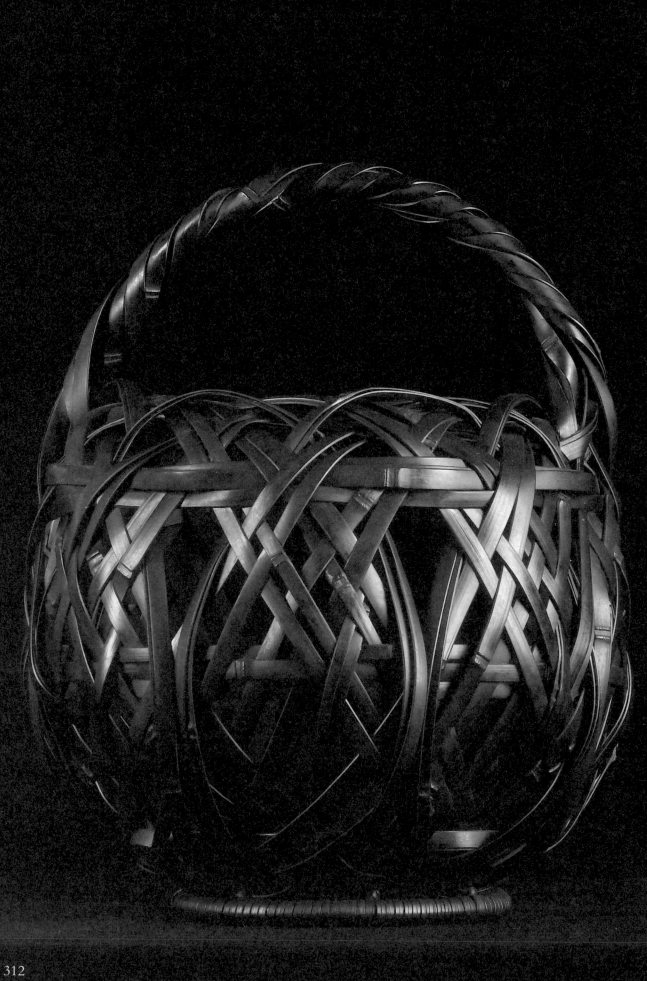

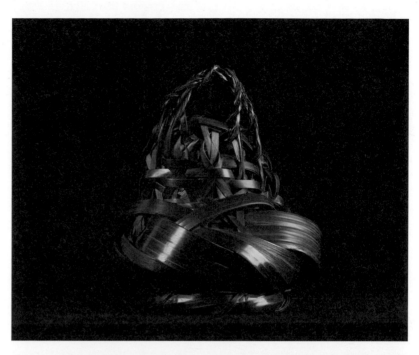

◄ L:18.5 / W:16.5 / H:17
►▼ L:23.5 / W:20 / H:23

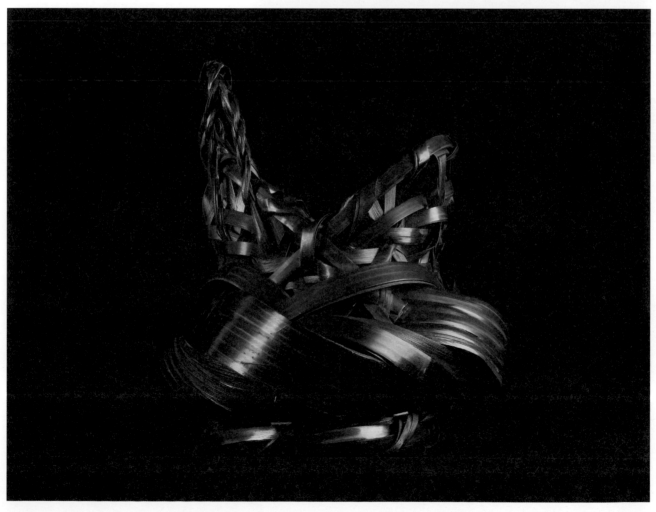

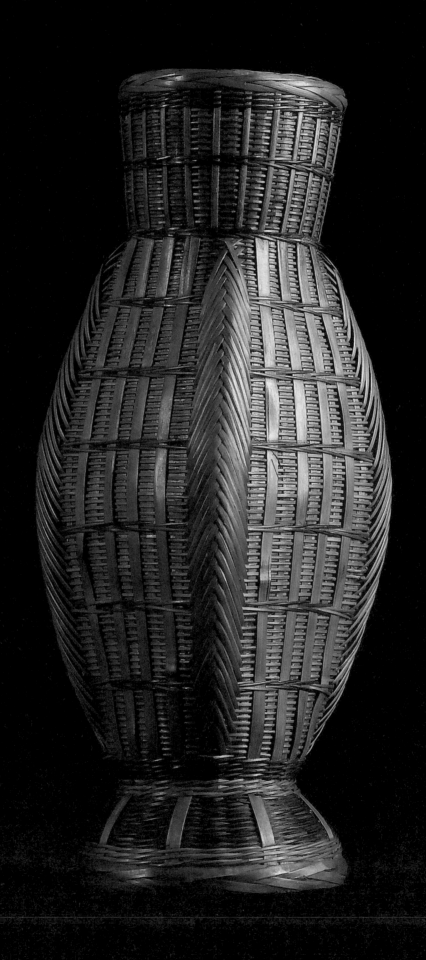

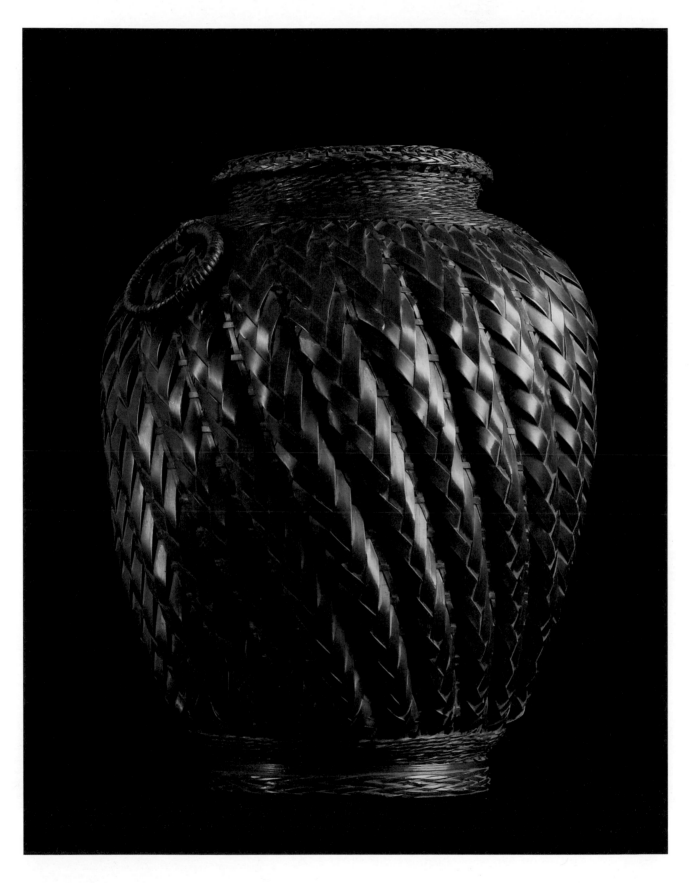

▲ L:24 / W:21 / H:27
◀ L:10 / W:7 / H:22

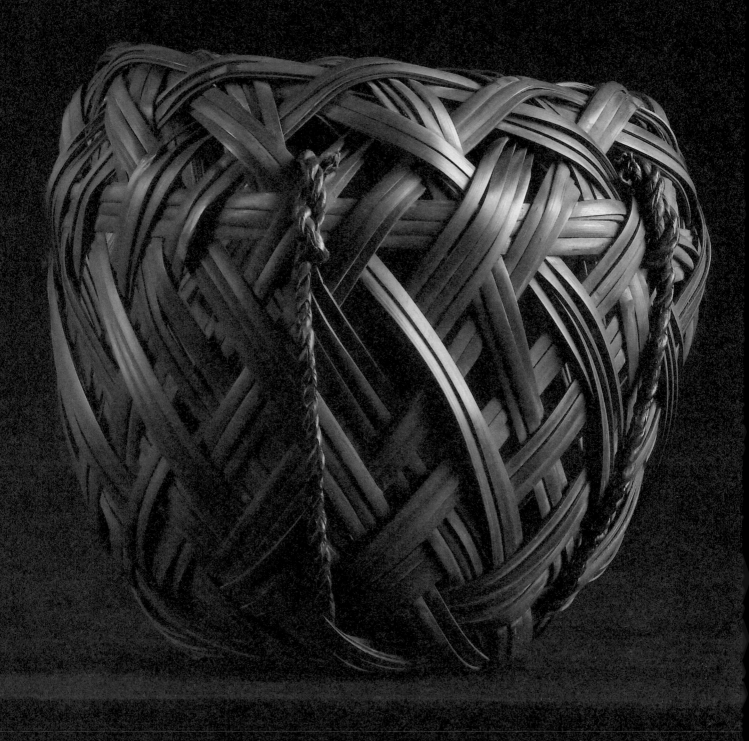

◄ L:36 / W:22 / H:31
►▼ L:32 / W:21 / H:25

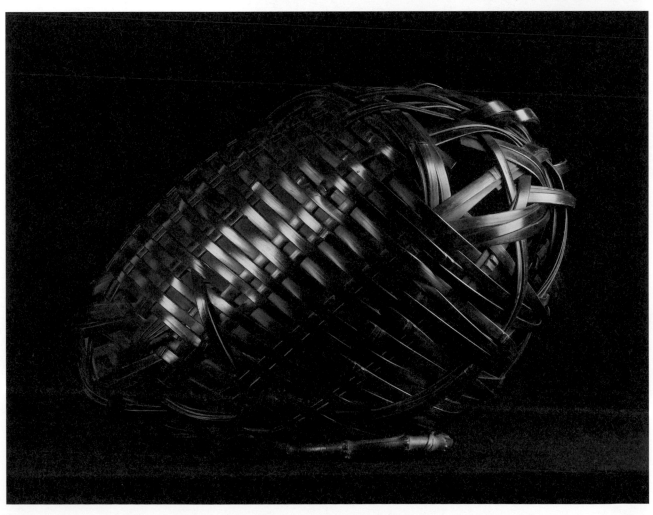

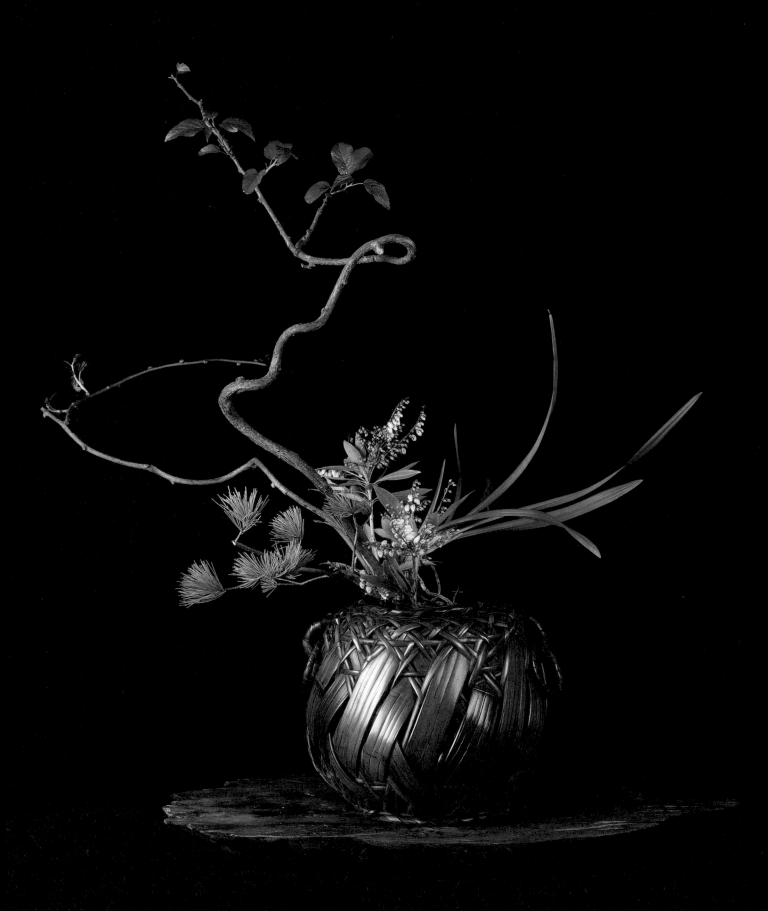

作者
胡厚飛
Bobby Hu

商業與藝術的跨域斜槓
手工具發明家、創意製造者、花器收藏家

星聯鋒股份有限公司董事長

「胡筆標準」毛筆規格創立者
胡筆標準（股）公司創辦人

自 1998 年起開始申請專利，台灣至今已累計超過 300 多件專利，全球總計約有 1,000 多件專利，棘輪板手為其代表作。
萬千藏品作為傳家無價寶，其中就收了將近 2,000 支姿態各異的花器，藉由把玩、觀想收藏品，感受大隱朝市的寧靜與禪意。

著作：《胡筆標準：千百年來第一人，創造出毛筆的標準》

花藝
王玉鳳

中華花藝文教基金會
第三屆花藝教授
中華花藝文教基金會名譽董事
昆明弘益大學堂中華花藝特約講師
中華心香雅集香道學會顧問
中華花藝文教基金會師鐸獎、金牌教授
台中市中華花藝推廣協會第五屆理事長（2011 ～ 2014）
中華茶藝聯合促進會台中會第七屆會長（2009 ～ 2013）
台中市茶藝促進會創會長、第一屆理事長（2011 ～ 2013）

攝影
沈春美

國家圖書館出版品預行編目（CIP）資料

竹器‧花之藝 / 胡厚飛作 . -- 第一版 .-- 臺北市：博思智庫
股份有限公司 ,2023.12
面 ; 公分
ISBN 978-626-96860-4-9(精裝)
1.CST: 花器　2.CST: 竹工　3.CST: 蒐藏品

971.3　　　　　　　　　　　　　　　　112002511

FIKA 19

竹器‧花之藝

作　　　者｜胡厚飛
花　　　藝｜王玉鳳
設計統籌｜張憲儀
攝　　　影｜沈春美
主　　　編｜吳翔逸
執行編輯｜陳映羽
專案編輯｜胡　梭
美術主任｜蔡雅芬
媒體總監｜黃怡凡

發 行 人｜黃輝煌
社　　長｜蕭艷秋
財務顧問｜蕭聰傑
出 版 者｜博思智庫股份有限公司
地　　址｜104 臺北市中山區松江路 206 號 14 樓之 4
電　　話｜(02) 25623277
傳　　真｜(02) 25632892

總 代 理｜聯合發行股份有限公司
電　　話｜(02)29178022
傳　　真｜(02)29156275

印　　製｜永光彩色印刷股份有限公司
定　　價｜2200 元
第一版第一刷 2023 年 12 月

ISBN 978-626-96860-4-9
© 2023 Broad Think Tank Print in Taiwan

博思智庫股份有限公司
博思智庫粉絲團　Facebook.com/broadthinktank